위대한

미술책

곰브리치에서 에코까지
세상을 바꾼 미술 명저 62

위대한
미술책

이진숙

민음사

공부는 남 주려고 하는 거다

학습은 명랑하다

세상에 대한 호기심은 두뇌와 삶을 건강하게 지켜 준다. 나 자신과 타인에 대한 건강한 호기심은 그것이 대단한 것이든 사소한 것이든 세상 모든 것과 관계를 맺고 의미를 묻는 일이다. 길섶의 작은 꽃 하나조차 포기할 수 없는 아름다움을 지닌 세상과 만나는 통로가 될 수 있다. 예술 작품을 감상하고 이해하는 일은 세상과 더 멋진 관계를 맺는 일이다. 이 세상은 우리가 듣고 보고 더듬고 느낄수록 그만큼 더욱 풍요로워진다. 미술 작품을 감상하고 공부하는 일역시 세상과 더 많이 감응해 나가는 과정이다.

사실 우리는 너무 많은 공부를 했다. 먹고살기 위해서, 출세하기 위해서 하는 그런 공부는 목표와 틀이 정해져 있다. 남이 제시한 항목에 따라 내가 얼마만큼 공부했는지 학습 진도를 맞추는 과정이다 보니 아무래도 재미가 덜하다. 그러나 자기 스스로 호기심과 궁금증을 가지고 하는 공부와 독서는 즐거울 수밖에 없다. 과시용 공부가 아닌 자기충족적인 공부의 기쁨은 헤아릴 수 없이 크다.

조금 어려운 책을 만나 시간과 공을 들이는 게 힘들 수는 있지만, 지루할 틈은 없다. 메마른 지식 쌓기와는 거리가 먼 이런 학습은 명랑할 수밖에 없다.

『예술과 그 가치』에서 매튜 키이란이 주장하는 것처럼 미술 감상은 나의 자아를 확장하는 일이다. 이와 관련된 지식 습득은 그 자체로 목표일 뿐만 아니라, 현실에 대한 더욱 심화된 시각을 형성하기 위한 살아 있는 공부다. 학습은 우선 나에게 일차적인 행복감을 주지만, 동시대에 대한 통찰을 심화시켜서 타인을 지향하게 한다. 디지털 혁명 시대에 정보 수집은 아주 쉬운 일이 되었다. 굳이 도서관에 가지 않아도, 여러 책을 보지 않아도, 검색어 입력 한 번으로 다양한 정보를 얻을 수 있는 집단지성의 위력을 실감하는 시대에 살고 있다. 모두들 말한다, 정보의 홍수 속에서 가장 필요한 것은 지혜와 통찰이라고. 예술은 시대에 대한 직관적인 통찰에 근거한다. 예술을 감상하고 공부하는 일은 세계에 대한 통찰을 강화하는 일이다.

나는 그동안 미술사 강의를 하면서, 또 미술 현장에서 일하면서 모두들 궁금해하는 문제들, 반드시 알고 넘어가야 하는 문제들을 추리면서 공부에 현장감을 더하기 위해 이 책을 썼다. 이론을 위한 이론 공부가 아니라, 좀 더 피부에 와 닿는 살아 있는 공부를 위한 책이다. 책의 다섯 개의 장은 미술계의 생태학적 구조를 반영한다. 작가, 미술사가, 비평가, 이론가, 컬렉터와 미술시장 관계자. 혹은 창작 행위, 미술이론, 미술관과 미술시장을 포괄하는 미술 제도……. 어떻게 분류를 하건 이들 중 어느 하나를 빼면 미술의 생태계는 온전히 파악될 수 없다. 물론 여기에서 태양의 위치를 점하는

것은 당연히 작가(창작)다. 그리고 이 작가라는 태양이 계속 불탈 수 있게 만드는 것은 사회 전체의 코로나 운동이다. 이 책의 궁극적인 목적 또한 바로 이 미술적 코로나 운동에 기여하는 것이다. 5부에서 볼 수 있듯이 예술에 대한 깊은 조예를 지닌 좋은 감상자는 훌륭한 예술 작품이 탄생할 수 있는 기본 조건이다.

책을 사랑하는 사람들이라면 모두 아는 공공연한 비밀이지만, 책은 영혼과 육체를 가지고 있다. 나는 영육의 조화를 이룬 책을 사랑한다. 책의 영혼이야 다들 알겠지만, 책의 육체라고 하니 좀 낯설 수도 있겠다. 책의 육체는 하드커버, 소프트커버, 도무지 물리적으로 만질 수 없는 전자책 등 물질의 존재 형태를 말하는 것이 아니다. 책은 읽히기 위해 존재하는 것이다. 지식의 깊이만큼 중요한 것이 책의 육체가 되는 언어의 유려함이다. 책의 선정에 있어서 '독자의 호흡을 배려하고 아름다운 문장으로 쓰였는가?' 또한 중요했다. 따라서 소위 교과서적인 전문 서적들 중 대중의 눈높이를 고려하지 않은 책들은 포함시키지 않았다. 어려운 내용일지라도 반듯한 한국어로 쓰인 '읽을 수 있는 책'만 선별했다. 훌륭한 내용이지만 문체의 조악함으로 독자의 인내심을 시험하는 책들은 뒤로 밀렸다. 많은 책들이 번역된 외국서이기 때문에 선별은 사실 더 어려웠다.

'미술 생태계'를 포괄하다

이 책은 '미술을 사랑하는 사람을 위한 북 가이드' 역할을 할 것이다. 앞서 말한 대로 '미술 생태계'를 모두 포괄할 수 있는 62권의 미

술책을 작가 이야기, 서양미술사, 한국미술, 미술이론과 비평, 미술시장과 컬렉터라는 다섯 개의 부로 나누어 소개한다. 이들 중 미술을 사랑하는 사람들이 몰라도 되는 부분은 하나도 없다. 한국미술 서적 시장은 매우 협소하다. 다양한 종류의 양서가 발간되지만, 초판 상태에서 절판되는 경우가 비일비재하다. 읽을 가치가 있는 책이라면 절판된 책이라도 적극적으로 소개했다. 츠베탕 토도로프의 『일상 예찬』, 백남준의 『백남준, 말에서 크리스토까지』, 에바 헬러의 『색의 유혹』, 빅토리아 핀레이의 『컬러 여행』 등이 그런 책들이다.

미술 생태계를 전부 포괄하여 책을 제시하는 것은 이 책의 두 번째 목표와 관련되어 있다. 미술에 관심을 가지는 독자들은 대개 서양미술만 좋아한다든지, 동양미술만 좋아한다든지 한쪽으로 치우치는 성향이 있다. 또 서양미술 안에서도 고전미술만 좋아한다든지, 아니면 현대미술 쪽으로 기운다든지 편식하는 경향이 있다. 이 책은 독자들이 미술을 통해 미감을 발전시키고, 지식을 습득함에 있어서 한쪽으로 치우치지 않도록 다양한 분야의 대표 서적을 아우른다. 특히 최근 우리의 미술 교육과 미술시장 전반이 서양미술에 치우쳐 있는 것을 고려하여 한국미술의 아름다움을 느낄 수 있도록 한국미술 서적도 꼼꼼히 살폈다. 여기에는 그동안의 '나'와 '우리'에 대한 반성도 포함되어 있다.

나는 서양문학과 서양미술을 공부했다. 그리고 당연히 그것이 나의 전부라고 생각했다. 서양미술과 한국 현대미술에 대한 이러저러한 글을 쓰고 강의하는 것이 지난 수년간의 주업이었다. 매순간 가슴이 팔딱팔딱 뛰는 즐거운 일들이었다. 그러던 어느 날 문득 발걸음을 멈추고 생각하게 되었다. 바로 '내가 어디로, 무엇을 향해

서 가고 있는가?'에 대한 심각한 문제에 봉착했다. 나의 지식은 무엇을 향한 것인지? 그리고 내가 참으로 무지한 사람이라는 것을 깨닫게 되었다. 정작 해야 할 공부를 하지 않았던 것이다. 바로 한국에 대한 공부였다. 이것은 해외여행 자유화 시대 때 청춘을 보낸 세대들, 한국사 교육을 받지 못한 세대들의 공통적인 문제일 것이다. 한국 문화의 뿌리에 대한 공부 없이 계속 서구 예술을 공부한다는 것은 공허한 일이었다. 늦었지만 공부를 시작했다. 이 책 저 책 두서없이 읽어 나가면서 한국미술의 원형을 그려 보았다.

내가 다른 자리에서도 썼듯이 과연 "무식은 우울한 일이고, 공부는 행복한 일이다." 초심자의 마음으로 한국미술사를 접하고 읽어 나가면서 받았던 감동을 순수하게 전하고 싶었다. 최근 임마누엘 페스트라이쉬의 『한국인만 모르는 다른 대한민국』, 다니엘 튜더의 『기적을 이룬 나라 기쁨을 잃은 나라』, 이숲의 『스무 살엔 몰랐던 내한민국』 등 한국인의 정체성을 묻는 책들이 쏟아져 나왔다. 이 책들이 공통적으로 전하는 메시지는 '우리가 너무 자신을 몰랐다는 것'이다. 자부심이라는 것은 아무 근거 없이 생기는 게 아니다. 만약 우리에게 자부심이 없었다면, 그것은 우리 역사와 문화에 대한 자부심이 없었기 때문이다. 그런데 한국미술사 관련 서적을 썼던 모든 저자들은 이미 이 진실을 알고 있었다. 한국인들이 얼마나 훌륭한 사람들인가를. 미술은 세상과 맺는 행복한 관계다. 한국미술사 관련 독서는 그동안 몰랐던 '자랑스러운 나'를 발견해 가는 과정이었다.

공부는 남 주려고 하는 거다

『위대한 미술책』은 구체적인 서적을 대상으로 삼았지만, 거기에 깃든 문제의식은 책 밖의 치열한 미술 현장과 깊숙이 연관되어 있다. 나는 여러 미술서의 고전들을 읽으면서 지금 여기의 한국미술이 다각도로 성찰되길 바라는 마음에서 이 글을 썼다. 최근에 나는 아주 깜짝 놀랄 일을 경험했다. 계정만 만들어 놓고 거의 방문하지 않았던 나의 페이스북에 '친구 요청'이 많이 들어와 있었던 것이다. 게다가 제발 좀 와 보라는 안내 메일, 친구 찾기의 리스트까지 잔뜩 쌓여 있었는데, 그중에서도 눈에 띄는 사람이 있었다. 1년 전에 세상을 떠난 고인이 '친구 찾기'에 포함되어 있었기 때문이다. 무슨 호러 영화를 보는 것도 아니고……. 조심스럽게 클릭해 보았다. 그곳에서는 낯선 삶이 펼쳐지고 있었다.

고인이 된 사람이 페이스북으로 자신의 소식을 전할 수는 없다. 그러나 그의 지인들이 가끔씩 잊지 않고 방문해서 글을 남겼다. 맛있는 음식을 먹다가 평소 좋아하시는 음식이어서 생각났다는 둥, 드디어 결혼을 하게 되었다는 둥 하면서 말이다. 어쩌면 무덤에 찾아가서 전해야 할 이야기들이 그곳에 쌓여 가고 있었다. 그들은 무덤을 찾아가는 이동의 불편함 없이 사이버 공간에서 그때그때 자신의 마음을 표현하고 있었다. 육신을 버린 고인은 사이버 공간에서 여전히 살아 있었다. 디지털 혁명은 죽음의 모습마저 이렇게 바꾸어 놓을 정도로 결정적인 변혁을 가져오고 있지 않은가? 이런 현실의 변화가 책의 목록 선정에 많은 고민을 불러왔다.

한때 시대를 풍미했던 포스트모더니즘은 진 로버트슨과 크레

이그 맥다니엘이 『테마 현대미술 노트』에서 말하는 것처럼 하나의 시대정신이 되었다. 세계화, 정체성, 노마드, 몸, 언어 등의 중심 테마들은 당시 변화하는 세계에 대한 여러 가지 반응으로 미술계에서 주제가 되었던 것들이다. 당시에 그것들은 분명 새롭고 혁신적이었지만 그들이 이해한 세계화는 여전히 물리적인 공간 이동을 중시하는 아날로그적인 측면이 상당히 강했다. 모든 것은 변화하고 있다. 미술이론도 여기서 예외가 아니다. 따라서 책의 기획도 특정 이론에 편중되지 않으려고 노력했으며, 21세기의 혁신적인 디지털 문화 발전이 만들어 내는 새로운 측면들까지 소수지만 책에 반영시켰다.

어떤 지혜로운 사람이 한 말이 떠오른다. "공부는 남 주려고 하는 거다." 어른들이 아이를 앉혀 놓고 '공부해서 남 주느냐.'고, '다 네 것이니까 열심히 하라.'고 핀잔을 주는 것은 옳지 않다. 공부는 '남 주려고 하는 것'이 맞다. 출세와 성공을 위한 공부는 정말 지겹도록 많이 했다. 그리고 그것이 공부를 재미없게 만드는 진짜 이유였다. 남 주는 공부를 해야 더 큰 기쁨을 얻게 된다. 미술 공부를 해서 남한테 무얼 주느냐고? 미술 작품에 대한 이해는 나와 다른 생각을 가진 사람들을 만나는 과정이다. 타인을 이해하고 공감하는 능력을 배가시키는 일이 될 것이다.

'함께 살아가기'는 대한민국이라는 공동체의 존립을 위한 선택 사항이 아니라 필수 사항이 되었다. 우리는 오랫동안 단일민족의 우수성을 강조하는 교육을 은연중에 받아 왔다. 그런데 지금 새로운 도전을 맞게 되었다. 지속적인 경제 성장을 위해서는 국내 거주 외국인 인력의 수요가 600만 명이 더 필요하다는 예측이 나왔다. 또한 남북한 통일 인구는 1억으로, 내수 시장 확보가 경제의 새로

운 돌파구가 될 수 있을 것이라고 전문가들은 전망했다. 공동체 내부에 함께 살아가기 위한 제도적인 뒷받침뿐만 아니라 일상에서 부딪힐 수 있는 사소한 문제를 다듬어 줄 문화적인 통합력을 강조하는 다문화주의적인 관점이 필수적으로 요구되는 시대다. 우리는 미리 대비해야 한다. 미술사를 살펴보면 폐쇄적인 문화보다 개방적인 문화가, 순혈주의보다 혼성주의적인 문화가 조성된 시대에 국가는 언제나 더 건강했고, 융성했다.

바야흐로 지금은 과거 미디어와 뉴미디어가, 선진국과 개도국이, 각기 다른 디지털 기계들이 결합하여 새로운 것들을 창조하는 융합의 시대가 아닌가? 문화적인 통합과 융합은 전 세계적인 대세며 우리의 평화로운 생존을 위한 필수조건이 되었다. 학습은 세계를 향해 나를 여는 방법이고 가장 현명한 문화적인 해결책을 찾는 방법이다. 많은 부분에서 서양미술과 관련된 책을 다루고 있지만, 그들을 숭배하기 위해서 그것을 읽는 건 아니다. 우리는 더 현명해지기 위해 책을 읽을 뿐이다.

들뢰즈 식으로 말하면 세상은 완성되지 않았고 끊임없이 변화하고 있다. 세상도 미완성인데, 책이 완성될 리가 없다. 이 책에서 다룬 저서들은 '2013년까지의 리스트'다. 미술에 관한 좋은 책은 지금도 어디선가 쓰이고 있을 것이다. 또 나의 독서가 이 책들에 대한 유일한 평가는 될 수 없다. 모두가 이 책들을 읽고 또 다른 견해가 이어지면서 생산적인 토론이 시작되었으면 좋겠다. 지금 내 책을 손에 든 모든 독자에게 감사의 말을 전한다. 그리고 정말 노파심에서 덧붙이자면, 이 책을 읽는 데서 그치지 말고 여기에 언급된 책들을 꼭 읽어 보기 바란다. 또한 스스로 썩 괜찮은 책이라고 생각하지만,

'중이 제 머리 못 깎는다.'라는 엄한 법도 때문에 서평에서 제외시킨 졸저 『러시아 미술사: 위대한 유토피아의 꿈』(민음인)과 『미술의 빅뱅』(민음사)도 부디 챙겨 읽어 주길 바란다. 제법 괜찮은 나의 아이들이다.

공부가 타인과 함께하는 즐거운 일이듯이, 『위대한 미술책』의 탄생 역시 나 혼자만의 작업이 아니었다. 여러 사람들이 큰 도움을 주었다. 이 글이 처음 얼굴을 내민 곳은 《중앙 SUNDAY》의 「이진숙의 아트 북 깊이 읽기」 코너였다. 2010년부터 시작된 이 연재는 중앙일보 정형모 부장님의 아이디어에서 시작되었다. 그리고 책을 만들어 주신 민음사의 장은수 대표님, 유상훈 편집자, 이도진 디자이너에게도 깊은 감사를 드린다. 『위대한 미술책』이라는 귀에 쏙 들어오는 '위대한' 제목은 유상훈 편집자가 붙여 주었다. 민음사와는 2007년에 첫 책을 내고 꾸준히 함께 일해 오고 있다. 나는 지속가능할 수밖에 없는 이런 뜨뜻미지근한 '관계의 온도'를 사랑한다. 함께 일하기에 딱 좋은 온도다.

하루가 다르게 부모님이 연로해지시면서 가족의 수가 자꾸 줄고 있다. 병상에 계시지만 그 존재만으로도 고마운 나의 어머니 오세숙 여사, 일일이 호명하기에는 너무 많은 나의 다섯 형제들과 그의 가족들, 그리고 언제나 고마운 아들 성원이에게도 다시 한 번 감사의 말을 전한다.

그리고 무엇보다도 책의 '잘생긴' 얼굴을 만드는 데 큰 공헌을 한 인물이 있으니 바로 화가 홍경택이다. 모두 그의 작품 「NYC 1519 part 1」(2012) 덕택이다.(이 책의 앞표지 참고) 이 그림에 대한 이야기로 에필로그를 대신할 것이다. 뉴욕의 한 작은 책방을 그린 이

작품은 책과 그림이 함께 어우러져 있어서 『위대한 미술책』의 얼굴로는 더할 나위 없이 딱 맞는다. 여기에는 열두 점의 주목할 만한 그림과 사진 작품이 숨겨져 있다. 이제 독자 여러분 스스로 이 열두 점의 작품을 찾아내서 맞혀 보길 바란다. 어떤 것은 누구나 알 만하고, 어떤 것은 아무나 알기 어렵다. 정답은 에필로그에 있다.

　　이제 유쾌한 호흡으로 독서 시작!

차례

5부 미술시장과 컬렉터 431

1부

작가 이야기

작가 이야기

내가 이 책을 쓴 이유, 그리고 여러분들이 이 책을 읽는 이유는 한 가지다. 바로 지금 우리 눈앞에 있는 예술 작품을 제대로 이해하는 것이다.

1부에서는 예술가와 작품에 관한 이야기이다. 흔히 작가론이라고 하는 항목이다. 결국 우리가 도달해야 할 목표점을 먼저 보여 주고 시작하겠다는 의도에서 작가론을 전면에 배치했다. 사회는 늘 예술가를 필요로 한다. 예술가는 바로 그 시대의 얼굴이며, 그들의 꿈은 그 시대의 꿈이다. 예술가에 대해서는 4부의 베리나 크리커의 책을 읽으면서 다시 검토하겠지만, 예술가의 이러한 특성은 예술가만의 특별한 권리이자 예술가가 사회에 대해 갖는 특수한 의무다. 예술가들은 일상에 매몰되어 하루하루 살아가는 일반인의 세계에서 한 걸음 물러나 우리를 바라봐 주고, 우리가 관습의 틀에 매몰되지 않도록 지켜 주어야 한다. 그런 의미에서 예술가는 사회의 방부제다. 작가들은 밤하늘의 별만큼 많다. 그리고 별들이 위성을 거느리듯, 각 작가들은 자신에 관한 전기를 여러 권씩 가지고 있다. 여기에 선정된 작가들은 누구나 알 만한 19세기 말, 20세기의 작가들

이다. 이 시기 작가들의 작품과 삶은 지금 21세기의 미술 생태계를 설명하는 데도 여전히 도움이 된다. 가능한 한 평이한 전기물은 피했다. 현대미술의 중요한 문제점을 도드라지게 내세운 글들을 우선적으로 추렸다.

예컨대 반 고흐의 경우엔 "오로지 예술에 대한 열정으로 가난과 고독 속에서 짧은 생을 산 예술가"라는 모습이 어떻게 형성되었는가를 중심으로 살펴본다. 이런 '고독한 예술가' 반 고흐의 감성적인 이미지는 지적인 작업과 상관없을 것 같아 보이지만, 그의 작품은 하이데거에서 데리다로 이어지는 흥미로운 철학적 논쟁의 방아쇠가 된 작품들이라는 점을 확인할 것이다.

고갱에 관해서는 '식민주의', '관광주의'에 초점을 맞춘 페미니즘 이론가 그리젤다 폴록이 쓴 책을 선택해서 '근대적 시각' 형성의 단면을 살펴보도록 하겠다. '가장 지적인 작가' 세잔은 그 명성에 걸맞게 "현대 사상가들의 세잔 읽기"라는 부제가 붙은 전영백의 책을 택했다. 이 책은 이론서로서도 부족함이 없다. 동시에 여러 이론가의 눈으로 한 작가를 그토록 풍부하게 들여다보았다는 점이 20세기의 가장 문제적인 화가 세잔의 면모를 잘 드러냈다고 판단되어 작가론에 포함시켰다.

피카소는 완전히 새로운 '20세기형 작가'다. 피카소의 성공을 예술적인 부분과 시장의 측면에서 동시에 살펴보는 책 두 권을 골랐다. 미술시장이 형성되기 직전에 살았던 고흐와 고갱은 가난하게 죽었다. 반면 근대적인 미술시장 형성기에 활동했던 피카소는 이전 세대 화가들로서는 상상도 못할 부를 이루었다. 그간 지배적이었던 순수형식주의적인 미술사관에서는 보이지 않던 피카소의 다양한

모습이 보일 것이다.

20세기 초반 또 다른 유형의 작가는 샤갈이다. 그는 유대인으로서 역사의 험한 파고를 견뎌 냈다. 어쩌면 '가장 덜 문제적인 작가'인 샤갈은 그의 자서전과 방대한 자료를 아우른 전형적인 전기 작품을 통해서 관찰해 보겠다. 강렬한 캐릭터를 가진 아방가르드 작가들을 물리치고 샤갈이 사랑받는 이유를 찾아보았다.

사실 20세기 미술의 제왕은 '피카소'가 아니라 '뒤샹'이라고 말하고 싶은 사람이 상당수 있을 것이다. 피카소는 너무 많은 작품을, 뒤샹은 너무 적은 작품을 남겼다. 두 작가의 작가적 신념, 시장과의 관계 등이 모두 달랐다는 것을 알 수 있다. 그가 미술관에 '소변기'를 들여놓은 순간 모든 것이 어떻게 변했는가를 살펴볼 것이다.

아마 전영백의 『세잔의 사과』만큼 작가 이야기에 포함되어서 당황스러운 책이 들뢰즈의 『감각의 논리』일 것이다. 『감각의 논리』는 철학자 들뢰즈가 자신의 이론을 예술에 적용시킨 것이라고 읽을 수 있다. 그러나 나의 관심사는 프랜시스 베이컨이지 철학자 들뢰즈가 아니다. 그럼에도 그의 책을 고른 것은, 그가 베이컨의 한 측면을 제대로 보았다는 생각이 들었기 때문이다.

그리고 백남준. 아직 그를 대변해 줄 충분한 책은 쓰이지 않은 것 같다. 그러나 여러 책 중에서 그나마 인상적인 방향 제시를 해 준 조정환의 「백남준의 예술 실천과 미학 혁신」을 골랐다. 다수의 저자가 함께 쓴 『플럭서스 예술혁명』이라는 책에 포함된 하나의 논문이지만 조정환의 글은 백남준의 혁신적인 측면을 가장 잘 읽어 냈다고 판단된다. 이 장은 분량이 다소 길다. 그만큼 많은 비중과 애정을 갖고 다루고 싶었다. 우리는 지금 백남준의 꿈 속에서 살고

있기 때문이다.

작가 이야기의 마지막은 가장 비제도권적인 작가, 그러나 웬만한 제도권 작가 이상의 인지도를 갖는 작가, '낙서화'라는 색다른 작업을 시도한 뱅크시다. 그는 예술을 미술관이나 갤러리에서 보아야만 한다는 관행에서 벗어나게 해 주었다. 예술은 언제나 기대하지 못했던 체험을 선사해 준다. 이런 점에서 그의 존재는 특히 소중하다. 정해진 틀 안에서만 움직이는 것은 지루하다. 문화는 끊임없는 소통이다. 순수예술과 서브컬쳐(subculture)의 부단한 대화를 시도했다는 점에서 경쾌한 그의 책을 추천한다.

반 고흐,
예술가 신화의 탄생

어빙 스톤, 『빈센트, 빈센트, 빈센트 반 고흐』(청미래, 2007)

앙토냉 아르토, 『나는 고흐의 자연을 다시 본다: 사회가 자살시킨 사람 반 고흐』(숲, 2003)

박정자, 『빈센트의 구두』(기파랑, 2005)

"나보다 더 고독하게 살다 간 고흐라는 사내도 있는데……"

미술사에 등장하는 유명 미술가들을 추려 「나는 화가다」라는 프로그램을 만든다면, 대중 평가단들의 압도적인 지지로 1위를 차지할 사람은 단연코 빈센트 반 고흐다. 쉬우면서 감동적이기 때문이다. 구두, 해바라기, 의자, 자기가 살던 마을 풍경, 우체부, 화방 주인, 카페 여주인 등…… 반 고흐는 늘 주변의 평범한 것들을 그렸다. 그리고 바로 그런 이유에서 그는 위대한 화가가 되었다. 그가 그린 평범하고 사소한 것들이 일깨우는 삶에 대한 사랑과 진정성이 격한 예술적 감동을 불러일으키기 때문이다.

거기다 예술가적 광기와 고독, 충격적인 연애 사건과 비극적인 자살까지 그의 일대기는 '불우한 천재 예술가'에 대한 우리의 모든 기대를 충족시킨다. 그는 가난했고, 고독했고, 결국 '미쳤다.' 그에게는 오로지 예술밖에 없었다. 오죽하면 "나보다 더 고독하게 살다 간 고흐라는 사내도 있는데."라는 유행가가 다 나왔을까. 중요한 것은 모두가 이런 불행한 고흐를 몹시 사랑한다는 점이다.

1934년 처음 발간된 어빙 스톤의 책은 『빈센트, 빈센트, 빈센트 반 고흐』라는 감정의 점층을 유발하는 반복적 호칭을 제목으로 삼고 있다. 이 책은 일반적으로 알려진 '반 고흐 신화'를 완성하고 대중화하는 데 결정적인 역할을 했다. 성공한 전기 작가인 스톤은 미술 작품에 대한 이해가 높았고, 글재주 역시 탁월했다. 영화적인 이야기 전개와 질펀한 예술가들에 대한 세밀한 묘사는 대중 소설적 흥미를 유발한다. 결국 그는 '불우한 천재 예술가' 고흐에게 '미치광이'라는 수식어를 하나 더 붙이는 데 성공한다. 이 책 출간 후, 1935년 뉴욕현대미술관(MoMA)에서 개최된 반 고흐 전시는 대성공이었다. 이런 성공에는 반 고흐의 잘린 귀가 전시되었다는 소문도 한몫을 했다. 물론 그 귀는 가짜였지만, 어빙 스톤 식의 논조에 의해서 고양된 대중적 관심사가 무엇이었는지를 잘 보여 주는 일화였다.

　　37년이라는 길지 않은 삶을 자살로 마감한 반 고흐의 일생은 말 그대로 한 편의 드라마다. 고흐의 아버지는 개척교회 목사였고, 그의 형제들은 나름대로 성공해서 상당한 부를 쌓았다. (후에 다른 사람에게 지분을 팔았지만) 삼촌 중 한 사람은 유럽에만 몇 군데의 지점을 거느린 구필 화랑을 운영하는 막강한 미술계 인사였고, 반 고흐의 첫 직업도 화랑의 판매 사원이었다. 반 고흐가 화랑 판매 사원, 전도사 등 진로를 여러 번 바꾸다가 스물일곱의 늦은 나이에 화가가 되기로 결심했을 때, 가족들은 더 이상 그를 믿지 않았다. 반 고흐는 이미 추문에 가까운 연애 사건까지 일으킨 집안의 골칫거리였다.

　　오로지 동생 테오만이 반 고흐를 이해했고, 그가 죽는 날까지 십여 년간 헌신적으로 돌봐주었다. 테오가 없었다면 오늘날의 빈센트 반 고흐 또한 없었을 것이다. 그는 감정 조절에 미숙하고, 당시

사람들이 이해할 수 없는 그림을 그렸으며, 간질로 의심되는 발작을 여러 차례 일으켰다. 결국은 정신병원에 입원할 수밖에 없었고, 정신과 의사인 가셰 박사의 치료를 받기 위해서 머문 오베르 쉬르 아우즈에서 삶을 마감하게 된다. 이것이 우리가 알고 있는 반 고흐에 대한 상식의 개요다.

사회가 자살시킨 사람 반 고흐

반 고흐의 삶과 관련해서 나는 늘 두 사람이 궁금했다. 그중 한 명은 당연히 1888년 아를에서 반 고흐가 자신의 귀를 자르는 사건을 일으켰을 때 함께 있었던 폴 고갱이고, 다른 한 명은 반 고흐의 정신과 의사였던 가셰 박사다. 이들은 반 고흐의 고통에 어떻게 대응했던 것일까? 뜻밖에도 아르토의 책이 답을 주었다.

폴 고갱은 반 고흐의 소동으로 마을이 발칵 뒤집힌 직후에 아를을 떠났다. 그리고 다시는 반 고흐를 만나지 않았다. 두 화가 사이의 분쟁의 원인은 무엇이었을까? 아르토는 분명하게 말한다.

> 고갱에게 있어 예술가란 모름지기 상징과 신화를 추구하며 삶의 모습을 신화로까지 넓혀 가는 존재였다. 반면 반 고흐는 예술가란 삶의 가장 저속한 것들 속에서 신화를 연역할 줄 알아야 한다고 생각했다.

아르토는 두 사람 사이의 양보할 수 없는 예술에 대한 견해 차이가 그들 불화의 궁극적인 원인이었다는 점을 선명한 언어로 정

리해 주었다. 같은 대상을 놓고 그린 두 화가의 작품을 보면, 그들 사이에는 결코 건널 수 없는 강이 흐른다는 사실을 단번에 알 수 있다. 정녕 아르토가 말한 그대로다. 한편 곰브리치는 자신의 『서양 미술사』에서 반 고흐의 예술은 이후 '독일 중심의 표현주의'를, 고갱 의 예술은 '다양한 형태의 원시주의'를 이끌어 냈다고 말한다. 그들 로부터 각기 다른 후손들이 자라났다는 것은 두 인물이 매우 상이 한 예술적 유전자를 가지고 있었기 때문이다.

그리고 반 고흐는 몇 점의 초상화들을 남겼다. 유명하고 위대 한 사람들이 아니라 자기에게 가깝고 평범한 사람들의 초상화들이 다. 탕기 영감 초상화를 보면, 그의 선한 마음을 고흐가 얼마나 좋 아했는지 알 수 있다. 또 우편배달부 룰랭은 제복이 어울리는 근사 한 사람으로 묘사되어 있다. 그런데 우울증 치료를 받아야 할 사람 은 바로 가셰 박사라는 우스갯소리가 나올 정도로 그림 속 가셰는 우울한 모습으로 등장한다. 둘 사이는 정말 어땠을까?

잔혹연극으로 유명한 앙토냉 아르토는 1947년 1월에서 3월 사이에 파리의 오랑주리 미술관에서 열린 반 고흐 전시를 보러 갔 다. 그해 1월 31일에 출간된 주간지 《아르(Arts)》에서 정신과 의사 베 르와 르르와가 『반 고흐의 악마성』이라는 책을 발간했다는 소식을 접했다. 두 정신과 의사는 "반 고흐가 천재라기보다는 정신 질환을 앓았다."라는 주장을 폈다. 이 글을 읽고 전시를 본 아르토는 순식 간에 이 책을 써 내려갔다.

바로 얼마 전에 9년간의 정신병원 생활을 마무리한 아르토는 광기와 창작의 본질에 대해 나름대로의 통찰과 확신을 가지고 있었 다. 책 제목은 그의 생각을 분명히 전한다. 『나는 고흐의 자연을 다

시 본다: 사회가 자살시킨 사람 반 고흐』가 그것이다. 반 고흐는 미친 사람이 아니었으며, 광기와 정신착란에 의해 파멸적인 자살에 이른 것이 아니라는 말이었다. 아르토의 주장에 따르면 고흐는 자신을 이해하지 못하는 "모든 비천한 무리로부터 거부당하는 자신을 너무 자주 목도"했기에 결국 "죽음을 택한 것"이다. 자살하는 사람의 배후에는 언제나 악랄한 사회가 있었다는 것이 아르토의 생각이었다.

반 고흐를 정신병자로 몰아붙인 두 의사에 대한 분노에 자신의 정신병원 체험이 더해지면서 아르토는 반 고흐의 정신과 의사였던 가셰 박사에게 결정적인 화살을 돌린다. 그가 보기에 정신과 의사들은 "천재성의 근원이라 할 수 있는, 무언가를 주장하는 반란의 분출"을 뿌리째 뽑아 버리고 순응적인 사람을 만들어 내는 존재들이다. 반 고흐의 담당 의사였던 가셰 박사도 역시 자기 환자에게 직접적인 영향력을 행사하는 존재였다. 광기와 천재성이 마치 동전의 양면처럼 붙어 있는 것이라면, 정신과 치료의 완성은 천재성의 소멸을 의미할 것이다. 바로 이런 의미에서 아르토는 반 고흐가 계속 더 살았다 한들 "그가 「까마귀가 나는 밀밭」(반 고흐의 마지막 작품) 이후에 더 작품을 그렸으리라고 단정할 수 없다."라고 말한다. 즉, 반 고흐는 정신적으로 살해당한 셈이고, 육체가 그 뒤를 따랐을 뿐이라는 것이다.

과연 그럴까. 나 또한 (반 고흐가 여러 번 발작을 일으켰다고는 하지만) 그가 흔한 의미에서 '미쳤다'는 생각은 들지 않는다. 그의 그림을 찬찬히 들여다보라. 그게 어떻게 미친 사람의 그림인가? 어두운 죽음의 그림자로 덮힌 듯한 「까마귀가 나는 밀밭」도 그 디테일을 하나하나 들여다보면 모든 붓질이 놀라울 정도로 치밀하게 배치되

어 있다. 「별이 빛나는 밤」에서 보이는 지나치게 노랗고 큰 별 묘사는 그가 미쳐서가 아니라 너무 오랫동안 관찰했기 때문에, 직접 경험한 느낌을 있는 그대로 그린 결과일 뿐이다. 마치 주관적인 느낌을 그대로 투영하여 그린 동양화처럼 말이다. '마음의 눈'을 몰랐던 서양인들에게는 분명 낯선 그림이었을 것이다.

　앞서 말한 대로 반 고흐의 그림에는 시시하고 평범한 것들뿐이다. 그러나 이 모든 것이 아르토의 지적대로 '순수한 수수께끼' 상태로 우리에게 주어진다. 종달새가 날아가는 들판, 꽃이 피는 3월의 체리나무가 내뿜는 활달한 기운. 그 모든 것이 자신만의 생명으로 가득 찬 특별한 존재가 되어서 말을 걸어온다. 바로 이것이 반 고흐의 그림이다. 아르토는 반 고흐에게서 '미치광이' 딱지를 완전히 떼어 낸 것이 아니다. 오히려 광기를 천부적인 재능의 가장 중요한 징표로 간주해서 천재성 신화를 더욱 강조했다. 반 고흐와 동일한 체험을 공유했던 아르토는 어쩌면 4부에서 다루게 될 『예술가란 무엇인가?』에서 베레나 크리커가 언급한 "창조성은 가벼운 정신적 불안정의 상태에서 가장 강하게 형성되는 인간의 능력이다."라는 측면을 바라본 것인지도 모른다.

가장 철학적인 구두

대중적으로 널리 알려진 '광기에 찬 예술가'만이 반 고흐의 전부가 아니다. 반 고흐는 철학의 한복판에도 서 있다. 처음 반 고흐가 철학의 주제로 오르게 된 것은 철학자 하이데거와 미술평론가 마이어

샤피로 사이에서 벌어진 논쟁 때문이었다. 여기에 데리다가 두 사람을 비판하면서 논쟁의 규모는 고흐의 작품을 벗어난 미학 논쟁으로까지 확대되었다. 박정자의 『빈센트의 구두』와 진중권의 『현대미학 강의』에는 반 고흐의 구두를 둘러싸고 펼쳐진 철학자들의 일대 설전이 잘 소개되어 있다.

하이데거는 『예술 작품의 근원』에서 고흐가 그린 구두를 '농민 여성의 구두'라고 말하면서, 한 켤레의 구두일 뿐인 것 같지만 '대지의 침묵하는 부름', '무르익은 곡식을 대지가 조용히 선사함', '겨울 들판의 황량한 휴경지에서의 대지의 설명할 수 없는 거절', 더 나아가 '빵을 안전하게 확보하는 데 대한 불평 없는 근심', '궁핍을 다시 넘어선 데 대한 말 없는 기쁨', '출산이 임박함에 따른 초조함 그리고 죽음의 위협 속에서의 전율'이 모두 이 신발에 스며들어 있다고 주장했다. 이것을 통해 그가 말하고자 했던 바는 예술 작품은 '존재자의 존재를 열어 보여 주는 것', 즉 '진리가 작품 안에서 발생한다는 점'이었다. 이때 하이데거가 말하는 진리란 재현의 진리가 아니라 근원적 진리의 현시를 의미한다. 예술 작품 안에서 진리가 발생한다는 생각은 우선 예술을 형식적인 유희로 바라보는 형식미학과 예술 작품이 세계의 겉모습을 재현한다는 이론에 근원적으로 반대하는 것이다. 또한 예술적 진리의 발생은 예술가의 의지를 초월해서 드러나는 것으로, 자연과학에서 담보하지 못하는 본원적인 진리가 작품에서 발생하는 것으로 여겼다.

하이데거의 분석에 대해 미술비평가 마이어 샤피로는 강하게 반발했다. 샤피로의 반발은 무엇보다도 하이데거가 아무 근거도 없이 반 고흐가 그린 구두를 농민 여성의 것이라고 확언한 데서 기인

했다. 1880~1890년대 대부분의 농민들은 가죽구두가 아니라 나막신을 신었기 때문에 샤피로의 지적은 일견 타당해 보인다. 오히려 작품이 그려진 시기를 보면 이 구두는 농민 여성의 구두가 아니라 파리에 체류 중이던 반 고흐 자신의 구두일 가능성이 크다고 주장했다. 또한 하이데거가 예술 작품을 통해 진리가 드러나는 과정에서 예술가의 존재를 부차적으로 생각한 반면, 샤피로는 구두를 반 고흐 자아의 표현으로 이해하면서 예술가의 '주체성' 문제를 전면에 내세우는 모더니즘적인 태도를 취했다. 이 대목에서 진중권은 하이데거가 거부한 모더니즘 미학을 샤피로가 다시 옹호하는 것이라고 지적한다. 그리고 그 배면에는 '대지'라는 표현에서 감지되는 하이데거의 근대 사회에 대한 거부와 보수주의를 향한 샤피로의 저항이 깔려 있다고 보았다.

이 두 사람의 논쟁에 데리다가 가세하면서 논의는 전혀 다른 방향으로 흐르게 된다. 데리다가 보기에 두 사람이 내세운 해석의 공통적인 문제점은 모두 구두를 '한 짝'으로 단정 짓는 데서 시작한다. 즉 구두는 전부 두 개의 오른쪽 신발일 수도 있고 두 개 다 왼쪽 신발일 수도 있으며, 똑같은 구두를 두 번 그린 것일 수도 있는데, 그 모든 가능성을 배제하였다는 것이다. 데리다가 판단하기에 샤피로와 하이데거가 이런 사실을 간과한 이유는 분명해 보인다. 그 둘 다 작품의 진리가 '단 한 번만 드러날 수 있다.'고 믿는 '의미 결정론'에 빠져 있기 때문이다.

농민 여성의 구두인가, 반 고흐 자신의 구두인가라는 문제는 그림 속 구두가 실제 구두와의 유사(resemblance) 관계를 중심으로 논의되고 있다는 증거다. 반면 데리다는 두 구두가 짝이 아니라 동

일한 쪽의 반복일 가능성을 제기하면서 상사(相似, similitude)의 문제를 제기한 것이다. 사실 샤피로의 논의는 재현론의 틀 안에, 예술의 주관성이라는 틀 안에 머물러 있는 것이다. 하이데거는 현시의 진리를 구하면서 재현론의 틀을 넘어서려고 했지만, 진리를 그 중심에 둠으로써 예술 작품을 어떤 근원적인 진리로 환원시킬 가능성을 남겨 놓았다. 데리다는 이런 환원주의적인 태도의 독단성을 경계했다. 데리다의 견해로는 존재하는 모든 것은 오직 차이 속에서 의미를 연기(delay)시키며 산포되는 텍스트의 유희일 뿐이라는 것이 그의 주장이다.

반 고흐는 뜻하지 않게 논쟁에 휘말렸다. 사실 매우 흥미로운 논쟁이었지만, 이들의 논지가 얼마나 고흐 작품 본질에 도달했는가는 의문이다. 데리다의 이론은 그 자체로는 매우 흥미로운 이론이지만, 고흐의 작품에서 가장 멀게 느껴진다. 고흐가 활동하던 시기는 데리다 이론의 바탕이 되는 '상사의 유희'를 주된 무기로 하는 복제 기술이 아직 전면화되지 않았을 때였다. 사진이 등장해서 점점 자신의 영역을 확장하고는 있었지만, 사진에 대한 강박관념이 고흐의 작품에 크게 문제가 되지는 않았다. 데리다의 견해는 일종의 소급 적용인데, 훌륭하게 적용되었다는 생각이 들지 않는다.

하이데거는 예술 작품의 진실이 무엇인지 규명하기 위해 반 고흐의 구두 그림을 예로 들었다. 왜 하필이면 고흐였던가? '대지'와 '농민'이라는 것이 하이데거와 고흐를 묶는 틀이었다. 고흐는 평생 농부, 광부, 방직공 등 가난한 사람들에게 깊은 애정을 가지고 있었다. 평생 농민 화가로 살았다는 점에서 밀레를 흠모했다. 밀레나 고흐가 사랑했던 대상은 근대화된 노동을 하는 도시 노동자가

아니었다. 전근대적인 노동 주체로서의 농민들을 사랑했으며 '농부화가'를 자처하기도 했다. 또 고흐는 기독교 근본주의자로서 자기가 그리는 사소한 사물들 속에서 진실을 구하였다.

그림을 그린다는 것은 매번 그에게 실험이었고, 진실과 예술적 완결성에 도달하기 위한 도정이었다. 반 고흐가 동생 테오에게 보낸 편지들을 보면, 그가 매 작품들에 삶의 진실이 담기길 얼마나 간절하게 바랐었는지 알 수 있다. 어쨌든 데리다까지 이어진 논의 속에서 반 고흐의 구두는 '가장 철학적인 구두'가 되었다. 작가는 죽어도 죽는 것이 아니다. 작가의 삶은 죽은 뒤에도 오랫동안 완성되지 않을 수 있다. 끊임없는 재해석 속에서 새로운 면모를 부여받기 때문이다. 하이데거, 샤피로, 데리다의 논쟁은 또 다른 측면에서 '반 고흐 신화'를 쌓는 데 일조했다.

"작품은 두 번 태어난다."라는 말은 언제나 진리다. 한 번은 창작자의 손에서, 다른 한 번은 그 작품을 이해하고 사랑하는 사람들에 의해서 말이다. 생전의 고흐는 자신의 작품이 세계적으로 이렇게 사랑받게 되리라고는 상상조차 못 했을 것이다. 그림이 보여 주듯 반 고흐는 지상의 진실을 사랑했다. 그런데 이상하게도 평범한 사람들과 어울리려고 노력할수록 그는 평범하지 못한 사람이 되어 갔다. 광인 혹은 천재, 그 무엇이라고 불리든 그는 세상을 아파하면서도 사랑했다. 그것이 작품 속에 고스란히 담겨 있기 때문에, 여전히 그의 작품은 사랑을 받는다. 지금 이 순간에도 세계 어딘가에서 반 고흐 관련 전시가 여전히 기획되고 있고, 또다시 새로운 책들이 쓰이게 될 것이다. 반 고흐 신화는 아직도 진행 중이다.

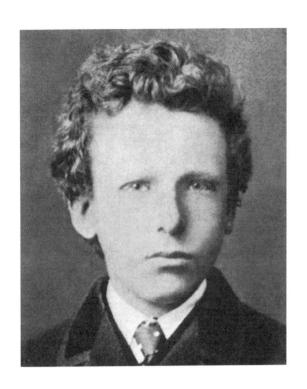

열세 살 무렵의 빈센트 반 고흐(1853-1890)

37년이라는 길지 않은 삶을 자살로 마감한 반 고흐의 일생은 말
그대로 한 편의 드라마다. 고흐의 아버지는 개척교회 목사였고,
그의 형제들은 나름대로 성공해서 상당한 부를 쌓았다. (후에 다
른 사람에게 지분을 팔았지만) 삼촌 중 한 사람은 유럽에만 몇 군데
의 지점을 거느린 구필 화랑을 운영하는 막강한 미술계 인사였
고, 반 고흐의 첫 직업도 화랑의 판매 사원이었다. 반 고흐가 화
랑 판매 사원, 전도사 등 진로를 여러 번 바꾸다가 스물일곱의
늦은 나이에 화가가 되기로 결심했을 때, 가족들은 더 이상 그를
믿지 않았다. 반 고흐는 이미 추문에 가까운 연애 사건까지 일으
킨 집안의 골칫거리였다.

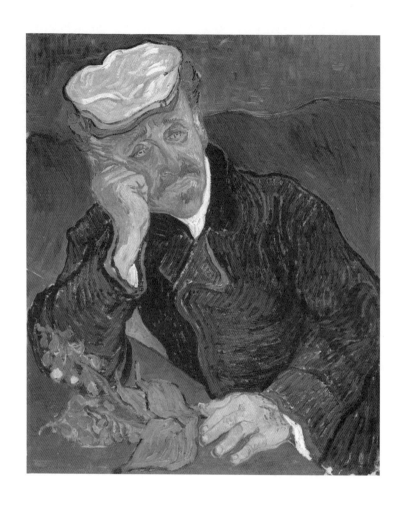

반 고흐, 「가셰 박사」(1890)

반 고흐는 몇 점의 초상화들을 남겼다. 유명하고 위대한 사람들이 아니라 자기에게 가깝고 평범한 사람들의 초상화들이다. 탕기영감 초상화를 보면, 그의 선한 마음을 고흐가 얼마나 좋아했는지 알 수 있다. 또 우편배달부 룰랭은 제복이 어울리는 근사한 사람으로 묘사되어 있다. 그런데 우울증 치료를 받아야 할 사람은 바로 가셰 박사라는 우스갯소리가 나올 정도로 그림 속 가셰는 우울한 모습으로 등장한다. 둘 사이는 정말 어땠을까?

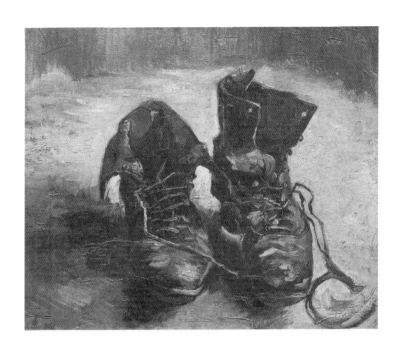

반 고흐, 「한 켤레의 신발」(1886)

하이데거는 『예술 작품의 근원』에서 고흐가 그린 구두를 '농민 여성의 구두'라고 말하면서, 한 켤레의 구두일 뿐인 것 같지만 '대지의 침묵하는 부름', '무르익은 곡식을 대지가 조용히 선사함', '겨울 들판의 황량한 휴경지에서의 대지의 설명할 수 없는 거절', 더 나아가 '빵을 안전하게 확보하는 데 대한 불평 없는 근심', '궁핍을 다시 넘어선 데 대한 말 없는 기쁨', '출산이 임박함에 따른 초조함 그리고 죽음의 위협 속에서의 전율'이 모두 이 신발에 스며들어 있다고 주장했다.

고갱,
그가 타히티로 간 숨은 이유

그리젤다 폴록, 「고갱이 타히티로 간 숨은 이유」(조형교육, 2001)

사랑스러운 소녀? 음란한 소녀?

1888년 겨울, 고흐가 귀를 자르고 병원에 입원한 사이에 고갱은 그 길로 아를을 떠났다. 자기만의 새로운 길을 모색하던 고갱은 1891년 마침내 프랑스 식민지였던 타히티로 향한다. 그리고 그는 자기만의 독창적인 작품들을 쏟아내기 시작했다. 이 시기에 그려진 「마나오 투파파우」는 고갱의 작품 중에서도 가장 문제적인 작품이다. 그림 속으로 들어가 보자. 그림 속 소녀는 두려운 듯이 그림 밖을 쳐다본다. 나무토막처럼 딱딱하고 각이 진 갈색 몸. 복종의 자세. 침묵에 빠진 두려움. 그녀는 무엇을 두려워하고 있으며 왜 침묵에 빠졌는가? 우선 그림을 그린 화가의 말을 들어 보자.

……테후라(그림 속 소녀)가 느낀 공포는 전염성이 있었다. 마치 어떤 형광이, 나를 응시하는 그녀의 눈동자로부터 쏟아지는 듯했다. 그녀가 그토록 사랑스러운 적은 없었다. (……) 아마도 그녀는 고뇌에 찬 내 얼굴을 보고 자신의 부족 사람들을 불면에 시달리게 하는 전설

속의 유령 투파파우로 착각했나 보다.

1891년 타히티에 도착한 고갱은 열네 살짜리 어린 소녀 테후라와 '결혼'해서 함께 살았다. 어느 날 고갱은 파피트라는 곳에 갔다가 마차가 고장 나는 바람에 걸어서 집으로 돌아와야 했다. 한밤중이 되어서야 겨우 집에 도착하니 "벌거벗은 테후라는 침대에 배를 깔고 움직이지 않은 채 있었다. 그녀는 겁에 질린 눈으로 나를 응시했다."라고 고갱은 쓰고 있다. 그러니까 그림 속 소녀가 보고 놀란 것은 유령 때문이 아니라, 밤중에 불쑥 나타난 고갱 자신 때문이었다. 그리고 그 놀란 모습이 사랑스러웠던 고갱은 이 그림을 그렸다. 고갱은 이것을 아주 각별하게 생각해서, 이 그림을 배경으로 하는 자화상까지 남겼을 정도였다. 한편 그는 이 작품에 가해질 갖가지 비판을 염두에 두고 있었던지, 다른 자리에서는 이와는 조금 다르게 언급한다.

> 물론 그녀가 성교를 준비하고 있는 것이라 생각할 수 있다. 그녀의 품성에 비춰 볼 때 가능한 해석이지만, 나는 이런 음란한 발상이 혐오스럽다. (……) 그런데 어떤 공포에 압도당하고 있는가? 『성서』의 「수산나 이야기」에 나오는 정숙한 여인인 수산나가 늙은 남자들을 보고 놀랐을 때 보인 그런 공포는 분명 아닐 것이다. 남국에 그런 식의 공포는 없다. (강조는 이진숙)

갑자기 고갱은 어린 소녀가 성교를 준비하고 있고 그 품성에 비춰 볼 때 음란한 발상을 할 수 있으며, 따라서 정숙한 여자가 느

작가 이야기

끼는 그런 공포심은 없을 것이라고 소녀를 비난한다. 기가 막힌 이야기다. '사랑'을 느꼈다는 말이든 음란하다는 비난이든, 열네 살짜리 어린 소녀에게는 얼토당토않은 부당한 발언이다. 고갱은 소녀에 대한 거부할 수 없는 '매력'과 의도적인 '비난' 사이에서 갈팡질팡하고 있다. 소녀를 향한 험담은 고갱에게 면죄부를 주기는커녕 오히려 더 강력한 비판을 불러일으켰다.

고갱의 작품은 식민주의와 관광주의의 산물

그리젤다 폴록의 『고갱이 타히티로 간 숨은 이유』의 결론부터 말하자면 "고갱의 작품은 식민주의와 관광주의의 영향 하에서 생산되었다." 이에 대한 대표적인 예증이 방금 언급한 작품 「마나오 투파파우」다. 저자 그리젤다 폴록은 이 그림에서 화가인 고갱과 모델인 소녀 사이에 존재하는 '종주국 백인 남성과 식민지 유색인 여성'이라는 이중의 억압 코드가 명백하게 드러난다고 지적한다. 요즘 세상에서는 큰일 날 노릇인데, 당시 고갱은 이 소녀와 '결혼'했다. 그러나 그의 이후 행보를 보면, 과연 고갱이 이 소녀를 정중하게 '아내'로 받아들였는지는 의심스럽다. 타히티에 있는 동안에도 유럽의 본처에게 열심히 안부 편지를 썼고, 1893년에는 아무런 기약 없이 타히티를 떠나 파리로 돌아갔다. 그리고 파리에 와서는 마치 자신의 이국적인 취향을 자랑하듯이 다른 어린 흑인 혼혈 여성과 동거했다. 이 작품이 발표되었을 당시, 유럽의 어느 누구도 이 어린 유색인종 소녀를 고갱의 '아내'로 인식하지 않았다.

미술사에서 후기인상파 작가로 분류되는 고갱은 고흐, 세잔과 함께 언급되며 현대미술을 태동시킨 중요한 작가로 인정받고 있다. 이 책의 목표는 고갱의 개인적인 부도덕성을 폭로하여 그의 미술사적인 지위를 추락시키는 데 있지 않다. 식민주의와 관광주의를 인상주의 이후 현대미술의 새로운 고지를 점령한 아방가르드 미술의 욕구와 연관 지어 해명하고, 더 나아가 이것이 서구 근대화에 내재된 본원적인 충동임을 밝히는 것이 이 책의 진짜 목표다.

폴록은 '참조', '경의', '차이'라는 예술적 아방가르드 전략을 해석의 틀로 제시한다. 간단히 설명하면 "아버지에 대한 참조(reference), 선망의 대상이 되는 아버지의 위치에 대한 경의(deference), 아버지의 지위를 전유하고 강탈할 수 있는 치명적인 일격이라는 의미에서의 차이(difference)"이다. 고갱의 「마나오 투파파우」의 아버지, 즉 '참조'와 '경의'의 대상이 되는 작품은 마네의 「올랭피아」다. 고갱은 습작 시절에 이미 「올랭피아」를 그대로 모사한 적이 있다. 1863년 발표 당시에도 논란이 되었던 「올랭피아」는, 1889년 파리 만국박람회에 재출품되면서 다시 한 번 화제가 되었다. 이 박람회에서 고갱은 타히티 민속공예와 공연 등을 보게 된다. 이것은 고갱이 타히티행을 결심하게 되는 구체적인 계기가 되었다.

폴록은 「올랭피아」와 「마나오 투파파우」 두 작품을 비교 분석한다. 두 그림 모두 두 명의 인물이 등장한다. 마네의 「올랭피아」에는 백인 창녀 올랭피아와 흑인 하녀 로르가 등장한다. 침대 위에 비스듬히 누워 있는 올랭피아의 자세는 소위 '침대 위의 비너스'라는 전통적인 도상을 참조했다. 침대 위에 벌거벗은 채로 누운 여성들은 늘 비너스 등 신화의 탈을 쓰고 남성들의 관음증적인 욕구를 충

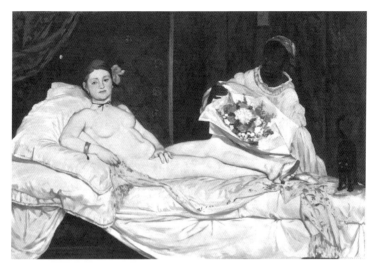

에두아르 마네, 「올랭피아」(1863)

족시켜 왔다. 마네는 이 전통을 전복시켰다. 마네는 이 인물들이 파리에 거주하고 있는 창녀와 그녀의 하녀임을 명확히 했다. 그에게 현실을 은폐하는 '신화' 따위는 없었다. '탈신화화된 현실', 이것이 이 그림이 일으킨 논란의 핵심이었고 마네가 도달한 '근대적 시각'이었다. 마네가 신화를 제거하며 닦아 놓은 길을 인상주의자들이 뒤따랐다. 마네는 '새로운 미술'의 리더가 되었다.

고갱의 그림에도 두 명의 인물이 등장한다. 마네 그림 속의 흑인 하녀는 고갱의 작품에서 죽음의 유령으로 바뀌었고, 올랭피아의 자리에는 익명화된 어린 유색인종 소녀가 누워 있다. 고갱은 타히티 신화에 나오는 저승사자를 끌어들여 소녀가 놀라는 광경을 그림으로써 마네가 애써 도달한 '탈신화화된 현실'을 원점으로 돌려 새로운 신화를 만들어 냈다. 마네가 전통을 '참조'하고 '경의'를 표하면

서도 그들에 대한 '차이'를 분명히 함으로써 새로운 미술의 리더가 되었던 것처럼, 고갱 역시 마네를 참조하면서도 동시에 '차이'가 뚜렷하게 강조되는 아방가르드 전략을 채택했다. 고갱은 타히티 그림들로 예술적 아방가르드의 선두적인 지위를 인정받는다.

고갱은 「올랭피아」와 더불어 사라진 '비너스의 신화'를 타히티 그림에서 다시 구현했다. 그러면서 고갱은 그림 속 소녀가 음란하고 수치심을 모른다고 비난했다. 이러한 비난은 14살짜리 어린 소녀를 성적인 대상으로 삼은 고갱 본인의 잘못을 전가하는 뻔뻔한 태도 아닐까? 고갱뿐만 아니라 이 시대 대부분의 남성들이 식민지 여성의 '성'을 제멋대로 해석했다. 고갱의 그림에서 여러 차례 묘사된 것처럼 식민지 타히티는 원초적 본능이 살아 숨 쉬는 '원시적 에덴동산'이며, 문명의 때가 묻지 않은 이곳의 여인들은 짐승 같은 건강미와 관능을 가지고 있다. 그러나 이 모든 것은 백인 남성들의 환상일 뿐이며, 그 환상으로 원주민의 처지를 해석하는 것은 '인식론적 폭력'일 뿐이라고 저자는 말한다. 고갱에 관한 수많은 대중적인 책들, 예컨대 피오넬라 니코시아의 『고갱: 원시를 갈망한 파리의 부르주아』나 데이비드 스위트먼이 쓴 『고갱, 타히티의 관능』 같은 책들은 고갱이 순수한 낙원을 찾아서 타히티로 갔다는 식의 신화를 여전히 재생산하고 있다.

원시의 비너스, 백인 남성의 환상

그리젤다 폴록의 논의는 페미니스트 이론가의 남성 작가를 향한 단순한 공격이 아니다. 논의는 한 걸음 더 나아간다. 그녀는 페티시즘

에 기초하는 관광주의, 식민주의가 고갱 개인만의 문제가 아니며, 근대사회의 형성과 밀접하게 연관되어 있다고 주장한다.

폴록은 맥커널의『관광객: 여가를 즐기는 계층에 대한 새로운 이론』을 인용하면서 '근대성의 심원한 구조는 관광주의'라고 언급한다. 관광주의는 기본적으로 근대 도시의 형성과 관련이 있다. 근대 도시에서 여가를 즐기는 계급들이 식민주의 및 제국주의와 결부된 다른 나라들을 방문하여, 문화적으로 소비하고 착취하는 것이 바로 관광주의다. 관광주의의 대상이 되는 것들은 근대적이고 도시적인 노동에 포함되지 않는 것들, 예컨대 "낚시하는 사람들, 들판에서 일하는 농부들, 해초를 키워 수확하거나 채집하는 브르타뉴인들, 망고를 따는 타히티인들" 같은 전근대적인, 비도시적인 타자들의 노동이다. '근대적'이라는 체험은 결국 '전근대적'인 것과의 비교 속에서 이루어진다. 근대화된 도시인의 관광은 이런 차이에 대한 인식에서 비롯된다.

고갱이 처음 타히티에 도착했을 때는 매우 실망했다. 그가 도착했던 곳은 번잡한 식민지 항구였을 뿐이다. 1892년에 그린「타 메테테」는 고갱이 본 식민지 풍경을 그대로 담고 있다. 마치 "진열대의 물건들처럼 나란히" 앉아 있는 다섯 명의 아가씨는 유럽식 드레스를 입고 있고, 옆에는 원주민 복장을 한 아가씨가 경계심 가득한 눈빛으로 이들을 쳐다보고 있다. 뒤쪽으로는 원시적인 어업에 종사하는 타히티 남자들이 보인다. '타 메테테'는 '시장'을 뜻하는 타히티어인데, '시장에 상품으로 나온 여성들'을 의미하기도 한다. 다섯 명의 아가씨들이 유럽식 복식을 하고 있는 이유는 분명하다. 그들의 성을 매수하는 사람들이 유럽 선원들이기 때문이다. 이 작품의 영

어 제목은 「I shall not go to market」이다. 이 말은 아마 경계의 표정으로 다섯 명의 아가씨들을 바라보는 원주민 복장을 한 여인의 속마음과 같을 것이다. 단순히 '시장에 가지 않겠다.'라는 것이 아니라, '시장에서 몸을 파는 여자가 되지 않겠다.'라는 뜻이 아니겠는가? 그만큼 고갱의 눈에도 그가 낙원이라 여기고 찾아갔던 타히티는 매춘과 매독 같은 서구 문명의 해악에 의해 오염되고 있는 것처럼 보였다. 좀 더 '원시적'이고 '순수한' 곳을 찾으려면 섬 깊숙이 들어가야 했다. 고갱은 전혀 의식하지 못한 상태에서, "전근대적인 사회와 문화에서 근원을 찾고자 이곳저곳을 여행"하는 '관광객으로서의 예술가'가 되어 있었다.

그리젤다 폴록의 이 책은 페미니즘 미술 논의가 포스트모더니즘적인 논의를 더욱 풍부하게 해 준 좋은 실례다. 초창기 페미니즘 계열의 미술사가들이 주로 잊힌 여성 예술가들을 발굴하는 데 치중했다면, 폴록은 그것을 넘어 서양미술사의 주요 작품들에 드러난 젠더, 근대성, 식민주의 등의 문제를 예리하게 포착해 냈다. 그 과정을 통해 '유럽 중심적이고 남근 중심적'인 문화에 정면으로 칼을 겨누었다. 이것은 과거를 폄하하는 일이 아니라 새로운 미래를 여는 일이다. 저자가 말한 대로 "억압은 억압하는 자와 억압받는 자, 양자의 심리적 왜곡을 기초"로 하기 때문이다. 과오를 인정하고 다시는 그런 잘못을 범하지 않도록 스스로를 단죄하는 것은 문화적으로 가장 성숙한 일이며, 그 자신이 해방에 이르는 가장 빠른 길이라는 점에서 이 책은 시사하는 바가 매우 크다.

폴 고갱, 「타 메테테: 우리는 시장에 가지 않겠어」(1892)

다섯 명의 아가씨들이 유럽식 복식을 하고 있는 이유는 분명하다. 그들의 성을 매수하는 사람들이 유럽 선원들이기 때문이다. 이 작품의 영어 제목은 「I shall not go to market」이다. 이 말은 아마 경계의 표정으로 다섯 명의 아가씨들을 바라보는 원주민 복장을 한 여인의 속마음과 같을 것이다. 단순히 '시장에 가지 않겠다.'라는 것이 아니라, '시장에서 몸을 파는 여자가 되지 않겠다.'라는 뜻이 아니겠는가? 그만큼 고갱의 눈에도 그가 낙원이라 여기고 찾아갔던 타히티는 매춘과 매독 같은 서구 문명의 해악에 의해 오염되고 있는 것처럼 보였다.

3

세잔,
피카소의 형님? 마티스의 형님?
아니, 그 이상

전영백, 『현대사상가들의 세잔 읽기, 세잔의 사과』(한길아트, 2008)

세계 최고가 작품은 '병 걸린 눈을 가진 작가'의 작품이다

내게 세잔은 오랫동안 이해하기 힘든 작가인 동시에 절대로 뿌리칠 수 없는 아름다움을 가진 작가였다. 그리고 그 점은 지금도 여전히 그렇다. 문득 길을 가다가, 문득 나무를 보다가, 문득 책상 위에 놓인 사물들을 보다가 떠오르는 작가가 세잔이다. 그의 차분하면서도 서정적인 붓질, 논리가 아닌 논거로 가득 찬 붓 자국에 전율한다. 가끔 그렇게 내 세상은 세잔의 붓질로 채색된다. 이미 잘 알려진 것처럼 '현대미술의 아버지' 세잔을 통과해야만 비로소 현대미술에 도달할 수 있다. 내게 질문은 늘 '세잔은 누구인가?'가 아니라 '세잔은 무엇인가?'였다.

'현대미술의 아버지', 폴 세잔(1839~1906)의 삶은 지루할 정도로 단조로웠다. 고흐의 비극, 고갱의 방랑, 피카소의 화려한 연애 같은 예술가적 파란만장 드라마 따위는 그에게 없었다. 1895년 볼라르가 그의 첫 개인전을 열기 전까지 세상은 그를 잊었고, 그도 세상을 잊었다. 고독과 창조에 몰입하는 일, 이것이 그의 전부였다. 단조

로움은 위대성이 탄생할 수 있는 최고의 조건이다. 미술사에서 '가장 지적인 작가', 세잔은 자신이 설정한 창작 과제에 고독하게 몰입할 수 있는 조건과 능력을 모두 가지고 있었다. 세잔은 은행가였던 아버지에게서 물려받은 유산으로 경제적인 어려움도 겪지 않았다. 그렇지만 세잔의 그림을 이해하는 동시대인은 아주 적었다. 세잔의 죽마고우인 소설가 에밀 졸라조차도 소설 『작품』(1886)에서 그를 실패한 화가로 묘사했다. 세잔의 작품은 그때까지 서구 미술이 이룩한 모든 관행을 의심하고, 거부하는 낯선 그림이었다. 그래서 그에게는 "병에 걸린 눈을 가진 작가", "향후 15년간 미술사에서 가장 기억되는 웃음거리로 남을 작가"라는 등의 가혹한 평이 쏟아졌다.

불친절한 그림이지만 세잔의 작품은 아름답다. 오래 보게 만들고, 또 오래 보아야 보이는 그림이다. "불편하고 긴장감을 자아내는 세잔 그림의 수수께끼 같은 시각 구조에 매료된" 사람들은 시간이 갈수록 점점 늘어났다. 세잔의 드라마는 그가 죽고 나서 비로소 시작됐다. 피카소가 세잔을 '우리 모두의 아버지'라고 칭할 정도로, 피카소와 마티스를 비롯한 당대의 수많은 젊은 예술가들이 그에게서 영감을 받았다. 그들은 현대미술의 아방가르드가 되어 20세기를 질주했다.

세잔 드라마의 한 꼭짓점은 2012년 2월, 그의 「카드놀이 하는 사람들」이 역대 미술품 거래 중 최고가로 팔린 일이다. 세잔은 「카드놀이 하는 사람들」이라는 테마로 총 다섯 점의 유화를 완성했는데, 이 중 유일하게 개인 소장으로 남아 있던 한 점을 카타르 국립미술관이 구입했다. 세잔의 작품 한 점이 부여하는 의미는 실로 막대했다. 이 작품 구입으로 카타르 국립미술관은 나머지 넉 점이 소

장돼 있는 오르세 미술관, 메트로폴리탄 미술관, 필라델피아 반스 재단, 코톨드 갤러리와 어깨를 나란히 하는 자격을 얻게 되었다. 중동의 작은 산유국에 위치한 신흥 미술관이 "세계 미술의 중심지로 가는 입장권을 거머쥐게" 된 것이다. 세잔의 작품이 지금까지 알려진 세계 최고가 작품의 두 배에 상당하는 금액인 2억 5000만 달러(약 2800억 원)에 팔리면서, 그는 그동안 여러 '아들'들에게 양보해 왔던 최고 기록을 단숨에 갱신했다. 당분간 깨지기 힘든 기록이다. 만약 세잔이 살아 있었다면 이런 떠들썩한 돈 놀음을 보고 어떤 말을 했을까? 아마 그 괴짜 화가는 "그 작품은 내 최고 작품도 아니다!"라며 억만장자를 기겁시킬 말을 쏟아 낼지도 모른다. 그러고 나서 언제나처럼 화구를 챙겨서 생트빅투아르 산을 향할 것이다. 이제는 '세잔의 길'이라는 이름이 붙어 있는 그 길을 걸어서 말이다.

세잔과 여섯 명의 현대 사상가들

2008년에 출간된 전영백의 『세잔의 사과』 역시, 세잔 사후에 펼쳐진 그의 역동적인 드라마를 잘 보여 준다. 20세기 중반까지 형식주의적인 모더니즘 논의는 형태론적인 분석에 집중해 세잔을 피카소의 입체주의에 결정적인 영향을 끼친 '피카소의 형님'으로 평가했다. 그 후 몇몇 학자가 형태론적 분석에 의미론적 해석을 연계해 설명하면서 세잔의 색채가 갖는 의미를 재해석했고, 그 결과 색채화가 마티스에게 영향을 준 '마티스의 형님'으로 부각되었다. 이러한 사태를 저자는 '세잔의 두 얼굴'이라고 요약한다. 세잔의 미학은 "형태적

인 측면과 색채적인 속성"을 동시에 포괄하며, "지극히 논리적이고 기하학적이면서 동시에 극단적으로 감성적"이다. 그리고 저자가 '여섯 명의 이론가들의 시각으로 바라본 세잔'이라는 책을 기획할 수 있을 만큼, 세잔은 "오늘날까지도 가장 많이 연구되는 작가"다.

책은 가장 흥미로운 여섯 명의 현대 사상가들(크리스테바, 프로이트, 바타유, 들뢰즈, 라캉, 메를로퐁티)의 시선으로 세잔의 작품 세계를 들여다본다. 정신분석학자 크리스테바의 '멜랑콜리아 이론'으로는 무표정한 세잔의 초상화들을, 프로이트의 이론으로는 "관능적이지 않은 세잔의 누드" 중에서도 「대수욕도」 연작을, '배설의 철학자' 바타유의 이론으로는 세잔의 초기 누드화들을 분석한다. 또 라캉의 이론으로는 세잔의 자화상을, 메를로퐁티의 이론으로는 세잔의 수채화를 살펴본다. 들뢰즈의 『감각의 논리』는 세잔에게서 얻은 개념적 영감을 프랜시스 베이컨의 작품론을 통해 구체화시키는 과정이며, 동시에 들뢰즈가 자신의 예술론을 확립하는 계기가 됐다는 것을 보여 준다.

이 책은 두 가지 방향에서 읽을 수 있다. 먼저 '현대 사상가들의 세잔 읽기'라는 부제가 암시하듯이 세잔을 매개로 각 이론들에 대한 보다 구체적인 이해를 도모할 수 있다. 책은 처음 이론을 접한 사람들에게 좋은 가이드가 될 수 있도록 각 이론들에 대한 배경지식을 정리해 놓았다. 여기에 열거된 이론들이 낯선 사람들은 본론으로 들어가기에 앞서 이 부분을 읽어 두는 게 좋다. 다른 한편으로는 풍부한 도판과 저자의 친절한 보론까지 더해져 있기 때문에 세잔을 이해하는 데 부족함이 없는 작가론으로 읽을 수도 있다. 이렇게 다양한 이론가들과 동시에 거론될 수 있다는 점이 세잔만의

특이성으로 여겨진 까닭에, 나는 이 책을 1부 「작가 이야기」에 배치하였다.

저자는 "미술과 연관되는 철학적 사고와 정신분석학적 인식을 활용하여 작품을 들여다보는 '포스트모던'한 해석 방식"을 택한다. 즉, 1970년대 영국의 신미술사학(New Art History)에서 시작된 이러한 태도는 형식 위주로 작품을 보는 "소위 전통적인 미술사 방법론"에 대해 '편협한 결벽증'이라고 비판하며 극복을 촉구했다. 저자는 형식주의의 작은 틀에 갇혀 축소된 세잔의 예술적 풍부함을 되살려 내는 데 주안점을 두고 있다.

색채주의 작가 세잔

다음의 인용문은 널리 알려진 세잔의 말(세잔이 에밀 베르나르에게 쓴 편지글의 일부다.)이다. 이 문장은 그의 의도가 특정한 관점에서 어떻게 의도적으로 축소되어 알려졌는가를 보여 주는 대표적인 예다.

> 자연을 원통, 구, 그리고 원뿔로 취급하라. 수평선에 병행하는 선은 넓이를 부여한다. (……) 수평선에 수직인 선들은 깊이를 준다. 그러나 우리에게 자연은 표면이라기보다 깊이다. 빨강과 노랑에 의해 표현되는 빛의 흔들림, 공기의 느낌을 주는 충분한 양의 푸른색 등을…….

"자연을 원통, 구, 그리고 원뿔로 취급하라." 여기까지가 보통 구호처럼 짧게 인용되는 세잔의 말이다. 이 문장은 피카소의 입체

주의에 큰 영향을 끼친 세잔의 면모를 잘 보여 주는 대목으로, 이후 반복적으로 인용됨으로써 '피카소의 형님'이라는 세잔의 이미지를 구축하는 데 큰 역할을 했다. 그러나 전체 문장을 보면 세잔은 형태에 관해서만이 아니라, 색채에 대해서도 이야기하고 있다. "형태적인 측면과 색채적인 속성"을 모두 포괄하는 '세잔의 두 얼굴'이 잘 드러나는 문장이다. 이 책은 그동안 망실되어 있던 세잔의 색채주의 작가로서의 면모를 보여 준다.

세잔은 "나는 인상주의를 미술관의 작품처럼 견고하고 지속적인 것으로 만들고 싶다."라고 말했다. 즉 그는 인상주의에 의해 성취된 자연의 빛과 색채에 대한 이해를 포기하지 않으면서, '견고하고 지속적인 것'을 얻고자 했다. 이것을 위해 그가 의존한 것은 형태가 아니었다. 세잔은 "색을 담을 윤곽선도 없이, 또 원근법적으로 그림의 요소들을 배열하지도 않으면서 리얼리티를 추구"했다. 세잔이 추구한 리얼리티란 무엇이며, 리얼리티를 얻기 위해 색채는 어떤 작용을 했던 것일까?

이 대목에서 많은 사람들이 세잔의 푸른색에 주목한다. 세잔의 초상화들을 분석한 정신분석학자 크리스테바의 이론에서도 푸른색은 중요한 의미를 갖는다. 저자는 세잔을 (크리스테바의 이론적 맥락에서) '멜랑콜리 예술가'라고 말할 수 있는 이유는 그가 "색채기호학이 이루는 의미 과정을 통해 상실을 시각화하는 데 성공했기 때문"이라고 말한다. 크리스테바의 이론에 따르면 인간은 성장하면서 사회적인 언어를 습득하는데, 언어라는 것은 기본적으로 개념적이고 규정적인 것이어서 보다 원초적이고 정서적인 것을 담아내지 못하는 한계가 있다. 어머니와 함께 누렸던 원초적인 통합성의 상실

은 언어의 습득과 더불어 시작되는 사회화 과정에서 빚어질 수밖에 없는 정상적인 과정인데, '멜랑콜리'는 이 "잃어야 할 대상을 잃지 않겠다."라고 고집을 피우는 사람들의 심성이다.

"자신의 그림에서 인물을 침묵하게 만들고, 과일을 못 먹게 만들고, 그리고 풍경 속으로 초대하지 않는" 이유는 세잔이 '상실의 멜랑콜리'에 천착하고 있기 때문이다. 크리스테바에 따르면 세잔의 작품에서 보이는 것처럼 "나르시시즘적 우울증에 빠진 사람들의 대부분은 외부 대상과 맺는 관계가 여의치 않다." 사실상 그들의 "유일한 대상은 슬픔"이고, 슬픔만이 표현할 필요가 있는 '대체 대상', 즉 가장 중요한 리얼리티가 된다. 여기서 세잔의 푸른색은 중요한 기능을 한다. 푸른색은 미술사에서 전통적으로 먼 거리를 표현하는 색이었는데, 세잔은 푸른색의 이런 기능을 극대화시킨다. 세잔의 푸른색은 고정된 시각적 '나'(the fixed, specular 'I')로 형성되기 전의 근원적 순간을 경험하게 하는 효과와 연관되어 있다. 그것은 언어로는 표현할 수 없는 상실의 대상들, 그것들과의 먼 거리를 표현하는 색이었다.

감각을 실현하는 것

세잔의 색채적인 측면에 주목한 또 한 명의 이론가는 들뢰즈다. 들뢰즈가 쓴 『감각의 논리』(1969)는 베이컨을 주 대상으로 삼고 있지만, 그 미적 뿌리는 세잔이다. 들뢰즈는 베이컨을 '세잔적(cezannian)'이라고 말했고, 세잔은 자신의 미학적 목표가 "감각을

실현하는 것"이라고 언급했다. 들뢰즈는 이 말에 동의하면서 "예술 작품은 하나의 감각 존재이며 다른 그 무엇도 아니다."라고 정의한 다. 중요한 것은 이때 감각이란 말초적인 어떤 것을 의미하는 것이 아니라 '세상에 있음', 즉, 세계 내의 체험을 의미한다.

체험된 감각을 시각화하는 데 동원된 것이 '색채'다. 들뢰즈에 게 있어서 세계는 부단한 변화 속에 있는 것이며, 세잔이 감지한 것 도 바로 변화하고 운동하는 세상이었다. 세잔은 '산이 접히는 힘', '씨 앗을 틔우는 힘', '풍경에서 열이 오르는 힘', '공기' 같은 변화 속의 사물을 그리고 싶어 했다. 그동안 서양미술은 모든 사물들은 고정되 고 완결된, 최적화된 상태로 표현해 왔다. 변화, 운동에 대한 세잔의 열망은 서구 사회를 지배하던 인식론의 근본적인 변화를 보여 주는 진정한 '사건'이었다. 세잔은 "보이지 않는다고 해서 없는 것이 아니 다."라는 위대한 원리를 잘 알고 있었다.

원근법에 고정된 근대적 자아가 포착하지 못했던 '있는 그대 로의 세계'를 세잔은 원했다. 원근법에 입각한 풍경 그리기는 그림 을 그리는 주체가 풍경 밖에서 관찰하는 것을 전제로 한다. 세잔이 원했던 것은 "그(풍경) 안으로 들어가서 그 자신들이 감각 구성체의 일부"가 되는 것이었다. 들뢰즈는 "주체가 스스로를 비우고 대상이 되는 과정"을 표현할 수 있는 것은 확정된 윤곽선이 아니라, 다만 '색채 변조'일 뿐이라고 말한다. 색채의 '변조'란 "명백히 지각할 수 있는 단계들을 통해 하나의 색채에서 또 다른 색채로 전이되는 것" 을 의미한다. 세잔은 작은 붓질로 마치 블록 쌓기를 하듯이 형태를 구축해 나갔다. 즉, 색채의 변이로 형태를 만들어 나가는 것이 세계 의 변화를 표현하는 '세잔적' 방법이었다. 이로써 세잔은 화면 구성

에 있어서 색채를 중시한 '색채의 작가'로 부각된다.

　서양미술사를 살펴보면 미술의 시각 논리 정립이 철학에 앞섰던 시대가 있었다. 르네상스의 원근법은 데카르트의 철학에 앞서 출현했고, 세잔은 당연히 이 여섯 명의 사상가들보다 선구적이었다. 지금까지의 모더니즘적 시각에서는 세잔이 '무엇을, 왜 그렸는가?'보다 '어떻게 그렸는가?'에 집중했다. 저자가 적절하게 지적한 것처럼 "세잔의 회화는 표현 자체가 문제라기보다 '지각의 과정'을 드러낸다."라는 점에서 더욱 중요하다. 세잔의 회화에서 보이는 '지각 과정'에 관한 탐구를 철학적으로 이해하는 데는 참 오랜 시간이 걸렸다.

　세잔은 자신의 과제를 풀기 위해 40년 동안 몰두했다. 현대 작가들은 2년 주기의 비엔날레, 2~3년마다 한 번씩 갖는 개인전 등 현대 사회의 '빠른 속도 환경'에 놓여 있다. 심지어 음반 기획이나 영화 제작의 속도와 경쟁해야 되는 것처럼 보인다. 진득해지기, 하나의 문제의식을 갖고 매일매일 실험을 견뎌 내기, 이것이 세잔의 단조로운 삶이 우리에게 보여 주는 것이다. 창밖의 속도가 빨라질수록 세잔이 그리워진다. 세잔에게는 하나의 그림만이 유일한 사건이었다. 다른 사건은 없었다. 그리고 그것들이 축적돼 현대미술의 빅뱅을 이뤄 냈다.

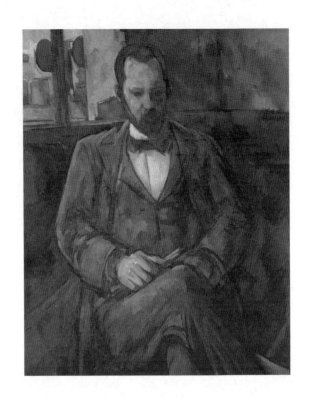

폴 세잔, 「화상 앙브루아즈 볼라르의 초상」(1899)

1895년 볼라르가 그의 첫 개인전을 열기 전까지 세상은 그를 잊었고, 그도 세상을 잊었다. 미술사에서 '가장 지적인 작가', 세잔은 자신이 설정한 창작 과제에 고독하게 몰입할 수 있는 조건과 능력을 모두 가지고 있었다. 세잔은 은행가였던 아버지에게서 물려받은 유산으로 경제적인 어려움도 겪지 않았다. 그렇지만 세잔의 그림을 이해하는 동시대인은 아주 적었다. 세잔의 죽마고우인 소설가 에밀 졸라조차도 소설 『작품』에서 그를 실패한 화가로 묘사했다.

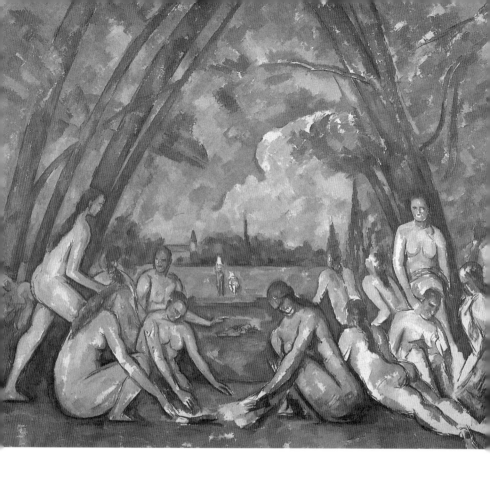

폴 세잔, 「대수욕도」(1906)

『세잔의 사과』는 가장 흥미로운 여섯 명의 현대 사상가들의 시
선으로 세잔의 작품 세계를 들여다본다. 정신분석학자 크리스테
바의 '멜랑콜리아 이론'으로는 무표정한 세잔의 초상화들을, 프
로이트의 이론으로는 "관능적이지 않은 세잔의 누드" 중에서도
「대수욕도」 연작을, '배설의 철학자' 바타유의 이론으로는 세잔
의 초기 누드화들을 분석한다. 또 라캉의 이론으로는 세잔의 자
화상을, 메를로퐁티의 이론으로는 세잔의 수채화를 살펴본다.

4

피카소,
그 성공과 실패

존 버거, 『피카소의 성공과 실패』(아트북스, 2003)
마이클 C. 피츠제럴드, 『피카소 만들기: 모더니즘의 성공과 20세기 미술시장의 해부』(다빈치, 2007)

천재 작가 피카소, 신화의 시작

화가의 꿈을 가진 어린아이에게 '피카소처럼 되어라.'라고 말하면, 훌륭한 덕담이다. 반면 누구도 (위대한 예술가였다는 것은 알지만) '고흐처럼 되어라.'나 '세잔처럼 되어라.'라고 말하지는 않을 것 같다. 피카소는 예술, 부, 명예, 사랑, 거기다 건강과 장수(1881~1973)까지, 인간이 누릴 수 있는 모든 것을 누린 지복의 예술신(藝術神) 같은 존재였다. 그는 예술에 대한 열정과 단짝처럼 붙어 다니던 가난의 이미지도 떨쳐 버렸다. 또 그는 시민사회와 불화를 일삼는 전통적인 예술 천재가 아니라, 시민사회 위에 군림하는 예술왕 같은 존재였다. 피카소는 살아서도 이미 신화였고, 죽어서도 그 신화를 계속 이어 가고 있다. 지금도 그의 작품이 경매 최고가를 기록했다는 뉴스를 심심치 않게 들을 수 있다. 존 버거의 말처럼 사람들이 '자기 나라의 수상'을 모를 수는 있어도 '피카소'라는 이름을 모를 수는 없다. 그러나 그중 피카소의 저 유명한 '입체주의' 시기의 작품을 이해하고 좋아하는 사람들은 몇 명이나 될까?

존 버거의 『피카소의 성공과 실패』와 마이클 C. 피츠제럴드의 『피카소 만들기: 모더니즘의 성공과 20세기 미술시장의 해부』는 '피카소 신화'를 분석한 책들이다. 피카소가 아직 살아 있던 1965년에 처음 발간된 존 버거의 책이 피카소의 창작 과정을 중심으로 '예술적 천재' 피카소를 탈신화화했다면, 1995년에 발간된 피츠제럴드의 책은 피카소의 성공 신화를 시장의 측면에서 접근한 결과물이다. 이 두 책을 종합해 보면 피카소의 성공 신화는 19세기적인 '예술적 천재'라는 개념과 20세기적 미술시장이 접목되어 탄생한 것이다.

1965년에 발간된 존 버거 책은 1960년대의 대세 이론, 즉 피카소를 왕좌에 오르게 한 형식주의에 대해 치밀한 반론을 제기한다는 점에서 중요성을 갖는다. 1936년 뉴욕현대미술관(MoMA) 초대 관장 알프레드 바는 피카소를 중심으로 당대 미술의 흐름을 정리하였는데, 이때 마련된 분류 기준은 로젠버그, 그린버그 등으로 이어지면서 모더니즘 형식주의 이론의 맥을 형성하였다. 그들은 예술과 사회 사이의 관계를 부정하고, 오로지 미술 내적인 순수 논리로 미술사를 설명했다. 존 버거의 글은 모더니즘의 형식주의에 대항하여 예술과 사회의 관계를 재구성하려는 중요한 시도였다. 존 버거는 입체주의를 가능하게 했던 '역사적 수렴 현상'의 모든 요소를 분석하여 피카소의 창작과 결부시킨다. 피카소가 새로웠다면 이 '새로운 감각'은 그가 "자신이 사는 시대에 내재된 어떤 '암시된 가능성', 이를테면 예술에서든, 삶에서든, 과학, 철학, 기술 분야에서든 그것을 어떻게 파악했는가?"라는 반응에서 비롯된 것이다. 형식주의자들이 생각하는 것처럼 단순한 예술가의 독창성이 문제의 핵심이 아니라는 것이, 존 버거의 주장이다.

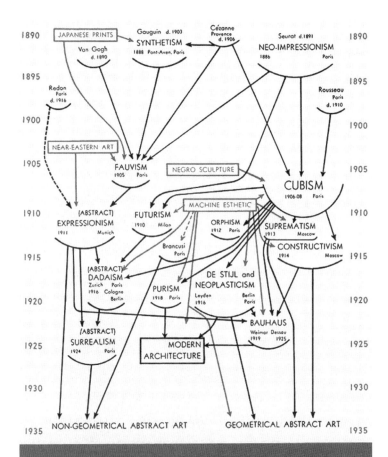

알프레드 바, 「'입체주의와 추상미술' 전시 도록 표지」(1936)

1936년 뉴욕현대미술관(MoMA) 초대 관장 알프레드 바는 피카
소를 중심으로 당대 미술의 흐름을 정리하였는데, 이때 마련된
분류 기준은 로젠버그, 그린버그 등으로 이어지면서 모더니즘 형
식주의 이론의 맥을 형성하였다.

마이클 피츠제럴드는 20세기 초반 미술시장 형성의 핵심에 피카소가 있다고 보고 글을 썼다. 1995년에 처음 발간된 이 책은 특유의 미국식 실증주의에 입각해서 쓰인 글이다. 20세기 초반은 미술시장의 태동기였다. 1890년에 사망한 고흐, 1903년에 죽은 고갱이 평생 가난 속에 살았던 중요한 이유 중의 하나는 동시대 미술 작품 거래 시장이 활성화되지 않았기 때문이었다. 앞선 세대인 인상주의의 미술 작품이 클래식으로 대접받으면서 젊은 작가들의 실험적인 작품이 조심스럽게 거래되고 있을 때 등장한 것이 피카소다. 상품성이 풍부했던 '작가 피카소'는 20세기 초반 미술시장 형성에 영향을 미쳤고, 반대로 시장은 피카소의 창작에 영향을 끼쳤다. 책은 1939년 뉴욕현대미술관 개인전까지의 과정을 다룬다. 이 전시는 유럽을 넘어선 세계적인 작가 피카소의 탄생을 알리는 것이며, '피카소 신격화'의 본격적인 시작을 의미한다. 이것은 가장 비상업적인 기관인 미술관이 어떻게 상업적인 갤러리와 공조하게 되는가를 보여 주는 대표적인 실례가 된다. 이때 이후로 20세기 후반기 내내 미술계에서 벌어지게 될 일이 시작되었다. 이에 관한 상세한 것은 5부에 소개될 심상용의 『시장미술의 탄생』을 참조하는 것이 좋겠다.

피카소는 말보다 그림을 먼저 배운 신동, 10대 시절에 이미 아카데미 수준을 뛰어넘는 그림을 그린 천재였다. 이러한 '천재 신화'가 피카소 성공의 핵심이자 바로 실패의 원인이라고 존 버거는 지적한다. 피카소 숭배의 핵심에는 초기 낭만주의 예술가들에게 통용되던 '창조적인 정신'이라는 19세기적 개념이 있다. 모든 것이 자본주의 상품으로 유통될 때, '창조적 정신(천재)'은 "돈으로 살 수 없는 것"처럼 여겨졌다. 그래서 거꾸로 예술 작품이 거래될 때, 사람들은

작가 이야기

'돈으로 살 수 없는' 그것을 소유하기 위해 엄청난 돈을 지불하게 된다.

　존 버거는 피카소의 입체주의를 가능하게 했던 여러 현상들의 '역사적 수렴 과정'을 추적해 나간다. 그는 피카소가 평생을 "자발적인 망명 상태"에 있었다고 말한다. 스페인 출신 피카소는 스물세 살이던 1904년에 파리에 정착했고, 쉰세 살이던 1934년 이후 단 한 번도 스페인을 방문하지 않았다. 피카소가 자발적인 망명을 선택하게 된 스페인의 사회역사적 배경 설명은 이 책의 매혹적인 부분 중 하나다. 스페인은 오랫동안 근대 국가적 발전이 지체된 상태였고, 편협한 지방주의적 특색에서 벗어나지 못하고 있었다. 천재를 낳았지만, 조국의 후진성은 천재를 키우지 못했다.

　19세기 초반 고야가 작품을 그리던 시절부터 옥죄어 오던 스페인의 후진성은 반대급부로 "(세상 모든 것이) 일순간에 급격히, 그리고 장엄하게 변할 수 있다."라는 무정부주의적인 태도를 낳았다. 이런 사회 분위기는 피카소의 태도에도 각인되었다. 스페인 출신 천재 피카소는 "이성의 힘을 부정"한다. 무언가를 빠르게 흡수하고 난 다음에는 그것을 곧바로 뒤집어 버린다. 이때 발휘되는 것이 그의 천재적인 '즉흥성과 기지'다.

　피카소는 당시 세계에서 가장 세련된 도시 파리의 선진성에 열광했다. 피카소와 젊은 입체주의자들은 전기, 자동차 등 20세기 초반의 "새로운 생산품, 새로운 발명품, 새로운 형태의 에너지"에 폭발적인 관심을 표명했으며, 당대 물리학 등 과학에서 발견한 "사물을 보는 새로운 방법"을 예술화시켰다. 새로운 문화에 대한 이해와 진보에 대한 낙관적인 믿음은 저 유명한 입체주의의 탄생으로 연결되었다.

미술시장의 인기 작가 피카소의 절충주의

1차 세계대전의 발발과 더불어 피카소의 입체주의 시기도 끝났다. 전쟁이 끝날 무렵 그는 러시아 발레단의 「대행진」 무대 그림에 착수한다. 이 작품을 계기로 아방가르드 작가 피카소는 상류층 사람들과 어울리기 시작했다. 피카소는 투우사 차림으로 파티에 참석했다. 그는 부와 명성이 증대되는 만큼 사회와 격리되면서 시대가 '암시하는 가능성'을 파악할 수 있는 적극적인 자세를 잃어 갔다. 존 버거는 피카소가 삼십 대에 내놓은 작품들을 가리켜 사회와의 건전한 관계를 상실한 내성적인 것들이라고 평가했다. 1930~1944년 사이에 만들어진 걸작들은 오히려 그의 사생활과 밀접한 관련이 있는 것들이다. 마리 테레즈 월터와의 밀월 기간에 그려진 작품들에서는 원시적이고 생생한 "육체적 감흥이 폭발"했다. 그것이 무엇이든 간에 작가 스스로 자신의 감정에 솔직할 때 가장 좋은 작품이 만들어진다는 것은 진리다.

　이 대목부터는 피츠제럴드의 설명을 듣는 것이 좋겠다. 피카소의 상업적 성공을 알리는 첫 신호탄은 1차 세계대전 직전에 시작되었다. 1914년 3월에 열린 '곰의 가죽'이라는 수집가 그룹의 경매에서 초기 작품 「곡예사의 가족」은, 1908년 구입가의 열두 배가 넘는 가격에 낙찰되었다. 경매의 결과에 대해서 모두들 기뻐했는데, "평론가가 해 주지 못한 것을 이날의 경매가 대신해 주었다."라고 생각했다.

　1909년경에는 동시대 미술을 위한 시장이 급속도로 발전하기 시작했고, 피카소는 이런 시장의 발달로 인해 혜택을 본 첫 번째 세

대였다. '곰의 가죽' 경매에서의 성공은 단순히 일회성 이벤트가 아니었다. 이것은 1914년 당시 입체주의 작가로 잘 알려진 피카소가 '입체주의 이전 시기'(청색시대와 장미시대)에 대해서도 상업적 가치를 인정받았음을 의미한다. 특히 유명 인사들의 참여로 마치 사교파티처럼 진행된 경매는 "1차 세계대전 이후 두드러지는 '상류 사회와 아방가르드의 결합'을 예고"하는 사건이었다고 저자는 말한다.

더불어 이것은 1차 세계대전 종전 이후, '피카소가 왜 입체주의로부터 멀어졌는가?'에 대한 답이 되기도 한다. 피카소가 '입체주의를 대표하는 작가'라는 미술계의 시각과는 달리, 그에게는 입체주의의 기수가 되고자 하는 의사가 없었다. 입체주의가 퍼져 나가면서 그 내부에 원하지 않는 추종자들이 생겼고, 피카소는 그들로부터 거리를 두고 싶어 했다. 또 '곰의 가죽' 경매 이후, 초기 작이 공개되면서 사람들은 피카소에게 청색시대나 장미시대로 돌아가라고 충고했다. 그리고 그는 그렇게 했다. 이 점은 피카소가 화랑을 선택하는 것에서도 알 수 있다. 피카소는 레옹스 로젠버그 화랑과 폴 로젠버그 화랑 사이에서 그중 동생인 폴 로젠버그를 선택한다. 레옹스가 피카소를 입체주의의 대표 작가로서 아방가르드적인 측면을 강조했다면, 폴은 그를 앵그르나 르누아르 같은 거장의 맥락에서 다루었다. 피츠제럴드는 이때부터 (피카소의) "세속주의적인 절충주의 예술"이 본격화되었다고 본다. 이 진입 통로가 되었던 것은 앞서 말한 대로 장 콕토와 함께한 러시아 발레극 「대행진」이다. 이 지점에서 피츠제럴드와 존 버거의 의견이 일치한다.

피카소에게 부족한 것은 '주제'였다

폴 로젠버그와 함께 일하기 시작하면서 피카소의 작품 가격은 폭등했고, 막대한 부를 축적했다. 운도 좋아서 1차 세계대전 후 20년간 유래가 없는 경제 번영이 찾아왔다. 마침내 피카소는 고급 휴양지 칸에 위치한 '라 칼리포르니 성의 왕'이 되었다. 귀족적인 삶을 살게 되면서 작품 성향은 더욱 절충주의적으로 변했다. 보수적인 경향으로 간주되던 신고전주의를 본격적으로 도입함으로써 아방가르드 진영으로부터 멀어졌다. 하지만 "아방가르드의 실험정신에 거부 반응을 보여 온 상류 사회로부터는 환영을 받게 된다." 컬렉터 층도 유럽뿐 아니라 미국으로 확대되었다.

폴 로젠버그는 피카소를 단지 아방가르드의 리더로 키우는데 그치지 않고, 20세기 최고의 거장으로 키우려는 계획을 세웠다. 상업적 기획의 위력이 작가의 창작과 대중적 수용에 본격적인 영향을 미치기 시작했다. 1921년의 전시는 "피카소를 입체주의와 신고전주의 양쪽을 섭렵한 위대한 작가", "한 가지 스타일만 고집하는 작가가 아니라, 분방하고 실험정신이 강한 작가"라는 점을 부각시켰다. 더불어 평론가를 발굴하여 피카소 작품에 대한 대중의 생각을 선동하려고 노력했다. 1920년대 중반 브르통을 필두로 한 초현실주의 진영과의 친교는 피카소에게 또 한 번의 기회가 되었다. 그는 다시 초현실주의라는 새로운 흐름에 가담함으로써 "한물간 작가로 취급받는 일"을 면할 수 있었다.

그리고 마침내 1939년 뉴욕현대미술관에서 대대적인 회고전을 가짐으로써 그는 유럽을 넘어 세계적인 작가가 되었다. 이때 알

프레드 바는 피카소의 화상인 폴 로젠버그에 의존하지 않을 수 없었다. 작품의 선정과 대여 등 모든 과정을 20년 넘게 피카소와 함께한 폴 로젠버그의 힘을 빌려야 했다. 뉴욕현대미술관에서의 전시는 피카소의 성공적인 삶에 화룡점정이 되었다. 이때 알프레드 바가 제시한 피카소 해석은 그 이후 경전이 되었다. 미술사의 기록만 보면 피카소는 예술사적인 측면만 강하게 부각되어 왔는데, 사실은 그가 20세기 최고 미술가의 반열에 오르게 된 데에는 상업적인 시스템의 역할이 컸다는 것이 이 책의 주장이다. 책은 1939년에서 끝났지만, 피카소의 삶은 계속 이어졌다.

피카소는 오래 살았다. 그리고 성공한 만큼 더 실패했다. 다시 존 버거의 책으로 돌아가자. 1945년 이후에 발표된 많은 작품들이 그가 매너리즘에 빠졌음을 보여 준다. 존 버거는 그 근본적인 원인으로 '주제의 결핍'을 지적한다. 그에겐 더 이상 그릴 것이 없었다. 그는 아첨꾼들에게 둘러싸였다. 그는 당대의 세계를 전혀 언급하지 않았고, 세계 속에 '암시된 가능성'에도 귀를 기울일 줄 몰랐다. 1944년 공산당에 가입했지만, 출구를 찾지 못했다. 심지어는 매우 참여적으로 보이는 두 작품 「게르니카」와 1951년의 「한반도에서의 학살」에서도 "현대에 일어난 학살"의 구체적인 의미를 포착하지 못했다.

명성만 높아졌지, 그는 더욱 이해받지 못하는 사람이 되었다. 수많은 위대한 작가들이 65세가 넘어서 기념비적인 작품을 몇 점 만들어 냈는 데 반해, 피카소는 그러지 못했다. 피카소는 성공한 작가의 대명사가 되었지만, 그 실상은 매우 공허했다. 고립된 망명객 천재인 피카소에게는 개인화된 삶과 찬사만이 남았다. 그는 국가적 차원의 기념비적 인물이 되었지만, 반면에 하찮은 작품들을 생산했

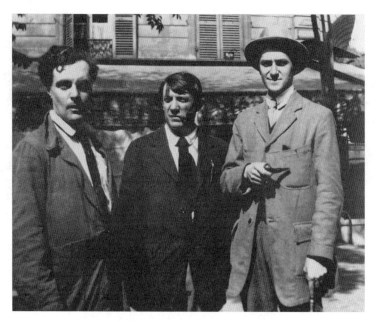

모딜리아니, 피카소, 그리고 입체주의를 옹호했던 시인 앙드레 살몽(파리, 1916)

다. 그에 대한 기사는 가십거리밖에 없었다. 현대의 많은 작가들이 피카소와 같은 위험에 처할 수 있다. 정보 전달 속도가 점점 빨라지는 만큼 관객들은 더욱 변덕스러워진다. 동시에 시장은 끊임없이 새로움을 요구한다. 그렇게 작가들은 시장에 길들게 된다. 천재를 위대한 예술가로 만드는 것은 영감이다. 그리고 "예술의 영감은 역사에 있다."라는 것을 존 버거는 다시 한 번 강조한다. 새겨들을 말이다.

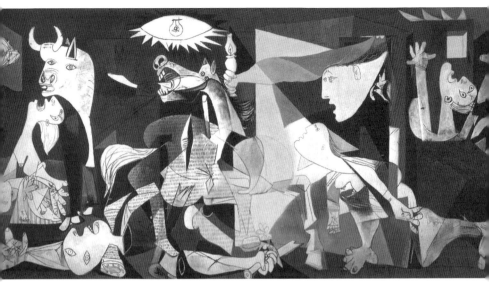

파블로 피카소, 「게르니카」(1937)

19세기 초반 고야가 작품을 그리던 시절부터 옥죄어 오던 스페
인의 후진성은 반대급부로 "(세상 모든 것이) 일순간에 급격히, 그
리고 장엄하게 변할 수 있다."라는 무정부주의적인 태도를 낳았
다. 스페인 출신 천재 피카소는 "이성의 힘을 부정"한다. 무언가
를 빠르게 흡수하고 난 다음에는 그것을 곧바로 뒤집어 버린다.
이때 발휘되는 것이 그의 천재적인 '즉흥성과 기지'다.

샤갈,

고향, 사랑, 꿈……

인간이 결코 버릴 수 없는 것들

재키 울슐라거, 『샤갈』(민음사, 2010)

마르크 샤갈, 『샤갈, 꿈꾸는 마을의 화가』(다빈치, 2004)

멀리 두고 온 러시아 고향, 비테프스크

"너희들의 세모난 식탁 위에 네모난 배들을 올려놓고 배고파 죽어 버려라!"

거만한 입체주의자들이 그린 각진 형태의 그림을 보면서 스무 살의 샤갈이 던진 귀여운 저주다. 1차 세계대전 이전의 파리는 야수파의 마티스와 입체주의의 피카소가 장악하고 있었다. 러시아 출신 시골뜨기 샤갈로프(Cthagalloff)가 촌스러운 꼬리를 떼어 내고 샤갈(Chagall)로 이름을 바꿔도 파리의 주류 미술계로 입성하는 일은 요원해 보였다. 그러나 샤갈은 주류 미술에 편승하지 않고, 자신만의 고유한 매력으로 20세기 현대미술사에 분명한 족적을 남겼다.

피카소와 마티스의 그림들이 당시에 매우 충격적인 것들이기는 했지만, 그들이 택한 주제(정물과 인물)는 어디까지나 서양미술사 전통 안에 있는 것들이었다. 그러나 "샤갈의 공상들은 그 바깥에 있

었다. 샤갈은 서양미술의 역사와 함께 자라난 게 아니었다." 샤갈은 칸딘스키나 말레비치와 마찬가지로 갑자기 하늘에서 뚝 떨어졌다. 바로 러시아라는 하늘에서 말이다. 당시 주로 파리에서 활동하지만 특정 유파에 속하지 않은 작가들을 뭉뚱그려서 '파리파(École de Paris)'라고 통칭했다. 이때 파리파로 알려진 샤갈을 두고 프랑스 사람이라고 착각하는 경우가 많다. 샤갈은 러시아 출신 유대인이었다. 파리파로 분류되고, 프랑스 국민훈장을 받고, 프랑스에서 죽었지만, 영혼의 핵심에는 늘 '러시아'가 있었다. 그는 언제나 러시아의 고향 비테프스크를 사랑했고, 그것을 그렸다.

샤갈은 장수했다. 1985년 세상을 떴을 때 그의 나이는 98세였다. 그는 1차 세계대전, 러시아혁명, 2차 세계대전 등 세계사의 격변을 직접 경험했고, 또 살아남았다. 그리고 유대인 샤갈은 장수와 말년의 평안, 유복함으로 그를 곤경에 빠뜨렸던 모든 사람과 역사에 대해 통쾌한 복수를 성취했다. 샤갈의 첫 번째 전기는 1922년에 샤갈이 쓴 자서전 『나의 인생』이었다. 러시아혁명 발발 후 망명한 시점까지의 이야기가 담겨 있다. 35세의 샤갈이 자서전을 쓸 생각을 할 정도로 그의 젊은 시절은 순탄하지 않았다. 유대인이었고 러시아인이었기 때문이다. 이 책은 『샤갈, 꿈꾸는 마을의 화가』라는 제목으로 번역돼 있다. 자서전을 쓸 때의 젊은 샤갈은 앞으로 63년을 더 살아야 하고, 장차 겪어야 할 무시무시한 일들이 한참이나 남아 있다는 사실을 꿈에도 생각하지 못했으리라.

샤갈의 자서전은 다소간 비체계적이고 아주 주관적이어서 무슨 일이 어떻게 돌아가는지 혼란스럽지만, 특유의 감미로운 시정과 유머, 사물을 바라보는 따뜻한 마음을 느낄 수 있는 좋은 글이다.

좀 길지만 샤갈이 외할아버지에 대해서 묘사하는 한 대목을 인용해 보겠다.

"그(외할아버지)는 할머니가 더 이상 지상에 머물 수 없게 되어 꽃다운 나이에 세상을 떠날 때까지 거의 모든 시간을 빈둥거리며 지냈다. 할머니가 세상을 떠난 직후부터 할아버지는 분발하기 시작했다. 그리고 암소들과 송아지들도 힘을 냈다."

짧지만 삶과 죽음, 그 슬픔과 아이러니를 동시에 담고 있는, 자신의 그림처럼 시적인 상상력으로 가득 찬 문장이다. 이게 샤갈이다. 그의 자서전과 함께 샤갈의 첫 번째 부인 벨라 샤갈이 쓴 『첫 만남』을 읽어 보는 것도 좋다. 샤갈을 처음 만난 이야기, 작품 「생일」과 관련된 이야기 등 여러 흥미로운 에피소드들이 담겨 있다.

유대인 샤갈의 하시디즘

샤갈의 긴 생애를 좀 더 깊이 있게 이해하고 싶다면, 재키 울슐라거의 『샤갈』을 권한다. 옆집 숟가락 개수까지 조사하는 꼼꼼함과 시대의 정신적 지형도를 풍부하게 그려 내는 문화사적 안목이 결부된 원숙한 평전의 한 예다. 이 책은 286개의 도판을 포함해 750여 쪽이 넘는 방대한 분량을 자랑한다. 책의 5분의 4를 차지하는 내용은 첫 번째 아내 벨라가 죽는 1944년까지의 이야기다. 인생에서 중요한 어느 한 시기의 1년은, 다른 때의 10년보다 더 값어치가 있는 법이

다. 이 책은 원숙기의 샤갈이 누린 지루한 영광보다 작가로서 완성돼 가는 고단하면서도 찬란한 여정에 초점을 맞췄다.

'유대인', '러시아', '사랑'은 샤갈의 긴 생애를 관통하는 키워드다. 칸딘스키를 비롯한 많은 작가들이 유대인이었다. 그러나 '유대인'이라는 단어가 중요한 키워드로 작용한 예는 샤갈의 작품뿐이다. 샤갈은 동유럽에 널리 퍼진 유대교 종파 하시디즘으로부터 깊은 영향을 받았다. 그의 작품에서 반복해서 등장하는 염소, 수탉, 물고기, 소 등은 인간과 자연의 조화라는 신비주의적인 하시디즘의 반영이다.

샤갈의 자서전을 물들이는 환상도 하시디즘에서 유래한 것이다. 「나와 마을」(1919)에 그려진 것처럼 동물들도 사람들과 함께 한숨을 쉬고, 웃는다. 논리적으로 설명할 수 없는 샤갈의 세상은 모든 존재들이 같은 꿈을 꾸는 소박하고 행복한 곳이다. 샤갈의 고향은 가난했다. 특히 샤갈의 집안은 아주 가난했다. 창고에서 청어를 나르는 노동자였던 아버지는 아홉 명의 자식을 먹여 살려야 했다. "그럼에도 그는 언제나 사랑으로 충만해 있었고 자기 나름대로 시인이었다." 아버지를 통해서 샤갈은 처음으로 "이 지상에 시가 존재한다는 것"을 깨달았다. 평생 지속된 감동의 원천을, 그는 가난하지만 선한 아버지에게서 배웠다.

샤갈은 유년기의 가난한 고향 마을을 캔버스 위에선 아름다운 환상으로 변형시켰다. "가족들의 순진무구한 일상"은 그림의 중요한 테마였다. 그의 그림 속엔 마을 풍경, 그리고 (대부분 친인척인) 마을 사람들에 대한 이야기가 끊임없이 등장한다. 샤갈이 그린 지붕 위에서 '깽깽이'를 켜는 유대인의 모습은 후에 영화 「지붕 위의

바이올린」의 모티브가 되었다.

　1917년 러시아혁명이 발발하자 그의 고향에는 새로운 유형의 인물들이 몰려들었다. 절대주의를 주창한 말레비치와 그의 추종자들이다. 혁명과 더불어 새로운 사회에 걸맞은 새로운 미술을 주장하던 말레비치의 눈에 샤갈의 그림은 너무나 구태의연하고 안일해 보였다. 샤갈 자신도 "왜 암소가 초록색이며 왜 말은 하늘로 날아오르는가?"를 설명할 방도가 없었다. 샤갈의 세계에서 자연스러운 것은 이제 현실 세계에서는 부자연스러운 것이 되고 말았다. 말레비치와의 충돌은 비극적인 결과를 가져왔고, 결국 샤갈은 러시아를 영원히 떠나게 된다.

　'러시아'와 '유대인'이라는 키워드가 겹쳐져 탄생한 것이 모스크바에 위치한 유대인 극장의 장식 그림이다. 러시아의 비테프스크라는 이국적인 고향을 그리는 환상적이고 신비로운 감성은 샤갈이 서양미술사에 공급한 신선한 언어였다. 그의 작품을 처음 본 시인 아폴리네르는 이렇게 말했다. "초자연적이군!" 나중에 앙드레 브르통은 샤갈을 가리켜 초현실주의의 아버지라고 주장했다.

전후 상처받은 사람들의 마음을 위로해 준 샤갈

샤갈의 그림 속에서는 늘 신랑이 신부를 놓치기라도 할까 봐 꼭 껴안고 날아간다. '사랑'의 힘이다. 평생의 뮤즈였던 첫 번째 아내인 벨라, 헌신적인 매니저이기도 했던 딸 이다(Ida), 사랑과 배신감을 동시에 선사한 버지니아, 말년을 지켜 준 바바 등 샤갈의 긴 인생에는

강하고 매력적인 여인들이 줄지어 등장한다. 샤갈은 이처럼 센 여인들의 사랑에 기꺼이 자신을 맡겼다.

그중에서도 고향 친구며 첫 아내이자 사랑스러운 딸 이다의 어머니인 벨라는 가장 중요한 여인이다. 샤갈이 망명한 후에도 오랫동안 러시아계 유대인을 주제로 창조적인 그림을 그릴 수 있었던 것은 모두 벨라 덕분이었다. "벨라는 샤갈을 위해 비테프스크, 유대인의 러시아가 되어 외국으로 고향을 옮겨다 주었으며 시간을 멈춰 주었다." 사랑했던 만큼 고통도 컸고, 의미가 깊었던 만큼 변화도 심각했다. 벨라가 사망하자 고향의 이미지는 희미한 기억으로 퇴색해 버렸고, 그림 속에서도 윤곽선은 힘을 잃고 색채 또한 아득하게 가물가물해졌다.

실제로 벨라가 죽은 1944년 이후, 샤갈은 "이젤 화가로서 더 이상 혁신은 없었다."라는 평가를 받는다. 젊은 시절에 이룬 것을 반복했기 때문이다. 좀 더 냉정한 비평가들은 러시아를 탈출하던 1922년을 샤갈의 최절정기로 보기도 한다. 벨라가 세상을 떠나고 그 후 40년 동안, 샤갈은 스테인드글라스와 공공 벽화, 극장 미술 등 새로운 양식의 작업에서 탈출구를 찾았다. 파리 오페라극장의 천장화, 메트로폴리탄 오페라하우스의 벽면 장식 등으로 샤갈은 유럽과 미국에서 최고의 생존 화가로 추앙받았다.

1950년 이후, "대략 제왕들 간의 관계"를 유지하고 있던 마티스, 피카소와 얽힌 에피소드들을 읽을 수 있는 건 이 책의 또 다른 재미다. 피카소는 그를 "마티스와 더불어 20세기에 가장 뛰어난 색채 화가"라고 평했다. 샤갈은 유대교뿐 아니라 기독교 전반을 '사랑과 화해'라는 관점에서 끊임없이 시각화했다. 그는 '유대인'이라는

작가 이야기

이유로 추방되고 고난을 겪었으나, 2차 세계대전 후 전쟁과 파시즘을 이겨 낸 영웅 대열에 올랐다. 샤갈은 '유대인'적인 특성에 몰두했으나, 그것을 넘어 세계인이 되었다. 저자는 샤갈이 두 번째 전성기를 구가하던 1950년대와 1960년대의 시대적 맥락에서 그의 예술적 의미를 되짚는다. 전쟁으로 분열되고 대학살의 공포에 질린 시대에 사랑과 종교는 최고의 가치였다. 바로 그때 "독특하고 즉각적으로 알아볼 수 있는 이미지들을 통해 잃어버린 세계를 요약해 보여 줄 수 있는 유대인 화가이자 생존자"인 샤갈은 특히 환영 받았다. 추상 미술이 판을 치던 당시, 샤갈은 다른 어떤 예술가도 전하지 못했던 '즐거움과 위로'를 관객에게 주었다. 그리고 지금도 샤갈이라는 이름은 환상적인 색채와 더불어 '꿈, 환상, 추억, 고향, 사랑, 가족' 같은 달콤하고 가슴 설레는 단어와 이어져 있다.

6

뒤샹,
그의 뒤통수에 뜬 별,
20세기 미술을 비추다

데이비드 홉킨스, 닐 콕스, 돈 애즈, 『마르셀 뒤샹』(시공아트, 2009)

소변기 미술관 난입 사건

남성용 소변기 하나가 20세기 초반 미술사의 지축을 흔들었다. 1917년 4월 10일부터 열린 미국 독립미술가협회 전시에 「샘」이라는 작품이 출품되었다. 「샘」은 작품이라고 할 것도 없고, 그냥 'R. Mutt'라고 서명된 남성용 소변기였다. 모두가 황당해하고 있을 때, 아렌스버그라는 사람이 그 작품을 사겠다고 나서서 사건은 일파만파 커졌다. 그는 뒤샹의 후원자였다. 사건이 커지자 당시 심사위원이었던 뒤샹은 '머트 씨'가 「샘」을 손으로 만들었든 아니든 그것을 직접 제작했다는 사실이 중요한 게 아니라, 그것을 '선택'했다는 것이 더 중요하다며 작품을 옹호했다. 그는 흔한 물건 하나를 구입해 새로운 제목과 관점을 부여했다는 점이 특히 중요하다고 덧붙였다. 자기가 바로 그 문제의 '머트 씨'임을 시치미 떼고 말이다.

　뒤샹이 소변기를 미술관에 끌어들임으로써, 미술사에는 '오브제(object)'라는 용어가 등장하게 된다. 오브제란 예술가가 예술적인 의미를 부여한, 손으로 만들지 않은 모든 기성품(ready-

made)을 통칭하는 말이다. 오브제가 없었다면 20세기 미술 전체가 달라졌을 것이다. 게다가 뒤샹이 고른 것은 기성품 중에서도 '사람들이 좋아하게 될 가능성이 적은' 변기가 아닌가? 아름다운 예술을 보면서 고상한 척하는 사람들을 단단히 물먹이려는 심사였다. 오브제의 탄생은 기존의 가치를 전면적으로 부정하는 다다이즘의 영향 속에서 태어났다. 당시 뒤샹은 "그림과 미술의 전통을 산산조각 내 버리는 새로운 양식들에만 관심이 있었다." 기성품은 전통적인 예술 개념을 뿌리째 흔들었다.

오브제의 등장은 현대미술에 큰 영향을 미쳤다. 예술가의 '손'이 거부되었으며, '개념'이 중요하게 부각되었다. 손의 작가는 죽고, 머리의 작가가 탄생한 것이다. 오브제는 전통 회화, 조각을 넘어서 다양한 사물들이 미술에 입성할 수 있는 계기를 마련했다. 뒤샹 이후 우리 손에 잡히는 모든 것은 미술이 될 가능성을 얻게 되었고, 작가들은 예술적 형식에 구애받지 않고 자유로운 창작을 시도할 수 있게 되었다. 우리가 예술로부터 배우는 것은 '다르게 보는 것'이다. 소위 상식이라 불리는 것을 뛰어넘는 창의적인 시선을 자극받게 된 것이다. 이 점에서 뒤샹은 가장 비상식적이고 가장 예술적인 작가였다.

사실 서양미술사는 어쩌면 '뒤샹 이전과 이후'로 구분되어야 한다. 20세기 내내 가장 많이 인용되고, 가장 뚜렷한 영향력을 끼친 작가는 피카소가 아니라 뒤샹이다. 피카소가 대중을 위한 작가라면, 뒤샹은 작가들을 위한 작가다. 초현실주의 사진작가 만 레이가 찍은 사진에서 마르셀 뒤샹은 정면 얼굴을 찍는 상투적인 초상 사진을 거부하고 뒷모습 초상 사진을 남겼다. 조르주 드 자야라는 사람에게 의뢰해 뒤통수에 별 모양이 남도록 머리를 다듬고 찍은 사

진이다. 작가의 신체도 의미를 전달하는 중요한 매개체였다. 이것은 "예술가가 자신의 몸을 예술적 지지체로 사용한 첫 번째 예"이며 또 뒤샹의 미술사적 지위를 예감하게 하는 매우 상징적인 장면이다. 뒤샹의 뒤통수에 새겨진 별을 보고 라우센버그, 재스퍼 존스, 플럭서스, 아르테 포베라, 미니멀리즘, 개념미술, 퍼포먼스, 대지미술, 팝아트 등 20세기 주요 현대미술가들이 그의 뒤를 따랐다. 한국 작가 이동기의 「아토마우스」도 롤플레잉 게임에서 뒤샹으로 분해 그에게 오마주를 바친다.

　뒤샹에 관한 몇 권의 책이 나와 있는데, 데이브 홉킨스, 닐 콕스, 돈 애즈 세 명의 저자가 함께 쓴 『마르셀 뒤샹』은 도판과 작품 설명 중심으로 기술되어 있어 여러 가지 면에서 가장 무난하게 읽을 수 있다. 을유문화사에서 나온 『마르셀 뒤샹 현대 미학의 창시자』는 '머리카락 속에 있는 이'까지 들춰내는 친절한 전기인데, 작품 도판이 인색한 편이어서 뒤샹의 작품이 궁금한 독자라면 시공사에서 나온 책을 먼저 살펴보는 것이 좋겠다.

망막회화를 거부하다

'20세기 최고의 지성인', "예술의 관점을 완전히 뒤집어 버린 성상파괴주의자"라는 찬사를 받았던 뒤샹은 그 유명세에 비해서 터무니없이 적은 수의 작품을 남겼다. 많은 사람들이 그가 체스를 두느라 예술을 포기했다고 생각했다. 그래서 1964년 요셉 보이스는 「뒤샹의 침묵은 과대평가되었다」라는 작품을 만들기도 했다. 심지어 그

가 여전히 살아 있던 1967년에는 질 아이요(Gilles Aillaud), 에두아르도 아로요(Eduardo Arroyo), 안토니오 레칼카티(Antonio Recalcati)라는 세 명의 작가가 「살든지 죽든지 내버려 두기 혹은 마르셀 뒤샹의 비극적인 죽음」이라는 제목으로 뒤샹의 장례식에 관한 8부작 그림을 그리기도 했다.

그러나 이렇게 적은 수의 작품만을 남긴 것 역시 요즘 유행하는 식으로 이야기하면 지극히 뒤샹다운 '콘셉트'다. 그는 기본적으로 20세기 미술을 '망막적'이라고 보았으며, 자신의 그림을 이해하지 못하는 미술계를 혐오한 나머지 화가의 길마저 거부했다. 저자들은 뒤샹처럼 '회화의 지위'를 한물간 것으로 보여 주는 작가는 드물다고 언급한다. 뒤샹은 예술 작품이 이 세계에서 다른 방식으로 존재하며, 그것의 기능이 더 이상 '종교적, 철학적, 도덕적'이지 않다는 점을 잘 알고 있었다. 이런 생각을 품게 된 계기를 보여 주는 일화가 있다. 페르낭 레제는 1912년 10월 26일~11월 10일에 그랑팔레에서 열린 「항공기 전」을 뒤샹, 브란쿠시와 함께 관람했던 기억을 말한다.

"14일, 전쟁이 터지기 전에, 나와 뒤샹, 브란쿠시는 항공기 전을 보러 갔다. 냉담하고 이해하기 힘든 성격의 뒤샹은 모터와 프로펠러 사이를 걸으면서 한마디도 하지 않았다. 그러다가 갑자기 브란쿠시에게 질문을 던졌다. '이제 회화는 끝났어. 누가 이 프로펠러보다 더 잘 만들 수 있을까? 말해 봐. 자네가 할 수 있어?'"

레제가 전하는 바대로 뒤샹은 당대의 과학과 문명에 발 빠르

게 반응했다. 그리고 예술 작품의 의미, 기능, 사회에서 차지하는 위치 등 그 모든 것이 달라졌다고 생각했다. 그는 기존의 회화를 눈의 망막에 맺히는 세계의 상을 그대로 재현하는 '망막회화'라고 규정하고, 이들을 구시대의 유물이라고 부정했다. 망막회화에 대한 부정 이후, 새로운 차원에서 제작된 작품이 소위 「큰 유리」다. 캔버스 대신 유리판을 사용했기 때문에 붙여진 별명인데, 원래 제목은 「구혼자들에 의해서 벌거벗겨진 신부, 조차도(The Bride Stripped Bare By Her Bachelors, Even)」이다. 그 작품에서는 제목이 지칭하는 '신부'와 '구혼자들'의 일반적인 이미지, 즉 '망막적인 상'을 찾을 수 없다. 그 대신 여러 가지 기계적인 형태들이 등장하는데, 이것들은 '신부'와 '구혼자'라는 말로 표상되는 신비한 에로티시즘과 결합한다.

뒤샹은 이러한 시도를 통해 '데카르트식의 이성적 사고 체계'를 전복시키려고 했다. "데카르트식 이성적 사고 체계는 역사적으로 서구의 세계관에 잠재된 정교한 상징적 구조를 제거"하고, 더 나아가 예술과 문화를 편협하게 만들었다. 작품을 보면 위쪽에는 여성(신부), 아래쪽에는 남성(구혼자들)이 배치되어 있어서, 언뜻 그가 여전히 이분법적인 대립항을 설정하고 있는 것처럼 보인다. 하지만 이 작품은 거꾸로 "과거의 이분법적인 역사와 개념들로 되돌아가자는 제안이 아니라 그 공허와 덧없음을 보여 준다."

EROS, C'est la Vie

뒤샹이 새로운 작품을 거의 발표하지 않았지만, 1942년부터 죽을

때인 1968년까지 그는 남몰래 20여 년간 「주어진 것들」이라는 작품을 제작하고 있었다. 그의 사후에 발표된 이 작품은 문틈 사이로 벌거벗고 누워 있는 여자의 몸이 보이는 충격적인 작품이다. 이 광경을 완벽한 원근법적인 평면 이미지처럼 보이게 만들기 위해서 작품 안쪽에는 여러 가지 장치가 복잡하게 설치가 되어 있다. 여자의 음부에 곧바로 시선이 꽂히는 이 작품은, 그동안 서양 회화에서 표현되어 온 시각적인 장치와 거기에서 작동하는 욕망의 시스템을 그대로 보여 준다.

「큰 유리」와 「주어진 것들」, 이 두 작품은 동일한 작업 노트와 계획에서 출발했다. 두 작품의 중심 주제는 모두 "에로티시즘과 욕망의 문제였고, (예술적 인지를 미루고) 만족스러운 설명이나 결론을 내리지 않는다는 점에서 지연의 개념을 구체화"한다고 저자들은 지적한다. 책의 저자들은 두 대표작 「큰 유리」와 「주어진 것들」을 중심으로 기술해 나가면서, 리비도적인 욕망과 상품 소비적인 욕망을 연관시키는 자본주의 사회에서 예술 작품이 갖는 존립 방식에 대한 뒤샹의 날카로운 비판을 전면화한다.

욕망과 관련해서 뒤샹은 "나의 모든 예술은 완벽한 성교에 대한 환상에서 나왔으며, 심지어는 지성적인 추구 역시 마찬가지다."라는 말을 남겼듯이, 그는 평생 매우 독특한 방식으로 에로티시즘에 집착했다. 그의 여성형 이름은 영어로 'Rrose Selavy'인데, 이것은 불어로 'Eros c'est la vie.'(에로스, 그것은 인생) 혹은 'Arouser la vie.'(삶을 위해 축배를 들어라.)라는 말을 영어식으로 표기한 것이다. 성적인 의미의 에로스와 삶에 대한 사랑이라는 의미의 에로스를 중심으로 두었지만, 뒤샹의 작품은 우리가 아는 '에로틱'과는 거리가

멀다. 차라리 에로스적인 욕망이 어떻게 지칭되고 구현되는가에 대한 사유가 보인다고 말하는 것이 옳을 것이다.

"쾌락주의자이면서 동시에 금욕주의자"였던 그는 어떤 사물, 가구, 가정도 갖지 않았다. 1927년 리디에 사르징 레바소르와 결혼했으나 6개월 만에 이혼했다. 그는 자신의 독립적인 삶을 유지하는 것을 중시했다. "그 어떤 사물이나 가구도 소유하지 않으며, 자신의 전 재산과 추억을 단 하나의 트렁크 안에 넣어 보관했다." 체스를 두는 것 이외에 특별한 직업도 없던 그가 어떻게 생계를 꾸려 나갔는지는 모두를 궁금하게 만들었다.

후세에 잊힐 예술가 되기

뒤샹은 먹고살기 위해 비슷한 작품을 반복하는 예술가들을 혐오했다. 그런 작품들은 무한히 많이 만들어지는 공산품인 변기와 다를 바가 없다고 생각했다. 뒤샹은 미학과 상품 가치가 전적으로 반대 지점에 있다고 가장하는 전통적인 위선을 들춰내고자 했다. 앞서 레제의 증언에서 알 수 있듯이 뒤샹은 20세기 초반의 기계미학의 본질을 재빠르게 간파했다. "기계미학은 오브제로 나아가는 하나의 초석"이 되었다. 산업 생산물에 대해서 뒤샹은 새로운 시각을 가지고 있었다. 저자들은 이 대목에서 뒤샹의 작품에서 기계, 상품미학과 에로티시즘이 어떻게 결합하는가를 마르크스에 의거하여 설명한다. 마르크스는 "자본주의 사회가 에로틱한 만족을 약속함으로써 소비자의 상품 구입을 부추긴다."라고 보았다. 삶에 대한 에로스

적인 욕망은 이제 '상품 숭배'라는 사회적인 현상을 만들어 내었다. 이전 사회에서는 사용가치가 우선이었으나 이제 상품, 즉 평범한 오브제는 '인간의 권력과 욕망'을 상징하게 되었다는 점을 마르크스는 통찰했고, 뒤샹도 상품의 이런 측면을 정확하게 꿰뚫어 보았다.

자본주의 사회에서 예술 역시 소비적인 욕망을 충족시키는 고급 상품이 되었음을 그는 잘 알고 있었다. 그는 자신의 작품들을 미니어처로 만든 「여행가방」 연작을 제작했다. 그리고 그것들의 소장을 간절히 원하는 사람들에게 그야말로 '상품'처럼 판매하면서 예술 작품이 '욕망의 대상으로서의 상품'이 되는 과정을 몸소 보여 주었다. 레디메이드가 부분적으로 소비 자본주의에 대한 비판이었다는 점에서, 그것이 당시 가장 자본주의가 발달했던 미국에서 처음 등장했다는 사실은 의미심장하다.

생계를 위해 작품을 파는 일을 혐오했던 뒤샹은 게으름을 옹호하고, 나태할 권리를 주장한다. 이후 그는 어느 한 대담에서 '예술가로서 살면서 가장 만족스러운 점은 무엇인가?'라는 질문에 대해 "살아 있는 동안 그림이나 조각 형태의 예술 작품을 창조하는 데 시간을 보내기보다는 차라리 내 인생 자체를 예술 작품으로 만들기 위해 노력한 것. 살아 있는 그림이나 영화의 한 장면과 같이 다른 사람들과 숨 쉬고 움직이고 상호 작용한 것입니다."라고 대답한다. 맞는 말이다. 최고의 예술은 각자의 삶이다. 뒤샹이 자신의 예술에 내린 평가는 이렇다. "나는 정말 멋진 삶을 살았다."라고 뒤샹은 회고한다. 부러운 말이다.

예술 작품을 만들지 않는 예술가라는 특이한 작가상을 만들어 낸 그는 "후세에…… 때때로 잊힐 예술가"로 남기를 자처했다. 이

로써 그는 레오나르도 다빈치, 미켈란젤로, 피카소와 같이 영원한 추앙을 받는 '미술적 천재'의 개념도 스스로 파기해 버렸다. 그러나 살아 있는 우리는 여전히 그에 대해 연구하고 기념하고 말하고 글을 쓰고 있다. 우리의 이런 행위를 그가 갸륵하게 생각할까? 그의 묘비에는 이런 문장이 적혀 있다. "게다가 죽는 것은 언제나 타인들이다." 자신의 무덤까지 찾아온 열성적인 사람들에게 그가 던지는 심드렁한 말이다. '살아 있는 너에게 죽은 나는 구경거리일 뿐이다.'라는 의미일까? 이제껏 '영원, 불멸……'과 같은 거창한 단어들로 칭송되어 온 예술이 얼마나 헛된 것인지, 그는 자신의 죽음을 통해 보여 주었다. 묘비명조차 지독하게 뒤상답다.

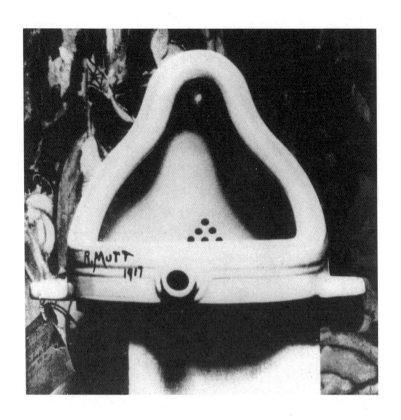

마르셀 뒤샹, 「샘」(1917)

뒤샹이 소변기를 미술관에 끌어들임으로써, 미술사에는 '오브제 (object)'라는 용어가 등장하게 된다. 오브제란 예술가가 예술적 인 의미를 부여한, 손으로 만들지 않은 모든 기성품(readymade) 을 통칭하는 말이다. 오브제가 없었다면 20세기 미술 전체가 달 라졌을 것이다. 게다가 뒤샹이 고른 것은 기성품 중에서도 '사람 들이 좋아하게 될 가능성이 적은' 변기가 아닌가? 아름다운 예술 을 보면서 고상한 척하는 사람들을 단단히 물먹이려는 심사였다.

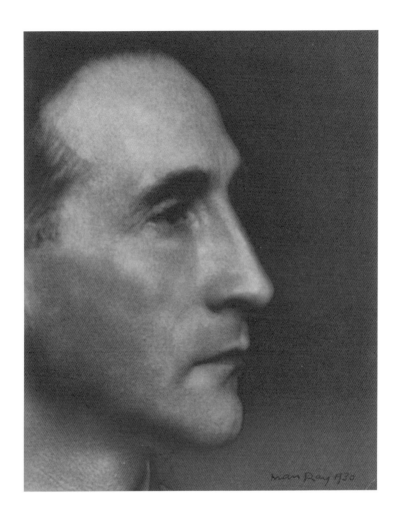

만 레이, 「마르셀 뒤샹」(1930)

예술 작품을 만들지 않는 예술가라는 특이한 작가상을 만들어 낸
마르셀 뒤샹은 후세에 '때때로 잊힐 예술가'로 남기를 자처했다. 이
로써 그는 레오나르도 다빈치, 미켈란젤로, 피카소와 같이 영원한
추앙을 받는 '미술적 천재'의 개념도 스스로 파기해 버렸다.

들뢰즈의 베이컨,
닮도록 해라!
단 우발적이고 닮지 않은 방법으로

질 들뢰즈, 『감각의 논리』(민음사, 2008)

공포보다 외침을 그리고 싶었다

고약한 그림들이다. 17세기 스페인 화가 벨라스케스가 그린 「교황 인노켄티우스 10세의 초상화」도 불편하고, 이 작품을 모티브로 해서 20세기 영국 화가 프랜시스 베이컨이 그린 작품도 불편하다. 아무리 벨라스케스가 당대 최고의 화가였지만, 저런 초상화를 수용한 교황이 그저 놀라울 뿐이다. 그는 그려진 모습보다 너그러운 인물이었을까, 아니면 아무런 미술적 감수성이 없는 사람이었을까? 그림 속 교황은 세속적인 탐욕을 노골적으로 드러낸다. 저 웃음에 대해서 들뢰즈는 '미소의 더러움'이라 딱 잘라 말한다. 베이컨의 그림은 또 어떠한가? 밀실에서 터져 나오는 고함 소리가 귀를 찢는 듯하다. 그가 보통 사람이 아니라 교황이기에 고함 소리에서는 더욱 절박한 광기가 느껴진다.

"나는 공포보다 오히려 외침을 그리고 싶었다."라고 화가 프랜시스 베이컨은 말했다. 아리송하기도 하지만 일견 무릎을 탁 치게 만드는 말이다. 베이컨이 덧붙인 설명에 따르면 '공포'라고 이야기하

면 사람들이 양차 세계대전의 공포 같은 구체적인 역사적 사건을 떠올리는데, 이런 구체적인 역사나 개인사적 사건으로 환원되지 않는 보다 본질적인 어떤 것들을 그는 표현하고 싶었다고 한다. 좀 더 인간의 근원적인 감각에 닿아 있는, 차라리 '외침'이라는 행위라고 할 만한 어떤 것을 표현하고 싶었다는 말이다. 이것은 회화의 대상이 근본적으로 바뀌었다는 뜻이기도 하다. 눈에 보이지 않는 것, 이야기의 구조에 담기지 않는 어떤 것, 그러면서도 추상적이지 않은 것이 회화의 목표가 되었다는 말이다.

현대미술에서 가장 난해하고, 가장 폭력적이고, 가장 값이 비싼 작가가 바로 프랜시스 베이컨이다. 여기에 난해하기로는 누구에게도 뒤지지 않는 철학자 들뢰즈가 가세했다. 바로 들뢰즈가 베이컨에 대해서 쓴 한 권의 책이 『감각의 논리』다. 많은 철학자들이 『감각의 논리』는 들뢰즈가 베이컨을 통해서 자신의 존재론을 설파한 것이라고 지적했다. 틀린 말은 아니다. 그러나 나 같은 '미술 근본주의자'의 입장에서 말하면, 사실 들뢰즈가 없다고 해서 베이컨을 이해하고 느끼는 데 문제가 생기지는 않는다.

좀 더 솔직히 말하자면 나는 굳이 고르라면, 철학자보다 화가를 믿는 편이다. 심지어 어떤 철학자들보다는 화가들이 더 유식하다고 생각한다. 눈치챘겠지만 내가 말하는 '유식'은 절대로 지식의 양을 말하는 것이 아니다. 세계에 대한 '통찰'을 의미한다. 철학자들보다 화가를 믿는 이유는 '세계의 살'에 관해서는 화가들이 훨씬 더 잘 깨치고 있기 때문이다. 예술가는 종종 스스로의 의식을 뛰어넘는 어떤 영역에 도달할 수 있고, 가감 없는 진실을 보여 줄 수 있다. 들뢰즈가 베이컨이나 세잔을 언급해서 그들이 위대해진 것은 아니다. 오

히려 그들을 통해 들뢰즈가 위대해졌다고 나는 생각한다.『감각의 논리』는 들뢰즈가 '세계의 살'과 '감각'이라는 그간 철학이 제대로 보지 못했던 어떤 영역, 일찍이 예술이 담당하던 영역에 발을 들여놓은 철학자라는 사실을 증명하는 책이다.

감각의 논리로 미술사를 재구성하다

"모든 화가는 각자의 방식대로 회화의 역사를 요약한다."라는 자신의 말처럼 들뢰즈는 자기 방식으로 새로운 미술사의 계보를 만들어 냈다. 벨라스케스, 렘브란트, 세잔, 수틴 등을 언급함으로써 형식주의 비평에서 세잔의 직계 후손으로서 피카소를 지적하는 것과는 사뭇 다른 미술사를 구성하게 된다. 이 점에서 들뢰즈의 '베이컨론(論)'은 세잔에 대한 재해석을 전제로 하게 된다. 들뢰즈가 본 것은 바로 세잔이 주장했던 '감각의 논리'다.(이 부분은 앞서 「세잔, 피카소의 형님? 마티스의 형님? 아니, 그 이상」에서 다룬 바 있다.) 철학자답게 들뢰즈는 베이컨을 통해서 회화 일반론을 구현한다.

논의의 출발점은 회화가 "재현할 모델도, 해 주어야 할 스토리도 없다."라는 점이다. '감각의 논리'는 추상화를 발전의 정점으로 간주하는 형식주의적 모더니즘 비평과는 본질적으로 다른 미술사 계보를 만드는 작업이다. 기존의 구상화는 세상을 그대로 옮기는 재현을 중시하여 스토리를 갖는 '삽화적이고 서술적인' 성격을 갖는다. 이런 구상화가 회화의 진정한 본질이 아니라고 생각하는 점에서는 들뢰즈와 형식주의자들은 공통점을 갖는다. 그러나 들뢰즈가 보기에 추상

화는 여전히 이성(혹은 뇌)의 구조를 그대로 반영하고 있기 때문에 구상화의 한계를 제대로 뛰어넘지 못하고 있다. 얼핏 보면 같은 종류의 추상화처럼 보이지만, 잭슨 폴록 부류의 추상표현주의는 반대로 비이성적인 손의 흔적만을 강조한다는 점에서 편향적이기는 마찬가지다.

들뢰즈는 딱히 추상화라고, 구상화라고도 할 수 없는 베이컨의 작품을 염두에 두고 '추상화가 되지 않으면서 구상화를 넘어서기'라는 어려운 과제를 설정한다. 여기서 "닮도록 하여라. 단 우발적이고 닮지 않은 방법을 통해서"라는 멋진 테제가 도출된다. 이 말은 시각예술이 처해 있는 본질적인 모순을 정확히 보여 준다. 즉, 보이지 않는 것을 보이게 해야 되는 모순, 돈오돈수(頓悟頓修)처럼 언어로 표현될 수 없는, 언어 너머의 깨달음을 결국은 언어로밖에 전달할 수 없는 모순 같은 것 말이다. 그러나 언어와 형태는 규정적인 것이기 때문에 확정되는 순간 그것은 원래의 의미를 왜곡할 확률이 높다. 유일한 방법은 주어진 언어와 형태를 변형하는 수밖에 없다.

보다 본질적으로 세계와 접하는 것

회화에서 궁극적으로 구현되는 것은 감각의 세계다. 들뢰즈가 내세운 '감각'이란 말초적인 어떤 것이 아니라 "주체와 객체가 하나가 되는 교차점"이며, 따라서 "보다 본질적으로 세계와 접하는 것"을 의미한다. 여기서 중요한 내용은 세상을 단순히 '보는 것'이 아니라 '접한다는 것'이다. 들뢰즈에게 있어 존재는 운동과 변화 속에 있다. 그동안 서구의 철학은 존재(be)만을 중시해 왔다. 그러나 들뢰즈는

'존재' 앞에 조동사를 하나 더 붙인다. 모든 동사의 앞에는 당연히 'can'이라는 조동사가 붙는다.

마찬가지로 세계의 일부인 주체도 고정되고 완성된 것이 아니라, 운동과 변화 속에 있다. 따라서 주체와 객체가 하나가 되는 순간 역시 고정된 것이 아니라 변화하는 상태인 것이다. 들뢰즈에 따르면 세계가 변화하는 상태에 있는 것처럼 인간도 완성된 주체가 아니다. 인간 역시 끊임없이 변화하는 상태에 있다는 것이다. 그러므로 '○○되기', 즉 ○○가 되어 가는 이행의 과정이 들뢰즈에게는 가장 중요하다. 들뢰즈는 완결되지 않은 변화를 설명하기 위해서 '기관 없는 신체'라는 개념으로 분화와 규정 이전의 보다 통합적인 상태를 표상한다.

변화의 과정을 함축적으로 표현한 말이 '기(氣)'다. 이 보이지 않는 '기'의 표현은 감각의 논리에서 중요한 의미를 부여받는다. 서양철학에는 이러한 변화를 표현하는 적절한 용어가 없는 것 같다. 그래서 들뢰즈는 '경련'이나 '히스테리' 같은 부정적인 느낌의 용어를 사용한다. 이것은 이성이 아닌 마음의 영역을 철학이 아닌 정신병리학으로만 취급해 온 서양 학문 체계 자체에서 나오는 한계다. 즉 세계를 느끼고, 그것과 하나가 되는 돈오돈수의 깨달음에 도달한 마음의 경지와 그 여정을 표현할 용어가 서양철학사에는 없는 것이다. 동양철학에서는 세계에 대한 이해와 개인의 행동 철학이 동전의 양면처럼 붙어 있다. 우주의 원리와 인간의 행동, 윤리, 정신, 마음가짐이 따로 떨어져 있지 않다. '감각의 폭력', '경련', '히스테리' 같은 들뢰즈의 표현은 이런 맥락에서 이해해야 한다.

여기서 '기'에 대해 들뢰즈가 표상하는 바를 한 번 찬찬히 살

펴보자. 그는 "인생에서 '기관 없는 신체'로 접근하는 모호한 방법들"로 "술, 마약, 정신 분열, 사도마조히즘"을 지적한다. 모두 '정상'에서 벗어난 심리 상태인데, 여기에 도달하는 방식이 전부 비일상적이고 부정적이다. 들뢰즈의 "기관 없는 신체"는 주체와 객체가 미분화된 통합 상태를 의미했다. 들뢰즈가 명상과 선을 수행했다면 이 부분을 다르게 설명할 수도 있었을 것이다. 명상을 통해 얻어지는 희열 같은 것을 연상시키는 이 상태를 설명할 적절한 언어를 찾지 못한 채 들뢰즈는 '리듬', '파동', '기' 등의 단어들을 떠올린다. 결국 이 부분은 명확하게 해명되지 않고 모호하게 남아 있지만, '세계 안에 있다는 경험' 그 감각을 그리는 것이 세잔의 과제였다. 또 "반 고흐 역시 해바라기 씨앗의 놀랄 만한 힘 같은, 알려지지 않은 힘들을 발명했다."라는 들뢰즈의 말은 '보이지 않는 힘'을 둘러싼 문제에 대한 하나의 답이 될 수 있을 것 같다.

색채주의자들, 기기묘묘하고 가장 밀도 높은 생명을 표현하기

살아 있는 모든 존재는 끊임없이 변화한다. 그것이 불안정해 보일지 모르지만 그런 불완전한 유동성의 상태가 바로 생명의 유일한 증거다. 어쩌면 베이컨은 이 사실을 통찰하고 있었던 것 같다. "베이컨 자신이 두뇌로는 비관주의자이지만 신경적으로는 낙관주의자라고 선언했을 때, 다시 말해서 생명만을 믿는 낙관주의자라고 선언했을 때" 바로 그러했다.

　살아 있으며 운동 중인 존재에 대한 설명을 풍부하게 하기 위

해서 들뢰즈는 아르토의 '기관 없는 신체' 개념을 끌어들인다. 이 말은 "합리적인 질서에 의해 지배당하는 신체라는 개념에 반대"하는, 즉 신체에 대한 해부학적 인식에 반대하는 것이다. 시점을 고정시킨 원근법이 발달하던 시기에 예술가들을 사로잡은 또 다른 과학은 죽은 시체를 대상으로 하는 해부학이었다. 그들은 죽은 신체의 해부학적인 구조를 통달하고, 각 기관들 사이의 유기적인 구조에 대한 지식을 습득했다. 그러나 이것은 살아 있는 신체에 대한 올바른 표상이 될 수 없다. 이 죽음에 반대해서 들뢰즈는 종합적이고 미분화되어 있으며, 비이성적이고 직관적으로 느껴지는 신체를 주장한다. 신체 기관은 종합적이고, "감각은 진동이다." 여기서 "사람의 얼굴은 아직 자기의 낯을 갖추지 못했다."라는 기막힌 문장이 튀어나오게 된다. 베이컨의 모든 형상은 엄밀히 말해, '기관 없는 신체'다.

"회화는 두뇌의 회의주의를 신경의 낙관주의로 전환한다. 회화는 히스테리다. 회화는 눈을 우리의 어디에나 놓는다. 귓속에, 배 속에, 허파 속에 아무 데나 놓는다."라는 말은 '기관 없는 신체'의 종합성을 가장 비유적으로 잘 표현한 말이다. 결국 '기관 없는 신체'를 통해 들뢰즈가 궁극적으로 말하고 싶었던 것은 "가장 기기묘묘하고 가장 밀도 높은 생명, 즉 비유기적인 생명성"에 관한 것이다. '기'란 움직임이고, 감각을 느끼는 신체는 정해지지 않은 것이다. 추상화를 통한 정신적 초월, 뇌로의 회귀가 아니라 세계 안에서 인간의 실감이 문제가 되는 순간, 감각을 느끼는 방법으로서 신체의 중요성이 부각된다.

보다 본질적으로 세계와 접하는 과정에서 주체 역시 이성적(유기적)으로 분화되기 이전의 '기관 없는 신체' 상태로 있게 된다. "운동 중에 있는 신체, 기관들이 잠정적, 일시적으로 존재"하는 변화의

과정을 그린 것이 베이컨의 삼면화이다. 그의 그림에서 자주 등장하는 짝지어진 인물들도 '감각의 이동', '움직임', '과거와 현재'와 관련 있다. 제목에 '스터디'라는 명칭을 붙이는 것은 일반적으로 대작을 완성하기 위한 연습작이라는 의미인데, 프랜시스 베이컨이 그린 대부분의 작품들은 '스터디'라는 제목을 달고 있다. 모든 것이 변화와 생성 중인 세계에서 완결이라는 것은 없기 때문이다.

눈으로 세계를 만지다

이제 색채주의자들에 관해서 말해 보자. 들뢰즈에 따르면 터너, 모네, 세잔은 "눈으로 만지는 공간, 눈의 만지는 기능"을 회복하고 새롭게 재해석한 작가들이다. 들뢰즈가 다시 한 번 강조하는 것은 '세계 내의 체험'으로서의 눈의 촉각적 기능이다. '눈으로 만진다는 것'은 주체와 객체가 분리된 상태에서 응시만 하는 기존의 이성적 관찰에 적극적으로 반대하고 통합성을 추구하겠다는 말이다. 베이컨 역시 저들과 마찬가지로 눈으로 보기만 한 것이 아니라, 눈으로 세계를 만졌다. '촉각적-광학적 세계'의 탄생이다. 여기서는 형태보다 색이 중요한 기능을 갖는다.

앞서 말한 것처럼 완결된 형태는 사물을 고정시킨다. 형태가 있으나 그것이 고정되지 않고 변화하는 것으로 표현할 수 있는 수단은 윤곽선이 아니라 색이다. 사물의 부단한 변화를 나타낼 수 있는 것은 넓게 바른 '색면'이 아니라 색의 '변조'다. 기존의 원근법에 의거하는 "광학적인 공간은 밝음과 어둠, 빛과 그림자의 대비에 의

해 정의되었다. 하지만 눈으로 만지는 공간은 따뜻함과 차가움의 상대적 대비에 의해, 팽창적이거나 수축적이거나, 팽창 혹은 그에 상응하는 수축 운동" 모두를 표현할 수 있다. 들뢰즈가 여기서 말하는 운동은 살아 있음의 모든 속성들이다.

베이컨은 말한다. "대부분의 예술가가 무엇에 관심이 있는지 아세요? 모든 예술가는 인생과 사랑에 빠진 이들입니다. 그들은 한결 활력 있고 격렬한 인생이 되도록 덫을 씌우죠." 살아 있음, 생명의 터져 나갈 듯한 감각을 전하는 작가, 그게 베이컨이다. 그리고 베이컨의 무시무시한 그림 속에서 가장 밀도 높은 살아 있음의 '기'를 느끼고 해제한 것이 들뢰즈의 『감각의 논리』다.

들뢰즈는 이 책에서 베케트, 아르토 등 참으로 위대한 당대 문인들의 글을 인용하면서 논지를 펼친다. 즉, 들뢰즈가 처한 시대적 상황을 보여 주는 지표 같은 존재들이다. 어떤 것도 절대가 아니다. 들뢰즈 식으로 이야기하면 그는 세계에 '하나의 줄'을 그었다. 그 다음 세대가 해야 할 유일한 일은 그 줄이 도그마가 되지 않도록 '해체'하는 것이다. '교조화'는 들뢰즈가 평생 동안 혐오한 태도일 테다. 그러므로 들뢰즈의 진정한 추종자들이 해야 하는 유일한 일은 궁극적으로 반(反)들뢰즈주의자, 혹은 트랜스들뢰즈주의자가 되는 것이다. 여러 철학자들이 미술과 문학을 통해 자기 이론을 풍부하게 만들었다. 그러나 그들은 늘 철학 안에 머물러 있었다. 그러나 들뢰즈는 세잔과 베이컨을 통해 서구 철학의 한계를 넘어서는 어떤 지점에 도달했다. 이것이 내가 "들뢰즈가 베이컨이나 세잔을 언급해서 그들이 위대해진 것은 아니다. 오히려 그들을 통해서 들뢰즈가 위대해진 경우"라고 말했던 이유다.

백남준,
21세기에 가장 많이
인용되고 재해석될 예술가

조정환, 전선자, 김진호, 『플럭서스 예술혁명』(갈무리, 2011) 중 「백남준의 예술 실천과 미학 혁신」
백남준, 『백남준, 말[馬]에서 크리스토까지』(백남준아트센터, 2010)

예술가이면서 과학과 기술을 넘나들었던, 레오나르도 다빈치에 비견될 백남준

1984년 1월 1일 아침, 나는 안방에서 신대륙을 발견했다. 무궁한 창조력의 세계, 새로운 가능성의 신세계였다. 뉴욕, 파리, 서울 등 세계 주요 8개 도시를 잇는 인류 최초의 '위성 예술'인 백남준의 「굿모닝 미스터 오웰」이 텔레비전으로 방영되던 순간이었다. 소설가 조지 오웰이 '빅브라더'가 지배하는 암울한 세상이 될 것이라고 예견했던 1984년, 백남준은 보란 듯이 명랑한 어조로 새로운 미디어 예술을 펼쳐 보였다. 위성을 통해 세계 8개 도시와 동시적으로 소통하면서 백남준은 오웰을 비롯한 모든 미래 비관론자, 특히 수많은 미디어 비관론자들의 우울증을 날려 버렸다.

　백남준은 늘 '과학-인간-미술'을 하나의 세트로 생각했다. 그의 예술 세계는 행위예술, 비디오아트, 사이버네틱스, 레이저아트로 이어지며 매번 새로운 장을 열어젖혔다. "인류 최초의 화가와 조각가가 누구인지 아무도 알 수 없다. 그러나 비디오아트의 창조자는

누구인지 확실하다. 백남준, 그야말로 비디오아트의 아버지이자 조지 워싱턴이다." 2006년 그가 작고했을 때, 미국 언론에서 터져 나온 예찬이다. 그러나 이 말도 백남준을 설명하는 데 충분하지 않다. 「백남준의 예술 실천과 미학 혁신」에서 조정환은 "'비디오아트의 창시자'라는 매체 중심의 평가는 컴퓨터와 디지털에 의해 백남준의 비디오 작품이 역사적 과거가 되고 있는 지금, 백남준을 과거화하는 방법"이라고 따끔하게 지적한다. 백남준은 그 이상이다.

부인 구보타 시게코는 자신이 쓴 『나의 사랑 백남준』에서 백남준을 "타고난 명석한 머리와 비상한 기억력, 그리고 광적인 독서욕"을 가진 사람이라고 회고한다. 백남준은 한국어, 일본어, 독일어, 영어, 프랑스어, 중국어 등 6개 국어를 구사했고, 여덟 가지 주간지, 네 가지 월간지, 세 가지 일간지를 정기 구독했다. 다음 세상에서는 물리학자로 태어나고 싶다고 말할 정도로 과학기술에 대한 이해가 뛰어났다. 구보타는 백남준을 "예술가이면서 과학과 기술의 장르를 넘나들었던 위대한 인물인 레오나르도 다빈치"에 비유했다.

구보타가 묘사한 몇몇 에피소드는 백남준 연구에 좋은 힌트가 될 만한 자료들이다. 조각을 전공한 구보타는 백남준이 만든 텔레비전 조각의 조형성이 자신의 작업에 영향을 미쳤다고 주장했다. 그뿐만 아니라, 그녀의 작업에서는 백남준의 다른 영향도 감지된다. 그녀의 가장 유명한 작업은 '버자이너 페인팅'이다. 여성의 은밀한 부위에 붓을 꽂고 붉은색 물감으로 작품을 그려 나간 이 퍼포먼스를 실제로 본 사람은 20여 명밖에 되지 않지만, 미술사에는 잭슨 폴록의 남성우월주의적인 '액션 페인팅'(사정)에 필적하는 '페미니즘 퍼포먼스'(월경)로 알려진 중요한 작품이다. 그런데 이 책을 통해 저

유명한 퍼포먼스가 구보타의 아이디어가 아니라 백남준의 아이디어였음이 밝혀진다. 그러니까 이 작품은 잭슨 폴록의 대칭형 작품이 아니다. 오히려 백남준이 머리에 먹물을 묻혀 그림을 그린 「머리를 위한 참선」의 여성적 버전이라고 보는 게 옳다. 우리는 이런 증언을 바탕으로 미술사를 수정해야 한다.

1960년대 말, 백남준의 뉴욕 정착이 갖는 미술사적 의미에 대해서도 그녀는 분명히 밝히고 있다. 백남준을 뉴욕으로 불러들인 것은, 샬럿 무어만의 주도로 1963년부터 1980년까지 계속된 '뉴욕 아방가르드 페스티벌'이다. 당시 휘트니미술관 큐레이터였던 존 핸하르트(현재 스미소니언 아메리칸 아트 미술관(SAAM)의 수석 큐레이터)와 백남준의 교류는 "그 무렵 싹트기 시작한 비디오아트라는 예술 장르를 현대미술의 꽃으로 활짝 피우는 데 중요한 역할을 했고, 나아가 뉴욕이 세계 비디오아트의 중심지로 떠오른 데 결정적으로 기여했다."라고 책은 전한다. 1993년 백남준은 독일 대표 작가 자격으로 베니스 비엔날레에 참여하지만, 그의 뉴욕 정착은 독일로서는 큰 손실이었고 미국에는 큰 선물이 되었다. 백남준을 자국의 문화 전통에 포함시키려는 각국의 노력은 지금도 치열하다. 현재 백남준의 유해는 독일, 미국, 한국에 각각 안치되어 있고 유럽 각지와 한국에서 그를 기리는 중요한 전시들이 꾸준히 기획되고 있다.

백남준에 대한 '아직도' 부족한 평가들

그러나 백남준의 격에 맞는 책은 아직 쓰이지 않은 것 같다. 아쉬운

대로 권하고 싶은 두 권의 책을 소개한다. 조정환의 글과 백남준 글 선집인『말에서 크리스토까지』이다. 백남준미술관 초대 관장이었던 이영철은『말에서 크리스토까지』의 한국어 판 서문에서 "백남준은 우주를 가득 채운 코끼리와 같아서 그를 접하는 자 모두를 장님으로 만드는 경향이 있다."라고 말한다. 그만큼 백남준의 작품 세계가 포괄적이고 심오하다는 의미다. 이영철의 말대로 모두 장님이 되어 버렸는지, 백남준에 대한 부당한 대우도 심심치 않게 발견된다. 그 중에서도 소위 '유럽 최고의 미디어 철학자'라는 별명을 자랑스러워 했다는 키틀러의 백남준에 대한 혹평은 읽다가 분해서 눈물이 나올 지경이다. 분량이 길지만, 인내심을 갖고 인용해 보겠다. 내가 왜 이렇게 섭섭해하는지, 이 글을 읽는 독자들도 알아야 할 것 아닌가? 키틀러는 자신의 책『광학적 미디어: 1999년 베를린 강의』(현실 문화, 2011)에서 아래와 같이 말했다.

"대개 비디오아트라고 하면 유독 이미지 품질이 나쁜 비상업적인 텔레비전을 가리킨다. (이런 저질 이미지가 오늘날의 텔레비전 표준에 아주 딱 맞긴 하지만 말이다.) 최근 노르베르트 볼츠(2000)는 어째서 비디오아트가 일반적인 텔레비전 이미지보다 저품질의 이미지를 보여 주는지에 대한 **유일한 답**을 찾았다. 전 세계적으로 손꼽히는 비디오아트 기술자('예술가'라는 말을 굳이 안 쓰자면) 백남준은 칼 오토 괴츠라는 사람 밑에서 배웠다. 괴츠는 2차 세계대전 당시 독일 국방군 치하의 노르웨이에 주둔하면서 레이더 스크린의 간섭 이미지를 탐구하라는 명을 받았다. 그래서 괴츠는 노이즈가 많은 미디어인 레이더 스크린을, 마찬가지로 노이즈가 많은 미디어인 필름으로 촬영했고, 이렇게

증대된 노이즈 속에서 형태의 변이 또는 구조적 진행 같은 것을 발견했다. 따라서 의도적으로 텔레비전 표준에 미달하는 간섭 이미지의 미학을 표방하는 백남준의 미디어아트는 또 하나의 군수품 오용 사례로 정의할 수 있다."

(337~338쪽, 강조는 이진숙)

볼츠의 단편적인 판단을 아무런 검증 없이 재생산하는 것이 소위 '디지털 시대의 데리다'라고 칭송받는 미디어학자 키틀러의 일이었다. 유감스럽게도 키틀러는 백남준이 괴츠에게서만 배운 것이 아니라는 점을 간과했다. 1961년 겨울부터 백남준은 텔레비전에 완전히 몰두했다. 텔레비전 관련 기술 서적, 전자와 물리에 관한 모든 책을 탐독했다. 그리고 가지고 있던 모든 돈을 털어서 열세 대의 텔레비전을 구입한 후 비밀 스튜디오를 마련하여 연구에 매달렸다. 키틀러의 주장대로 "간섭 이미지의 미학을 표방"하는 백남준의 미디어아트를 '군수품 오용 사례'라고 가정해 보자. 백남준이 군사적 목적으로 기술을 배운 것이 아니라면, 왜 '오용'을 했는가가 중요한 것이 아니겠는가? 물론 이 대목에서 키틀러는 자신은 '미디어 학자'이지 '예술 이론가'가 아니라고 발뺌할 수도 있다. 그러면 말을 말든지! 바로 이 부분에서 위험하기 짝이 없는 소문난 '우파 이론가' 키틀러의 민낯이 적나라하게 드러난다. 키틀러는 자신의 책에서 대놓고 말한다. "이 강의는 혼이나 인간을 재정의하려는 어떤 시도도 조직적으로 거부할 것이고, 저 악명 높은 비인간성에 도달할 것"이라고.

이런 '악명 높은 비인간성에 도달하는 과정'에서 여성과 유색 인종에 대한 차별은 불가피하다. 여성은 에로스의 대상이 되고, 유

색인종은 전쟁의 대상이 된다. 파시스트적인, 그런데 유명한 미디어 학자가 내린 단견이 (결코 올바른 것이 아님에도 불구하고) 백남준에 대한 정당한 평가와 연구가 더욱 확대되어야 할 시점에 걸림돌이 되지나 않을까 걱정이 앞선다. 키틀러 식의 무성의한 '단칼 날리기'는 서구 백인 중심의 헤게모니를 유지하기 위한 의도적인 폄하이자 시대에 뒤떨어진 학문적 횡포일 뿐이다. 이 책의 특정 언급에 관해서 옳고 그름을 따지는 사람들이 나뿐만 아니었던 모양이다. 영역판 서문을 쓴 존 더럼 피터스라는 사람은 키틀러에 대해 문제 제기하는 사람들을 가리켜 그의 '매머드급 저작'에 달라붙은 '귀찮은 각다귀'라고 표현했다. 이들은 "저 악명 높은 비인간성에 도달"하고도 부끄러운 줄 모른다. 구역질나는 일이다. 학문적 진실성보다 문화적, 인종적 우월감에 도취된 가련한 사람들이다. 비판 정신 없이 이들의 헛된 유명세를 쫓아가는 사람들이 생길까 걱정이 되어서 나도 '귀찮은 각다귀'가 되어 긴 글을 붙여 보았다. 자부심이 약하기로 유명한 한국 지식인들이 키틀러의 이름 앞에 또 주눅이 들까 봐 심히 걱정된다.

무선 소통이 곧 선의 정신이다

조정환의 「백남준의 예술 실천과 미학 혁신」은 키틀러가 보지 못한 여러 가지 지점을 정확하게 지적한다. 조정환은 다른 어떤 문헌보다 백남준이 직접 쓴 글들을 인용하면서 논의를 이끌어 나간다. 조정환은 우선 백남준이 '1968년 혁명기'에 젊은 시절을 보냈으며, 그의 예술의 궁극적인 지향점은 '총체 예술'이었다고 지적한다. 또 백남준

111

이 미디어에 대해서 동시대의 다른 누구보다도 유연한 사고를 지닐 수 있었던 것은 '샤머니즘'과 '선 사상' 등 동양적 사유에 대한 탁월한 이해를 갖췄기 때문이라고 분명히 밝힌다. 「굿모닝 미스터 오웰」이 조지 오웰의 암울한 미래상에 대한 반격이었듯이, 1987년의 위성 미디어아트 「바이바이 키플링」은 동서 화합의 불가능성을 설파했던 시인 키플링에 대한 반박이었다. 백남준은 동서양의 경계뿐 아니라, 모든 강제된 경계를 넘어서려고 끊임없이 시도하였다. 대륙을 넘나드는 위성 아트야말로 미술관의 벽, 국경의 장벽을 초월하려는, 소통을 가로막는 일체의 장해물을 제거하려는 시도였다.

"17세 청년기에 마르크스와 쇤베르크를 결합하려고 했던 백남준은 점차 서구 제국주의와 몽골제국을 결합시키려는 기획을 발전시킨다. 서구 제국주의가 전자를 비롯한 신기술을 의미한다면 몽골과 칭기즈칸은 그에게 원거리 이동, 빠른 속도, 경계 해체 등을 의미했다." 백남준은 첨단 기술에 동양적인 선 사상과 샤머니즘을 결부시켰다. 백남준에게 "무선 소통은 곧 선의 정신"이었다. 첨단 과학기술과 선 정신의 결합으로 백남준은 키틀러가 절대 고려하지 않았던 바로 '그것'에 도달한다. "기술주의에 함몰되지 않는 기술의 인간화", 즉 "기술에 대항하는 기술"이 백남준의 미학적 과제였다.

1960년대 미디어 학자 마셜 맥루언이 텔레비전을 '쿨미디어'로 분류하는 등, 서구 미디어 이론에서는 텔레비전에 대한 부정적인 시선이 다수를 이루었다. 낙관론자 백남준은 새로운 미디어가 제기하는 문제가 극복 불가능한 것이 아니라고 주장했다. 우선 텔레비전의 일방성은 쌍방향적 사용으로 극복되어야 했다. 키틀러가 저질 이미지라고 간단히 폄하했던 백남준의 분절적인 화면은 정보 전달

의 일방성을 저지하기 위한 수단이었다. 그의 자유로운 사유는 당대 서구 지식인들의 지평을 넘어섰으며, 천재적인 예측에 도달하기도 했다. 백남준은 '바보상자'라고 불리던 텔레비전의 무궁한 가능성을 읽어 냈고, '종이의 죽음'을 예언했다. 1974년에는 이미 지금의 인터넷 같은 '전자 초고속도로'의 개념을 구상했다. 즉, 새로운 소통의 방식을 창안해 낸 것이다. 이렇듯 무선으로 교류한다는 백남준의 생각은, 물질적인 한계를 넘어서 비물질적인 영역으로 나아가는 동양적인 사유를 통해서만 가능한 것이었다.

백남준은 텔레비전의 높은 제작 단가는 소수의 독점을 초래해서 '가장 억압적인 매체가 될' 위험에 노출되어 있다는 점을 정확하게 지적했다. 그는 이에 대한 대안으로 '비디오 공동 시장 운동'이 필요하다고 보았다. 이 제안은 "탈근대의 핵심적 생산 수단인 모든 정보재(情報材)들에 대한 자유로운 접근권과 그것에 기초하게 될 다중의 코뮤니즘을 향한 상상"을 자극한다. 백남준이 제시한 '비디오 공동 시장'은 이미 실현되었고, 또 사용되고 있다. 백남준 전문가인 존 핸하르트는 국내 한 언론과의 인터뷰에서 백남준이 "스티브 잡스에게 영감을 줄 만큼 시대를 앞서 간 천재였다."라고 말했다. "아이폰으로 음악이나 영화를 다운로드하는 아이디어는 이미 오래전에 백남준이 상상했던 것"이라는 그의 말은 백남준의 '비디오 공동 시장' 기획을 염두에 둔 말이다. 생산자가 자신의 동영상을 자유롭게 올리고 공유하는 '유튜브(Youtube)', 온라인의 집단지성으로 형성된 '위키페디아' 역시 백남준에게서 영감을 받은 것이다.

기술의 인간화, 기술에 대항하는 기술

백남준의 또 다른 꿈은 단군, 칭기즈칸, 마르코 폴로, 알렉산드로스 대왕 같은 유목의 제왕들이 동서양을 누볐던 것처럼 디지털 네트워크로 연결된 세상을 동과 서로, 과거와 현재로 자유롭게 넘나들며 사유의 경계를 해체하는 것이었다. 그가 말한 "우리의 몸은 1센티미터도 움직이지 않으면서 우리의 생각을 옮기는 것"은 이제 거의 실현되지 않았는가? 'IT 강국 코리아'의 예술가 백남준은 "우리 민족은 오랫동안 유목민이었으며, 유목민은 레오나르도 다빈치의 그림을 줘도 가지고 다닐 수가 없다. 무게가 없는 예술만이 전승되고 발전할 수 있었다."라고 말했다. 그가 언급한 미래의 '무게가 없는 예술들'은 젊은 예술가들에 의해 꾸준히 실험되고 있는 중이다. 이러한 생각은 미디어의 진보를 전쟁 기술 발전의 일환으로 바라보았던 키틀러의 시각과 정반대가 된다. 미디어 발전의 주체를 전쟁 기술과 관련시키는 한에서는 절대로 백남준과 같은 '평화주의적인 소통'을 꿈꿀 수 없다.

조정환은 "저는 예술가와 기술자가 하나로 통합되는 날을 상상합니다."라는 백남준의 말을 인용하면서 백남준의 '총체 예술'의 윤곽을 보다 명료하게 그려 준다. 그것은 그가 플럭서스 시절부터 요셉 보이스와 공유했던 오래된 꿈이다. "보이스는 모든 사람이 예술가가 되어 사회의 총체적 조형을 수행하는 이 예술 활동을 가리켜 확장된 예술, 사회적 조각, 총체 예술이라고 명명했다." 요셉 보이스는 '모든 사람은 예술가다.'라고 주장했고, 백남준은 그 전제로 많은 사람들이 기술과 정보 수단들을 자유롭게 사용할 수 있는 시대

를 소망했다.

이영철의 말대로 아직도 우리는 백남준을 '장님 코끼리 만지듯' 더듬고 있다. 『말에서 크리스토까지』는 백남준을 직접 더듬고, 그의 육성을 직접 들을 수 있는 책이다. 물론 생각을 그때그때 적은 것이고, 백남준 특유의 구식 한국어로 쓰여 있어서 읽기가 쉽지 않다. 이 책에서 흥미로운 점은 연대기가 역순 편집되어 있다는 것이다. 그가 2004년에 했던 말들은, 놀랍게도 이미 1960년대, 1970년대부터 스스로 예측하고 있었던 것이었다. 오래전 맹아로 존재하던 것이 그대로 개화했음을 알릴 수 있도록 편집된 것이다.

수없이 인용되고 재해석되면서 20세기 내내 대중의 눈에 띄지 않게 미술계를 지배했던 두 명의 작가는 바로 뒤샹과 요셉 보이스였다. 새로운 커뮤니케이션 매체가 일반화된 21세기에 가장 많이 인용되고 재해석될 예술가는 당연히 백남준이다. 1950년대의 파격적인 해프닝부터 일관되게 발전해 온 그의 예술적 사상을 총체적으로 이해하는 것이 관건이다. 구겐하임미술관 회고전에서 백남준이 보여주고자 했던 핵심이 한국 전통의 '천지인 사상'이었다는 것은 중요한 시사점이 될 것이다. 이 천재의 비밀을 풀어내는 것이 우리의 과제다. "백남준은 아날로그에서 디지털로 옮겨 가는 새로운 커뮤니케이션 아트를 세상에 소개하며 21세기를 향한 새 지평을 열었다."라는 구보타의 평가는 백남준을 바라보는 가장 온당한 시각이다.

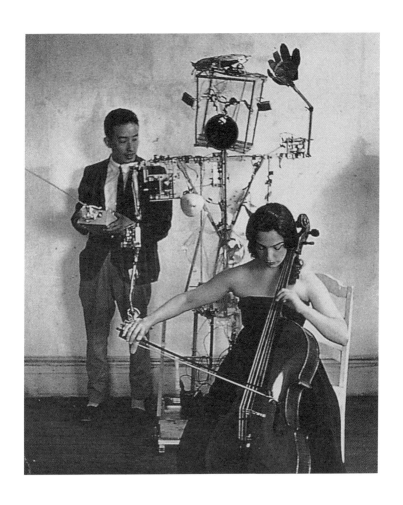

백남준과 샬럿 무어만, 「오페라 섹스트로니크」(1967)

백남준을 뉴욕으로 불러들인 것은, 샬럿 무어만의 주도로 1963
년부터 1980년까지 계속된 '뉴욕 아방가르드 페스티벌'이다. 당
시 휘트니미술관 큐레이터였던 존 핸하르트와 백남준의 교류는
"그 무렵 싹트기 시작한 비디오아트라는 예술 장르를 현대미술
의 꽃으로 활짝 피우는 데 중요한 역할을 했고, 나아가 뉴욕이
세계 비디오아트의 중심지로 떠오른 데 결정적으로 기여했다."라
고 책은 전한다.

9

뱅크시,
도시의 벽을 캔버스 삼아
제도권 예술의 벽을 허물다

뱅크시, 『뱅크시, 월 앤 피스』(위즈덤피플, 2009)

낙서화, 거리를 뒤덮다

2009년 월 가의 탐욕을 규탄하는 경제 '좀비'들의 행진이 이어졌다. 여기에 촌철살인의 구호와 익살스러운 포스터들, 별 대신 기업의 로고가 들어간 성조기, 녹아내려 붕괴하고 마는 'ECONOMY'라는 문자로 된 얼음 조각, 다양한 분장까지 재기 발랄한 시위 도구들이 등장했다. 무기를 드는 대신에 시위자들은 현대미술적인 '퍼포먼스'를 했다. 1968년 학생 혁명의 패배 이후 '전략'이라는 군사 용어가 문화 활동에 적용되기 시작하면서부터 '정치 투쟁'은 '예술 투쟁'으로 대체됐다. 기성 제도를 움직이는 관념을 전복, 해체함으로써 기존 권력을 공박하는 우회 전략이 득세했다. 더불어 기성 문화를 대체할 수 있는 서브컬처의 능동적인 힘에 주목하게 되었다. 낙서화의 등장은 이런 맥락에서 바라볼 수 있다.

풍자적인 낙서화는 그리는 사람이나 내용에 동조하는 사람에게는 일차적으로 농담과 재미를 수단으로 삼는 문화적인 항의다. 이런 낙서화에 심각하게 반응해서 정치적인 사건, 정치 투쟁으로 비화

하는 것은 오히려 풍자의 대상이 된 사람이다. 멀리 갈 필요도 없이 2010년 G20 포스터 스물두 장 위에 '쥐'를 그린 사건을 기억하면 된다. '쥐'를 그린 사람은 'G'의 발음이 '쥐'와 비슷하기 때문에 그린 것이라고 했으나, 무슨 이유에서인지 당시 대통령이었던 이명박 씨를 떠올린 검찰은 조직적인 공안 사건으로 보고 수사에 착수했었다. 아마 평소에 '쥐박'이라고 놀림을 받던 이명박 씨의 외모가 검사들의 눈에도 쥐를 닮아 보이긴 했었나 보다.

대대적인 수사 착수 덕에 오히려 낙서화가들은 단 스물두 장의 그림으로 유명 인사가 되었다. 이들의 인터뷰가 전면 기사로 실리는 등 도리어 발언의 기회가 늘어나면서 정권의 소심함과 비문화적인 속성이 더욱 부각되었다. 긁어 부스럼을 만든 꼴이었다. 지금도 G20 포스터를 검색하면 공식 포스터만큼 낙서 포스터가 검색된다. 낙서를 한 박정수 씨는 "자신은 그라피티 아트를 했을 뿐"이라고 주장했다. 사실 뱅크시를 아는 사람들에게는 이런 일은 새로운 일도 아니었다. G20 포스터 위의 쥐는 이미 뱅크시가 여러 차례 그려서 유명해진 그 시궁쥐를 닮았다. 그 나름대로 문화사적인 맥락이 있는 '쥐' 이미지였다. 문화 속에 기어코 정치를 개입시켜 과민하게 반응하는 것은 이해 당사자들뿐이다.

정치 투쟁을 대체하는 기능 말고도 낙서화는 색다른 장르로서 기성 예술에 새로운 활력을 부여하는 존재가 된다. 지금도 많은 사랑을 받고 있는 키스 해링도 뉴욕 전철에서 낙서를 하면서 이름을 알리기 시작했다. 낙서화가 장 미셸 바스키아의 등장은 문화적 활력이 떨어지던 1980년대 미국미술의 새로운 돌파구처럼 보였다. 안타깝게도 이 '검은 피카소'는 제도권으로 화려하게 진입을 이룩한

작가 이야기

순간, '그가 살아 있었다면 어떤 작업을 이어 갔을까?' 하는 궁금증만 남긴 채 유명을 달리했다. 곧이어 1990년 키스 해링도 세상을 떠났다. 그리고 2000년대에 들어서면서 새로운 스타급 낙서화가가 등장했다.

화염병 대신 꽃

사람들은 그의 얼굴을 본 적이 없지만, 그의 그림만큼은 이미 많이 보았다. 화염병 대신 꽃다발을 던지는 시위대, 붓을 들고 몰래 그림을 그리다가 들킨 쥐, 미사일을 껴안고 행복해하는 소녀, 총 대신 바나나를 쏘는 영화 「펄프 픽션」(1994)의 새뮤얼 잭슨과 존 트라볼타, 벽에 기대서서 실례를 하는 근엄한 영국 왕실 근위병, 다이애나비 얼굴이 들어간 10파운드 화폐가 쏟아지는 현금 지급기 등이 그의 작품이다.

　　그는 분장하고 유명 미술관에 몰래 들어가서 자기 그림을 슬쩍 걸어 놓고 나오기도 했다. 뉴욕현대미술관에서는 싸구려 할인 깡통 수프를 그린 그의 작품이 엿새 동안 전시됐다. 돌에 유성 펜으로 낙서를 한 원시 시대 그림 같은 작품은 대영박물관에 여드레 동안 전시됐고, 결국 그곳에 영구 소장되었다. 이 얼굴 없는 화가의 이름은 뱅크시(Banksy, 1974~)이다. 한국에서 합법적으로 뱅크시를 만나는 가장 쉬운 방법은 『뱅크시, 월 앤 피스』를 읽는 것이다. 이 책은 내가 지금까지 리뷰를 쓴 책 중 글자 수가 가장 적다. 정확하게는 뱅크시의 작품집이며, 거기에 그의 단상을 조금 곁들인 책이

다. 2005년까지의 작품이 수록돼 있다.

　이 책에 실린 인상 깊은 장면은 뱅크시가 낙서한 벽을 무심히 걸어가는 시민들의 일상적인 모습이다. 그것은 입장료를 지불하고 들어가야 하는 미술관에서 폼 잡고 보는 미술이 아니라 언제든지 무료로 볼 수 있는 생활 예술이다. 예술과 삶을 일치시키고, 기성 문화를 전복하라고 외친다는 점에서 낙서화가들은 백여 년 전에 등장했던 다다이스트들의 후예며 예술적 몽상가들이다.

　"이 땅의 법을 무시하고 그린다면 그것은 좋은 그림이다. 또한 땅의 법과 동시에 중력의 법칙을 무시하는 바로 그 무엇인가를 그린다고 한다면 그것이야말로 가장 이상적일 것이다."

　뱅크시의 말이다. 그가 무시하고자 하는 이 땅의 법은 자본주의적 상품의 법칙이다. 그에게 벽을 목표로 하라고 가르친 것은 도시를 빽빽하게 채운 건물을 만든 기성세대와 벽을 상품 판매의 수단으로 본 광고들이었다. 뱅크시의 항변은 들어 볼 만하다.

　"진정으로 우리 이웃들의 외관을 더럽히고 손상시키는 사람들은, 자기들의 거대한 슬로건들을 버스와 건물들 사이에 되는 대로 마구 휘갈겨 쓰고는 마치 우리가 자기네 물건을 사지 않으면 뭔가 부족한 것처럼 생각하게 만드는 회사들이다. 그들은 우리의 얼굴에 대고 그들의 메시지를 소리쳐 대지만, 정작 우리의 어떤 질문도 허용하지 않는다. 결국 그들이 이 싸움을 시작했고 그 싸움에 맞서기 위해 선택한 나의 무기는 바로 벽이었다."

다다이스트의 태도를 가지고 있지만 낙서화의 배경에는 다른 음악이 흐른다. 20세기 초반의 다다이스트들은 양복을 빼입고 있었다. 누가 뭐래도 그들은 최고의 지식인층이었다. 반면 낙서화는 할 말은 많지만 단일한 정치 세력으로 규합하지 못하는, 구호를 외치지 못하고 개인화된 웅얼거림에 익숙한 힙합 세대의 미술이다. 그들은 합법보다 불법을 사랑하고, 심지어 불법을 명예로 생각한다. 경찰에게 쫓기면서 그리는 그들의 그림은 불법이며 범죄다. 합법적이라는 것은 바로 돈의 권리와 다르지 않다. 돈 없는 자, 광고비를 내지 않는 자의 그림은 불법이었다. 경찰의 단속에 시달리면서 몇 분 사이에 후다닥 빠르게 그려야 하기 때문에 뱅크시가 즐겨 사용하는 기법은 틀로 모양을 찍어 내는 것이다. 이것은 종이나 금속판에서 무늬나 글자를 오려 내어 그 위에 잉크를 발라 인쇄하는 스텐실 기법이다.

평화를 위한 그림

뱅크시의 물음은 치열하다. 무엇이 진짜 범죄인가? "이 세계의 거대한 범죄는 규율을 어기는 것이 아니라 규율에 따르는 데 있다. 명령에 따라 폭탄을 투하하고 마을 주민을 학살하는 사람이 곧 거대한 범죄를 저지르는 것이다." 이런 일에 비하면 뱅크시의 낙서는 사소한 범죄다. 그는 불법 낙서라는 사소한 범행을 통해 전쟁이라는 인류의 범죄를 막으려고 노력한다. 1988년 키스 해링이 동서독 분단의 상징인 베를린장벽에 낙서화를 그렸듯이, 2005년 그는 이스라엘

과 팔레스타인을 가로지르는 벽에 거대한 낙서화를 그렸다. 700킬로미터에 달하는 이 벽은 베를린 장벽보다 세 배나 높은데, 분쟁 지역의 상징이 되었다. 뱅크시는 이 벽이 무너지고 나면 보이게 될 아름다운 장면들과 장벽을 넘을 수 있는 사다리 등을 그렸다. 물론 다 불법이었다.

"어떤 사람들은 더 나은 세상을 만들기 위해 경찰이 되고 어떤 사람들은 세상을 더 좋아 보이게 만들기 위해 문화 파괴자가 된다."라고 뱅크시는 말한다. 그는 문화 파괴자를 자처했지만, 다른 한편으로는 새로운 문화의 건설자다. 단지 그의 행위가 기행이기 때문에 그에게 주목하는 것은 아니다. 그가 만들어 내는 이미지에는 쉽게 잊을 수 없는 독창성이 있다. 현대미술을 위협하는 가장 큰 힘은 자본이다. 자본주의의 전일적인 지배는 예술을 세련된 고급 상품으로 길들인다. 기성의 것에 대한 저항 정신이 사라진 예술, 새로움을 동경하지 않는 예술은 예술로서의 존립 기반을 상실하기 때문이다. 뱅크시의 갖가지 기행에도 우리가 그를 사랑하는 이유는 바로 이것, 길들여지지 않았다는 점이다.

얼굴 없는 스타, 그가 부딪힌 딜레마

최근에 그는 영화를 만들었다. 「선물 가게를 지나서 출구(Exit through gift shop)」라는 긴 제목은 전시 관람 이후 기프트숍을 지나야 출구로 나갈 수 있는 미술관의 구조, 즉 현대미술의 상업적인 성격을 연상시키기 위해 붙여졌다. 현대미술에 관한 블랙유머 같은 영

화는, 정확하게는 '뱅크시 상황'을 다루고 있다. 내가 말하는 '뱅크시 상황'이란 비상업적일수록 열광하고, 벽에 그림을 그리면 벽째로 떼다가 팔아 버리는 놀라운 현대미술의 상업적 시스템에 직면한 비상업적 미술가의 처지를 의미한다. 이제 그의 낙서화들은 사람들의 사랑을 받는 관광 상품이 되었다. 구글 검색으로 뱅크시의 그림이 그려져 있는 런던 거리의 위치를 친절하게 안내 받을 수 있다. 2013년에 출간된 마틴 불의 『아트 테러리스트 뱅크시, 그래피티로 세상에 저항하다』(2013, 리스컴)는 거리에 있는 뱅크시가 남긴 작품들을 위한 훌륭한 가이드북이다. 집주인들은 그의 낙서를 지우는 대신 투명 플라스틱 액자를 둘러 보호한다. 노출이 적을수록 대중의 호기심을 자극하고 주목을 받는 법. 영화 「선물 가게를 지나서 출구」에서도 낙서화가의 비합법성은 스타가 되는 지름길처럼 이용된다.

아이러니하게도 낙서화의 역사는 미술의 상업화와 관련이 있다. 첫 세대 낙서화가 바스키아가 등장했던 1980년대는 컬렉터들의 영향력이 본격화되던 시점이었다. 이들은 이전의 후원자들처럼 뒷짐을 지고 점잖게 미술관을 지원하는 데 만족하지 않았다. 직접 갤러리를 찾아다니며 적극적으로 작품을 사들였다. 그들은 진보적이면서 동시에 보수적이었다. 흑인이 그린 낙서화라는 새로운 장르를 선택한 것은 분명 진보적인 일처럼 보인다. 그러나 비디오, 설치미술 같은 새로운 매체가 아니라, 길거리 벽에 그려진 것일지라도 일단 '그림'을 선택했다는 점에서 보수적이다. 벽에 그린 그림은 벽째로 사 버리면 된다. 낙서화는 상업미술과 무관하게 시작했지만, 결국 소수의 부유한 갑부들의 수집품으로 변질되고 말았다.

책에 해제를 달아 준 이태호의 지적처럼 지금까지 뱅크시는

잘해 왔다. 그러나 문제는 지금부터다. 그도 어마어마한 식욕을 자랑하는 현대미술계의 상업적 시스템에서 각광받는 스타가 되고 있기 때문이다. 책에서 미술 경매업자 앤드루 알드리지는 "뱅크시는 이제 데미언 허스트나 트레이시 예민과 같은 A급 작가다."라고 말한다. 그는 홈페이지(www.banksy.co.uk)를 통해 전 세계에 작품을 알린다. 2006년에는 로스앤젤레스에서 성공적인 전시를 했다. 이 전시에서 가수 크리스티나 아길레라와 영화배우 안젤리나 졸리가 그의 작품을 구매했다고 한다. 또 그의 작품은 한 경매에서 2008년 최고가인 170만 달러에 팔렸다. 「선물 가게를 지나서 출구」는 그가 현대미술의 구조를 영악하게 꿰뚫어 보고 있다는 점을 보여 준다. 모습을 보이지 않을수록 자신의 상품 가치가 높아진다는 것, 더불어 허접하지 않게 효과적으로 모습을 슬쩍 드러내는 방법도 잘 알고 있는 것 같다.

낙서화는 불법이므로 그는 경찰로부터 자신을 보호하기 위해 얼굴을 내보이지 않는다. 그는 대리인을 통해서 여러 활동을 한다. 그를 인터뷰한 경험이 있는 영국의 《가디언 언리미티드》의 기자 사이먼 하텐스톤은 "(뱅크시는) 지미 네일(Jimmy Nail, 영국의 배우이자 가수)과 마이크 스키너(Mike Skinner, 영국의 래퍼)를 섞은 듯한 인상으로, 스물여덟 살의 남성인데 은귀걸이, 은사슬, 은 이빨을 하고 티셔츠에 청바지를 입었다."라고 한다. 궁금해서 결국 이 두 남자의 이미지를 구글로 검색해 본다. 1956년생 지미 네일과 1978년생 마이크 스키너의 인상을 섞는 것 자체가 나에게는 힘든 일이어서 과연 이 기자가 도움을 주려고 한 말인지, 아니면 고도의 교란 작전인지 오히려 헷갈렸다. 영화에서도 그는 후드티를 뒤집어쓰고 목소리를

변조한 채 등장한다.

그가 예술가로서 오래 살아남는 방법은 바스키아를 롤모델로 삼지 않는 것이다. 그의 롤모델은 자기 자신밖에 없다. 바스키아의 낙서화는 집단이 아니라 개인의 이야기를 전한다. 반면 뱅크시는 좀 더 나아갔다. 평화 운동, 환경 운동과 관련된 사회적인 메시지를 던진다. 그에게 벽을 제공한 것은 도시에 빽빽한 건물을 지은 기성세대이며, 벽을 메시지 전달 수단이라고 가르친 것은 광고들이다. 기성세대가 만든 건물 외벽에 상품을 선전하는 자본주의적인 광고 대신 뱅크시만의 반(反)자본주의적, 평화 운동적인 광고가 등장한 것이다. 기성 미술에서는 찾아볼 수 없는 유쾌한 발상과 신선한 표현이야말로 사람들이 그에게 열광하는 이유다. 이것을 유지하기 위해 그가 해야 할 일은 단순하다. 비주류의 순수성, '초심'을 지키는 것이다.

그림과 책으로 뱅크시가 던지는 블랙유머는 통쾌하다. 뱅크시의 그림이 즐겁지 않다면, 자신을 한물간 세대라고 (조금은) 인정해야 한다. 그리고 '조금 더' 웃어야 한다. 알랭 드 보통은 "이해할 수 없는 대상 앞에서 우리가 취할 수 있는 가장 세련된 자세는 웃는 것"이라고 했다. 한때 새로웠던 것이 낡은 것이 되는 일은 자연의 섭리이자 역사의 이치다. 낡은 것은 웃으며 새로운 것에 길을 양보하고, 또 그런 상황을 즐기는 수밖에 다른 도리가 없다. 뱅크시의 든든한 팬이 돼 보기로 마음먹는다. 그런데 원치 않게 자꾸 나이를 먹으며 조금씩 낡아 가는 내 눈에 날아와 박힌 뱅크시의 낙서, "나이를 먹는다고 대화의 질이 더 나아지는 것은 아니다." 이런!

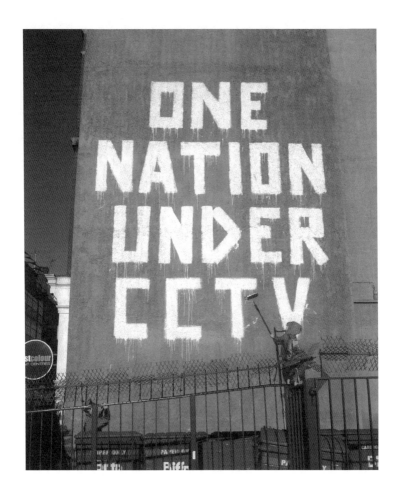

뱅크시, 「One nation under CCTV」(런던, 영국)

뱅크시의 물음은 치열하다. 무엇이 진짜 범죄인가? "이 세계의 거대한 범죄는 규율을 어기는 것이 아니라 규율에 따르는 데 있다. 명령에 따라 폭탄을 투하하고 마을 주민을 학살하는 사람이 곧 거대한 범죄를 저지르는 것이다." 이런 일에 비하면 뱅크시의 낙서는 사소한 범죄다. 그는 불법 낙서라는 사소한 범행을 통해 전쟁이라는 인류의 범죄를 막으려고 노력한다.

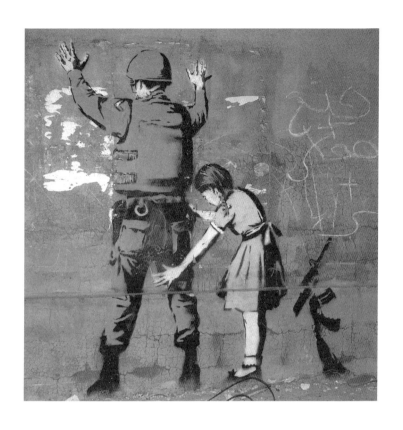

뱅크시, 「수색당하는 군인」(베들레헴, 이스라엘)

풍자적인 낙서화는 그리는 사람이나 내용에 동조하는 사람에게
는 일차적으로 농담과 재미를 수단으로 삼는 문화적인 항의다.
이런 낙서화에 심각하게 반응해서 정치적인 사건, 정치 투쟁으
로 비화하는 것은 오히려 풍자의 대상이 된 사람이다.

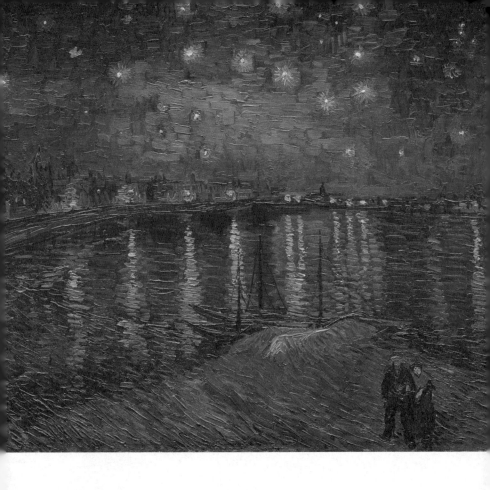

반 고흐, 「별이 빛나는 밤」(1888)

「별이 빛나는 밤」에서 보이는 지나치게 노랗고 큰 별 묘사는 그
가 미쳐서가 아니라 너무 오랫동안 관찰했기 때문에, 직접 경험
한 느낌을 있는 그대로 그린 결과일 뿐이다. 마치 주관적인 느낌
을 그대로 투영하여 그린 동양화처럼 말이다. '마음의 눈'을 몰랐
던 서양인들에게는 분명 낯선 그림이었을 것이다. [1장]

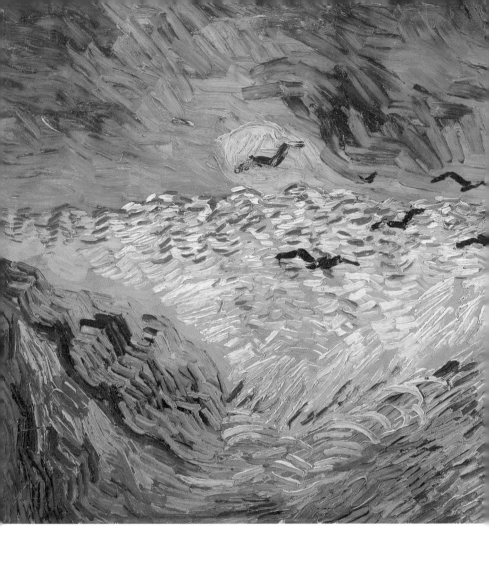

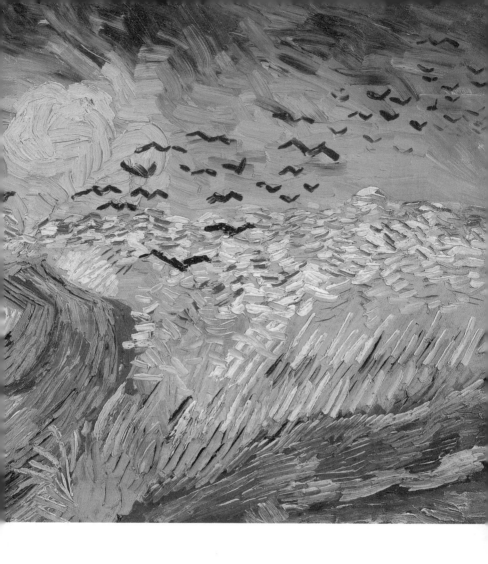

반 고흐, 「까마귀가 나는 밀밭」(1890)

정신과 의사들은 "천재성의 근원이라 할 수 있는, 무언가를 주창하는 반란의 분출"을
뿌리째 뽑아 버리고 순응적인 사람을 만들어 내는 존재들이다. 반 고흐의 담당 의사였
던 가셰 박사도 역시 자기 환자에게 직접적인 영향력을 행사하는 존재였다. 그러나 고
흐의 그림을 찬찬히 들여다보라. 그게 어떻게 미친 사람의 그림인가? 어두운 죽음의 그
림자로 덮힌 듯한 「까마귀가 나는 밀밭」도 그 디테일을 하나하나 들여다보면 모든 붓질
이 놀라울 정도로 치밀하게 배치되어 있다. [1장]

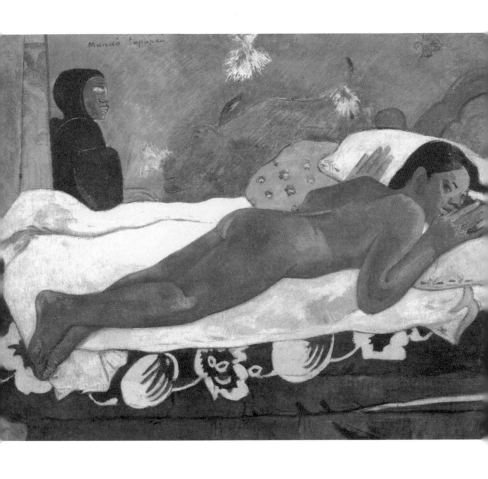

폴 고갱, 「마나오 투파파우」(1888)

그림 속 소녀가 보고 놀란 것은 유령 때문이 아니라, 밤중에 불쑥
나타난 고갱 자신 때문이었다. 그리고 그 놀란 모습이 사랑스러웠
던 고갱은 이 그림을 그렸다. 고갱은 이것을 아주 각별하게 생각
해서, 이 그림을 배경으로 하는 자화상까지 남겼을 정도였다. [2장]

폴 고갱, 「모자를 쓴 자화상」(1893-1894)

고갱은 「올랭피아」와 더불어 사라진 '비너스의 신화'를 타히티 그림에서 다시 구현했다. 그러면서 고갱은 그림 속 소녀가 음란하고 수치심을 모른다고 비난했다. 비난은 14살짜리 어린 소녀를 성적인 대상으로 삼은 고갱 본인의 잘못을 전가하는 뻔뻔한 태도 아닐까? 고갱뿐만 아니라 이 시대 대부분의 남성들이 식민지 여성의 '성'을 제멋대로 해석했다. (2장)

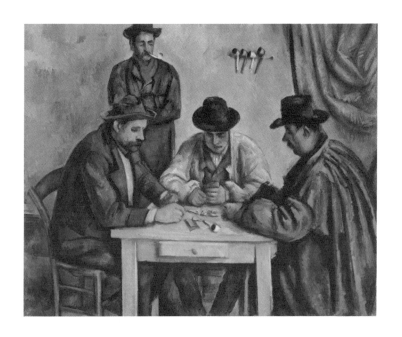

폴 세잔, 「카드놀이 하는 사람들」(1890-1892)

세잔 드라마의 한 꼭짓점은 2012년 2월, 그의 「카드놀이 하는 사람들」이 역대 미술품 거래 중 최고가로 팔린 일이다. 세잔은 「카드놀이 하는 사람들」이라는 테마로 총 다섯 점의 유화를 완성했는데, 이 중 유일하게 개인 소장으로 남아 있던 한 점을 카타르 국립미술관이 구입했다. 세잔의 작품 한 점이 부여하는 의미는 실로 막대했다. 이 작품 구입으로 카타르 국립미술관은 나머지 넉 점이 소장돼 있는 오르세 미술관, 메트로폴리탄 미술관(위), 필라델피아 반스 재단, 코톨드 갤러리와 어깨를 나란히 하는 자격을 얻게 되었다. (3장)

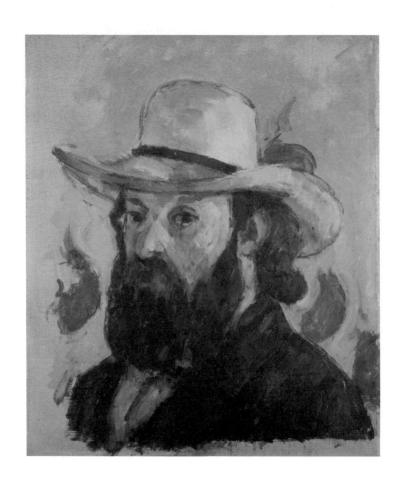

폴 세잔, 「밀짚모자를 쓰고 있는 자화상」(1876)

세잔은 "나는 인상주의를 미술관의 작품처럼 견고하고 지속적인 것으로 만들고 싶다."라고 말했다. 즉 그는 인상주의에 의해 성취된 자연의 빛과 색채에 대한 이해를 포기하지 않으면서, '견고하고 지속적인 것'을 얻고자 노력했다. 이것을 위해 그가 의존한 것은 형태가 아니었다. 세잔은 "색을 담을 윤곽선도 없이, 또 원근법적으로 그림의 요소들을 배열하지도 않으면서 리얼리티를 추구"했다. [3장]

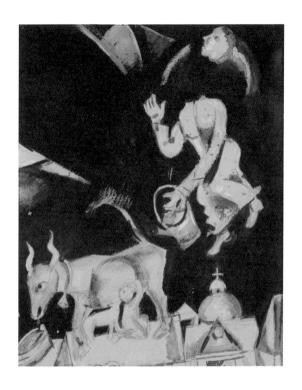

샤갈, 「러시아, 당나귀 그리고 다른 이들에게」(1911)

피카소는 그를 "마티스와 더불어 20세기에 가장 뛰어난 색채 화가"라고 평했다. 샤갈은 유대교뿐 아니라 기독교 전반을 '사랑과 화해'라는 관점에서 끊임없이 시각화했다. 그는 '유대인'이라는 이유로 추방되고 고난을 겪었으나, 2차 세계대전 후 전쟁과 파시즘을 이겨 낸 영웅 대열에 올랐다. [6장]

샤갈, 레위 자손을 묘사한 스테인드글라스(예루살렘 하다사 병원 시나고그)

벨라가 세상을 떠나고 그 후 40년 동안, 샤갈은 스테인드글라스
와 공공 벽화, 극장 미술 등 새로운 양식의 작업에서 탈출구를
찾았다. 파리 오페라 극장의 천장화, 메트로폴리탄 오페라하우스
의 벽면 장식 등으로 샤갈은 유럽과 미국에서 최고의 생존 화가
로 추앙받았다. [6장]

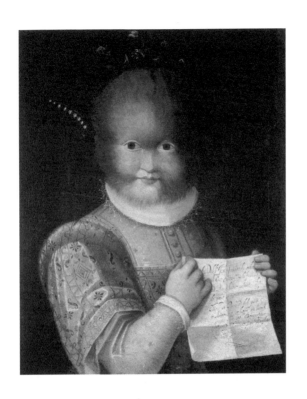

라비니아 폰타나, 「안토니에타 곤잘레스의 초상」(1583년경)

아름답다고 말할 수 없는 얼굴이지만, 나는 감히 이 소녀를 뿌리칠 수 없었다. 털북숭이 그녀는 도리어 연민과 부드러운 이해의 시선으로 우리를 바라본다, 자신을 괴물처럼 여기는 우리의 마음을 다 이해하고 있다는 듯. 키키 스미스의 「늑대소녀」는 라비니아 폰타나가 그린 「안토니에타 곤잘레스의 초상화」(1583년경)에서 모티브를 얻은 것이다. 원작이 털 과다증 유전자를 가진 소녀의 사연, 즉 남다른 '차별성'을 강조했다면, 키키 스미스의 늑대소녀는 특이한 외면의 차이를 무화시키고 좀 더 인간적인 본질에 다가설 것을 권한다. [11장]

키키 스미스, 「늑대소녀」(1999)

인간의 허약함, 육체의 구속력, 실존적인 한계를 키키 스미스만큼 절실하게 보여 주는 현대 작가는 없다. 그녀의 작품을 일반적인 의미에서 아름답다고 말하기는 쉽지 않다. 그러나 참으로 진실하다. 진실이 지렛대가 되어 추한 형상들이 미의 영역으로 넘어간다. 이제 추는 미의 부정이 아니고, 미의 다른 얼굴이 되었다. "미와 추의 개념은 역사적으로 각각의 시기마다, 또는 다양한 문화마다 상대적이다." (11장)

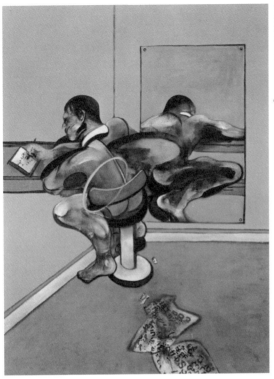

프랜시스 베이컨, 「거울 앞에서 글을 쓰는 남자」(1976)

"나는 공포보다 오히려 외침을 그리고 싶었다."라고 화가 프랜시
스 베이컨은 말했다. 아리송하기도 하지만 일견 무릎을 탁 치게
만드는 말이다. 베이컨이 덧붙인 설명에 따르면 '공포'라고 이야기
하면 사람들이 양차 세계대전의 공포 같은 구체적인 역사적 사건
을 떠올리는데, 이런 구체적인 역사나 개인사적 사건으로 환원되
지 않는 보다 본질적인 어떤 것들을 그는 표현하고 싶었다고 한
다. 좀 더 인간의 근원적인 감각에 닿아 있는, 차라리 '외침'이라
는 행위라고 할 만한 어떤 것을 표현하고 싶었다는 말이다. (7장)

얀 페이메이르, 「델프트 전경」(1660-1661)

프루스트의 소설 『잃어버린 시간을 찾아서』에서 문인 베르고
트는 얀 페르메이르의 그림 「델프트 전경」(1661) 앞에서 죽는다.
"내가 이런 것을 써야 했는데!" 그는 '세상에서 가장 아름다운
그림'의 말 없는 영원성에 압도당한다. 레지스 드브레는 소설의
이 대목을 말로 표현할 수 없는 '세계의 감각적 상태'를 전하는
데는 문인보다 화가가 유리하다는 예증으로 인용한다. [12장]

잭슨 폴록, 「Number 1A」(1948)

전후 미국 미술을 주도했던 형식주의 비평가의 눈으로 보면, 가장 혁신적인 미술가는 단연 피카소였을 테다. 그리고 이러한 발전 노선의 최고 정점에는 잭슨 폴록 부류의 추상미술이 오르게 된다. 예술의 순수성, 순수 형식에 대한 고집은 유화라는 특정 장르를 절대화시켰고, 동시에 다른 장르를 배척하는 움직임으로 이어졌다. [13장]

파울라 모더존 베커, 「호박 목걸이를 한 자화상」(1906)

과감하게 누드 상태의 자신을 그린 파울라 모더존 베커의 자화
상은 고갱의 영향을 받았음을 한눈에 알아차릴 수 있다. 이것은
서구 여성이 느꼈던 억압의 대안이, 『고갱이 타히티로 간 숨은 이
유』에서 살펴본 것과 마찬가지로 '존재하지 않는 낙원의 이미지'
에 기대고 있음을 알려 준다. (14장)

피에르 오귀스트 르누아르, 「누드」(1907)

"나는 내 음경을 가지고 그린다."라는 공격적인 발언을 서슴지
않으면서, 아름다운 여성들을 주로 그린 르누아르의 작품이 대표
적인 경우다. 피아노를 치는 상류층 아가씨들의 사랑스러운 모습
들, 풍만한 육체를 가진 여성들의 권태로운 듯 무심한 자태들은
놀랍게도 르누아르의 공격적인 말에 가장 상응하는 이미지들이
다. 르누아르는 자기 모델들을 '아름다운 열매'라고 불렀는데, 그
녀들은 안온한 가부장제의 울타리 안에서 코르셋이 채워진 채로
만 그렇게 불릴 수 있었다. (14장)

피에르 오귀스트 르누아르, 「피아노 치는 소녀들」(1892)

사실 이 시기는 에밀 졸라의 소설 『제르미날』(1885)에 묘사된 것
처럼 하층민 아동과 여성은 참담한 삶을 살았던 때다. 하지만 르
누아르의 그림 속에는 생업의 고통을 받는 현실적인 여성은 없다.
이는 "빠르게 진행되는 도시화와 산업화의 위협에 맞서기" 위한
인상주의적 처방전이었다. [14장]

얀 페이메이르, 「레이스 만들기」(1669-1671)

구체적인 이미지들 앞에서 신학이나 철학은 한 걸음 물러선다. 네덜란드 풍속화는 미덕도 악덕도 부정하지 않았다. 다만 화가들은 "그것들(미덕과 악덕)을 존재하는 세계 앞에서의 충일한 기쁨으로 초월"했다. 그들은 일상에 대한 긍정이라는 지렛대를 통해 서양 문화사에 빛나는 한 대목을 만들어 냈다. [15장]

헤라르트 테르보르흐, 「편지를 쓰는 사무원과 트럼펫 주자」(1658-1659)

"인간 세계에서는 불화, 불만족, 미완성이 군림한다. 그러면 그런
대로 세상은 좋은 것이다. 테르보르흐는 세상에 열광한 사람도,
절망한 사람도 아니다. 인간 조건을 바라보는 그의 시선은 미망
에서 깨어난 공감, 헛된 공상을 버린 호기심 같은 것이다." (15장)

피데르 데 호흐, 「어머니의 의무: 아이의 머리에서
이를 찾아내고 있는 실내 풍경」(1658-1660)

어떤 주제를 던져도 결론을 자의적으로 내리지 않고 보여 줄 수
있는 것이 회화의 가장 큰 미덕이다. 그런 미덕이 가장 잘 발휘
된 순간이 17세기 네덜란드였다. 화가들은 아름다운 여인의 비단
옷자락을, 잘 정돈된 정갈한 실내를, 싱겁게 웃는 사람의 미소를,
빗자루를 꼼꼼히 그렸다. 그러면서 도달한 것은 "아름다움이란,
세상 모든 존재 속에 고루 스며들 수 있다는 사실"이었다. (15장)

키스 타이슨, 「대형 평면 배열」(2006)

키스 타이슨의 작품처럼 새로 등장한 리좀적인 예술은 뜻밖의 병치와 접속, 분열, 다양성을 강조한다. 이들은 새로운 방식의 시각적 독해 능력을 요구한다. 장르와 주제의 경계를 뛰어넘으면서, 지식망(知識網)이 섭렵하기에는 너무 넓고 복잡하더라도 접속은 항상 존재할 수 있다는 발상의 전환을 요구하는 것이다. 300개의 조각을 하나의 통합 설치로 조합한 타이슨의 작품은 개별 단위 각각이 재현하는 다양한 관점의 현실을 탐사한다. 이 작품은 한 분야의 지식으로는 모든 정보를 제공할 수 없다는 것, 또는 한 분야의 지식만으로 가장 난해한 종류의 질문에 답하거나 규정할 수 없다는 점을 암시한다. [16장]

제임스 터렐, 「아톤의 치세」(2013)

한편 미술과 기술의 균형적 관계를 염두에 둔 주제가 바로 '영성'
이다. 마지막 장인 '영성'은 이 책의 가장 개성적인 부분이다. 여
기서 '영성'이란 특정 종교를 겨냥한 것이 아니다. "자신보다 더
큰 존재에 속하고자 하는 통상적 갈망이나, 삶의 근원과 죽음의
본질을 알고 싶은 욕망, 우주에 작용하는 말로 표현할 수 없는
불가해한 힘에 대한 인정 같은 것"을 의미한다. 키키 스미스, 로
버트 고버, 제임스 터렐, 게르하르트 리히터, 볼프강 라이프, 아니
쉬 카푸어, 아그네스 마틴 등의 작가들이 거론된다. [16장]

2부

서양미술사

서양미술사

2부에서는 본격적인 서양미술사 관련 책들을 읽어 보겠다. 골라 놓고 보니 모두 양이 방대한 대작들이다. 어쩌겠는가? 미술사 공부는 입시나 고시 공부가 아니지 않는가? 미술사의 골격을 파악하는 동시에 미술사의 '살'까지 즐기는 마음으로 천천히 음미해 보자. 나중에 말하겠지만, '미술사'는 끼고 사는 책이다. 언제든지 궁금하면 다시 찾아가서 읽고 되새기면서 오랫동안 품어야 하는 책들이다.

E. H. 곰브리치 『서양미술사』는 설명이 필요 없는 명저이자 필독서다. 가장 기초적인 단계의 지식을 얻을 수 있다. 요즘 감각에는 조금 두껍고 지루할 수 있다. 그러나 눈으로는 그림을 보고 입으로 읽길 바란다. 미술을 사랑하는 방법을 배우게 될 것이다. 곰브리치의 책이 건축, 조각, 회화로 이루어진 정론적인 성격이 강한 미술사라면, 다른 책들은 다양한 관점에서 독특한 방식으로 쓰인 미술사다. 미술사란 방대한 자료를 어떤 관점에서 어떻게 쓰느냐에 따라 전혀 다른 책이 될 수 있음을 보여 주는 책들을 선별해 보았다.

움베르토 에코의 『미의 역사』, 『추의 역사』, 『궁극의 리스트』는 서양미술사를 미추(美醜)의 개념으로 재정리한 역작이다. 에코

의 방대한 지식을 훔치는 기쁨이 있다. 그러나 에코의 거대한 프로젝트는 의외의 결론에 도달한다. 과연 『미의 역사』, 『추의 역사』가 별도로 정립될 수 있을까? 그리고 『궁극의 리스트』가 필요한 이유는 무엇일까? 미의 역사와 추의 역사를 분리했던 에코의 프로젝트는 성공했을까?

매개론자 레지스 드브레의 『이미지의 삶과 죽음』은 미술의 역사를 이미지의 역사로 바꾸자고 제안한다. 순수 미술 이외의 다양한 이미지가 포함된 광범위한 문화사를 넘나드는 그의 박학다식과 통찰에 감탄하게 된다. '이미지'라는 보다 포괄적인 개념을 사용함으로써 레지스 드브레의 책은 예술의 기원과 사회적 역할을 둘러싼 보다 심도 깊은 논의를 유도한다. 디지털 미디어의 간접화된 이미지의 홍수 속에서 저자는 이미지의 공동체적 기능, 이타적 기능의 회복을 주장한다.

미학자 진중권의 『진중권의 서양미술사』(전 3권)는 각 권마다 서로 다른 서술 체계로 집필되었다. 19세기까지의 미술을 다룬 『고전 예술 편』에서는 "각 시대 예술의 형상화 원리"가, 20세기 초반의 아방가르드 예술을 다룬 『모더니즘 편』에서는 예술가들의 강령과 선언이, 그 이후의 미술을 다룬 『후기 모더니즘과 포스트모더니즘 편』에서는 주요 비평가들의 평론을 중심으로 미술사를 써 내려간다. 미술사 안에서 미학적인 논쟁을 끌어안으려는 시도가 흥미롭다.

『게릴라걸스의 서양미술사』를 쓴 게릴라걸스와 『여성, 미술, 사회: 중세부터 현대까지 여성 미술의 역사』를 집필한 휘트니 채드윅 등 페미니즘 미술사가들은 지금까지의 서양미술사가 '백인 남성 예술가들의 역사'라고 지적한다. 그러한 비판과 함께 이제껏 누락된 방

대한 양의 '여성 미술가 역사'를 복원해 낸다. 페미니즘 미술사는 여성 예술가들을 무덤에서 불러내는 양적 확산만을 의도하는 것이 아니라, 예술을 바라보는 관점을 혁신한다는 점에서 더 큰 의미를 갖는다. 이런 작업은 우리의 시야를 건축, 조각, 회화 등 순수미술 위주의 예술 개념에서 다양한 응용예술의 영역으로 확대시켜 줄 것이다.

츠베탕 토도로프의 『일상 예찬』은 사랑스러운 책이다. 17세기 네덜란드 풍속화에 바쳐진 이 한 권의 책은 완벽하다고밖에 말할 수 없다. 물론 네덜란드 풍속화에 관해서라면 다른 많은 이야기를 할 수 있을 것이다. 그러나 어떤 누구도 토도로프처럼 그들의 삶을 이토록 진심으로 이해하고 글을 쓰지는 못할 것이다.

여기서 가장 읽기 힘든 책은 아마도 진 로버트슨과 크레이그 맥다니엘의 『테마 현대미술 노트』일 것이다. 이 책은 『진중권의 서양미술사 3: 후기 모더니즘과 포스트모더니즘 편』을 읽고 나면 이해가 훨씬 용이할 것이다. 그래도 낯선 작가들뿐일 테다. 1980년대 이후의 '살아 있는 현대미술'에 대한 정보를 수집한다는 생각으로 읽어야 한다. 정체성, 몸, 시간, 장소, 언어, 과학, 영성의 일곱 가지 테마로 동시대의 예술 작품들을 검토해 본 이 책은 아직 역사서가 아니다. 앞의 다섯 가지 테마는 포트스모더니즘의 가장 전형적인 테마들이다. 반면 '과학', '영성'이라는 테마는 20세기를 가로질러 21세기로 넘어가는 가교가 될 주제들이다.

미술은 존재하지 않는다,
다만 미술가들이 있을 뿐이다

E. H. 곰브리치, 『서양미술사』(예경, 2003)

다만 미술가들이 있을 뿐

일단 내 자랑부터 해야겠다. 내 책꽂이에는 에른스트 곰브리치의 『서양미술사』가 세 권이나 꽂혀 있다. 하나는 예경출판사에서 나온 한국어 책이고, 다른 하나는 1998년 모스크바에서 출판된 러시아어 판이다. 또 다른 한 권이 정말 자랑할 만한 것인데, 1950년도에 영국 파이돈(Phaidon)이 발행한 초판본으로 출판된 지 60년이 넘은 책이다. 책 표지는 누렇게 변했으나 그 내용은 바랬을 리 없는 훌륭한 책이다. 이 책은 뉴욕에 거주하며 활동 중인 작가 변종곤 선생으로부터 선물 받은 것이다. 첫 책장에 쓰인 서명들을 보건대 적어도 변 선생이 네 번째 주인이고, 내가 다섯 번째 주인인 듯싶다. 앞선 소장자들이 그랬듯 나도 자랑스럽게 내 이름을 썼다. 여섯 번째 주인이 누가 될지는 모르겠지만, 그 역시 미술을 끔찍하게 사랑하고 이 책을 소중하게 다룰 사람일 것이다.

지금도 누가 '가장 좋은 서양미술사'를 추천해 달라고 물어 오면 나는 주저 없이 곰브리치(1909~2001)의 『서양미술사』라고 대답한

다. 미술사 공부에 관한 한 나에게는 첫사랑 같은 책이거니와 그 후
로도 이보다 더 나은 미술사 개론서를 만난 기억이 없기 때문이다.
688쪽에 달하는 방대한 분량과 외국어 판본과 판형을 맞추려고 사
용한 작은 활자 때문에 주눅이 잡히지만, 이러저러한 서문을 빼고
서론으로 곧바로 들어가서 읽기 시작하면 어느 순간 100쪽, 아니
200쪽을 훌훌 넘기고 있는 자신을 발견하게 된다. 첫 발행 이래 30
개국에서 수십 가지 언어로 번역되었고, 또 수백만 권이나 팔린 미
술 서적계에서는 신화적인 책이다.

　　이런 신화의 핵심은 '이야기의 힘'이다. 원시 미술부터 시작되
는 긴 이야기가 꼬리에 꼬리를 물고 굽이굽이 넘어간다. "1888년
겨울, 쇠라가 파리에서 주목을 끌고 있고 세잔은 엑스에 은거하며
작업을 계속하고 있을 때, 젊고 성실한 한 네덜란드 화가가 남국의
강렬한 햇살과 색채를 찾아 파리를 떠나 남프랑스로 왔다. 그가 바
로 빈센트 반 고흐다."라는 식의 서술은 잠시간 쉴 틈도 주지 않고
독자를 몰입시킨다. 한 편의 소설을 읽고 있는 듯, 한 편의 드라마
를 보는 듯하다.

　　늘 느끼는 것이지만 좋은 미술책은 지식만을 전달하는 것이
아니라 미술품을 사랑하는 법도 가르쳐 준다. 곰브리치의 이 책이
대표적인 경우다. 곰브리치는 작품들이 만들어지던 시점으로 돌아
가서 작품을 바라보라고 조언한다. 예컨대 유럽 교회의 장식미술을
감상할 때 중세 유럽인들이 그 교회에서 느꼈을 종교적 경외감을
떠올려 본다면 감동은 배가될 것이다.

　　이 책은 "미술(Art)이라는 것은 사실상 존재하지 않는다. 다만
미술가들이 있을 뿐이다."라는 유명한 문장으로 시작된다. 이런 열

린 태도는 각 나라와 각 시대의 다양한 미술 현상을 바라볼 때 대단한 장점으로 작용한다. 서로 다른 문화권들 사이에는 '차이'만이 존재할 뿐이지 차별과 서열화는 존재하지 않기 때문이다. 아프리카 원시 부족 미술이 서양미술보다 결코 열등하지 않다는 말이다. 곰브리치는 서양미술사의 특수한 지점을 절대적인 준거로 삼는 서양 문화 우월론자들과 달리, 각각의 미술품들이 서로 다른 미적인 가치를 가지고 있음을 보여 준다.

미술 내적인 발전 논리를 중심으로 서술하는 가운데도 각각의 미술들이 발전할 수 있었던 사회 문화상이 명료하게 이해되는 것은 저자가 모든 역사적인 배경을 꿰뚫어서 글 속에 완전히 녹여 내고 있기 때문이다. 미술에는 과학과 같은 진보의 개념이 도입되지 않는다. 더 발전한 미술이 있는 것이 아니라, 착상이 다른 미술만이 존재하는 것이다. 그렇지 않다면, 미술사에는 '발달한 미술'과 '미개한 미술'이라는 개발 논리에 입각한 서열만이 존재하게 될 것이다. 서양미술의 특정한 부분을 절대화시키는 것은 자신도 모르게 문화적 제국주의에 물드는 지름길이다.

가장 중요한 것은 미술가가 자기에게 주어진 과제를 얼마만큼 독창적이고 실감나게 수행하는가이다. 중세의 예술가들에게 자신들의 작품이 종교적 목적에 부합하는지가 가장 중요한 판단 기준이었다. 이런 서술의 장점은 성공한 예만을 제시하지 않는다는 것이다. 때로는 어색하고 실패한 예도 등장할 수 있게 된다.

'아는 것'과 '보는 것'의 변증법

곰브리치는 연대기나 사조 분류를 가급적 피함으로써, 자신의 책을 딱딱한 교과서로 만들지 않았다. 일반적인 서양미술사에서 언급하는 르네상스, 바로크, 로코코, 신고전주의, 낭만주의, 인상주의 등의 명칭은 사후에 붙여진 것들로, 이러한 사조 중심 분류는 오해를 불러일으킬 수 있다. 특정 사조로 작가를 분류해서 정리하는 일은 매우 편리하지만, 사실 어떤 예술가의 문제의식도 특정 사조의 공식으로 모두 환원되지는 않는다. 곰브리치가 가장 중요시한 것은, 바로 작가들의 다양한 실험들과 문제의식이다.

예컨대 르네상스 시대의 작가들이 '르네상스'라는 개념, 현상 자체를 만들기 위해서 노력했던 것은 아니다. "브루넬레스키 주변의 미술가들은 미술의 부활을 너무나 열렬히 갈망했기 때문에 그들의 새로운 목적을 달성하기 위해서 자연과학과 고대의 유물에 눈을 돌리게 된 것이다."라는 말처럼 각 사조를 지칭하는 말들은 미술가들의 행위의 결과를 총합해서 일컫는 말이다. 그러므로 중요한 것은 이런 행위를 촉발시키는 변화된 문제의식들이다. 이를테면 이탈리아 르네상스 미술가들은 "원근법적인 선으로 틀을 짜는 것으로 시작해서 해부학과 단축법의 법칙에 관한 지식을 통해 인체를 구축해"나갔고, 북유럽 르네상스 미술가들은 "그림 전체가 가시적인 세계의 거울처럼 될 때까지 끈기를 가지고 미세한 세부까지 묘사해"나갔다. 출발점과 방법은 달랐으나 '현실 세계를 거울과 같이 반영하는 그림'이라는 동일한 목표를 바라보고 있었던 것이다. 예술가들이 설정하는 과제는 결코 주어진 사회와 동떨어진 개인적인 것이 아니

라 시대정신 속에 있다는 의미다.

시대적인 목표를 완벽하게 꿰고 앞서 나가면서 새로운 문제점을 제기하는 작가들이 있는가 하면, 새롭게 개발된 기술과 문제의식을 알고는 있지만 사물에 대한 옛 관념을 고수하는 작가들도 존재한다. 프라 안젤리코와 히에로니무스 보쉬 같은 작가들이 그런 사람들이다. 이처럼 곰브리치는 특정 사조라는 표준적인 모델로 살핀다면 결코 포착되지 않을 개성 넘치는 작가들까지 놓치지 않고 세밀하게 들여다본다.

예술의 장르와 방법, 형식에 제약을 두지 않는 이러한 입장은 미래를 향해서도 열려 있다. 미술사에 대한 곰브리치의 기본적인 태도는 "기술적인 숙련에 관한 진보의 이야기가 아니라 변화하는 생각과 요구에 대한 것"이다. 이런 관점은 기술의 발전과 더불어 등장한 다양한 매체들을 활발하게 수용하는 예술가들의 존재를 적극적으로 용인하는 태도이기도 하다. 사실 특정 장르만을 편애하거나, 일부 장르를 폄하할 만한 뚜렷한 근거는 어디에도 없다.

"변화하는 생각과 요구"의 구체적인 변천 과정을 곰브리치는 저 유명한 '아는 것'과 '보는 것'의 변증법으로 설명한다. 미술은 처음부터 독자적인 존재가 아니었다. 집단의 주술이나 종교 등 다른 목적에 종속되어 있었다. 최초에는 공동체 성원들이 공유할 수 있는 이미지가 중요했으므로 원시 미술과 이집트 미술에서는 인간이 '아는 것'을 표현해 내는 것이 가장 중요했다. 이집트인들은 배워서 익힌 지식을 기초로 미술 작업을 했다. 그러나 그리스인들은 그들의 눈을 사용하기 시작했다. 기원전 5세기 무렵 고대 그리스에서 미술은 더 이상 종교 같은 다른 목적이 아닌 미적인 목적 자체를 위해

만들어지기 시작했으며, 더불어 자연의 관찰을 통해서 '보는 것'이 중심인 미술 작품이 탄생하였다. 고대 그리스는 시각적인 아름다움의 원칙을 탐구했고, 이 시기에 찬란한 고대 미술이 펼쳐졌다.

그러나 종교가 지배적이었던 중세에는 다시 '아는 것'을 전달하는 것이 미술의 목적이 되었다. 문맹률이 높았던 당시 교리의 보급은 이미지에 크게 의존했으며, 이미지 형성의 원리 또한 기독교 교리에 따랐다. 1000여 년간의 긴 중세가 지나고, 인간의 눈에 보이는 세상을 그대로 재현하는 데 목표를 둔 르네상스 이후로는 '보는 것'이 다시금 중요한 문제가 됐다. 르네상스 미술에 관한 서술은 이 책의 가장 매혹적인 대목이다. 그러나 르네상스 시대에도 '아는 것'을 그렸던 이집트인들의 관점은 절대로 사라지지 않았다. 르네상스인들은 눈에 보이는 현실을, 끊임없이 그들이 아는 이상적인 잣대에 맞춰서 이상화시켰다. 레오나르도 다빈치, 미켈란젤로, 라파엘로 모두 현실을 기반으로 가장 이상적인 아름다움을 그려 냈다.

'보는 것'을 그린다는 관념이 극대화된 것이 인상주의이다. 그들은 기성관념에 의존하지 않고 자기 눈으로 본 시각적인 현상을 그리고자 하였다. 그들과 동시대를 살았던 세잔은 인상주의자들의 화면에 등장하는 시각적인 현상의 무질서함을 극복하고 '아는 것'과 '보는 것'을 통합하려 했다. 곰브리치는 이러한 입장이 피카소의 입체주의로 발전해 나갔다고 정리한다.

열린 미술사를 위하여

1950년에 처음 발행된 이 책은 20세기 초반까지의 미술을 주로 다루고 있다. 그중에서도 이 책의 절반이 넘는 분량이 17세기 이전 시기에 집중되어 있다. 또 동양미술은 대부분 제외되었고, 러시아를 포함한 옛 사회주의권 국가의 미술 또한 다루고 있지 않다. 책의 원제가 'The Story of Art'지만 우리나라에서는 '서양미술사'로 번역된 이유다. 따라서 미술사 공부를 더 진척시키고자 하는 사람들은 총론을 읽고, 각 시대별로 전공자들이 연구한 각론으로 들어가서 공부하는 것이 바람직하다. 특히 20세기 미술은 다른 책을 참고해야 한다. 또한 저자가 조국인 영국 미술을 다른 지역보다 많이 다루고 있는 점도 어쩔 수 없는 현상일 것이다. 곰브리치의 첫 번째 독자는 당연히 영국인들이었을 테니 말이다. 그러나 앞서 열거한 여러 탁월한 장점에 비하면, 이런 문제들은 아주 사소한 단점으로 간주해도 좋다.

곰브리치에 대한 사랑이 식은 것은 절대 아니지만, 나는 최근에 미술사 서술의 또 다른 측면을 생각하게 되었다. 역사는 기록하는 자의 것이라는 무시무시한 진실 말이다. 처음 미국의 현대미술관(MoMA)에 갔을 때 나는 감탄을 연발했다. 책에서 본 모든 작품이 거기에 있었으니, 현대미술의 교과서 같은 미술관이라고 생각하지 않을 수 없었다. 그러나 진실은 정반대였다. 2차 세계대전 이후의 현대미술사는 대부분 미국미술을 중심으로 기술됐고, 뉴욕현대미술관은 바로 그런 시각의 준거점이었다. 그러니까 미국 중심으로 쓰인 현대미술사를 읽고, 그들 책(미국 시점의 책)에서 본 작품들을 다시 확

인하는 동어반복을 하고 있었던 것이다. 우리가 어떤 사람의 말을 들을 때 말하는 사람의 입장을 감안하여 그 내용을 새기듯이, 공부도 마찬가지다. 학문은 진리를 추구하지만, 그것 또한 인간의 일이므로 각자 사람들이 처한 상태를 언제나 염두에 두어야 할 것이다. 모든 책들은 상대적인 한에서 절대적인 진리를 담고 있는 법이다.

또 하나, 역사 서술에서 생각할 점이 있다. 글로벌 시대에 돌입하면서 이론 독식과 편중이 심화되어 가는 와중에 '자국의 미술사를 어떻게 기술할 것인가?'라는 문제다. 4부에서 다루게 될 『예술과 그 가치』의 저자 매튜 키이란 역시 영국의 학자인데, 그는 현대 영국 미술사를 기술하면서 "미국에서 일어난 발전의 못난 사촌 동생쯤으로 여겨지는 (영국의) 지적인 유행 좇기"를 통탄했다. 반세기 사이에 빚어진 반전의 역사다. 사실 우리는 영국 미술을 걱정할 만큼 한가하지 않다. 자국의 역사 전체가 홀대를 받고 있는 나라 한국. 한국미술은 이러한 '지적인 유행 좇기'에서 얼마나 자유로운가? 문득 서구의 학자들이 우리에게 말을 건다. 당신들의 길을 가라고. 당신들의 역사는 당신 스스로 기록해야 한다고. 작가들이 외국에서 인정받은 후에나 덩달아 맞장구치는 몰지각한 일은 그만둬야 한다고. 주체적으로 자신의 작가를 기록하고 알려야 한다고…….

세 가지 판본의 곰브리치 『서양미술사』

내 책꽂이에는 에른스트 곰브리치의 『서양미술사』가 세 권이나
꽂혀 있다. 하나는 예경출판사에서 나온 한국어 책이고, 다른 하
나는 1998년 모스크바에서 출판된 러시아어 판이다. 또 다른 한
권이 정말 자랑할 만한 것인데, 1950년도에 영국 파이돈(Phaidon)
이 발행한 초판본으로 출판된 지 60년이 넘은 책이다. 책 표지는
누렇게 변했으나 그 내용은 바랬을 리 없는 훌륭한 책이다.

추는 미의 다른 얼굴이다

움베르토 에코, 『미의 역사』(열린책들, 2005)

『추의 역사』(열린책들, 2008)

『궁극의 리스트』(열린책들, 2010)

르네상스 3대 미녀들과 키키 스미스의 「늑대 소녀」

나의 르네상스 미술 강의는 일명 '르네상스 미녀 선발 대회'로 시작된다. 수강생들에게 보티첼리의 비너스, 레오나르도 다빈치의 모나리자, 라파엘로의 갈라테이아 중 누가 가장 아름다운가를 묻는다. 모두 곰브리치의 추천을 받은 근거 있는 후보들이다. 여러분들이라면 누구를 뽑겠는가? 내 경험으로는 이 질문에 백이면 백 모두 보티첼리의 비너스를 뽑는다. "역시나 우리는 나쁜 취향의 시대를 살고 있습니다." 한 번도 예상에서 빗나가지 않은 대답에 대한 나의 반응이다. 튼실해 보이는 모나리자와 갈라테이아보다 늘씬한 선이 돋보이는 비너스가 '44사이즈'에 열광하는 21세기 한국의 미감에 더 알맞기 때문이다. V라인, S라인, M라인 등 각종 알파벳을 인체에서 찾으려는 인공미에 심취한 시대에는 모든 것을 선으로 표현한 보티첼리의 여체가 아름답게 보이는 법이다.

이 미녀 선발 대회 리스트에 키키 스미스의 「늑대소녀」(1999)를

포함시켜 보자. 아름답다고 말할 수 없는 얼굴이지만, 나는 감히 이 소녀를 뿌리칠 수 없었다. 털북숭이 그녀는 도리어 연민과 부드러운 이해의 시선으로 우리를 바라본다, 자신을 괴물처럼 여기는 우리의 마음을 다 이해하고 있다는 듯. 키키 스미스의 「늑대소녀」는 라비니아 폰타나가 그린 「안토니에타 곤잘레스의 초상화」(1583년경)에서 모티브를 얻은 것이다. 원작이 털 과다증 유전자를 가진 소녀의 사연, 즉 남다른 '차별성'을 강조했다면, 키키 스미스의 늑대소녀는 특이한 외면의 차이를 무화시키고 좀 더 인간적인 본질에 다가설 것을 권한다.

인간의 허약함, 육체의 구속력, 실존적인 한계를 키키 스미스만큼 절실하게 보여 주는 현대 작가는 없다. 그녀의 작품을 일반적인 의미에서 아름답다고 말하기는 쉽지 않다. 그러나 참으로 진실하다. 진실이 지렛대가 되어 추한 형상들이 미의 영역으로 넘어간다. 키키 스미스뿐 아니라 수많은 현대미술 작품들은 '미(美)'라는 글자를 떼어 버리고 싶을 정도로 엽기적이고 흉악하며 추하다. 이제 추는 미의 부정이 아니고, 미의 다른 얼굴이 되었다. 어쩌다가 이렇게 된 것일까? 결론부터 말하자면 "미와 추의 개념은 역사적으로 각각의 시기마다, 또는 다양한 문화마다 상대적이다." 그러니 역사가 쓰이는 것 아니겠는가? 설명이 필요 없는 세계적인 석학 움베르토 에코는 『미의 역사』와 『추의 역사』를 썼고, 이도 저도 아닌 '어떤 것들'을 모아 앞의 두 책과 같은 형식으로 『궁극의 리스트』를 썼다. 이런 작업은 미술사를 공부한 사람이라면 누구나 한 번쯤은 해 보고 싶다고 생각할 수 있지만, 아무나 도전할 수 없는 일이다. 방대한 지식과 뛰어난 분석력을 갖춘 에코 같은 사람만이 가능한 일이다.

선한 것은 아름답고 악은 추하다

역사상 '미학(Aesthetic)'은 있었지만 '추학'은 없었다. 추는 별다른 의식 없이 여러 예술 영역에서 실현되었으며, 미학은 이렇게 예술 속에 나타난 추를 구제하는 데 많은 노력을 할애하며 발전해 왔다. 역사적으로 추는 결코 홀로 등장하지 않았다. 소크라테스처럼 만인이 존경하는 훌륭한 철학자의 못생긴 얼굴로 나타났고, 낙원에서는 징그러운 뱀의 모습으로 나타났다. 더 나아가 '그것'은 두려운 것, 희극적인 것, 외설스러운 것, 근현대 사회에서는 사회 고발이라는 묵직한 진실들과 뒤섞였다. 그리고 예술가들은 "어떤 형태의 추든 충실하고 효력 있는 예술적 묘사로 보상받을 수 있다."라고 생각하며 실천했다.

당연히 『미의 역사』는 중반 이후부터 『추의 역사』와 상당 부분 겹친다. 에코는 굳이 미와 추를 나누어 별 권의 책으로 썼지만, 인간의 삶에는 미추가 함께 공존하며 서로 자리다툼해 왔으니 한 권의 책으로 읽는 게 좋다. 책은 지금까지의 역사는 미의 영역이 추를 끌어안으면서 확장되어 온 과정이며, 동시에 추가 미를 밀어내고 전면화되는 과정임을 보여 준다. 다른 한편 이것은 서구 세계가 지향해 온 영원성과 보편성이라는 개념의 해체 과정이며, 미적 체계 자체의 붕괴 과정이기도 하다. 『미의 역사』는 뒤로 갈수록 긴장감이 떨어지고, 반대로 『추의 역사』는 점점 더 흥미로워진다. 『미의 역사』의 후반부를 채운 것은 할리우드 스타들의 이미지들이고, 『추의 역사』의 후반부에서는 프란츠 폰 슈투크, 달리, 뒤샹, 워홀, 니키 드 생 팔 같은 흥미로운 작가들의 작품을 볼 수 있다. 게다가 분류할 수 없는 것들의 무한한 목록을, 수집된 자료를 통째로 제시하는 『궁극

의 리스트』는 '질서와 조화'에 근거한 '미' 개념은 본질적으로 정립될 수 없다는 점을 보여 준다.

서구의 고전적인 '미' 개념은 고대 그리스인들의 사유에 크게 빚지고 있다. 고대 그리스에서 아름다움의 기본 관념을 나타내는 단어인 '칼로카가티아(καλοκαγαθία)'는 칼로스(καλός, 아름다움)와 아가토스(ἀγαθός, 선)를 결합한 단어다. 선한 것은 아름다운 것이고, 악은 추하다. 오래도록 서구의 관념을 지배하게 될 '진선미'라는 공고한 결속 관계가 이때 형성되었다. 이 관념은 여전히 유의미하다. 주름진 할머니의 웃음이 아름다운 것은 선하기 때문이다. 그리스인들은 세계를 "단 하나의 법칙에 지배되는 정돈된 전체"로 정의하고자 했다.

일견 무질서하고 측정 불가능해 보이는 사물들의 외관 너머에 '본질적인 질서'가 존재한다고 믿었다. 피타고라스는 숫자를 만물의 근원이라고 생각했으며, "현실을 이해하는 규칙을 수(數)"에서 찾으려고 했다. 그리스인들이 질서가 있는 법칙으로 세상을 바라보았다는 점은, 그들이 미를 하나의 '형식'으로 이해했다는 것을 의미한다. 그리스 신전의 크기와 비율, 기둥들의 간격은 음악에서 음정을 규정하는 비율과 똑같다. 그들은 세상을 구성하는 보편적인 질서에 입각한 아름다움을 꿈꿨다.

피타고라스의 사상은 플라톤에게 이어졌고, 다시 중세로 전해졌다. 중세 서구를 지배하던 기독교에서도 "신의 작품은 바로 태초의 혼돈과 대립되는 완벽한 질서"였다. 플라톤을 재발견한 르네상스 시대의 원근법 역시 수학적인 질서를 현실에 부여하는 행위였다. 원근법은 현실을 올바르게 재현하는 수단일 뿐만 아니라 "시각적으로 아름답고 즐거움을 주는 것"이었다. 더 나아가 "원근법의 규칙을

준수하지 않은 다른 문화의 그림들이 부적절하고 추하다."라고 느꼈다. 미적 판단이 문화적 우월감으로 전이된 것이다. 원근법과 관련된 서구의 미감은, 그들 스스로 파기할 때까지 오백 년 넘게 서양미술사를 지배해 왔다.

추한 것들에 대한 아름다운 모방

추는 현실에 만연했다. 소크라테스처럼 외적으로는 추해도 내적으로는 아름다울 수 있었다. 플라톤보다 현실적이었던 아리스토텔레스는 "추한 것들에 대한 아름다운 모방이 가능"하다고 언급함으로써 추에 대한 미적 형식화의 가능성을 도출하였다. 중세 미술에서 자주 등장하는 책형(磔刑)의 수난을 당하는 예수그리스도의 모습은 상식적으로 결코 아름다울 수 없었다. 중세 후기로 갈수록 예수의 수난을 찬양하는 경향이 강해지면서 그뤼네발트의 「이젠하임 제단화」 같은 종교화가 그려지기도 했다. 끔찍한 장면이 묘사되어 있기는 하지만, 이 작품을 추하다고 말할 수는 없다.

예술이 아무리 '추한 것들에 대한 아름다운 모방'을 할 수 있어도, 현실의 추는 어찌할 수 없었다. 아우구스티누스는 현실의 추, 부패를 '손실'이라고 정의했다. 그는 부패와 타락이라는 말은 그 이전의 온전하고 긍정적인 것의 존재를 전제한다는 점에서 의미를 갖는다고 설명했다. 이것은 신이 창조했음에도 불구하고 추와 악이 만연한 세상을 다독이는 말이었다.

추 혹은 악의 현세적 만연을 보여 주는 또 다른 이야기가 바

로 1517년 테오필로 폴렌고가 쓴 『발두스』다. 라블레의 『가르강튀아와 팡타그뤼엘』의 전조로 간주되는 이 작품에서 주인공 발두스와 친구들은 악마와 싸워서 그것을 17만 개 조각으로 만들어 버린다. 악마는 다시 자신의 몸을 짜 맞추려고 애쓰면서, "꼬리 없는 여우, 뿔 달린 곰과 돼지, 발이 셋 달린 마스티프⋯⋯." 등 기형 동물들을 무한히 그러모아서 붙여 놓는다. 에코는 이 장면을 "히에로니무스 보스의 지옥에 대한 언어적 등가물"이라고 말한다. 보스가 그린 지옥 풍경은 단순한 환상이나 기형적인 것에 대한 개인적인 취향의 표현이 아니라 "당대의 악, 부패한 사회적 관행들, 세계의 붕괴에 대한 암시"였다. 즉 보스의 그림 속에 등장하는 기형적인 형상들은 당시 사회를 겨냥한 그의 도덕적인 판단인 것이다. 완전하지 못하고 손실된 것, 정상에서 벗어난 기형적인 것은 추한 것이며 동시에 악한 것으로 여겨졌다.

진선미의 공고한 결속 관계, 질서와 조화로서의 미 관념을 깬 것은 과학의 발전이었다. 15세기 말부터 가속화되는 지리상의 발견, 천문학과 물리학의 발전은 평화롭고 조화로운 르네상스적인 유토피아의 몰락을 초래했다. 계속되는 지구상의 발견과 여행의 증가로 늘어난 것은 세상에 대한 지식이 아니라, 미지의 세상에 대한 더 많은 공포감이었다. 미지의 것, 낯선 것을 처음 대할 때 우리는 그것을 추하고 나쁜 것으로 인식하는 경향이 있다. 지금도 우리는 '적'을 악마처럼 묘사한다. 에코는 이런 논법이 갖는 위험한 사례를 인용한다. 1798년 미국 브리태니커 백과사전 초판에 실린 어떤 항목이다. 좀 길더라도 주어를 생략하고 재인용해 볼 테니, 독자들도 무엇에 관한 항목인지 한 번 추측해 보기 바란다.

"뺨은 둥글고 광대뼈가 높으며 이마는 약간 높고, 코는 짧고 넓고 평평하고 입술이 두껍고 귀가 작으며 생김새가 추하고 불규칙한 것 등이 이들 외모의 특징이다. ○○○들은 음부가 크게 움푹 들어가 있으며, 엉덩이가 매우 크기 때문에 등이 안장과 같은 형태를 이룬다. 가장 악명 높은 악덕들은 이 불행한 인종의 몫으로 보인다. 게으름, 배신, 복수심, 잔인함, 뻔뻔스러움, 도둑질, 거짓말, 불경스러움, 방탕함, 추잡함, 무절제 등 이른바 자연법칙의 원리를 소멸시켰고, 양심의 꾸지람을 침묵시켰다고 일컬어지는 악덕들을 지니고 있다. 연민에 대한 일체의 감정을 모르는 이들은 인간이 혼자 남겨졌을 때의 타락상을 보여 주는 섬뜩한 예다."(강조는 이진숙)

정말 섬뜩한 문장이다. 브리태니커 백과사전의 '니그로' 항목이다. 흑인 노예 무역으로 인권을 유린하며 배를 불리던 당시 백인들의 생각이다. 지금 우리가 보기에는 자신들과 피부색이 다르다는 이유로 상대를 추하고 악한 존재들로 묘사하며, 인간을 착취한다는 죄책감을 느끼지 않으려는 백인들의 이런 생각들이야말로 진정 흉악하고 추해 보인다.

추라고 쓰고 미라고 읽다

세계는 지속적으로 확장되었고 현실의 낯선 것들, 추하게 보이는 것들을 예술적으로 구제하려는 시도가 꾸준히 이어졌다. 17세기 바로크 시대에는 선과 악을 넘어선 미가 표현됐다. 추를 통해 미를, 거짓

을 통해 진실을, 죽음을 통해 삶을 말할 수 있게 됨으로써 선과 미의 공고한 관계에 큰 균열이 생겨났다. 18세기에 등장한 '숭고' 개념은 인간의 한계를 넘어서는 거대한 존재, 즉 '질서의 법칙을 넘어서는 어떤 것'에서 비롯되는 감정인 공포를 미적인 영역에 포함시킨 것이다. 즉, 아름다움은 이제 세계 질서의 존재 법칙의 문제가 아니라 수용의 문제가 되었다. 추한 것일지라도 아름답게 느낄 수 있게 된 것이다. 19세기 말 '예술을 위한 예술'을 주장한 유미주의자들은 결정적으로 도덕과 미를 분리시켰다. '아름다운 악마'는 '아름다운 천사'보다 더 매력적인 존재가 되었다. 죽음과 쇠락, 부패, 에로티시즘 등이 공공연히 찬양되며 추는 예술의 영역 속에서 본격적으로 자리 잡았다. "추는 미의 부정이 아니고, 미의 다른 얼굴"이 되었다.

20세기 초반 아방가르드 이후의 현대미술에 이르러 추는 절대적인 승리를 거둔 것 같다. 경우에 따라서는 오물까지 동원하는 엽기적이고, 외설적인 현대미술은 추의 경연장처럼 보인다. 그러나 고전적 의미에서의 아름다움이 없다고 해서 우리는 현대미술 작품들을 나쁜 작품이라고 말하지 않는다. 에코가 인용하고 있는 수전 손택의 말대로 "20세기 많은 작품들의 목표는 조화를 창조하는 것이 아니라, 영원히 격렬하고 해결할 수 없는 테마를 다루는 데 몰두"하고 있는 것처럼 보인다. 이러한 상황은 우리가 사는 세계의 추가 절대적으로 증가되었다는 사실을 말할 뿐이다. 소설보다 더 황당한 현실, 엽기 영화보다 더 영화 같은 현실, 추한 현대미술보다 더 추한 현실이 우리 눈앞에 있다. 예술을 통해 현실의 추를 정복하려고 했지만, 오히려 추를 통해 예술이 정복되었다고 말하는 편이 나을지도 모르겠다. 현대미술의 정독법은 '추라고 쓰고 미라고 읽는

것'을 권장한다.

사실 에코의 대단한 기획은 현실 논리에서 끝내 실패한 것처럼 보인다. 결국 그가 예를 든 '오리너구리'처럼 미추 어느 쪽으로도 분류가 불가능한 존재들의 무한한 리스트가 현실에 존재하기 때문이다. 『궁극의 리스트』는 벤야민의 기획처럼 수많은 인용문과 삽화로 채워진 책이다. 그럼에도 책의 형식을 『미의 역사』, 『추의 역사』와 동일하게 만들었다는 점에 주목하자. 그는 기호학자가 아닌가? 말이 전달되는 방식, 책이 만들어진 형식도 의미가 있다는 말이다. 그리고 그가 이 책에서 제시한 작품들은 대부분 일반적인 미술사에서 보기 힘든 작품들이다. 그림으로 말하면 현기증이 날 만큼 많은 사물들의 이미지가 집적되어 있고, 문학으로 말하면 마침표를 찾기 힘든 기나긴 문장의 나열로 이루어진 것들이다. 피타고라스가 원했던 '질서의 양식화'나 '사물들 간의 황금비례'를 찾을 수 없는 무한한 나열일 뿐이다.

이 기나긴 목록들을 분석하면서 에코는 중요한 역사적 차이점들을 지적한다. 고대인들이 긴 목록에 의지했다면, 그것은 호메로스의 표현대로 "형언할 수 없는 무한성을 표현하고 싶어서였다." 그러나 제임스 조이스나 보르헤스의 경우에는 "과잉에 대한 애정에서, 오만함에서, 단어에 대한 욕심, 그리고 복수(複數)와 무한에 관한 즐거운 (그리고 드물게는 강박적인) 과학을 향한 욕심에서 사물을 말하고 싶었던 것"이다. 그러나 이 기나긴 목록에서 에코는 새로운 가능성을 발견한다. 새로운 목록은 "기존의 양식화된 질서를 파괴하기 위한 방법이기도 하다."라고 말한다. 예컨대 미래주의, 입체주의, 다다이즘, 초현실주의, 신사실주의는 저마다 다른 목록, 위

계의 질서를 만들어 내면서 기존 관념에 도전했었다.

매스미디어도 목록을 사용한다. 그러나 매스미디어에서 사용하는 목록의 기법은 앞서 언급한 예술들이 했던 것과는 달리, "풍요와 소비의 우주가 질서 있는 사회의 유일한 모델"을 선전하기 위한 것이다. 매스미디어가 지향하는 궁극의 목록은 바로 'www', 즉 '월드와이드웹(world wide web)'이다. 여기에서 "진실과 거짓을 구분할 수 없는 진정한 목록의 지옥이 펼쳐지고 있다."라고 에코는 지적한다. 아름다움에 대한 글은 추한 현실의 비관적인 목록에 도달하고 말았다.

움베르토 에코는 『추의 역사』 말미에서 "이 책의 수많은 글귀와 이미지들은 우리에게 추를 인간적 비극으로 이해하도록 권하고 있다."라고 말한다. 우리가 추라고 인지하는 어떤 존재들은 "전설 속의 괴물이 아니라 우리 곁에서 무시당하면서 살아가는 괴물들이다." 이러한 괴물들, 즉 추에 대한 연민을 호소하면서 그는 글을 끝맺는다. 마음이 아려 온다. 그러나 『궁극의 리스트』는 그곳에 수록된 많은 문헌 및 시각 자료에 대한 논의가 아직 다 끝난 게 아니라고 말하는 듯하다. 아름다움의 문제, 예술적 진실의 문제는 여전히 예술의 담론적 기능에 대한 논의와 함께 계속되어야 할 주제이기 때문이다.

마티아스 그뤼네발트, 「이젠하임 제단화」(1511-1515)

아리스토텔레스는 "추한 것들에 대한 아름다운 모방이 가능"하
다고 언급함으로써 추에 대한 미적 형식화의 가능성을 도출했다.
예수가 십자가에 달린 모습은 상식적으로 결코 아름다울 수 없
다. 그러나 중세 후기로 갈수록 예수의 수난을 찬양하는 경향이
강해지면서 이젠하임 제단화 같은 종교화가 그려지기도 했다. 끔
찍한 장면이 묘사되어 있기는 하지만, 이 작품을 추하다고 말할
수는 없다.

태초에 이미지가 있었다

레지스 드브레, 『이미지의 삶과 죽음』(글항아리, 2011)

미술사를 이미지의 역사로 대체하다

스포츠는 나의 영역이 아니다. 그건 그냥 맨송맨송한 거다. 예상하시다시피 나는 경쟁심도 별로 없는 데다, 몸을 움직이는 것보다 가만히 앉아서 보는 것을 더 좋아하는 '시각 위주의 인간'이다. 운동을 하는 것에 흥미가 없으니, 운동을 보는 데도 흥미가 없었다. 그러던 내가 2012년 런던올림픽 때는 열광적인 시청자가 되었다. 0.00초 단위까지 측정하는 과학기술의 정밀함과 수없이 돌아가는 비디오 판독기가 만들어 내는 놀라운 시각적 풍요 때문이었다. 양학선의 체조 경기 때 방송사는 여러 카메라가 동시에 찍은 화면을 합성해 보여 주었는데, 마치 영화 「매트릭스」 같은 장면이었다. 스포츠가 '쇼 비즈니스'의 볼거리가 되는 놀라운 순간들이었다.

온 국민의 관심을 모았던 마린보이 박태환의 경기 때였다. 시각 이미지의 자극에 민감한 나는 경기 결과가 나오기도 전에 연거푸 감탄을 쏟아 냈다. 그가 은메달을 딴 '400미터 경기'에서 금메달선수와의 차이는 겨우 0.04초이다. 이 0.04초의 시간을 우리는 어떻

게 체험했는가? 우리는 그와 함께 헤엄치지도 않았고, 시간을 소리로 듣지도 못했으며 냄새로 맡을 수도 없었다. 그 간발의 차이는 오직 슬로모션을 통해 '보는 체험'을 하는 수밖에 없었다. 미디어의 발달 덕분에 우리에게는 시간을 보는 능력이 생긴 것이다. 또 수면 아래위에서, 전방위적이고 동시적으로 이루어지는 입체 촬영 각도와 선수의 움직임과 물의 저항력이 만들어 내는 놀라운 장면은 어떠했던가? 물은 더 이상 물이 아니라, 강한 저항력을 가진 구체적인 물질이었다.

나폴리 해변에서 격렬한 파도를 열심히 그렸던 레오나르드 다빈치가 이 장면을 보았다면 어떤 작품을 만들었을까? 여러 작가의 물 그림이 떠오른다. 터너의 수중기와 하나가 된 물, 모네의 색의 만다라가 된 물, 데이비드 호크니의 경쾌한 수영장 그림까지 그들이 보지 못한, 혹은 그리지 않은 장면을 우리는 본다. 매개론의 주창자 레지스 드브레는 이런 신기술이 선보이는 새로운 시각적 체험은 새로운 이미지의 등장에 중요한 자극이 된다고 설명한다. 하늘에서 뚝 떨어진 예술가는 없다면서 말이다.

드브레는 『이미지의 삶과 죽음』에서 철학, 역사, 비평, 심리학, 사회학, 기호학 등의 다양한 방법론의 이점을 취해서 이미지에 관해 설명한다. 기존의 문화사회학, 예술사회학이 수행했던 것처럼 단순히 시각예술의 발전을 정치, 경제, 사회적 요소로 보충 설명하자는 것이 아니다. 매개론은 상당히 널리 유포되어 있는 우리의 '상식'을 아예 바꾸자고 제안한다. 이 책에서는 기존의 형식주의 미학에 입각해서 기술된 미술사에서는 다루어지지 못했던 광범위한 영역이 시각 이미지의 형성 과정과 함께 설명된다. 포괄적이고 심도 있는

문화사적 이해가 통쾌한 책이다. 당연히 분량도 많아서 책은 550쪽이 넘는 방대한 두께를 자랑한다.

이 책이 일차적으로 겨냥한 것은 자율적인 미술사가 존재한다는 오래된 착각이다. 미술사는 이미지의 역사, 즉 시선의 역사로 대체된다. 그의 주장에 따르면 미술사라는 허상은 르네상스와 더불어 만들어진 '예술관'에 의해서 탄생한 것으로 이미지 역사의 한 형태일 뿐이라는 것이다. 수없이 부고를 알리며 '죽음 중독증' 증세까지 보이는 회화의 죽음은 이미지의 역사가 진행되는 과정의 하나일 뿐이라는 것이다. '회화'의 죽음이 '예술'의 죽음이 아니며, '예술'의 죽음이 '이미지'의 죽음은 아니다. 지금 박물관을 가득 채우고 있는 예술 작품들은 과거에는 예술 작품이라고 불리지 않았다. 반대로 지금 예술 작품이라고 행세하는 것들이 미래에는 그 자격을 잃을지도 모른다.

덧없는 죽음에 불멸의 이미지로 맞서다

"태초에 이미지가 있었다."라고 그는 말한다. 예술가는 없지만, 언제나 예술적 이미지는 우리 곁에 있었다. 구석기 시대 동굴에 멋지게 들소를 그린 원시인들은 그들 자신을 '예술가'라고 생각하지 않았다. 예술가와 예술이라는 관념이 발생하기 이전부터 이미지는 존재해 왔다. 이미지는 인류의 탄생부터 존재했고, 어떤 '문자 문명'보다 먼저 등장했으며 막강한 영향력을 행사했다. 이미지는 공동체 속에서 태어났고, 그 성원들이 공통으로 인지할 수 있는 의미의 상징

(Symbol)으로 진화했다. 지금도 우리는 유니폼, 로고, 국기 등으로 서로 같은 소속임을 확인한다. 또한 이미지는 과학이 발전해도 극복하기 어려운 인간 공통의 조건, '죽음'과 관련되어 있다. "죽음은 인간의 사고를 '보이는 것'에서 '보이지 않는 것'으로 끌어올리며, 덧없이 '스쳐 가는 것'에서 '영원한 것'으로, '인간적인 것'에서 '신적인 것'으로 격상시킨다." 바로 미술품은 그런 죽음 곁에서 태어났다. 고대 미술품의 대부분이 무덤의 부장품이었던 것을 명심하라.

1부 '이미지의 기원'에서 저자는 인류가 "죽음의 파괴에 대해 이미지라는 재생"으로 맞서 온 과정을 문화인류학적으로 풀어낸다. 나의 죽음은 언제나 비가시적이지만, 타인의 죽음은 가시적인 것이다. 타인의 죽음을 보면서 나는 죽음의 공포를 체험한다. 레지스 드브레는 죽음에 대한 공포, 불멸에 대한 갈망이 이미지를 탄생시키는 원동력이 되었다고 설명한다. 이미지는 불멸의 것이 되어야 했다. 인간이 불멸의 존재가 되지 않는 한 실존의 불안을 다룬 프랜시스 베이컨, 레오니드 크레모니니 같은 작가들은 우리에게 영원한 호소력을 갖는다.

이미지가 비가시적인 것과 태생적으로 결부되어 있다는 점은 논의 전개에서 중요한 의미를 갖는다. 저자에 따르면 이미지는 눈에 보이지 않는 어떤 것을 드러내는 힘을 가지고 있으며, 분석적인 언어를 넘어서 '세계의 살'을 보여 준다. 프루스트의 소설 『잃어버린 시간을 찾아서』에서 문인 베르고트는 얀 페르메이르의 그림 「델프트 전경」(1661) 앞에서 죽는다. "내가 이런 것을 써야 했는데!" 그는 '세상에서 가장 아름다운 그림'의 말 없는 영원성에 압도당한다. 저자는 소설의 이 대목을 말로 표현할 수 없는 '세계의 감각적 상태'

를 전하는 데는 문인보다 화가가 유리하다는 예증으로 인용한다. 인류의 역사를 살펴보면 미술사가 "각 시대의 감수성을 폭로하는 가운데, 사상사는 물론 심지어 사건의 역사보다 시간적으로 앞서" 왔던 경우를 볼 수 있다. 대표적인 경우가 르네상스와 19세기 말의 인상주의다. 그러므로 "사고방식과 과학적 패러다임과 정치적 분위기의 변화를 예고하는 징후를 알아채려면 공공 정보 도서관보다 현대미술관으로 가는 편이 더 낫다."라고 그는 주장한다.

위지위그(WYSIWYG)의 사회는 열린사회가 아니다

매개론의 또 다른 장점은 시각 문화의 발전에 관한 서구 위주의 편협한 사고에서 벗어날 수 있게 해 준다는 점이다. 문화적 주도권을 가진 서구 일부 국가의 체험을 보편적인 원리인 양 주장하고 공격적으로 수출해 온 것이 지금까지의 미술사나 미술이론이라는 말이다. 이 책의 부제가 '서구 시선의 역사'라는 제한적인 명칭을 갖는 것도 이런 태도 때문이다. 동양권과 아프리카 등 다른 지역의 시각문화는 다른 궤도를 밟아 발전한 것이며, 서구에 견주어 미발전이라는 잣대를 들이댈 수 없다는 것이다. 레지스 드브레의 미덕은 서양미술을 중심에 놓고 그것이 보편적인 예술사라고 주장해 왔던 환상을 깼다는 데 있다. 더불어 저자는 각각의 공동체에 고유한 예술사가 들어설 수 있는 이론적인 근거를 마련해 주었다. 드브레는 서구 열강의 이론적 제국주의를 거두어들일 수 있도록 시동을 건 셈이다. 물론 서구의 학자답게, 그는 책의 많은 부분을 서양 고미술과

중세 미술에 할애하고 있다. 사실 서양미술사에 관심이 많은 독자들이라면 흥미롭게 읽을 수 있는 부분이기도 하다. 지식은 방대하고 논리는 명쾌하다.

중요한 것은 '현재를 어떻게 보는가?'다. 1992년에 발간된 이 책은 아직 인터넷과 스마트폰이 없던 시대의 이야기다. 그는 1960년대를 기점으로 텔레비전의 보급과 함께 본격적인 영상 시대에 돌입했다고 본다. 저자는 사진 이미지와 텔레비전을 매개로 한 이미지를 굳이 구분하면서 논의를 전개하는데, 이 책의 문제적인 부분이다. 사진 이미지와 텔레비전 이미지를 구태여 구별하는 것은, 사진은 그래도 물질적인 실체가 있다는 점에 주목한 탓이다. 이런 구분이 유의미한 것인지에 대해서는 의구심이 든다. 아무튼 그의 이야기를 더 들어 보자.

그는 디지털 시대의 비물질화된 이미지들의 범람이 갖는 현상에 대해 다양한 각도에서 경고한다. 영상 시대에는 무의미한 이미지가 흘러넘친다. 이미지가 많을수록, 역설적으로 이미지는 빈곤해진다. 통용되는 이미지가 해당 공동체의 관념과 감성을 반영하는 것이 아니기 때문이다. 텔레비전 앞에서는 모두가 평등한 것처럼 보인다. 그러나 이런 접근의 평등성은 사실 피상적인 것이고, 제작에 큰 비용이 드는 (텔레비전) 이미지는 당연히 자본의 입장을 일방적으로 보여 줄 뿐이다. 그의 주장대로 "나라가 가난하더라도 훌륭한 시인과 소설가, 뛰어난 신문을 가질 수 있지만, 좋은 텔레비전은 가질 수 없고", 실제로 그럴 확률이 크다. 그는 "위지위그(WYSIWYG: What you see is what you get, 보는 것이 곧 이기는 것이다.) 사회는 결코 열린 사회가 아니다."라고 주장한다. 특히 미국에 대해 호의적이지 않은

프랑스 학자답게 드브레는 강력한 자본을 앞세운 미국의 할리우드 문화를 정면으로 공격한다. 미국적인 시각의 유포를 세계화라고 착각해서는 안 된다고 지적한다. 이런 판단의 배후에는 부유한 자가 세련된 감각을 독점하게 되면서, 결국 감각 세계를 독점하게 될 것이라는 우울한 전망이 깔려 있다.

이미지의 필수불가결한 조건은 이타성이다

더불어 그가 지적하는 가장 위험한 요소는 디지털 이미지의 간접성이다. "페르메이르의 그림은 인류의 소중한 자산이지만, 그의 예술이 빛나는 것은 촉각적인 선명성과 호흡에 있어서 네덜란드 사람다운 네덜란드 화가였기 때문이다."라고 지적한다. 타당한 말이다. 거대 자본이 만들어 내는 이미지의 생산 앞에서 가난한 나라의 시청자는 무기력한 구경꾼들일 뿐이다. 미국적 시각의 유포를 세계화라고 착각하는 상황에서는 지역의 특수한 역사와 자기 삶의 구체성을 상실한, '살균 처리된' 이미지들만이 양산될 것이다. 저자는 이미지 제작 국가의 자본적 이해가 표현된 이미지를 무의식적으로 '보편'이라는 이름으로 소비하는 어리석은 추종자들만이 존재하게 될 것이라고 경고한다.

"지역의 특수한 역사와 자기 삶의 구체성을 상실한 '살균 처리된' 이미지들"에 맞서는 대안으로 드브레는 몸으로 재료를 다루는 작업을 근간으로 하는 조형예술의 중요성을 새삼 강조한다. 비록 기존의 조형예술이 힘을 잃고 다른 형태로 변형되어 가겠지만, 한때

그것이 가졌던 위력은 인류의 문화유산으로서 중요한 의미를 갖는다. 특히 그가 문제시하는 부분은 재료와 접촉이 없는 두뇌 예술로서의 디지털 가상 이미지가, 예술 영역에서 신경과 근육이 해야 할 일을 박탈한다는 점이다.

여기서 문제가 되는 것은 영혼이 아니라 오히려 신체다. 신체가 없는 곳에 영혼도 없기 때문이다. 신체는 구체적이고 주체적인 시선의 전제 조건이다. '시선'의 구체성이 왜 문제되는가? "이미지가 존재하는 데 필수불가결한 조건은 이타성"이기 때문이다. 태초의 이미지는 공동체의 염원 속에서 태어난 것이며, 공동체의 결속을 위해서 존재했다. 저자는 제작 과정과 수용 과정에서 간접화된 사이비 보편 이미지에는 공동체 성원을 위한 자리가 없다고 본다. 타인이 사라지는 자리에서 윤리도 사라진다. 대상이나 주체에 대한 존중 이외에도 시각의 상호 교류가 가능함을 전제하는 윤리야말로 이미지의 가장 중요한 덕목이다. 역사적으로 보면 예술에서 도덕적, 내용적 가치를 배제하고 형식적 순수성을 주장했던 많은 예술가들이 탐미주의자들, 혹은 파시즘의 동조자들이 되어 버렸던 것을 잊지 말아야 한다.

레지스 드브레의 지적처럼 이미지를 다루는 사람들은 언제나 용감했다. 이미지 창조자들은 실천했고, 언어를 다루는 철학자 혹은 지식인들은 우선 경고의 나팔 소리를 울리며 의미를 모색했다. 종교개혁 시기에 루터는 인쇄술의 발전으로 『성경』이 광범위하게 보급되기 시작하자, 사람들이 『성경』을 너무 무성의하게 읽을까 봐 두려워했다. 정말 쓸데없는 걱정이었다. 레지스 드브레도 언어를 다루는 사람이고, 학자다. 그도 혼돈에 가까울 정도로 무한한 이미지의

범람 앞에서 당황스러움을 감추지 못한다. 1920년대에 사진이 등장했을 때, 1970년대에 백남준의 비디오아트가 등장했을 때도 이론가들의 상황은 이와 비슷했다. 사진과 비디오가 예술인 이유를 스스로에게 설득할 수 있을 때까지, 그들은 계속 의심하며 조심스럽게 근거를 찾았다.

변화를 타락으로 독해하는 지나친 조심성에도 불구하고, 그가 자기 공동체 발전에 유의미한 이미지의 중요성을 내세우는 한 우리는 여전히 이 인문학자의 꼼꼼한 잔소리에 귀를 기울이지 않을 수 없다. 공동체에 유의미하고 윤리적이어야 한다는 이미지 본연의 기능에 대한 인문학자의 핏대 선 목소리에 우리는 충분히 집중할 필요가 있다. 왜냐하면 '인간 공동체', '윤리'라는 인간적인 잣대는, 의심의 여지없이 과학적 발전의 과속을 멈추게 하고, 반성을 촉구하는 절대선의 가치이기 때문이다.

13

미학자 진중권의
색다른 서양미술사

진중권, 「진중권의 서양미술사 1, 2, 3」(휴머니스트, 2013)

'논리적인 것'과 '역사적인 것'의 통일

20세기 이후의 미술사는 한마디로 최악의 난제다. 이에 대한 수많은 관련 서적들은 몇 가지 공통점을 갖는데, 바로 산만하고 정신없으며 알아듣기 힘들다는 것이다. 저자들을 탓할 일만은 아니다. 미술사라는 학문 자체가 늘 예술 작품과 예술가라는 매우 주관적인 대상을 객관적으로 다뤄야 한다는 모순에 노출되어 있고, 통찰은 허용되지만 추측은 금물이라는 엄격한 학적 윤리가 마찬가지로 강제되는 영역이기 때문이다. 게다가 20세기는 어느 분야든 몇 년 단위로 극렬하고 급격한 변화를 겪고 있고, 반성적인 거리를 획득할 수 없는 현재와의 직접적인 연관성 때문에 큰 조망을 가진 역사적 서술이 어려울 수밖에 없다.

요령부득한 미술사에 대한 진중권 식의 답변이 자신의 이름을 내세운 『진중권의 서양미술사』 시리즈다. 기존의 『고전 예술 편』, 『모더니즘 편』에 이어 2013년에 『후기 모더니즘과 포스트모더니즘 편』을 출간하면서 5년 만에 해당 시리즈를 완결했다. 현대미술의 방

대함은 책의 편성으로도 알 수 있는데, 뒤의 두 권은 모두 20세기 미술과 관련된 것이다. 이 책들은 사회역사적 배경, 미술사조적 특성, 작가적 특징을 골간으로 각각의 시대를 적절하게 버무려 연대별로 나열하는 일반적인 미술사와는 다른 서술 방식을 채택하고 있다.

세 권의 구성을 살펴보면 그의 독특한 기획을 알 수 있다. 19세기까지의 미술을 다룬『고전 예술 편』에서는 각 시대 예술의 형상화 원리와 그 붕괴 과정이 기술된다. 20세기 초반의 아방가르드 예술을 다룬『모더니즘 편』은 예술가들의 강령과 선언을 중심으로 아방가르드 예술의 본질을 탐구하였다. 이후의 미술을 다루는『후기 모더니즘과 포스트모더니즘 편』에서는 한 시대를 풍미했던 주요 비평가들의 평론을 중심으로 구성되었다. 각 권마다 강조점이 달라지는 것은 논리적 일관성이 부족해서가 아니라, 오히려 철저한 논리적 일관성에서 비롯된 일이다.

저자는 서술의 기초로 '논리적인 것'과 '역사적인 것'의 통일이라는 헤겔적 방법론을 염두에 두고 있다고 말한다. 여기서 '미학자' 진중권의 저력이 발휘된다. 그는 미학사 정리의 달인답게 잘 정돈된 도시락처럼 미술사를 세팅해서 보여 준다. 미술사를 서술하면서 그 안에서 벌어진 미학적인 논쟁을 끌어들인다는 것은 사실 쉬운 일이 아니다. 논리적 연속성을 놓치지 않으면서 풍부한 현대미술의 다양한 장면들을 어떻게 전달할 것인가 하는 점이 중요한 과제다. 이 방법으로 난맥상인 미술사를 논리를 갖춘 전체로서 조망하는 것, 즉 미술사 내의 미학적 뼈대를 잡는 데 어느 정도는 성공한 것 같다. 그런데 골격을 중시하다 보면 살이 조금 아쉬워지는 것은 어쩔 수 없는 일이다.

'무엇이 예술인가?'에서 '언제 예술인가?'로

저자는 예술사 전체를, 멀게는 헤겔식 예술 소멸의 과정을 염두에 두면서 예술의 자립화 과정으로 일목요연하게 설명한다. 중세의 예술은 "건축이자, 조각이자, 회화이자, 음악이자, 연극이자, 문학"이었던 총체 예술이었다. 18세기부터 본격적인 자립화 과정이 시작된다. 가령 음악은 교회의 예배에서, 회화는 성당의 벽에서 떨어져 나온다. 20세기에 들어서는 아예 아무것도 묘사하지 않는 절대음악, 아무것도 재현하지 않는 추상화로 자립해 버린다. 이런 예술의 자립화 과정을 표현하는 가장 직설적인 말이 '순수성'의 추구다. 20세기에 등장한 아방가르드들은 다양한 방식으로 (정치적으로 연루가 되었든 안 되었든) 순수 예술의 절대적 우위성을 주장한다. 2차 세계대전 이후에 미국이 현대미술의 중심지가 되면서 미술에 대한 형식주의적인 요구, 즉 순수성에 대한 요구가 드세졌고, 이때 모더니즘은 정점에 이르게 된다.

그 후 20세기 예술의 특징은 메타아트, '예술에 대한 예술'이 주를 이루게 된다. 이 시기 예술의 창작 동기는 주로 선대의 작품 논리를 다시 재가공하는 데 중점을 두고 있었다. 그러면서 작품만큼 많은 '말들'(선언문, 비평문, 미학 서적, 작가 전기 등)이 쏟아져 나왔다. 예술이 삶에서 멀어지고 전문적인 성격이 강해지면서 설명이 많아질 수밖에 없었다. 게다가 작품의 기저에 깔린 관념을 파악하지 못하면, 아예 이해할 수 없는 상황이 되어 버렸다.

즉, 이전에 미켈란젤로를 이해하기 위해서는 미켈란젤로라는 인물을 중심으로 주변 상황을 이해하면 되었다. 그가 그리는 작품의 토대가 되는 도상들은, 그것이 기독교 『성경』에 관한 것이든, 그

리스 로마 신화에 관한 것이든 공동체 모두가 공유하는 것들이었다. 반면 게르하르트 리히터의 작품은 동서독 분단이라는 역사적인 상황뿐 아니라 사회주의 리얼리즘, 추상표현주의, 팝아트, 사진과 회화의 관계, 추상미술과 구상미술의 개념 등 당시 미술계 전반에서 이루어진 논의들을 알아야만 비로소 이해할 수 있다. 작가들이 자기 이해를 공표하는 선언을 넘어서, 1960년대부터 시작된 이론가들의 득세는 비평 자체가 작품의 존재 기반을 성립시키는 계기가 되었다. 더불어 현대미술은 '예술의 정의' 자체를 주제화하였다. 이로써 예술의 자립화는 완성된 것처럼 보인다.

전후 미국미술을 주도했던 형식주의 비평가의 눈으로 보면, 가장 혁신적인 미술가는 단연 피카소였을 테다. 그리고 이러한 발전 노선의 최고 정점에는 잭슨 폴록 부류의 추상미술이 오르게 된다. 예술의 순수성, 순수 형식에 대한 고집은 유화라는 특정 장르를 절대화시켰고, 동시에 다른 장르를 배척하는 움직임으로 이어졌다. 그러나 이런 식의 계보로는 중요한 핵심을 놓치게 된다. 피카소만 쳐다보고 있으면 해프닝, 퍼포먼스, 비디오아트, 설치미술과 같은 다른 작가들의 존재가 포착되지 않는다. 일단 그린버그 계통의 논의를 넘어서면, 우리는 '20세기 최고로 영향력 있는 작가 명단'을 새로 쓸 수 있다. 결론부터 이야기하자면 더 이상 피카소가 아니라 뒤샹이다. 기성품을 미술관에 끌어들인 뒤샹의 도발을 시작으로, 미술에서는 재료에 대한 모든 터부가 (결정적으로) 사라졌다. 소변기를 미술관에 들여놓은 뒤샹의 행위와 더불어, 이제 질문은 '무엇이 예술인가?'에서 '언제 예술인가?'라는 차원으로 바뀌었다고 저자는 언급한다. 이것은 '무엇'이라는 말로는 규정할 수 없는, 광역화되고 다

　　　　　　　　　　　　　　　　　　　　서양미술사

양해진 현대미술의 상황을 지적하는 말이다. 더불어 예술을 바라보는 시선이 더욱 확장될 수 있다. 저자의 확대된 시선은 기 드보르의 '상황주의 인터내셔널'을 포함시키는데, 이것은 이 책의 중요한 관심사 중 하나다. 역사를 검토한다는 것은, 결정적인 혁신을 재검토하겠다는 의미다. 이러한 서술은 전후 미국미술 위주로 쓰인 미술사를 보충하겠다는 의도와 맞닿아 있다. 미술사에서의 결정적인 혁신은 결코 예술 형식의 문제로 국한시킬 수 없다는 말이다.

후기 모더니즘인가, 포스트모더니즘인가?

특히 이번에 출간된『후기 모더니즘과 포스트모더니즘 편』이라는 제목에 수목하자. 책은 잭슨 폴록에서 시작하여 '모더니즘과 포스트모더니즘의 시기 구분'이라는 이론적 문제를 언급하면서 끝을 맺는다. 사실 비평가, 이론가들마다 모더니즘과 포스트모더니즘의 구별 방법 및 근거가 전부 조금씩 다르다. 특히 포스트모더니즘을 옹호하는 논자들은 모더니즘과의 단절을 강조하면서, 1980년대에 들어와 본격화된 여러 현상들이 이미 1950년대 중반 라우션버그의 작품에서부터 등장했다고 주장하는 경우도 있다. 혹자는 앤디 워홀을, 혹자는 미니멀리즘을 포스트모더니즘의 시작이라고 주장한다. 이것은 단지 '누가 더 포스트모더니즘적인 것인가?' 하는 문제가 아니다. 포스트모더니즘 논쟁의 기저에는 아방가르드 논쟁이, 자본주의 사회에 대한 예술적 전략의 타당성 논쟁이 깔려 있다.

　포스트모더니즘을 긍정적으로 평가한 논자들은 복제, 차용,

전복 등의 방법에서 예술적 전략의 타당성과 그 새로움을 본 것이고, 이에 대해 비판적인 사람들은 포스트모더니즘에서 애용하는 차용이니 전복이니 하는 방법론들이 근본적인 변혁을 유도하지 않는, 즉 매우 타협적인 제스처라고 간주한다. 진중권이 (모더니즘과의) 연속성을 강조하는 '후기 모더니즘'과 단절을 강조하는 '포스트모더니즘'이라는 용어를 병기하고 있다는 것은 단정적인 결론을 유보하겠다는 의미다. 사실 이 책에서 다루는 것은 2차 세계대전 이후부터 1980년대 무렵까지, 딱 40년간의 역사다. 앞으로 보겠지만, 1980년대 이후 30년간의 미술은 그 자체로 한 권의 책이다. 그때가 진정한 포스트모던 시대인지, 아니면 스스로를 '포스트모던'이라고 의식했던 시대인지는 좀 더 논의해 봐야 한다. 그 당시만 해도 2000년부터 본격화된 디지털 혁명에 대한 이해가 불분명한 상태였기 때문에, 논의에도 한계가 있었다. 물론 1980년대부터 급속히 진전된 세계화로 많은 사람들이 '노마드'가 되어 경계 없이 세상을 떠돌아다녔다. 그러나 그때의 이동은 여전히 아날로그적이었다. 따라서 공간 이동에 따른 사물의 의미 변화를 묻는 전치(displacement)의 문제, 환경 변화 속에 놓인 자아 담지체로서의 몸(body), 정체성 등의 범주들은 여전히 삶의 아날로그적인 측면과 엮여 있었다. 그러나 요즘은 직접 만나지 않고도 친구가 될 수 있고, 가 보지 않아도 알 수 있는 디지털 세상이다. 지금이야말로 이전 세상과의 확실한 단절, 새로운 시작을 의미하는 때가 아닐까?

3권의 많은 부분이 1980년대 미술에 할애되었지만, 신기술에 격렬하게 반응하는 다양한 미디어아트에 대해서는 충분히 다루지 않았다. 그는 이 내용을 『미디어아트』라는 매우 실험적 형식을 갖춘

별도의 책으로 묶은 바 있다. 이 시기를 다루기에는 아직 날이 충분히 저물지 않은 것 같다. 역시 미네르바의 부엉이가 날아오르기에는 해가 완전히 저물지 않은 것이다.

앞에서 말했듯이 미술사라는 책은 원래 '끼고 살아야 하는 책'이다. 한 번 읽고 치우는 것이 아니라, 두고두고 뒤적이며 다시 읽어야 하는 책이다. 처음 미술사를 접한 사람들은 국 없이 밥 먹는 것처럼 꾸역꾸역 읽게 되는 게 당연하다. 좋은 미술사 책은 베이스캠프 같은 것이다. 개요만 잡고, 마음에 드는 작가의 각론, 혹은 특정 시대로 여행을 떠나 보라. 그리고 다시 미술사로 돌아오라. 그러면 이번에는 좀 더 쉬울 것이다. 다시 들춰 보고, 또 여행을 떠났다가 지치거든 베이스캠프에서 숨을 고르는 것이다. 진중권의 정리는 상당히 유용하다. 미술사와 미학 공부를 진지하게 오랫동안 해 온 사람만이 보여 줄 수 있는 정리의 비법이 들어 있는 책이다.

역사를 쓴다는 것은 역사를 만드는 행위다. 하나의 사건은 오직 그것을 기록하는 또 다른 사건을 통해서만 등재되며, 우리들 또한 지나간 작용 속에서만 자신이 누구인지를 알게 된다. 진중권이 즐겨 인용하는 할 포스터의 말처럼, 그의 미술사 서술은 미술사의 한 단면을 문제적으로 드러낸다. 그는 미술사의 뼈대에 집중했고, 누구보다도 미술사에서 텍스트(선언문, 비평문)가 갖는 영향력을 극대화시켜 보여 주었다. 언젠가 또 누군가가 나서서 이 책을 바탕으로 새로운 장을 열어젖힐 것이다.

만국의 여성들이여,
단결하라!

게릴라걸스, 『게릴라걸스의 서양미술사』(마음산책, 2010)
휘트니 채드윅, 『여성, 미술, 사회: 중세부터 현대까지 여성 미술의 역사』(시공사, 2006)

'여자를 창조한 악한 원리'는 누가 만들었나?

1 질서, 빛, 남자를 창조한 선한 원리와 혼돈, 어둠, 여자를 창조한 악한 원리가 있다.

2 여자 아기들이 남자 아기들보다 더 빨리 말문이 트이고 걷는 것은 마치 잡초가 이로운 작물들보다 더 빨리 자라는 것과 같은 이치다.

3 여자들을 아름답다고 부르는 대신, 미적이지 못한 성별이라 불러야 할 근거가 더 많다. 여자들은 음악과 시, 미술에 관해 진정한 감각이나 감수성을 갖지 못하기 때문이다.

놀라서 입이 다물어지지 않을 것이다. 이 막말들은 화장실 낙서가 아니라 역사에 큰 업적을 남기신 위대한 어르신들의 말씀이다. 1번은 기원전 6세기의 수학자이자 미학자인 피타고라스의 말씀이다. 미학적, 수학적 이유에서 우리는 지금도 그를 피할 수 없다. 2번은 종교개혁자 마르틴 루터의 말씀이다. 그는 그런 잡초 같은 존재와 결혼까지 했다. 3번은 19세기 중엽의 철학자 쇼펜하우어의 말씀

이다. 간단히 산술적으로 계산해 봐도 지난 2500년 동안 '여자들'에 대한 관념은 변하지 않았다. 물론 최근에는 '페이스북(facebook)'의 최고운영책임자(CFO) 셰릴 샌드버그처럼 연봉 350억 원을 받는 대단한 여성도 등장했다. 하지만 그녀의 예는 아주 극단적이고 예외적인 경우이고, 아직도 많은 여성들이 직장 내에서 보이지 않는 유리 천장을 절감하고 있다.

1915년, 버지니아 울프는 처녀작 『출항』을 발표했다. 거기서 그녀는 지금의 우리로서는 도무지 이해할 수 없는 여성들의 상황을 이렇게 이야기한다.

> 지금은 20세기 초이고, 몇 년 전까지만 해도 혼자 밖에 돌아다니는 여자를 보기란 불가능했죠. 그리고 수천 년 동안 항상 뒷전에 밀려 있었기 때문에 이 기이한 벙어리 인생은 결코 자기를 표현할 수 없었죠. 물론 우리는 여자들을 헐뜯거나, 조롱하거나, 찬미하면서 끊임없이 여자들에 관해 글을 쓰지요. 그렇지만 여자들이 직접 자신의 이야기를 쓴 적은 단 한 번도 없었어요.

여성들의 삶은 오랫동안 '표현되지 않은 벙어리 인생'으로 남아 있었고, 자기들의 이야기를 자신의 입으로 하는 데는 상당히 오랜 시간이 걸렸다. 그리고 이제 여성들은 자신들에게 가해지는 억압만이 아니라, 모든 억압받는 소수를 위한 행동을 전개한다.

'종교적 여성 억압과 강요된 매춘 반대, 독재자에 대한 저항, 여성의 권리 향상과 기회 균등' 등 여전히 21세기에도 해결되지 않은 여성 차별 문제에 대해 페미니즘 운동이 활발하게 벌어지고 있

다. 러시아에서는 반(反)푸틴 시위로 유명한 젊은 여성 펑크 록밴드 '푸시 라이엇(Pussy Riot)', 독일에서 SNS를 중심으로 활동하는 '아우프시라이(Aufschrei)'(절규), 반라 시위로 유명한 '피멘(FEMEN)' 등이 새로이 등장한 페미니즘의 대표적인 단체들이라면, 미술계에는 바로 '게릴라걸스'가 있다.

게릴라걸스는 그다지 해롭지 않은 말썽을 일으키는 행동가들이다. 고릴라 탈을 뒤집어쓴 이들은 1985년 뉴욕 소호에 포스터를 붙이면서 등장했다. 이들은 철저하게 익명을 유지한 채 퍼포먼스, 강의, 포스터 작업, 출판, 시위 등 다양한 활동을 선보이는 전방위적인 종합예술인들이다. 그들 중에는 유색인종이 포함되어 있으며, 박물관에서 회고전을 연 작가부터 이제 막 데뷔한 작가까지 다양한 성원이 참여하고 있다. 평론가, 큐레이터, 딜러, 컬렉터 등을 포함하여 차별적인 행위를 하는 모든 사람들이 그들의 타깃이다. 그들의 주요한 무기는 유머와 통계다. 유머는 페미니스트들이 전투적이고 고집 세고 우울하다는 고정관념을 가뿐하게 털어 버릴 뿐 아니라, 모든 사람들을 끌어들이는 강력한 힘을 가지고 있다.

그들의 대표작은 앵그르의 유명한 작품 「그랑 오달리스크」의 몸에다가 성난 고릴라의 얼굴을 합성한 이미지다. 그리고 게릴라걸스는 그 이미지에 "여성이 메트로폴리탄미술관에 들어가려면 발가벗어야 하는가? 미국 최대의 미술관이라고 불리는 메트로폴리탄미술관의 근대 미술 파트에는 여성 미술가들의 작품은 불과 5퍼센트에 되지 않지만, 누드화 모델의 85퍼센트가 여자다."라는 문구를 적어 넣었다. 앵그르의 이 악명 높은 작품은 튀르크 황제의 후궁이라는, 오로지 남성들의 욕망을 충족시키기 위해서 존재하는 이국적인

여성을 그린 작품이다. 그러나 앵그르는 터키에 가 본 적이 없었고, 사실 이런 여성들은 존재하지도 않았다. 여기서도 그들 특유의 유머와 통계는 막강한 힘을 발휘한다. 뉴욕의 주요 갤러리 전속 작가, 주요 미술관들의 소장품에 관한 통계는 미술계가 압도적으로 백인 남성들에 의해 지배되고 있음을 보여 준다. 그러나 게릴라걸스는 미술계의 주류를 이루는 백인 남성 예술가들이 단순히 실력이 뛰어나서 대가가 된 것은 아니라고 주장한다.

그들은 전시 기회조차 얻기 힘든 여성 예술가들과 유색인종 예술가들, 성적 소수자들의 처지를 비판하는 데 그치지 않는다. 전통 회화, 조각에 비해서 많은 여성 예술가들이 종사했던 판화, 그래픽, 그리고 자수 같은 응용예술을 하찮게 보는 풍토와 미술계의 차별적인 가치 평가 체계도 비판과 검증의 대상이 된다. 그들이 미술사에 개입해서 얻어 낸 성과물이 『게릴라걸스의 서양미술사』다. 이 책은 기존의 여성 중심 미술사에 비교해 보면 내용적으로는 그다지 새로울 게 없다. 두껍고, 위압적인 미술사를 그들의 무기인 '유머'로 재가공한 것이 특징이다. 재치 있는 편집으로 유명한 남성 지식인들이 내뱉은 여성에 관한 망언들을 곳곳에 배치했다. 한때는 사람들의 관념을 지배했던 권위 있는 발언이었으나, 이 책에서는 조롱거리밖에 되지 않는다.

왜 위대한 여성 미술가들은 존재하지 않았는가?

페미니즘 미술은 1971년 1월 《아트뉴스》에 린다 노클린이 「왜 위대

한 여성 미술가들은 존재하지 않았는가?」라는 도발적인 제목의 글을 게재하면서 본격적인 포문을 열었다. 게릴라걸스의 미술사는 이렇게 바꿔 질문한다. "왜 서양미술사에서 여성은 위대한 예술가로 여겨지지 않았는가?" 위대한 여성 예술가들이 존재했었음에도, 그들을 인정하지 않은 여러 가지 조건들에 대해 함께 살펴보겠다는 이야기다. 『게릴라걸스의 서양미술사』를 간단한 애피타이저처럼 즐겼다면, 무게 있는 본 요리로 휘트니 채드윅의 『여성, 미술, 사회: 중세부터 현대까지 여성 미술의 역사』를 읽어 보는 게 좋다. 1990년에 초판이 나오고 2002년에 개정 증보판이 나온 이 책은 650쪽에 이르는 방대한 분량으로 웬만한 서양미술사 서적을 압도한다.

1970년대부터 시작된 페미니즘 미술 운동은 우선 미술사 연구에 '여성주의' 관점을 도입했다. 이로써 여성 예술가들을 재평가하는 계기를 마련했고, 미술사의 지평을 확대했다. 페미니즘 미술 논의가 시작된 후 20년 만에 역사 속에 묻혀 있던 여성 예술가들을 발굴해 낸 학문적인 성과다. 앙귀솔라, 라비니아 폰타나, 아르테미시아 젠틸레스키, 카미유 클로델, 그웬 존, 파울라 모더존 베커, 프리다 칼로, 케테 콜비츠 등 일반 서양미술사에서는 볼 수 없었던 여러 여성 예술가들의 이름과 업적을 다루고 있다. 존재를 인정받고자 하는 여성 예술가들의 투쟁은 '여성 잔혹사'의 한 페이지를 이룬다. 여성으로 산다는 것 자체가 힘든데, 여성 예술가로 산다는 것은 더욱 힘든 일이다. 다른 한편으로는 역경을 이겨 내고 예술가로서의 존엄을 지켜 낸 그들의 삶은 인간의 위대성을 실감하게 한다.

휘트니 채드윅의 『여성, 미술, 사회: 중세부터 현대까지 여성 미술의 역사』는 단지 기존의 미술사에서 누락된 다양한 여성 미술

가를 다뤘다는 점 때문에 일독을 권하는 것이 아니다. 이 책은 페미니즘에 관심이 있고 없고를 떠나서 미술사 자체에 대한 심도 있는 이해를 원하는 사람들이라면 반드시 읽어야 할 필독서다. 미술사 전체를 꿰뚫어 보는 저자 휘트니 채드윅의 통찰이 더할 나위 없이 훌륭하기 때문이다. 예컨대 인상주의 시대에 더 이상 신화의 주인공이 아닌, 현실적인 아름다움을 지닌 여성들이 수없이 많이 그려진 이유에 대해 가장 합당한 설명을 내놓는다. 인상주의는 새롭게 득세한 중산층의 시선을 가장 잘 보여 주는 사조였다. 인상주의 화폭에 그려진 대부분의 여성들은 모두 안락한 삶을 사는 중산층 여성들이었다.

"나는 내 음경을 가지고 그린다."라는 공격적인 발언을 서슴지 않으면서, 아름다운 여성들을 주로 그린 르누아르의 작품이 대표적인 경우다. 피아노를 치는 상류층 아가씨들의 사랑스러운 모습들, 풍만한 육체를 가진 여성들의 권태로운 듯 무심한 자태들은 놀랍게도 르누아르의 공격적인 말에 가장 잘 상응하는 순응적인 여성 이미지들이다. 르누아르는 자기 모델들을 '아름다운 열매'라고 불렀는데, 그녀들은 안온한 가부장제의 울타리 안에서 코르셋이 채워진 채로만 그렇게 불릴 수 있었다. 사실 이 시기는 에밀 졸라의 소설 『제르미날』(1885)에 묘사된 것처럼 하층민 아동과 여성은 참담한 삶을 살았던 때다. 르누아르의 그림 속에는 생업의 고통을 받는 현실적인 여성은 없다. 이는 "빠르게 진행되는 도시화와 산업화의 위협에 맞서기" 위한 인상주의적 처방전이었다.

인상주의의 가장 중요한 대표 작가 중 한 명인 르누아르가 주도한 이런 분위기는, 그와 동시대에 활동했던 메리 커샛이나 베르트

모리조 같은 여성 작가들의 그림에서도 감지된다. 과감하게 누드 상태의 자신을 그린 파울라 모더존 베커의 자화상은 고갱의 영향을 받았음을 한눈에 알아차릴 수 있다. 이것은 서구 여성이 경험한 억압의 대안이, 『고갱이 타히티로 간 숨은 이유』에서 살펴본 것과 마찬가지로 '존재하지 않는 낙원의 이미지'에 기대고 있음을 알려 준다. 저자는 당시 여성 작가들이 주어진 환경의 불합리에 저항했지만, 결코 자기 시대를 뛰어넘지 못했다고 평가한다. 이것은 매우 정당한 태도다. 어느 누구도 사회적 통념을 무턱대고 뛰어넘을 수는 없다. 왜냐하면 모든 인간은 주어진 사회적 통념 안에서 투쟁을 시작할 수밖에 없기 때문이다. 저항은 반드시 저항하는 대상의 흔적을 포함하기 마련이다.

그리고 아직 끝나지 않았다

페미니즘 이론가들은 미술계뿐만 아니라 일반적인 영역에서의 상투적 역할 분담이나 지배의 논리, 남성적 시선의 구조 등 여러 문제를 연구하기 시작했다. 이들은 "여성성의 문제를 사회 건설이라는 관점에서 바라보았으며, 순수 미학이나 보편적 가치 따위의 개념들을 문제" 삼았다. 더 나아가 해체철학의 여러 담론을 흡수하면서 학계가 전통적으로 고수해 오던 미적 가치의 평가 기준에 의문을 제기한다. 지금까지의 미술사에서 시선의 문제나 가치 판단의 척도가 "지배-피지배의 역학 관계에 좌우되었다."라는 인식이 학문적인 상식이 된 것은 페미니즘 미술사학자들의 노력의 결과였다. 르네상스

이후 미술사의 중심 개념이었던 '세계의 재현'이라는 관념도 의심을 받는다. '세계의 재현'을 기준으로 판단하면, 앞서 지적한 넓은 의미의 응용예술이 미술사에서 배제되기 때문이다.

미술사의 영역도 모두 잘난 남성들의 세계였다. 건축, 회화, 조각으로 편제된 미술사는 학계가 전통적으로 고수해 온 미적 가치의 평가 기준을 그대로 반영한다. 다양한 응용예술을 배제한 순수예술의 체계는 '정신과 물질의 이분법'이라는 데카르트적인 체계를 미술에 적용한 결과다. 르네상스의 대가 레오나르도 다빈치는 예술을 단순히 손으로 하는 천한 일이 아니라 기하학, 음악, 수학, 천문학 같은 인문학(liberal art)의 반열에 올려놓고자 했다. 그의 의도대로 예술가의 지위는 상승했고, 예술적 엘리트주의가 미술사에 등장했다. 예술적 엘리트주의에서 배제된 것은 일상적인 삶에서 사용되는 응용미술이었다. 그것들은 '머리의 미술'(정신의 미술)이 아닌 '손의 미술'(물질의 미술)이라고 여겨졌기 때문이다. 더불어 응용미술에 종사한 수많은 여성 예술가들까지 철저히 배제되었다. '순수미술'과 '응용미술'이라는 이분법은 지금 이 순간에도 여전히 존재한다.

이러한 관점에서 저자는 아방가르드의 추상미술의 역사도 다시 쓴다. 추상미술은 "내적인 의미와 정신적 혁명"이라는 의미론적인 맥락과 함께 재현을 거부한 형상들 간의 조화라는 장식적인 성격을 가질 수밖에 없다. 대부분의 미술사에서 추상미술이 갖는 장식적인 성격은 현저하게 배제된다. 그러나 실제로 추상미술의 주요한 한 축을 이루었던 러시아 아방가르드들 중 포포바, 엑스테르, 스테파노바와 소니아 들로네 같은 작가들은 추상미술을 패션 등의 응용미술과 결합시켰다. 저자는 이런 움직임이 "20세기에 추상의 원리를 일

반 대중에게까지 퍼뜨리고 모더니티"를 알리는 데 적극적인 계기가 되었다고 언급한다. "동시에 1차 세계대전 이후에 이루어진 미술 작품의 상품화는 여성 신체의 상품화와 관계"가 있음을 지적한다.

이런 방식의 제대로 된 페미니즘 비평은 기존의 이론보다 포괄적이고 심도 있는 시각을 제안하기 마련이다. 앞서 다루었던 그리젤다 폴록의 『고갱이 타히티로 간 숨은 이유』는 페미니즘 비평이 모더니즘적인 시각 전반에 던진 문제 제기를 함축해 놓은 걸출한 저서다. 저자는 페미니즘 논의는 "모더니즘의 확고부동한 신념을 무너뜨리는 데 일정 역할을 수행했다."라고 말하는데, 사실 '일정 역할'이라는 표현은 매우 겸손한 표현이다. 진 로버트슨과 크레이그 맥다니엘은 『테마 현대미술 노트』에서 페미니즘 이론이 1980년대 미술에 큰 영향을 미친 중요한 요소라고 지적한다.

페미니즘 담론은 절대성을 주장하던 모더니즘 해체에 결정적인 역할을 수행했으며, 역으로 이러한 변혁의 혜택을 입기도 하였다. 포스트모더니즘은 역사 속의 미디어가 여성의 이미지를 만드는 방법에 대한 통찰과 지배 세력이 이런 이미지를 이용해서 어떻게 권력과 소유의 구조를 강화하는지에 대한 비판을 이끌어 내는 데 이론적인 힘을 제공했다. 더 나아가 여성과 소수 집단(성적, 인종적)의 위치를 가부장적인 문화 속의 '타자'로 정립함으로써 가부장적 질서를 적극적으로 해체하는 전략을 구사하였다. 단순히 남성성과 여성성을 대립시키는 부정적인 전략이 아니라 다양성에 대한 인정이라는 능동적인 전략으로 나아가게 된다. 휘트니 채드윅의 책은 이러한 이론적 발전을 적극적으로 수용하여 개정판에서는 더 많은 아시아, 남아메리카, 아프리카계의 여성 예술가들을 언급한다. 한국 작가로는 윤석

남, 김수자, 이불 등이 논의되고 있다.

이전에 비해서 상황은 좋아진 듯하다. 게릴라걸스도 이 점은 인정한다. "많은 사람들이 객관적인 현실이라고 배운 것이 사실은 백인 남성의 현실이라는 사실을 알게 되었다."라는 점에서 커다란 인식의 전환이 이루어졌다. 그리고 이런 변화에 자신들이 기여했음을 자부한다. 그러나 변화는 느리다. '뉴욕의 백인 남성' 중심으로 제도화된 미술계는 여전히 견고하게 존재하고 있다. 게릴라걸스가 해야 할 일은 아직도 남아 있다. 책은 게릴라들답게 "그리고 아직 끝나지 않았다."라는 선언으로 마무리된다. "우리는 계속해서 권력자들을 밝히고 조롱하고, 여성 혐오자와 인종차별주의자들을 끌어내려서 발길질하고 소리치며 다음 세기까지 나아갈 것이다." 전 세계 각국의 뜻있는 사람들의 동참을 호소하고, 함께 참여할 것을 권유한다. 차별이 있는 곳이라면 어디에서든지 "편지를 쓰고, 포스터를 만들고, 문제를 일으키자!"라고.

WHAT DO THESE ARTISTS HAVE IN COMMON?

Arman	Keith Haring	Claes Oldenburg
Jean-Michel Basquiat	Bryan Hunt	Philip Pearlstein
James Casebere	Patrick Ireland	Robert Ryman
John Chamberlain	Neil Jenney	David Salle
Sandro Chia	Bill Jensen	Lucas Samaras
Francesco Clemente	Donald Judd	Peter Saul
Chuck Close	Alex Katz	Kenny Scharf
Tony Cragg	Anselm Kiefer	Julian Schnabel
Enzo Cucchi	Joseph Kosuth	Richard Serra
Eric Fischl	Roy Lichtenstein	Mark di Suvero
Joel Fisher	Walter De Maria	Mark Tansey
Dan Flavin	Robert Morris	George Tooker
Futura 2000	Bruce Nauman	David True
Ron Gorchov	Richard Nonas	Peter Voulkos

THEY ALLOW THEIR WORK TO BE SHOWN IN GALLERIES THAT SHOW NO MORE THAN 10% WOMEN ARTISTS OR NONE AT ALL.

SOURCE: ART IN AMERICA ANNUAL 1984-85

GUERILLA GIRLS
CONSCIENCE OF THE ART WORLD

게릴라걸스, 「이 예술가들의 공통점은 무엇입니까?」(1985)

게릴라걸스는 그다지 해롭지 않은 말썽을 일으키는 행동가들이다. 고릴라 탈을 뒤집어쓴 이들은 1985년 뉴욕 소호에 포스터를 붙이면서 등장했다. 이들은 철저하게 익명을 유지한 채 퍼포먼스, 강의, 포스터 작업, 출판, 시위 등 다양한 활동을 선보이는 전방위적인 종합예술인들이다. 그들의 주요한 무기는 유머와 통계다. 유머는 페미니스트들이 전투적이고 고집 세고 우울하다는 고정관념을 가뿐하게 털어 버릴 뿐 아니라, 모든 사람들을 끌어들이는 강력한 힘을 가지고 있다.

세상 모든 존재에
고루 스민 아름다움이,
당신에게도 보이는가?

츠베탕 토도로프, 『일상 예찬』(뿌리와이파리, 2003)

'골격도 없고 힘줄도 없는 그림'에 대한 미켈란젤로의 분노

가수가 노래한다. 절절한 사랑 노래다. 카메라가 관람석을 비춘다. 운다. 머리가 희끗희끗한 초로의 남자도 울고, 알 없는 안경을 쓴 젊은 여자도 운다. 사연이 많다. 주말의 텔레비전을 보면 대한민국은 영락없는 '사연 공화국'이다. 현대 사회는 사랑이 주요 매스미디어를 완벽하게 장악한 '사랑의 시대'다. 사랑은 일찍이 인류와 함께 존재했으나 평범한 우리의 사랑이 그림에 등장한 것, 문화의 중심에 떠오른 것은 사실 그리 오래되지 않았다. 신이나 권력을 가진 자들의 사랑은 그림 속에서는 좀 더 빠르게 자리 잡았다. 그러니까 인간은 신의 모습으로 고귀한 사랑을 나누었다고 말하는 게 낫겠다. 그러나 요즘 우리가 그토록 차고 넘치도록 노래하고 영화로, 연극으로 텔레비전 드라마로 반복해서 보는 평범한 우리의 사랑, 그리고 평범한 우리의 삶 전체는 오랫동안 그림의 주제가 되지 못했다. 평범한 사람들의 삶이 그림의 주제로 등장하기 시작한 것은 16세기, 그것도 후반에 이르러서였다. 우리는 이런 그림을 '풍속화'라고 부른다.

 21세기의 우리는 잊어버린 이야기이지만 19세기까지만 해도 회화의 각 장르에는 위계질서가 있었다. 그 연원이 중세의 백과사전, 플리니우스, 아리스토텔레스까지 거슬러 올라가는 오래된 관념이다. '역사화-신화화-초상화-동물화-풍경화-정물화'로 순위가 정해져 있다. 이런 위계에, 지금 츠베탕 토도로프가 『일상 예찬』에서 다루는 17세기 네덜란드 회화의 주 장르인 풍속화는 낄 수조차 없었다. 풍속화는 17세기 네덜란드에 와서야 본격적으로 그려지고, 전성기를 맞는다. 17세기 네덜란드를 여행했던 어느 영국인은 "벽에 재미난 그림 한두 점을 걸어 놓지 않은 나막신 가게가 없을 정도로 가난한 사람들의 집에서도 그림을 볼 수 있다."라는 기록을 남겼다. 그 정도로 네덜란드에서 그림은 일상 가까이에 있었다. 바로 그림이 평범한 사람들의 이야기를 담아내고 있었기 때문이다.

 그 이전 시대에는 평범한 사람들의 일상이 없었던 것이 아니라 일상을 바라보는 시각, 일상을 아름다운 미적 대상으로 보는 시각이 부재했던 탓에 일상은 그림의 대상이 아니었다. 술 취한 주정뱅이, 불륜에 빠진 남녀들, 끊임없이 전달되는 연애편지, 사과나 홍당무를 다듬고 아이를 키우는 평범한 아낙네들을 그린 그림이 등장하기 위해서는 새로운 시선이 필요했다. 16세기 후반부터 네덜란드 지역에서 등장한 풍속화들은 미켈란젤로를 분노하게 만들었다. 이런 그림들을 본 미켈란젤로는 가차 없는 독설을 날렸다.

 혹자의 눈에는 괜찮아 보이는 이 모든 것이 사실은 예술성도 없고 논리도 없으며, 대칭도 없고 비례도 없으며, 엄격한 선택도 없고 분별력도 없으며 데생도 없다. 한마디로 말해, 골격도 없고 힘줄도 없다.

독설도 이 정도면 예술이다. 하기야 미켈란젤로는 직접 시를 쓰기도 했으니, 독설도 예술적일 수밖에. 현실을 그리면서도 끊임없이 이상적인 것(골격과 힘줄)을 추구하던 이탈리아 르네상스 대가의 눈에는 시시한 일상을 그린 그림은 용납할 수 없는 것이었다. 예술은 고귀한 자의 존귀한 것이었다. 이 세계는 허튼 웃음 따위는 허락하지 않는다. 엄숙하고 진지한 세계인 것이다. 후대 사람들은 평범한 사람들의 그림에 그나마 가치를 부여할 수 있는 건 거기에 '도덕적 교훈'이 있기 때문이라고 생각했다. 그러나 토도로프는 이런 생각에도 의문을 갖는다. 그는 이것과는 전혀 다른 관점을 제시하며 풍속화를 풀어낸다.

안타깝게도 이 책은 절판이라 서점에서 구할 수 없다. 도서관에서 책을 구하거나 중고 서점을 뒤져야 하는 불편함을 모르는 것은 아니지만, 이런 상황이 좋은 책을 추천하는 데 주저해야 할 이유는 아니다. 츠베탕 토도로프의 『일상 예찬』은 저자의 폭넓은 지식과 유려한 문체, 심지어는 책의 시원시원한 생김새까지 어느 하나 빠지지 않는 훌륭한 책이다.

회화는 본질적으로 그려진 대상을 예찬하는 것이다

가브리엘 메취의 그림은 마치 연속극 장면처럼 세트로 그려진 그림이다. 그림으로 들어가서 토도로프의 설명을 들어 보자. 그림 속 여인은 편지를 받았다. 무슨 편지일까? 사랑을 암시하는 강아지는 발치에서 끙끙대고, 하녀는 말없이 커튼을 들춰 그림을 보여 준다. 격

랑에 휩싸인 배가 그려진 풍경화다. 하녀가 바라보고 있는 그림은 편지가 야기할 수 있는 어떤 상황을 암시한다. 여인은 아랑곳하지 않고 편지를 읽는다. 창문 쪽으로 몸이 기운 것은 빛이 들어오는 방향으로 몸을 튼 것일 수도 있지만, 남에게 들켜서는 안 되는 내용이라도 본 듯 편지를 자기 쪽으로 슬쩍 감추고 있는 것이기도 하다. 콩닥콩닥 그녀의 심장 뛰는 소리가 들리는 것 같다. 사랑에 빠진 여인, 차분하게 스며드는 빛과 완벽한 묘사는 보는 사람의 마음을 사로잡는다.

이 그림은 무엇을 말하고자 하는가? 아름다운 여인의 수줍은 손짓으로 사랑을 부추기는 것일까? 아니면 헛된 사랑에 대한 경고인가? 아! 그러기에는 여인의 자태가 너무 곱다. 또 화가의 솜씨가 너무 뛰어나서 그림은 보는 사람의 마음을 빼앗는다. 잠시 도덕적 훈계를 잊게 된다. 그것이 비록 위대하거나 올바른 것이 아닐지는 모르지만, 진정 인간적인 것이다. 여기에는 도덕적 훈계 이상의 것이 있다. 그것은 인간적인 "진실에 대한 애정, 현실에 대한 따뜻한 호의"다. 어리석음, 헛된 욕망 등은 신의 것이 아니라 인간의 것이다. 그리고 이런 것이 없으면 인간은 설명되지 않는다.

이 평범한 사람들의 눈물, 콧물 나는 사랑 이야기를 찬탄 받을 만한 행위로 만드는 것은 바로 그려진 그림 그 자체다. "회화는 본질적으로 그려진 대상을 예찬하는 것이다."라고 토도로프는 말한다. 17세기 네덜란드 화가들이 소소한 일상을 그려 낼 수 있었던 것은, 삶에 주어진 모든 일상적인 행위들이 그려질 만한 가치가 있다고 판단했기 때문이다. 풍속화는 할스, 스텐, 테르보르흐, 호흐, 페르메이르, 그리고 렘브란트까지 수많은 17세기 네덜란드 화가들이

공통적으로 사랑한 장르다. 일종의 시대적 대유행이었고, 뼛속까지 스며든 시대정신이기도 했다.

아름다움을 만들어 내는 것이 아니라, 찾아내고 발견하는 것

문학 비평가인 토도로프는 문학과 회화의 재현 방식의 결정적인 차이를 지적하면서 논의를 이끌어 나간다. 도덕적 교훈이 들어간다면 문학 작품에서는 텍스트 전체에 그 메시지가 스며들게 되지만, 그림의 경우에는 도덕적인 교훈 때문에 그림의 이미지가 반드시 변형되는 것은 아니다. "화가의 문장에 주어는 있지만 술어는 없기 때문이다." 어떤 주제를 던져도 결론을 자의적으로 내리지 않고 보여 줄 수 있는 것이 회화의 가장 큰 미덕이라고 저자는 말한다. 그런 미덕이 가장 잘 발휘된 순간이 17세기 네덜란드였다. 화가들은 아름다운 여인의 비단 옷자락을, 잘 정돈된 정갈한 실내를, 싱겁게 웃는 사람의 미소를, 빗자루를 꼼꼼히 그렸다. 그러면서 도달한 것은 "아름다움이란, 세상 모든 존재 속에 고루 스며들 수 있다는 사실"이었다. 구체적인 이미지들 앞에서 신학이나 철학은 한 걸음 물러선다. 네덜란드 풍속화는 미덕도 악덕도 부정하지 않았다. 다만 화가들은 "그것들(미덕과 악덕)을 존재하는 세계 앞에서의 충일한 기쁨으로 초월"했다. 그들은 일상에 대한 긍정이라는 지렛대를 통해 서양 문화사에 빛나는 한 대목을 만들어 냈다. 네덜란드 풍속화는 전 유럽을 감염시킨 "찬양과 비방, 선과 악, 정신과 육체라는 이원론적인 바이

러스"에 저항했다. 그리고 위대하지도 악하지도 선하지도 않은, 그렇고 그런 평범한 사람들을 주인공으로 등장시키면서, 그동안 문화를 지배해 온 이원론이라는 두터운 도식의 틀을 깨어 버린 것이다.

이것이 가능했던 이유는 네덜란드 사회의 특수성에서 비롯된다. 17세기 유럽의 다른 나라들에서는 강력한 절대 군주들이 군림하고 있었던 반면, 네덜란드에서는 발달한 해상 무역을 바탕으로 시민들의 자율적인 권한이 충분히 존중되었다. 군주의 선택에 의해 나라의 종교가 결정되던 '일국가 일종교'의 원칙에서 벗어나, 종교 선택의 자유가 보장되는 나라였다. 당시 종교적 자유는 사상적 자유와 동의어였다. 구교도와 신교도들이 평화롭게 공존했던 네덜란드는 데카르트의 표현대로 '모든 가능성이 공존'할 수 있는 탄력적인 사회였다. 덕분에 낡은 체제에서 핍박을 받던 지식인들이 네덜란드로 몰려들었다. 갈릴레이 갈릴레오는 마지막 저서를 네덜란드에서 출판했다. "나는 생각한다, 고로 존재한다."라는 주장으로 무신론자 혐의를 받은 데카르트도 네덜란드로 망명했었다. 개방성은 다양성을 보장했다. 틀에 박힌 관념을 넘어서는 삶에 대한 통찰이 가능한 사회였다. 토도로프는 이로써 얻어진 삶에 대한 긍정성을 테르보르흐라는 화가를 예로 들어서 설명한다. 직접 들어 보자.

인간 세계에서는 불화, 불만족, 미완성이 군림한다. 그러면 그런대로 세상은 좋은 것이다. 테르보르흐는 세상에 열광한 사람도, 절망한 사람도 아니다. 인간 조건을 바라보는 그의 시선은 미망에서 깨어난 공감, 헛된 공상을 버린 호기심 같은 것이다.

서양미술사

대가의 문장이고 촌철살인의 통찰이다. 나는 이 구절이 너무 마음에 들어서 아주 여러 번 읽고 여러 번 인용했다. 한 작가에 대한 설명을 넘어 책 전체에 흐르는 시대의 경향이고, 토도로프의 태도다. 토도로프는 역사학자이자 철학자이며 유명한 문학 이론가다. 이런 말은 단지 지식이 많다고 해서 할 수 있는 말이 아니다. 방대한 지식과 더불어 인간에 대한 깊은 통찰과 애정이 있기 때문에 가능한 말들이다. 이론에 선행해서 구체적인 삶에 대한 이해가 책의 기저에 깔려 있다.

토도로프의 지적대로 일상을 그리는 미술은 19세기, 심지어 20세기를 넘어 지금까지 이어진다. 팝아트의 등장으로 현대미술에서는 영화, 만화, 상품 라벨까지 '일상'이 넘쳐 난다. 그러나 과거 거장들의 특징인 인간적인 "진실에 대한 애정", 그리고 "현실에 대한 따뜻한 호의"는 더 이상은 찾아볼 수 없게 되었다고 저자는 지적한다. 실제로 팝아트는 인간에 대한 사랑과 이해보다 상품에 대한 부러움을 더 많이 가지고 있었고, 기꺼이 상품을 닮고자 한 차가운 예술로 발전한다. 반대로 현대인들의 일상은 더 위태롭고 각박해졌다. 그래서 "진실에 대한 애정"과 "현실에 대한 따뜻한 호의"는 더욱더 필요하다. 바로 이런 점이 네덜란드 회화의 위대함을 부각시킨다고 그는 말한다. 그 순간만큼은 인류가 "자신에 대한 새로운 비전으로 더욱 풍요로워지고, 이어서 자신의 정체성을 확립하게" 되었다고 말이다. 그 시대는 위대한 시대였다. 그 시대가 위대한 시대라는 것을 "외적으로 알아볼 수 있는 표시는, 평균적인 재능을 가진 화가들마저도 걸작을 만들어 낼 수 있었다."라는 것이다. 르네상스, 인상주의, 그리고 17세기 네덜란드에서 일어난 일이다. 책에는 내가 이

곳에 일일이 거론하지 않은 수많은 작가들의 명단이 포함되어 있다. 평균 이상의 재능을 가진 사람들은 비슷한 확률로 늘 태어난다. 그러나 그들 모두가 미술사에서 중요한 거장이 되는 것은 아니다. 거장은 "예술적 솜씨의 문제가 아니라, 인간적 지혜의 문제, 즉 시대정신의 문제다."

글쎄, '우리가 어떤 시대를 사는가?'에 대해서는 매튜 키이란의 『예술과 그 가치』라는 책을 읽어 볼 필요가 있다. 멀리 예술가들에게서 애써 답을 찾을 필요도 없다. 우리 자신을 돌아보면 된다. 그림은 돈을 버는 법도, 취업하는 법도, 승진하는 법도 알려 주지 않는다. 그러나 아무도 가르쳐 주지 않는 삶의 비법 하나를 귀띔해 준다. 그림보다 인생의 현안이 급한 사람에게도, 나는 이 책을 절실하게 권하고 싶다. 17세기 풍속화가들은 우리에게 세상을 제대로 보는 법을 보여 주었다. 이것이 비록 절판된 책이지만, 나로 하여금 글을 쓰게 만든 이유다. "아름다움을 만들어 내는 것이 아니라 존재하는 아름다움을 찾아내고 발견하는 것", 이것이 츠베탕 토도로프가 네덜란드 풍속화 속에서 찾아낸 보석 같은 진실이다. 우리가 '꿈'이라는 이름으로 위장한 경쟁의 노예가 되어 갈수록, 우리는 현실을 지나치게 타계하고 개선해야 할 무엇으로만 보게 되는 것은 아닐까? '지금 이 순간'뿐인 삶에서 긍정성을 구할 수 없다면, 위대한 인간적인 예술에 도달할 확률도 낮아진다.

가브리엘 메취, 「편지를 쓰는 남자」(1663)

평범한 사람들의 눈물, 콧물 나는 사랑 이야기를 찬탄 받을 만한
행위로 만드는 것은 바로 그려진 그림 그 자체다. "회화는 본질적
으로 그려진 대상을 예찬하는 것이다."라고 토도로프는 말한다.
17세기 네덜란드 화가들이 소소한 일상을 그려 낼 수 있었던 것
은, 삶에 주어진 모든 일상적인 행위들이 그려질 만한 가치가 있
다고 판단했기 때문이다.

가브리엘 메취, 「편지를 읽는 여인」(1664)

가브리엘 메취의 그림은 마치 연속극 장면처럼 세트로 그려진 그림이다. 그림 속 여인은 편지를 받았다. 무슨 편지일까? 사랑을 암시하는 강아지는 발치에서 끙끙대고, 하녀는 말없이 커튼을 들춰 그림을 보여 준다. 격랑에 휩싸인 배가 그려진 풍경화다. 하녀가 바라보고 있는 그림은 편지가 야기할 수 있는 어떤 상황을 암시한다. 콩닥콩닥 그녀의 심장 뛰는 소리가 들리는 것 같다. 사랑에 빠진 여인, 차분하게 스며드는 빛과 완벽한 묘사는 보는 사람의 마음을 사로잡는다.

프란스 할, 「어느 네덜란드 가족의 초상」(1636)

네덜란드 풍속화는 전 유럽을 감염시킨 "찬양과 비방, 선과 악, 정신과 육체라는 이원론적인 바이러스"에 저항했다. 그리고 위대하지도 악하지도 선하지도 않은, 그렇고 그런 평범한 사람들을 주인공으로 등장시키면서, 그동안 문화를 지배해 온 이원론이라는 두터운 도식의 틀을 깨어 버린 것이다.

현대미술의 진정한 가치는 무엇인가

진 로버트슨, 크레이그 맥다니엘, 『테마 현대미술 노트』(두성북스, 2011)

지난 30년간 벌어진 너무 많은 일들

"미네르바의 부엉이는 황혼이 저물어야 그 날개를 편다."라는 헤겔의 말은 역사 서술의 어려움을 말해 준다. 부엉이가 황혼이 저물고 나서야 날듯이, 즉 역사라는 것은 모든 사건이 종결되고 나서야 그 상황을 볼 수 있는 객관적인 거리가 확보된다는 말이다. 동시대 미술을 기술한다는 것은 늘 객관적인 거리를 얻지 못한 상태에서 이루어질 수밖에 없는 위험성을 갖게 마련이다. 진 로버트슨과 크레이그 맥다니엘의 『테마 현대미술 노트』는 이러한 어려움을 피해서 다른 서술 체계를 모색하고 있다.

저자들은 인디애나폴리스 소재 인디애나퍼듀 대학교 헤론 미술디자인학교의 교수들로 진 로버트슨은 미술사학과에 재직하고 있으며, 크레이그 맥다니엘은 조형예술학부의 부학장을 역임하고 있다. 이들은 일선에서 학생들을 가르치는 입장에서 이 책을 썼다. '방대하고 난해한 현대미술을 어떻게 설명할 것인가?'가 그들에게 주어진 과제였다. 옮긴이에 따르면 이 책은 발간 당시 현대미술 입

문 강좌에서 최고의 교재라는 평가를 받았다고 한다. 예로 든 작품에 대한 풍부한 언급들은 단순한 입문서를 넘어서게 한다.

이 책은 1980년부터 2008년까지 최근 30년 사이의 미술을 다루고 있다. 이 30년은 '역사'라고 하기에는 너무 짧고, 그냥 넘어가기에는 너무나 많은 일이 벌어진 시기다. 책은 30년 사이에 벌어진 미술사 안팎의 주요한 사건들을 정리하는 일로 시작한다. 기존 매체의 번성 속에서 새로운 매체의 발전, 세계화와 더불어 다양한 문화적 지형도의 형성, 포스트모더니즘 등 이론의 막강한 위력 행사 등을 특징으로 정리한다. 그중에서도 '미술과 문화의 융합'은 그들이 주목하는 현상들이다.

우선 이 책은 사조 위주로 정리하는 그간의 미술사 서술 방식에서 벗어나 있다. 사실 20세기 후반의 미술들은 특정 사조로 묶을 수도 없다. 사조를 의식적으로 인식하고 선언하는 것은 20세기 초반 새로운 미술의 역사를 만들어 나간다는 창조적 주체를 전면에 내세운 아방가르드의 전형적인 행동 방식이었다. 그 이전 시대의 사조는 후대 사람들이 편의상 비슷비슷한 하나의 흐름을 묶어서 부른 명칭일 뿐이다. 그러니까 사조로 무언가를 설명한다는 것 자체가 훌륭하지만은 않은 일이다. 이 점에 관해서는 곰브리치와 진중권의 역사 서술에서 이미 논한 바가 있다. 1980년대 이후에는 어떤 통일적인 강령을 가진 집단적인 행동보다 작가 개인의 활동에 치우치고 있기 때문에 유파, 사조라는 말은 더더욱 부적절해 보인다.

현대미술을 이해하는 데 어려움이 배가되는 것은 동시대 미술 작품들이 이론에 기대어 있거나, "서구 미술사 전통에 대한 메타적인 특징"을 가지고 있기 때문이다. 따라서 어떤 작품들은 서양미술

사의 전통을 모르면 전혀 이해할 수 없다. 예컨대 밝은 색으로 격자 무늬를 그리는 피터 할리(Peter Halley)는 "몬드리안 풍의 정사각형 모티브를 교도소의 감방이나 벙커의 통로를 암시하는 도형을 디자인하기 위해 사용"한다.

내용은 여전히 중요하다

저자들은 미술 내부만큼 미술 밖 세상의 변화에 관심을 갖는다. 그것은 단순히 미술 내적인 정리가 난맥상이기 때문이 아니라 그들의 태도가 형식주의에 머무르지 않기 때문이다. 저자들은 이런 관점에서 그간 맹위를 떨쳤던 포스트모더니즘을 이론이 아닌 현실과 작품을 근거로 해서 재평가한다. 사실 개인 미디어가 발전한 현대사회에서는 "특정 세계관이 지배적으로 작용하는 환경"은 불가능하게 되었다. 그리고 1990년대를 호령했던 모든 담론들도 이제 한때의 유행이 되었다. 이 유행은 도가 지나쳐서 하나의 양식으로서 도저히 구속성을 가질 수 없는 개념들까지 마치 구속력을 가진 개념들처럼 포장되기도 했다. 결국 그런 유행은 미술계에 강박적으로 엇비슷한 작품을 양산해 내도록 하는 악영향을 끼치기도 했다.

2002년 샌디에이고 현대미술관에서 열린 「1990년대의 미술」이라는 전시 도록에서 토비 캠프스(Toby Kamps)가 언급했던 대로 "이데올로기적으로 불확실한 순간이나 전유, 상품화 비판, 해체 같은 1980년대의 전략은 이제 공허하거나 타산적인 것처럼" 보이는 단계에 이르렀다. 그는 "양식적 절충주의와 사회 비판론, 역사 종말

론의 역설을 가정하던 하나의 양식으로서의 포스트모더니즘은 이제 파산했다. 하지만 하나의 태도로서 포스트모더니즘은 명백한 시대정신이었다."라고 정리했다. 포스트모더니즘을 역사화하는, 즉 지나간 과거로 만드는 작업이 21세기 초반부터 부분적으로 수행되기 시작했다.

저자들은 하나의 양식으로서 포스트모더니즘은 이제 한물간 것이 되었는지 모르지만, 여전히 유효한 개념은 남아 있다고 본다. 들뢰즈와 가타리의 '리좀(rhizome)'이라는 개념도 그중 하나다. 다수의 입구와 출구가 있는 비계층적(nonhierarchical) 지식 네트워크를 의미하는 이 말은 "서로 연결되어 있으나 시작도 끝도 없고, 정해진 길도 없으며, 경직된 구성과 지배 개념에 저항하면서 이종적인 요소들을 연계시키는 능력을 지닌 사상과 연구를 특징짓기 위해 사용"했다. 지금 우리가 사용하고 있는 컴퓨터 기반의 정보 기술이 바로 이러한 형태를 취하고 있고, 또 21세기는 그런 문화적 토대 위에서 번성하고 있다고 판단하기 때문이다.

저자들은 「대형 평면 배열(Large Field Array)」이라는 키스 타이슨(Keith Tyson)의 작품처럼 새로 등장한 리좀적인 예술은 뜻밖의 병치와 접속, 분열, 다양성을 강조한다. 이들은 새로운 방식의 시각적 독해 능력을 요구한다. 장르와 주제의 경계를 뛰어넘으면서, 지식망(知識網)이 섭렵하기에는 너무 넓고 복잡하더라도 접속은 항상 존재할 수 있다는 발상의 전환을 요구하는 것이다. 300개의 조각을 하나의 통합 설치로 조합한 타이슨의 작품은 개별 단위 각각이 재현하는 다양한 관점의 현실을 탐사한다. 이 작품은 한 분야의 지식으로는 모든 정보를 제공할 수 없다는 것, 또는 한 분야의 지식만

으로 가장 난해한 종류의 질문에 답하거나 규정할 수 없다는 점을 암시한다. 이런 태도는 지난 30년간의 미술을 탐색하는 임무를 띤 이 책에서도 유사하게 나타난다.

다양한 사회의 다채로운 목소리가 동시에 터져 나오고, 전통적인 유화, 수묵화부터 첨단 미디어아트까지 다양한 매체가 동시다발적으로 사용되기 때문에, 현대미술에서 특정 형식을 주장하기는 더욱 어려워졌다. 그래서 저자들은 오히려 "내용이 중요하다.(Contents matters.)"라고 말한다. 정체성, 몸, 시간, 장소, 언어, 과학, 영성이라는 서로 연결된 일곱 가지 주제를 놓고, 사건 중심으로 최근 30년간의 현대미술을 검토하는 것도 이 내용의 중요성 때문이다.

책은 각 주제와 관련된 이론적인 논의를 요약하면서도, 작가들의 실천을 이론으로 환원시키지 않는 균형 감각을 보여 준다. 개별 주제를 따라가면서 읽다 보면 저자들이 인용하는 문구가 주로 (이론가들의 말보다는) 전시를 기획한 큐레이터, 작가들의 목소리라는 점을 눈치챌 수 있다. 그들에게 중요한 것은 실천이었다. 저자들은 이론가들의 발언만큼, 실제 전시를 기획하는 큐레이터와 작품을 창작하는 작가들의 실천적인 발언을 매우 중시한다. 책의 목표가 현대미술이론을 구축하는 것이 아니라, 그 전개 양상 자체를 파악하는 데 맞춰져 있기 때문이다. 이 책은 컴퓨터 옆에서 읽기를 권한다. 그들은 주제별로 아주 많은 작가들을 언급하는데, 대부분 일반 독자에게는 생소한 이름들이다. (다행스럽게도) 구글 이미지 검색으로 이 책에 등장하는 거의 모든 작품들을 찾아볼 수 있다. 1980년대부터 2008년까지 전개된 수없이 많은 작가들의 작품 활동들을 감상할 수 있는 훌륭한 기회가 될 것이다.

과학과 영성

그들이 말하는 일곱 가지 주제 중 몇 가지는 분명히 포스트모더니즘 이론과 밀접하게 관련되어 있다. 책에서 다루는 정체성, 몸, 시간, 장소, 언어, 과학, 영성이라는 일곱 가지 주제는 열린 구조를 가지고 있으며, 서로 중첩되기도 하고 사회 변화와 더불어 그 함의가 달라지기도 할 것이다. 사실 '정체성, 몸, 시간, 장소, 언어'에 대한 논의는 20세기 후반 미술의 가장 중요한 영역이라고 해도 좋다. 또 포스트모더니즘 담론과 직접적으로 연관된 항목들이기도 하다. 이 범주들은 대부분 '세계화'라는 20세기 말의 현상에서 파생된 것이라고 봐도 무방하다. 공간적인 이동이 자유로워지면서 우리는 자기 정체성에 대해서, 정체성의 담지체로서의 몸에 관해서, 그리고 손쉬운 공간 이동을 통해서 새롭게 경험하게 된 장소와 시간에 대해서, 다른 언어권들 사이에서 발생하는 언어의 문제에 관해서, 중심국과 주변국의 문화적 충돌에 관해서 스스로 문제 제기를 하지 않을 수 없었다. 이 시기 미술이 제기한 다양한 문제의식들이 세상을 바라보는 우리의 시야를 확장시켜 준 것은 사실이다. 진짜 문제는 이런 문제의식이 하나의 교조가 되어서 사고의 틀을 지배할 때 발생하는 것이다. 따라서 이 책에서 제시한 몇몇 범주들을 절대적인 교리로 받아들여서는 안 된다. 저자들도 개별 작가들의 풍부한 실천을 특정 범주로 환원시키는 일은 원하지 않았다.

사실 저자들이 제시한 문제들은 충분히 논의되었다. 최근 이런 아날로그적인 공간 이동과 몸으로 체감하는 문화적인 차이를 더이상 논할 필요가 없는, 보다 새로운 시대가 도래하였다. 디지털 혁

명이 초래한 전 세계와의 실시간 연결은 차별성보다 통합성을 더 강조하게 되었다. 결국 그들이 제시한 범주들 중에서 21세기까지 여전히 영향력을 미칠 수 있는 범주를 굳이 뽑자면, 여섯 번째와 일곱 번째 주제인 '과학'과 '영성(spirituality)'이다.

과학과 미술은 언제나 살을 맞대고 발전해 왔다. 예컨대 1967년에 설립된 MIT 첨단시각연구센터(CAVS)는 오토 피네(Otto Piene), 토드 실러(Todd Siler) 같은 과학과 깊이 연루된 미술가들을 배출했다. 디지털 기술과 더불어 저자들이 미술과 관련해 주목하고 있는 과학 분야는 생물학이다. 이에 기초한 바이오아트(Bio Art)의 발전에 대해 저자들은 많은 관심을 보인다. 과학은 예술의 미래를 보여 줄 수 있기 때문이다. 과학은 미술에 기술적 발전과 함께 새로운 영감을 주고, 예술은 과학이 해결하지 못한 인간적인 문제에 답을 준다. 이러한 오랜 협업 관계는 앞으로도 지속될 전망이다.

한편 미술과 기술의 균형적 관계를 염두에 둔 주제가 바로 '영성'이다. 마지막 장인 '영성'은 이 책의 가장 개성적인 부분이다. 여기서 '영성'이란 특정 종교를 겨냥한 것이 아니다. "자신보다 더 큰 존재에 속하고자 하는 통상적 갈망이나, 삶의 근원과 죽음의 본질을 알고 싶은 욕망, 우주에 작용하는 말로 표현할 수 없는 불가해한 힘에 대한 인정 같은 것"을 의미한다. 키키 스미스, 로버트 고버, 제임스 터렐, 게르하르트 리히터, 볼프강 라이프, 아니쉬 카푸어, 아그네스 마틴 등의 작가들이 거론된다.

포스트모더니즘 이론이 맹위를 떨치는 동안 예술은 다양한 지배 구조를 해체시키는 전략의 일환으로 주목을 받았다. 이러한 논의 속에서 누락되었던 것이 바로 '아름다움'과 저자들이 말하

는 '영성'의 추구라는 예술 본연의 기능이었다. 특정 종교와 관련을 갖지 않더라도, 결국 작가들이 '영성'이라는 주제에 끌리는 이유는 "도덕과 윤리에 대한 관심 때문"이라고 저자들은 주장한다. 그리고 그들은 미술에서 '영성'의 문제가 제기되는 주요한 배경으로 전쟁, 테러, 환경 문제 같은 인류를 위협하는 재앙의 발발이라고 포괄적으로 언급한다.

미술 평론가 수지 개블릭(Suzie Gablick)은 1991년 이미 "일종의 영적 치유를 거치지 않고 우리가 만들어 놓은 세상의 난장판을 치유할 수는 없다."라는 진단을 내렸다. 이로부터 20년 가까이 지난 요즘, 저자들이 본격적인 화답을 하게 된 계기는 9·11 테러 이후 미국 문화에 발생한 자기반성과 집단적 트라우마 때문이라고 봐야 할 것이다. 미래 예측에 있어서는 매우 유보적인 태도를 취함에도, 저자들은 "인간성의 가장 깊은 측면에 대해 심도 있게 이야기할 수 있는 힘", 즉 '영성'의 힘을 미술에서 다시 찾기 시작한다. 이 책은 예술이 가진 휴머니즘적인 측면을 다시 부각시킴으로써 지난 30년간의 미술을 정리하고, 동시에 이제부터 나아가야 할 미래의 길을 열어 놓는다.

아니쉬 카푸어, 「하늘 거울」(2010)

포스트모더니즘 이론이 맹위를 떨치는 동안 예술은 다양한 지배 구조를 해체시키는 전략의 일환으로 주목을 받았다. 이러한 논의 속에서 누락되었던 것이 바로 '아름다움'과 저자들이 말하는 '영성'의 추구라는 예술 본연의 기능이었다. 특정 종교와 관련을 갖지 않더라도, 결국 작가들이 '영성'이라는 주제에 끌리는 이유는 "도덕과 윤리에 대한 관심 때문"이라고 저자들은 주장한다.

3부

한국미술사

한국미술사

얼마 전에 우연한 자리에서 만났던 소더비 경매의 고미술 스페셜리스트 헬렌 츠 유 호(Helen Tsz Yu Ho)의 말을 잊을 수 없다. 발랄한 젊은 여성인 헬렌은 "과거를 알아야 현재의 나를 알 수 있다."라는 생각에서 고미술을 전공했다고 했다. 한국미술계뿐만 아니라 한국 사회 전체가 '역사적 기억 상실증'을 앓고 있다. 그녀의 말대로 과거의 역사는 현재의 나를 바라보기 위해서 공부하는 것이다. 나는 대학에서 외국 문학과 외국 미술 전공자로서 조심스러울 수밖에 없는 공부이자 책 선택일 수밖에 없다.

앞서도 말했듯이 한국미술의 뿌리에 대한 공부 없이 현대적인 작가들의 작품을 이야기한다는 것은 공허한 일이었다. 현대미술을 하니까 고미술은 몰라도 괜찮다고 생각하는 것은 어리석은 일이며, 반대의 경우도 마찬가지다. 절대 미감은 서로 통하는 법이기 때문이다. 3부는 늦었지만 공부를 시작하기로 마음먹고, 이 책 저 책 두서없이 읽어 나가면서 한국미술의 원형을 그려 보고 한국 현대 작가와 비교해 보는 작업을 조금씩 해 온 흔적들이다. 훌륭한 한국미술 책들이 많이 발간되어 있다. 목차를 보면 알겠지만 총론에서 장르별

각론으로 나아가도록 책들을 선별했고, 무엇보다도 미술사적 관점이 분명한 책들을 골랐다.

최순우의 『무량수전 배흘림기둥에 기대서서』와 『오주석의 한국의 미 특강』, 『오주석의 옛 그림 읽기의 즐거움』은 굳이 내가 추천하지 않아도 잘 알려진 국민 서적들이다. 그러나 서평의 욕망을 불러일으킬 만큼 매력적인 책들이었다. 최순우의 책은 21세기의 그 누구도 구사하지 못하는 '아름다움'과 관련된 언어의 보고(寶庫)다. 그 언어를 되살려 보는 것만으로도 일독의 가치가 있다. 오주석의 책은 입문서에 해당하는 『오주석의 한국의 미 특강』을 위주로 썼지만, 그가 쓴 다른 모든 서적을 통째로 구비해 놓고 읽으라고 권하고 싶을 정도로 재미와 지식의 두 마리 토끼를 모두 얻게 해 준다. 거기다가 우리 것에 대한 진심 어린 사랑도 배울 수 있다.

강우방의 『한국미술의 탄생』과 『수월관음의 탄생』은 새로운 미술사적인 방법론을 제시하는 독창적인 책이다. 미술사적 방법론을 정립하지 않으면 미술사 또한 없다는 생각을 분명히 들게 만드는 책이다. 다른 어떤 총론보다 궁금했던 한국미술의 독특한 미감을 이해하는 데 큰 힘이 된 책이다. 그리고 다른 전문 서적과 달리 씩씩하고 간결한 문체는 읽는 사람의 정신을 잡아끄는 힘이 있다.

『김봉렬의 한국 건축 이야기』는 본문에서도 말하겠지만 내가 필독을 '강권'하는 책이다. 강우방의 책과 마찬가지로 한국미술 저변에 깔린 심오한 철학과 문화사적인 흐름을 통달하고 쓴 책만이 갖는 거대한 힘이 있다. 그는 '집합이론'이라는 새로운 방법론을 주창한다. 한국 건축을 볼 때 건물 자체를 각각 분리해서 이해하는 것은 별 의미가 없으며, 그것들이 상호 연관을 맺는 공간 구성을 중심

으로 보아야 한다는 주장이다. 한국미술 속의 미감을 읽어 내는 새로운 방법론의 주창이다. 말이 필요 없다. 읽어라!

이 책 덕분에 나는 민화와 사랑에 빠졌다. 정병모의 『무명 화가들의 반란, 민화』와 『민화, 가장 대중적인 그리고 한국적인』이다. 민화의 세계화를 주장하는 저자가 학술적인 품격과 대중적인 감각을 놓치지 않고 쓴 책이다. 민화를 통해서 한국인들의 명랑성, 재기 발랄한 상상 DNA를 확인하는 즐거운 공부다. 다른 한편으로는 문인화 전통을 우선시하는 관행 때문에 잊힌 우리의 채색화 전통을 살리는 데 큰 역할을 하고 있다. 한국 현대 작가들의 또 다른 뿌리를 찾을 수 있는 유의미한 독서다.

우리가 쓰는 기물들은 우리가 누구인지 알려 준다. 옛사람들의 삶을 엿보고 싶어서 읽어 본 책이 윤용이의 『우리 옛 도자기의 아름다움』과 『아름다운 우리 찻그릇』이다. 우리 도자기는 김환기, 구본창, 이수경, 신미경 등 한국 현대 작가들의 작품 깊숙한 곳에도 자리 잡고 있다. 아름답고, 아름다운 우리 것들이다. 책을 읽은 즉시 국립중앙박물관이나 리움으로 달려가서 확인할 것!

부석사 무량수전(고려, 13세기)

최순우가 사용한 형용사를 통해 우리는 우리에게 잊힌 보물을 재발견하는 길을 찾을 수 있다. '잊힌 보물'은 바로 우리 전통 미술의 역사다. '한국적 아름다움'을 규정한다는 것은 21세기 한국 현대미술, 그리고 우리 모두에게 시급한 문제다.[17장]

한국적인, 너무나 한국적인

최순우의 형용사들

최순우, 『무량수전 배흘림기둥에 기대서서』(학고재, 2008)

이충렬, 『혜곡 최순우: 한국미의 순례자』(김영사, 2012)

늧늧하고도, 희떱고 희떠우면서도 익살스러운

담담한, 의젓한, 어리숭한, 솔직한, 정다운, 온아한, 소산한, 질소 담백한, 한아한, 갓맑은, 너그러운, 늧늧한, 고담한, 싱거운, 구수한, 아련한, 은근한, 익살스러운, 어리숭한, 고급한, 편안한, 간결한, 청순한, 맵자한, 겉부시시한, 담소한, 조촐한, 원만한, 그윽한, 정제된, 청정스러운, 따스한, 서글픈, 화사한, 무던한, 부드러운, 속기 없는, 지고지순한, 홈홈한, 소탈한, 명상적인, 간명한, 어진, 담담한, 풍요한, 순후한, 청정스러운, 은은한, 무심한, 희떠운······.

『무량수전 배흘림기둥에 기대서서』에서 최순우가 한국미를 설명하기 위해 사용한 수식어들이다. 이 형용사들을 나열하는 것만으로도 이 책에 대한 훌륭한 소개가 아닐까 싶을 정도다. 세계 어떤 미술이 자신의 아름다움을 표현하기 위해서 이렇게 많은 형용사를 동원할 수 있겠는가? 언어의 풍요로움은 바로 감성의 풍요로움을 의미한다. 우리에게 이렇게 풍요로운 감성이 있다는 것은 참으로 자

랑할 만한 일이다. 한국적인 아름다움은 미묘한 아름다움이다. 때로는 형용사 하나만으로 충분하지 않다. 서너 가지 형용사가 동시에 동원된다.

> 해맑고도 담담해서 깊고 조용한, 부드럽고 상냥하며 또 연연한, 무심하고도 순정적인, 칭칭하고도 가냘픈, 늑늑하고도 희떱고 희떠우면서도 익살스러운, 번잡스러운 듯싶으면서도 단순하고 단순한 듯싶으면서도 고요한, 선의와 치기가 깃들인, 화려하고도 어리광스러운, 스산스러우면서도 어딘가 호연한, 호사스럽고 다양해야만 정성이 들었다거나 또 아름답다는 속된 솜씨가 아니라 목욕재계하고 기도하면서 만든 청순한 아름다움, 수다스러운 듯싶어도 단순하고, 화려한 듯 보여도 소박한 동심의 즐거움…….

이런 표현들은 한국미의 교묘함을 보여 준다. 한국미는 미묘한 감성의 변곡점을 통과하며 느껴지는 복합적이고 섬세한 아름다움이다. 최순우는 자신의 스승인 한국 최초의 미술사학자 고유섭이 남긴 과제인 '조선미의 독자성, 조선미의 진가'를 탐구하는 데 일생을 바쳤다. 그런 그가 매 순간 느꼈던 감성을 표출하는 말들이니 귀하고 귀한 언어의 다발들이다. 최순우가 사용한 형용사를 통해 우리는 우리에게 잊힌 보물을 재발견하는 길을 찾을 수 있다. '잊힌 보물'은 바로 우리 전통 미술의 역사다. '한국적 아름다움'을 규정한다는 것은 21세기 한국 현대미술, 그리고 우리 모두에게 시급한 문제다.

우리는 너무 오랫동안 우리가 누구인지 잊고 살았다. 세계화

시대이기 때문에 오히려 우리는 자신이 누구인지 더욱 정확하게 설명해야 한다. 나는 최순우의 『무량수전 배흘림기둥에 기대서서』에서 그 답을 구한다. 한눈에 '이것이 한국미다.'라고 느끼게 만드는 경지가 있고, 또 그것을 알아볼 수 있는 안목의 경지가 있다. 그러나 한국적인 아름다움의 실체를 호명하는 작업, 그 실체를 설명하는 언어를 발견하는 일은 쉽지 않다. 명사로 규정하는 일보다, 어쩌면 수많은 형용사가 전하는 상태를 느끼는 것이 우선일지도 모른다. 최순우가 나열한 형용사만으로도 한국미의 세계를 얼추 헤아려볼 수 있을 것이다.

우리는 현대미술을 설명하기 위해 '세다.'라는 표현을 곧잘 쓴다. 대략 그 말은 '한 번 보면 잊지 못할 강렬한 인상'과 '뜨르르한 규모'를 자랑하는 작품을 가리킨다. 이런 '센' 미술품과 달리 고전적인 한국미는 자세를 낮추고 눈여겨보아야 비로소 보인다. 곱고 섬세하며 높은 경지에 이른, 그러나 한 번 눈을 뜨면 결코 잊을 수 없는 강한 중독성 있는 아름다움이다. 그러나 최순우의 형용사 중에는 쉽게 뜻을 알 수도 없고, 느낌이 전달되지 않는 단어들도 더러 있다. 그가 느꼈던 것을 지금의 우리가 제대로 느끼지 못하기 때문이다.

1916년생인 최순우의 추억 속에는 "으레 밝은 창가의 수틀 앞에서 보내는 시간이 많았던" 고운 누이와 "얼굴이 비칠 정도로 들기름과 콩댐으로 정성 들인 장판방의 신비로운 밀화(蜜花)빛 따사로움"이 있다. 그가 바라봤던 풍경과 만났었던 사람들은 지금과는 사뭇 다르다. 1984년 작고한 그는 디지털과 IT 강국의 한국을 보지 못했고, 그가 보았던 근대화 이전의 고운 산천을 우리는 보지 못한다. 미적 감수성의 근원이 원천적으로 단절된 것은 아닐까 하는 의구심 때

문에, 그의 글은 더욱 빛을 발한다. 산천과 사람은 바뀌었어도 한국 미술품과 한국적 아름다움은 그 자리에 그대로 있으며, 그 미감은 우리의 DNA 속에 내재해 있다. 감수성의 단절을 메워 주고, 한국미를 일깨워 주는 것이 최순우의 책이다. 이제 그의 형용사들을 입으로는 곱씹고, 눈으로는 부지런히 찾으면서 차차 익혀 볼 일이다.

이 책은 평생을 박물관에서 보낸 선생의 글 중에서 대중적으로 이해하기 쉬운 글들만 추려 묶은 글이다. 얼마 전 컬러 도판을 실은 모습으로 업그레이드된 이 책은 1994년 초판 발행 이래 지금까지 50만 권 이상 팔린 '국민 도서'다. 생전에 한국미의 아름다움을 발견한 선각자로서, 그리고 그 가치를 보전하기 위해 여러 가지 활동을 했던 활동가로서의 열정적인 모습은 이충렬이 쓴 『혜곡 최순우: 한국미의 순례자』속에 담겨 있다. 최순우는 고향 개성박물관의 말단 서기로 시작해서, 국립중앙박물관장에 오른 한국 박물관사의 전설이다. "한국전쟁으로 전 국토가 폐허가 되었음에도 일제강점기의 발굴 및 답사 그리고 유적 조사 문서가 보존될 수 있던 것은 오로지 최순우 덕이다." 간송 전형필, 호림미술관의 윤장섭 등 당대 최고의 컬렉터들과 친분을 쌓았으며, 이들 컬렉션에 조언을 아끼지 않은 사람도 바로 최순우였다.

그는 일제강점기에 수많은 우리 유물들이 일제에 의해서 훼손되고, 절도 당하는 사건을 목격하면서 자란 사람이다. 따라서 그의 문화재에 대한 사랑은 애국심과 관련되지 않을 수 없다. 4대 국립중앙박물관장으로 취임한 후 1975년 암사동 선사유적지에서 발굴된 빗살무늬토기의 절대연대가 기원전 3000년 무렵으로 확인되자, 그는 한국미술의 역사를 5000년으로 규정하고 「한국미술 5000년 전」

을 기획한다. 1976년 시작된 이 전시는 일본 3대 도시에서 5개월 만에 60만 명 관람, 미국 여덟 개 도시에서 200만 명을 동원하면서 한국미술의 아름다움을 알리는 데 혁혁한 공헌을 한 전시가 되었다. 저자 이충렬은 그의 활동을 구호로 정리한다. "발굴하고! 지키고! 알리고!" 좋은 요약이다.

한국적 미감의 DNA를 일깨우다

우리 미술품을 상찬하는 최순우의 시각은 민족의 생활감정을 심도 있게 이해하는 데서 출발한다. 그가 사용하는 풍부한 형용사들은 한국미를 머리로 이해하고 도해한 것이 아니라, 자신의 생활감정에서 아름다움을 감상하고 이끌어 낸 사람만이 구사할 수 있는 것들이다. 최순우를 회고하는 사람들은 그가 '멋'을 즐길 줄 아는 사람이었다고 입을 모은다. 그가 먼저 이해한 것은 한국 자연의 아름다움이요, 거기에 깃들어 사는 사람들의 생활감정이다. 그래서 책은 자연관, 실내 의장, 온돌방 장판, 후원과 장독대 등 삶에 밴 한국인의 미감을 더듬어 나가는 데부터 시작된다. 이것을 바탕으로 예술작품에 대한 감식안이 생겨나고, 이 감식안은 작품의 세세한 디테일을 읽어 내는 힘이 된다.

"민족적 아름다움이란 어디서나 그 자연과 인문, 그리고 그 족속의 감정이 멋지게 해화(諧和)를 이루었을 때 비로소 격조가 생긴다."라는 그의 주장대로 그는 자연과의 조화, 꾸미지 않은 자연스러움을 한국미의 최고 덕목 중 하나로 꼽는다. 건축물의 위치와 크

기가 산천의 풍광 속에 자연스럽게 스며들게 하는 '점지의 묘'가 대표적인 예다. "집 안에서 먼 곳을 바라보는 즐거움과 반대로 먼 곳에서 그 집채를 바라보는 즐거움"을 고려할 줄 알았던 종합적인 사유의 힘이다. 자연의 질서에 어긋나지 않으려는 자연 친화적 태도는 다른 미술품에서도 그대로 발견된다.

기물들을 볼 때는 쓸모 있는 기능과 또 시각적으로 주위 환경과 그것을 쓰는 이의 분수에 알맞은 '제격'을 갖췄는지를 따진다. 자연과 예술을 하나의 격으로 여기는 한국미술은 "무엇을 이렇게 그리고자 한 계산도 없고 또 그런대로 따지고 봐도 별로 서운한 구석도 없어 보이는" 경지에 들어섰다. 조선 회화는 중국 회화의 엄격함과 "기교를 넘어선 방심의 아름다움"에 도달한다고 말한다. 여기에 반영된 것은 한국인들의 담담한 마음씨다. 그는 한국인들이 어질고 순하며 또 매우 자유로운 영혼과 유머 감각을 지닌 사람들이라고 말한다. 형식에 구애되지 않는 자유분방함은 우리 문화재에 자주 등장하는 우리의 얼굴이다. 그가 우리 불상에서 읽어 내는 것은 단순한 종교적 도상이 아니라, 한국인 얼굴의 원형이요, 더 나아가 전 인류에 의해 상찬되어 마땅한 '미소의 원초'다. 최순우는 500여 쪽이 넘는 방대한 분량의 책 구절구절에서 우리 민족의 조형 역량을 가늠하며 늘 대견스러워한다. 그 유전자가 우리에게 있고, 언젠가는 발현될 날이 또 올 것이다.

몇 년 전 일본 팝아트 작가 무라카미 다카시가 대형 달마도를 선보였을 때, '아이코' 싶었다. 달마도는 한·중·일 삼국 모두의 전통적인 도상인데, 일본 작가인 무라카미 다카시가 그것으로 현대미술을 만들었으니, '이제 중국과 한국 작가들이 달마도를 가지고 무엇

을 해 봤자 '짝퉁' 소리를 면하기 어렵게 되었구나!' 하는 생각이 퍼뜩 들었다. 거대하고 그로테스크한 망가(漫畵)풍의 달마도는 무라카미 다카시를 대표하는 중요한 작품이 되었고, 아예 달마도라는 것이 일본산(産)처럼 보이기 시작했다. 무라카미 다카시는 일본 아니메(アニメ)와 망가를 근거로 한 일본 팝아트의 대표적인 작가지만, 그가 일본 전통 회화 전공자라는 점은 시사하는 바가 크다. 세계 무대에서 상대와 겨룰 가장 큰 무기는 우리 손안에 있다. 바로 전통이다.

여러 징후들이 이제 동아시아 미술, 한국미술의 중요한 '티핑 포인트(tipping point)'가 다가오고 있음을 실감하게 한다. 한국 작가들은 유학, IT 강국의 이점 등으로 이미 충분한 국제적인 관점과 역량을 가지고 있다. 그러나 그들이 유행하는 담론만을 앵무새처럼 반복하게 되는 것은, 그들의 미감을 뒷받침해 줄 '뒤'가 여전히 허전하기 때문이다. 앞으로 더 멀리 나아가기 위해서 때로는 뒤를 돌아보아야 한다. 신자유주의 경제 체제에서 국가간 경쟁이 더 가열해질수록, 각국의 민족적 고유성은 더욱 중요한 요소가 된다. 예술에서의 경쟁 무기는 글로벌 시장에서 유통시킬 수 있는 독특한 아이템이다. 이런 점에서 민족적 전통은 더욱 중요한 자산이 된다. 축적된 작가적 역량, 세계 경제 13위 한국의 지위, 새로운 것을 갈급하는 세계 미술계의 요구들은 새로운 도약의 기틀이 될 것이다. 이럴 때 필요한 건 무엇인가? 바로 최순우가 언급한 대로 "좋은 안목을 지닌 사색하는 눈들"이다. '든든한 배경'이 앞으로 나아가는 데 큰 힘이 된다는 것은 세상사의 이치다. 우리는 최순우의 글을 통해 다시금 우리 '뒤'에 진정 아름답고 개성 넘치는 한국미의 배경이 존재한다는 사실을 실감하게 된다.

새로운 방법론,
새로운 미술사의 탄생

강우방, 「한국미술의 탄생」(솔, 2007)
「수월관음의 탄생」(글항아리, 2013)

새로운 방법론의 탄생

저자 강우방은 이미 십수 년 전에 기존의 미술사 방법론을 문제 삼으며『인문학의 꽃 미술사학 그 추체험의 방법론』(2003)을 쓴 바 있다. 그가 주장하는 것은 미술사를 연대기적으로 나열하는 편년 방법이 아니라, 작품 속으로 직접 들어가서 그것과 하나가 되어 창작 과정을 추체험함으로써 작품의 숨은 뜻을 파악하는 방법이었다. 이러한 창작 과정의 추체험이 미술사학적으로 체계화된 것은 2007년 발간된『한국미술의 탄생』을 통해서였다. 이 책은 그동안 미술사에서 주목하지 않았던 무늬의 의미를 밝히는 '문양학'이라는 새로운 분야를 개척했으며, 그것을 중심으로 한국미술을 새롭게 분석했다. 이런 분석이 가능한 것은 그가 "조형미술의 모든 장르에 관심을 가지고" 두루 섭렵한 까닭이며, 무엇보다 "도가사상과 불교사상에 관한 고전들을 평생 지니고 다니며 베개 옆에 두고 읽고 생각하였기 때문에 가능했다."라고 말한다. 자기 이론에 대한 자신감은 적극적이고 전투적인 자세를 가능하게 만든다.

저자는 은퇴 후 자신이 운영하는 일향한국미술사연구원(www.kangwoobang.or.kr)에 거의 매일 일기를 쓰듯이 글을 올리고 있다. 이것이 얼마 전에 고희연을 맞은 대학자의 일상이다. 강우방 선생을 한국 최고의 미술사가로 뽑는 데 아무도 주저하지 않을 것이다. 그가 써낸 학술 저서의 방대한 양에서뿐만 아니라, 새로운 방법론의 제창이라는 점에서도 마찬가지다. 그는 지금까지 이루어진 한국미술사 연구 방법론을 신랄하게 비판하며 "중국의 입장에서 우리를 바라보거나, 일본의 연구 결과로 우리 문화를 바라보는 것은 지양해야 한다."라고 주장한다. 이런 사대주의적인 태도는 한국미술을 보는 독자적인 방법론의 부재에서 비롯되었다는 것이다.

그의 학문에 코페르니쿠스적인 전회가 일어난 것은 1997년 8월 경주박물관의 성덕대왕 신종을 살피다가 용의 정면이 새겨진 것을 발견하게 되면서부터다. 그때까지 귀면 혹은 도깨비로 알려진 것들이, 사실은 용의 얼굴을 펼쳐서 표현한 것이라는 점을 발견했던 것이다. 일본과 한국의 수많은 귀면(鬼面)과 중국의 수면(獸面)의 비밀이 풀리는 순간이었다. 당시 대학 교수 정년퇴임을 맞는 시점이었으나, 그는 바로 '지금부터'라는 생각으로 고구려 벽화를 연구하기 시작했다.

고구려 벽화는 80퍼센트가 무늬고, 대부분 해독되지 않았으며 크게 주목 받지도 못했다. 이 무늬들의 연구를 통해서 그는 '영기무늬'의 기초적인 형태들을 찾아내고 분석해 내기 시작했다. 예컨대 각서총 현실 오른쪽 벽에는 씨름하는 사람들이 그려져 있는데, 그 위에 나타난 복잡하고 추상적인 무늬를 저자는 영기무늬로 파악했다. 그것은 씨름하는 두 사람이 주고받는 기의 흐름이라는 말이다.

고구려 벽화에서 발견된 영기무늬들은 금속공예, 기와, 향로, 도자기, 불상의 광배, 불화, 목조 건물의 공포와 단청 조각, 불화, 심지어는 복식에 이르기까지 한국미술 전반에 걸쳐서 광범위하게 발견된다. 이 무늬의 상징 체계를 밝힘으로써 "한국미술의 심오한 상징성의 세계의 문이 열리기 시작한 것"이다. 더 나아가 이를 바탕으로 기존의 신라 문화 중심의 사고에서 벗어나 고구려 문화가 우리 민족 문화의 근원적인 뿌리라는 것도 밝혀냈다. 또한 영기무늬는 한국미술뿐 아니라 중국미술, 일본미술 나아가 전 세계의 미술을 연결하고 해독할 키워드다. '영기'라는 개념은 미술사학자 강우방이 처음으로 설정하였고, 이것으로써 다양한 장르의 예술 작품 속에 표현된 심오한 의미들을 풀어냈다.

　영기무늬의 구조를 파악하기 위해서 사용한 방법이 '채색분석법'이다. 그는 무늬의 해독을 위해서 관찰하고, 기록하고, 사진 찍고, 백묘 뜨고, 채색분석하고, 다시 채색분석한 것을 논문으로 정리했다. 이런 연구 과정을 거쳐야 비로소 한 작품의 조사가 끝나는 긴 여정을 그는 되풀이했다. 최소 열흘 이상씩 걸리는 채색분석 과정은 이미지의 형성 과정을 추적해 나가는 것이다. 즉 창작 과정을 되풀이하면서 의미를 풀어 나가는 방법이며, 무늬의 구조와 조형 원리를 파악하는 데 효율적인 방법이다.

　이게 끝이 아니다. 그런 과정을 수천 번, 수만 번 반복해야 마침내 한 작품의 본질에 완벽하게 다가설 수 있다고 한다. 그러나 작품의 의미는 단 한 번에 잡히지 않는다. 그것은 여러 가지 요소가 상호 작용하여 서서히 이루어지다가 홀연히 그 궁극의 본질에 이르게 된다. 이 책에는 이러한 열정적인 몰입의 과정과 발견의 기쁨이

고스란히 기록되어 있다. 이렇게 한국과 중국, 일본의 미술 작품 수천 점을 채색분석하고 연구하면서, 그는 거의 매일 글을 쓰고 연구 활동을 하고 있다.

우주의 충만한 기, 생명을 표현하는 영기문

그의 이론의 중심에는 동양적인 세계관, 우주관을 집약한 '영기화생론(靈氣化生論)'이 자리 잡고 있다. 동양적인 우주관은 노자의 사상을 근간으로 하고 있다. 그에 따르면 세상 만물은 음기와 양기의 조화로 생성과 소멸을 반복하며, 세계는 이런 역동적인 기로 충만해 있다. 이 우주적인 생명이 발현되는 모습을 담아 낸 것이 영기문(영기무늬)이다. 가장 기초가 되는 것은 '영기의 싹' 무늬다. 과거에 콤마(comma) 무늬라고 불리던 고사리 싹 모양의 '영기의 싹' 무늬는 추상적인 형태뿐 아니라 구름, 연꽃, 팔메트(palmette, 종려의 잎을 본떠 부채꼴로 꽃잎을 배치한 무늬), 봉황, 용 같은 구상적 형태로 드러나기도 한다.

동서양 문화권에 걸쳐서 공통적으로 발견되는 팔메트 무늬와 흔히 당초문, 운문(구름무늬)이라고 불리던 해독되지 않는 무늬들이, 실은 이런 영기의 싹 무늬가 발전해 나간 형태라는 것이다. 우리나라 태극기에 등장하는 태극무늬 역시 영기의 싹이 순환 무늬를 이룬 형태다. 용, 봉황, 기린, 해태 등 신령스러운 동물들과 부처, 보살상은 이런 영기문이 고도로 발전한 형태이거나, 영기 그 자체를 상징한다. 다른 회화적 요소들은 시대의 특수한 상황에서 비롯된 역

사적인 측면이 강하지만, 이런 무늬들은 현재까지 지속되어 온 '통시적 요소'임을 강조한다. 비록 그 본질적인 의미는 잊혔지만, 마치 유전자의 일부처럼 지금까지 전승되고 있다.

영기문의 해독은 작품에 대한 새로운 해석, 더 나아가 올바른 해석을 가능하게 한다. 예컨대 지금까지 귀면와(鬼面瓦)로 알려진 것을 그는 용면와(龍面瓦)라고 정정한다. 일본 학자들의 논의를 따라서 막연하게 귀신의 얼굴이라 불러 왔는데, 영기화생론에 입각한 분석에서 이것은 영기의 총화가 물짐승으로 표현된 용의 얼굴이다. 용은 물을 상징하고, 물은 생명 탄생의 근원이며, 영기의 총화다. 옛날에 목조 건물의 가장 큰 위협이었던 화재를 막기 위해 물을 상징하는 용으로 건물을 장식했던 것은 당연한 처사였다

그가 "동양 우주관을 응축하여 표현한 세계 최고, 세계 최미의 조형 작품"으로 꼽는 「백제 금동 대향로」는 영기에서 용이 탄생하고, 용의 입에서 연꽃이 화생하고, 거기에 신선 세계가 나타나고, 그 위로 다시 영기의 또 다른 실체인 봉황이 날개를 활짝 펼치고 비상하는 구조를 가지고 있다. 영기화생의 과정을 그대로 보여 주는 것이다. 이 책을 발간하고 나서도 계속된 연구는 둥근 원 모양의 보주(寶珠)에 주목한다. 이것은 모든 생명의 시작인 '씨방'과 관련이 있다. 생명의 원천인 물에서 다양한 형태의 영기문이 생겨나고, 이 영기문에서 용이나 보살의 형상이 발생한다. 이렇게 완성된 영기문의 일종인 용이나 보살의 형상에 다시 둥근 보주가 등장하여, 생명의 무한 생성과 순환 과정을 암시한다. 영기문은 결국 '생명의 생성 과정'을 보여 주는 것이다.

수월관음의 탄생

총론격인『한국미술의 탄생』에서 피력한 주장을 더욱 구체화시킨 작업이 2013년에 출간된『수월관음의 탄생』이다. 이 책은 일본 다이토쿠지[大德寺]에 소장되어 있는 고려불화 수월관음도를 집중 분석한 책이다. 수월관음도 도상은 중국에서 먼저 시작되었으나, 고려에 와서 최고의 예술적 경지에 이르렀으며 독자적인 완성을 성취했다. 저자는 이 책에서 '문양학'이라는 용어 대신, '조형해석학'이라는 용어를 정립한다. 채색분석 과정을 통해서 역사적인 방향으로 나아가는 것이 아니라, "'순전한 조형 자체의 구조'를 밝힘으로써, 그림이 지닌 '역사적 특수성'에서 '초역사적 보편성'을 추구"한다.

그는 이 책에서 그동안 총 3000여 점의 영기문을 채색분석한 결과, 이것들이 모두 '생명 생성 과정'이라는 결론에 도달했다고 말한다. 무늬는 "우주에 충만한 기, 생명, 성령, 도, 비로자나"를 상징한다. 이들 영기문은 "영원성, 순환성, 연속성, 파동성, 역동성, 폭발성, 율동성, 자발성, 충만성, 균형성, 전일성, 상보성, 다양성, 무한성, 반복성"의 속성을 지니며, 다양한 문양으로 발전해 나갔다.

수월관음의 발아래 쪽에 배치된 세 명의 영적인 인물에서 시작하여 관음이 쓴 보관에 이르기까지, 저자는 세밀한 분석을 통해서 수월관음이 이 인물들이 들고 가는 만병과 승반으로부터 영기화생하는 구조로 되어 있음을 밝혀낸다. 저자는 관음보살의 몸과 복식, 보관까지 모두, 충만한 생명의 기운인 '영기의 집적'임을 보여 준다. 이것은 '물-달-관음'의 삼위일체를 이루며 "장대한 생명 생성의

광경을 보여 주는 것으로서 관음보살은 영수로부터 화생하는 근원자이자, 그 자체로 생명력의 총화"라는 점을 증명한다.

불화는 감상용 그림이 아니라 경배해야 할 종교적 대상이다. 관음보살의 도상적 중요성은 1세기경에 일어난 대승사상과 관련이 있다. 중생 구제의 이타행을 강조하는 관음보살은 '영기의 집적'이며, 그 자체로 생명이 충만한 상태를 의미한다. "그 생명을 향한 경외, 생명에 대한 참된 인식"을 깨닫게 해 주는 것이 이 작품의 의미다. 이러한 결론에 도달함으로써 "관음보살이라고 하는 불교 예배 대상의 역사적 특수성을 초역사적 보편성의 존재로, 즉 신화적 존재로 환원시키는 과정을 밝힐 수 있었다."라고 말한다.

조형예술이 보여 주는 '생명 생성의 과정'을 해독함으로써 우리는 '생명의 놀라운 현상과 존귀함'이라는 경이로운 지혜를 깨닫게 된다. 그러므로 "완전무결한 예술 작품은 위대한 경전과 같다."라고 저자는 말한다. 단순한 미적 감상을 넘어 그 조형으로 깊은 상징적 세계에 도달할 수 있기 때문이다. 저자는 이 수월관음도가 우리나라의 대표적인 회화 가운데 하나며, 동서양을 통틀어서 이만큼 완벽한 기법과 위대한 메시지를 전달하는 회화 작품이 무척 드물다는 점을 강조한다.

이 과정에서 영기화생을 연화화생, 운기화생, 보주화생, 용화생, 만병화생 등 20여 가지 구체적인 실례로 분류하면서, 그동안 해독되지 않던 여러 도상들의 해석 가능성을 열어 놓는다. 더 나아가 새로운 방법론을 통해서 그는 중국미술과 일본미술, 나아가 세계 미술의 비밀을 풀 수 있다고 확신한다. 무늬는 비단 한국, 중국, 일본, 인도 등 아시아권뿐만 아니라 이집트, 페르시아, 그리스 문화에서도

공통적으로 등장한다. 그의 주장에 따르면 "세계 대부분의 무늬는 영기무늬다."『한국미술의 탄생』에 붙은 '세계 미술사의 정립을 위한 서장'이라는 야심 찬 부제도 이래서 가능한 것이다. 이런 기존의 한국미술사 관련 책에서 볼 수 없는 적극적이고 능동적인 태도는 책의 온도를 급상승시킨다.

세계의 모든 무늬가 대부분 영기무늬라는 것은 '인류가 영적인 존재였다는 사실'을 의미한다. 거시적 안목에서 미술사를 보면 조형미술은 추상적 무늬에서 사실적 표현으로 전환되어 갔다. 한편 이 과정은 미술의 발달 과정으로 볼 수도 있지만, "사실은 인류가 영성을 상실해 가는 과정"이다. 저자의 주장에 따르면 오늘날 우리가 영기문을 전혀 인식할 수 없게 된 것은 "산업화에 따른 물질적 풍요에서 영성을 거의 완전히 상실"했기 때문이다.

미술사학이라는 학문은 2차 세계대전 이후에 정립되면서 그 방법론의 준거점을 서양 근대미술이 시작되는 르네상스 미학으로 잡는다. 여기서 미학의 기준이 되는 것은 당연히 현실 세계의 재현이다. 그러나 저자가 광범위하게 다루는 예에서 알 수 있듯이, 동양권에서는 조형예술 작품의 탄생 자체가 서구적 관념과는 아예 다르다. '다른 배경'을 가진 '다른 작품'에 대한 '다른 방법론'의 발견이라는 점에서 그의 이론은 매우 흥미롭다. 그는 이미 책 속에 앞으로 수행해야 할 여러 과제를 설정해 놓고 있다. 새로운 발견은 다양한 각론을 통해서 더 풍부해질 것이다.

용면와

영기문의 해독은 작품에 대한 새로운 해석, 더 나아가 올바른 해석
을 가능하게 한다. 예컨대 지금까지 귀면와(鬼面瓦)로 알려진 것을
그는 용면와(龍面瓦)라고 정정한다. 일본학자들의 논의를 따라서
막연하게 귀신의 얼굴이라 불러왔는데, 영기화생론에 입각한 분석
에서 이것은 영기의 총화가 물짐승으로 표현된 용의 얼굴이다. 용
은 물을 상징하고, 물은 생명 탄생의 근원이며, 영기의 총화다.

용면와 도해(세부)

세계의 모든 무늬가 대부분 영기무늬라는 것은 '인류가 영적인 존재였다는 사실'을 의미한다. 거시적 안목에서 미술사를 보면 조형미술은 추상적 무늬에서 사실적 표현으로 전환되어 갔다. 한편 이 과정은 미술의 발달 과정으로 볼 수도 있지만, "사실은 인류가 영성을 상실해 가는 과정"이다. 저자의 주장에 따르면 오늘날 우리가 영기문을 전혀 인식할 수 없게 된 것은 "산업화에 따른 물질적 풍요에서 영성을 거의 완전히 상실"했기 때문이다.

삼족오 금관 장식(고구려)

세상 만물은 음기와 양기의 조화로 생성과 소멸을 반복하며, 세계는 이런 역동적인 기로 충만해 있다. 이 우주적인 생명이 발현되는 모습을 담아낸 것이 영기문(영기무늬)이다. 가장 기초가 되는 것은 '영기의 싹' 무늬다. 과거에 콤마(comma) 무늬라고 불리던 고사리 싹 모양의 '영기의 싹' 무늬는 추상적인 형태뿐 아니라 구름, 연꽃, 팔메트(종려의 잎을 본떠 부채꼴로 꽃잎을 배치한무늬), 봉황, 용 같은 구상적 형태로 드러나기도 한다.

우리 전통 건축에서
현대 추상미술의 단초를 찾다

김봉렬, 『김봉렬의 한국건축 이야기 1, 2, 3』(돌베개, 2006)

더해도 덜해도 완전한 채로 영원할 것이다

박서보, 정상화, 정창섭 등을 필두로 하는 모노크롬 회화 작가들과 서세옥, 이우환으로 대변되는 한국 추상미술의 아름다움은 세계적이다. 한·중·일 동북아 삼국에서 완성도 있는 현대 추상미술이 등장한 나라는 한국이 유일하다. 나는 그 이유가 늘 궁금했으나 오랫동안 답을 찾지 못했다. 그런데 엉뚱하게 한국 건축을 논한 김봉렬 교수의 책 『김봉렬의 한국 건축 이야기』에서 어떤 힌트를 얻을 수 있었다.

건축학자인 그가 추상미술에 대해 직접적으로 언급하지는 않았지만, 그의 사유 방식과 깊은 통찰은 한국 문화 전체를 이해하는 데 깊은 영감을 주었다. 추상미술은 예술이 지닌 정신성과 초월성을 가장 높이 끌어올리는 순간 등장한다. 구체적으로 '크기가 제한된 건물인 종묘의 정전이 어떻게 무한의 느낌을 담아내는가?'에 대한 그의 해석은 한국 추상미술의 정신을 이해하는 데 큰 도움을 주었다. 물론 그의 말대로 "건축이라는 장르의 속성상 완전히 추상적인 건축이나, 완전히 사실적인 건축은 존재할 수 없다. 그러나 가로

로 길게 배치된 종묘는 무한의 느낌, 영원의 느낌을 주면서 현실 공간을 추상화시킨다." 길지만, 손댈 것 없이 아름다운 문장이므로 전부 인용해 본다.

셈할 수 없을 정도로 기둥과 칸들이 반복될 때, 무한을 생각할 수 있고 영원의 언저리에 서게 된다. 종묘 정도의 반복이 계속되면 있는 것과 없는 것, 이른바 존재의 무의 구별이 모호해진다. 무수한 기둥들, 똑같은 방과 문짝들, 무표정하리만큼 균질한 지붕과 기단들이 수없이 반복되고 반복되면 그 반복의 끝이 어딘지 알 수 없어진다. 여기서는 일상적 시간은 정지하고 닫힌 소우주 내의 주기적 순환만이 시간의 척도가 된다. 정지된 시간들은 영원한 시간으로 바뀌고, 살아 있는 자들은 반복적 행위를 통해서만 죽은 자들의 세계로 들어갈 수 있다. (……) 종묘에는 일상적인 완결미를 초월하는, 정신적 심연의 밑바닥부터 솟아나는 감동이 있다. 돌로 만들어진 파르테논은 오직 폐허인 채로 영원할 뿐이다. 종묘로서는 늘어나고 불에 타고 다시 세워지는 과정마저 하찮은 순간일 뿐, 더해도 덜해도 완전한 채로 영원할 것이다.

"더해도 덜해도 완전한 채로 영원할 것이다." 저절로 입이 움직여 문장을 읽는다. 현실적으로 존재하는 제한된 공간이 무한을 암시하고, 주어진 현재의 시간을 초월하여 영원에 이르게 되며, 삶과 죽음이 동렬에 놓이게 되는 과정을 이보다 더 완벽하게 설명할 수 없다. 가시적인 것과 비가시적인 것, 현상과 본질이 이원론적인 갈등 없이 공존할 수 있다는 것을 이해할 때 추상화는 시작될 수 있을 것이

다. "부분과 전체 모두를 지배하는 단순성. 인위적인 장식과 기교와 조작을 배제함으로써 얻어지는 초월적 효과들. 버려서 얻어지는 것들, 없음이 있음으로 역전되는 높은 차원의 생각들. 순환적 동선 구조." 그의 책을 읽으면서, 나는 우리 민족이 고도의 정신성을 이해하는 사람들이라는 점을 문득 깨닫게 되었다. 우리가 그토록 풍부한 '추상화'를 가질 수 있었던 이유다.

한국 건축은 곧 집합이다

책은 "건축은 시대의 모습을 담은 그릇이요, 깨달음과 생활이 만든 환경이며, 인간의 정신이 대지 위에 새겨 놓은 구축물"이라는 전제로 시작한다. 궁극적으로 건축은 집 짓는 기술 이상의 것으로 집을 매개로 벌어지는 '집단적 문화 활동'이다. 따라서 건축을 통해서 인간의 역사를 읽어 낼 수가 있다는 것이 저자의 생각이다. 불국사, 석굴암, 안압지, 종묘, 수원 화성, 소쇄원, 윤증고택, 방촌마을, 광한루원, 순천 선암사, 병산서원, 부석사, 도동서원, 통도사, 도산서원 등 한국의 주요 건축물을 세 권의 책에서 나누어 다루고 있다. 이미 여러 답사기들을 통해 익숙해진 건축물들이기도 하다.

그러나 김봉렬이 제안하는 시각은 완전히 새롭다. 이 책에는 한 건물을 통해 다른 건물을 바라보거나 건물들이 엇갈려서 등장하는 등 일반적이지 않은 각도에서 찍은 사진들이 유난히 많다. 저자가 해당 건축물들을 이해하고 바라보는 시점들을 암시하는 사진들이다. 저자가 주목하는 것은 건축물들 사이의 '관계성'이다. 이때

'관계성'이란 "건축의 형태는 개별 건물의 단독 입면을 지칭하는 것이 아니라, 건물과 건물들의 중첩되는 복합적인 형태를 의미하게 된다. 건축 내의 공간은 단위 건물의 내부를 지칭하는 것이 아니고 건물 사이, 또는 건물과 담장 등 부분 요소가 맺어지는 외부 공간과의 관계성을 의미한다."

저자는 "한국 건축은 곧 집합"이라고 일갈한다. 그의 독창적인 '집합이론'은 건축을 건물의 가치를 구조나 형태에서 찾는 것이 아니다. 대신 방, 건물, 건물군, 영역군이라는 입체적인 분석 단위들을 설정하고 각 단위 간의 조합되는 유기적 관계를 통찰한다. "감동적인 자연환경과 환경에 대한 탁월한 대응, 범상한 건물들이 모여 이루는 공간의 긴장과 흐름, 단순한 구성이 엮어 내는 다양한 장면들"을 동시적으로 고려하고 파악할 때만 한국 건축의 본질에 다가설 수 있다.

비워진 것과 채워진 것의 조합

한국 건축을 집합으로 보면, 그것의 모든 차원마다 구성 원리가 존재함을 비로소 알게 된다. 바로 비워진 것[虛]과 채워진 것[實]의 조합이다. 석 칸짜리 단출한 민가에도 반드시 포함되어 있는 공간이 바로 마루 같은 빈 공간이다. 이를테면 가시적인 것(벽으로 둘러싸인 닫힌 공간: 방, 채, 건물, 실)은 늘 비가시적인 것(벽으로 둘러싸여 있지 않은 열린 공간: 마루, 마당, 허)과 함께 공존하며, 이러한 관계는 다양한 층위에서 반복된다.

그러므로 한국 건축의 최소 요소는 방과 마루, 또는 채와 마당의 한 쌍이며, 이들을 쪼개 버리면 한국 건축의 최소 단위가 사라지고 만다. 건물을 고립시켜서 웅대함(실)만을 기준으로 판단한다면, 한국 전통 건축의 핵심이 보이지 않는다는 말이다. 더 나아가 자연환경 역시 건물군, 영역군들과 관계 속에서 고찰된다. 이로써 집합이론은 한국 건축과 자연과의 관계를 '자연환경에 순응한 건축'이라고 바라보던 기존의 평면적이고, 수동적인 해석을 넘어서서 "자연을 해석하고 적극적인 경관으로 건축화하는 능동적인" 가치를 전면화시킨다.

안동 병산서원의 만대루가 대표적인 건축물이다. 만대루는 "병산서원 전체를 주변 자연과 맺어 주는 매개체" 역할을 한다. 강의가 행해지던 입교당의 원장님 자리가 병산서원 최고의 조망점인데, 건물의 전면에 놓여 있는 만대루는 독자적인 기능을 갖는 건물이 아니라 자연과 건물군, 각 영역군 사이를 연결하는 매개적 존재며 자연을 끌어안는 시각적인 틀로 기능한다. 만대루의 상단으로 우뚝한 병산의 자태를 볼 수 있으며, 하단으로는 '사람들의 통행과 강물의 흐름'을 볼 수 있게 한다. 이것은 병산서원의 집합적 형태가 안에서 밖을 지향한다는 점과도 관련이 있다. 이것은 일반적으로 유교 건축물들이 내향적 경관보다 '외향적 경관 구조'를 우선으로 계획한다는 점과 연관된다. 안에서 밖을 바라볼 때 뛰어난 경관을 얻는 것은 '수신제가(修身齊家)'와 '치국평천하(治國平天下)'를 동시적으로 중시하는 유교적 이상을 완벽하게 재현한 것이다.

저자가 한국 건축이 도달한 보편적인 가치로 지적하는 또 하나의 요소는 바로 "대칭적인 부분들을 유기적으로 구성하는 전체

성"이다. 병산서원뿐 아니라 논산의 윤증고택 또한 "부분적으로 대칭을 이루지만 전체적으로는 완연한 비대칭으로 구성되어 있는데, 하나의 유기적인 전체성을 이룬다."라고 저자는 분석한다. 김봉렬이 주장하는 각 요소들의 비대칭성, 비정형성, 비표준성과 전체성은 건축물에만 통용되는 것이 아니라 한국 예술 전체에 해당하는 것이다.

강우방이 다양한 형태의 영기문에서 발견해 낸 생동감이다. 강우방은 『한국미술의 탄생』에서 "우리 조상들이 자유분방하면서도 방종에 흐르지 않는 절묘한 효과를 표현하려 했었는지 생각하면 감탄을 금할 수 없다. 좌우 대칭이 맞지 않는 것은 좌우 대칭이 주는 규격성에서 자유로워지고 싶어서였을 것이다."라고 말한다. 엄격한 기하학적 대칭에서 벗어난 자유분방한 활력의 묘미가 우리 조형예술뿐 아니라 건축에서도 발견되는 듯싶다. 또한 그것은 존재하는 것들을 하나의 틀로 속박해서 미적인 엄격함 속에 가두려는 의식이 아니라, 미적인 의식과 존재 자체가 동시적으로 공존하게 하는 자유분방함이기도 하다. 가장 규칙적으로 보이는 종묘조차도 건물들의 배치를 보면 지형도상에서는 비틀리고 불규칙해 보이는데, 사실 이것은 "실제 지형에 가장 잘 적응한 결과다. 도면상의 기하학을 배치 계획의 기준으로 삼지 않고, 지형과 땅의 생김새를 기준"으로 삼을 줄 알았던 것이다.

저자가 '전체성'이라는 측면에서 최고의 사찰 건물로 선택한 곳은 순천 선암사다. 그는 한국 사찰의 원형을 가장 잘 보존하고 있다는 평가를 받고 있는 선암사의 핵심적인 특징은 '전체성'이라고 말한다. 고려시대의 건축물의 원형을 그대로 간직하고 있는 하나하나의 건물들은 소박하고 간략하다. 선암사 건축물들을 전체로 묶어 주는

요소들은 길과 물이다. 무량수각 앞의 작은 연못에서 모였다가 승선교까지 이어지는 선암사의 물길은 '자연과 건축군을 하나로 엮어 내는 소리의 끈이며, 시각의 길'이라는 저자의 말은 그가 단순히 눈에 보이는 건축물들에만 연연하는 것이 아니라는 점을 분명히 드러낸다. 그는 선암사 전체를 거닐고, 듣고, 촉각적으로 느낀다. 건축은 건물 자체의 문제가 아니라, 그곳에서 사는 사람들의 오감을 통한 감각과 움직임의 문제로 해석된다.

건축의 역사는 건축 이론의 역사다

집합이론은 단순한 공간적인 배치 이론의 차원을 넘어선다. 창건 1000년이 넘은 고찰 등 수많은 전통 건축물들은 시간이 흐름에 따라 증축되거나 축소됐다. 건물의 재배치와 증축이라는 역사적 시간을 담아내는 데도 집합이론은 유용하다. 얼핏 보면 한국의 건축물을 포함한 동양의 건축물들은, 서양의 건축사처럼 양식상 극적인 변화가 없었던 탓에 마치 발전이 정체된 것처럼 느껴진다. 양식의 변화를 잣대로 삼으면 대부분의 건물이 거기서 거기인 것처럼 보이기도 한다.

　중요한 것은 건물의 양식적인 변화가 아니라 "건물과 건물, 또는 여타의 부분적 요소들을 무엇을 위해 선택하고 어떻게 조합하는가 하는 집합의 방법론"이다. 한편 '집합성의 논리가 어떠한 것인가?' 하는 문제는 문화권에 따라 다르게 나타난다. 19세기까지 우리나라의 가장 중요한 사상적 흐름은 불교와 유교다. 저자에 따르면

같은 정원이라도 청평의 문수원(文殊院)은 불교적 인식에 의한 정원이며, 담양의 소쇄원은 유교적 이념을 바탕에 두고 조영된 정원이다. 또한 동일한 불교적 건축이라고 하더라도 황룡사는 기하학적인 질서에 충실하며 통도사는 유기적 질서를 가지고 있으니, 다른 사상과 상이한 건축적 개념에 입각해 있는 완전히 다른 건축물인 것이다.

그러므로 건축사는 결코 단순한 건물의 역사가 아니다. 저자는 '건축의 역사는 건축 이론의 역사'라고 말한다. "어느 시대, 어느 문화권을 막론하고 뛰어난 건축적 사고와 체계화된 이론의 뒷받침 없이는 위대한 건축 작품은 불가능"하기 때문이다. 건물을 지은 장인들에게 모든 공이 돌아가지 않는다. 오히려 건축적 사고의 탄탄한 기초가 되었던 '이론적 건축가'(당대 지식인들)의 역할을 강조한다. 순천 선암사를 중창한 의천대사, 도산서원의 퇴계 이황, 수원 화성의 정조와 정약용 등 과거의 건축물과 관련된 인물들은 모두 당대 최고의 지식인들이었다.

저자는 한국 최고의 지식인들이 관여했던 건축의 첫 순간으로 시각을 돌린다. 이제 그의 논의는 건축학의 영역을 넘어 방대한 한국 문화사, 지성사로 확장된다. 1985년 스물일곱의 나이에 김봉렬은 『한국의 건축: 전통 건축 편』이라는 책을 출간한다. 이 책을 읽은 일본의 한 학자는 그를 감히 '천재'라고 칭했다. 이런 평가는 단지 일본인의 형식적인 친절에서 나온 말이 아니었다. 지금도 그의 책 구절구절을 통해 천재성을 확인할 수 있다. 또 이 책의 전도사인 최준식 교수의 말대로, 우리 문화사 전반에 대한 김봉렬의 이해는 "각 분야의 전문가들도 놀랄 정도로 해박하고, 깊고 대단하다." 한

국 문화사에 대한 그의 이해는 단순한 배경지식에 머무는 것이 아니라, 이론적 건축가들의 사상이 어떻게 건축적으로 물리화되고 실현되었는가를 구체적인 실례로 보여 준다.

'석 칸의 원칙'을 지키면서 마루, 방, 부엌의 비례를 변형한 도산서당은 퇴계 이황의 '경(敬)' 철학이 건축화된 과정을 보여 준다. 이론의 내공뿐 아니라 입담의 박력도 장난이 아니어서, 순식간에 독자들의 멱살을 잡아채다가 건축물과 어울려 살았던 사람들의 삶 한복판으로 데려다 놓는다. 17세기 논산에 살았던 예학자 윤증이 사랑방 앞 누마루를 통해서 바라보았을 경관 앞으로, 단도직입적으로 우리를 끌고 간다. 그의 말대로 건축은 그곳에 살았던 사람들에 대한 이해 없이는 설명되지 않는다.

나는 막연히 이 책의 일독을 권하지 않는다. 당당하게 필독을 강요한다. 좋은 책을 권해 줘서 고맙다는 말을 '반드시' 들을 자신이 있다. 나도 그랬으니까. 주제가 지나치게 난해하다거나 문장도 교과서처럼 딱딱하지 않고 명료하지만, 내용적인 깊이 때문에 쉽게 읽힌다고 말할 수는 없다. 뒤집어 생각하면, 좋은 책을 두고두고 여러 번 읽는 진지한 독자가 될 기회가 온 것이다. 쉽게 쓰인 대중적인 입문서에 집착하는 '문화적 포퓰리즘'(너무 오랫동안 우리에게 내면화되어 있었다!)을 극복하면 무한 지식의 쾌감을 보상으로 얻을 수 있다.

선인의 눈과 마음으로 느끼는
옛 그림의 깊은 맛

오주석, 『오주석의 한국의 미 특강』(솔, 2005)
『오주석의 옛 그림 읽기의 즐거움 1, 2』(솔, 2006)

좋은 스승 오주석의 눈을 빌려 한국적 아름다움을 발견하기

미술시장에서 전통 회화와 한국화의 가격은 현대미술품과 비교해 볼 때 이해할 수 없을 정도로 낮은 가격대를 형성하고 있다. 가격이 작품의 질을 무조건 보장하는 것은 아니지만, 시장의 이런 편중 현상은 전체 한국미술계의 발전에 도움을 주지 않는다. 우리 미술에 대한 부당한 평가는 2~3년 만에 사라지는 반짝 작가들의 존재, 갖가지 비리와 어우러져 시장의 피로감을 누적시키고 미술계 전체의 발전을 지체시킨다. 물론 전통 미술품 가격의 답보 상태는 각종 위작 사건 등과 관련된 불신, 주택 구조의 변화에 따른 장식성의 저하 등 여러 가지 이유를 댈 수 있겠지만, 우리 미술이 이렇게 부당한 대우를 받는 데는 근본적인 이유가 따로 있다. 바로 '우리 것을 알아보는 안목의 결여', '심미안의 부재', '전통의 단절'이 그것이다. 눈앞에 세계 최고의 명화가 있다 한들 알아보지 못하면, 그것은 불쏘시개 종이에 지나지 않게 된다.

음악에는 '귀명창'이라는 말이 있다. 실제 음악 연주는 하지

못하지만, 탁월한 청음으로 좋은 음악을 분별해 낼 줄 아는 사람을 일컫는 말이다. 음악 애호가들에 대한 존중의 의미가 담긴 멋진 개념이다. 이런 귀명창들은 좋은 음악에 열광하며 공연, 음반 판매 등 음악 유통 과정에서 선순환의 고리를 만들어 내는 일등 공신들이기도 하다. 미술에서도 직접 작품을 제작하지는 못하지만 좋은 작품을 분별하고 그것을 즐길 줄 아는 최고의 심미안을 일컫는 말로 '눈대가'라는 표현을 만들어 보면 어떨까? 미술 작품에 대한 안목과 식견이 중요한 교양의 잣대가 될 수 있도록 서로를 고무해 보자는 말이다. 이것은 미술시장 및 미술계 전반이 특정 경향에 쏠리는 것을 막고, 건전하고 다양한 취향의 작품이 존중 받는 데 밑거름이 될 것이다.

'귀명창'이 하루아침에 되는 것이 아니듯, '눈대가' 역시 부단한 노력으로 이루어질 테다. 심미안을 갖춘 '눈대가'에게 가장 중요한 것은 작품을 이해하고 사랑하려는 자발적인 의지며, 두 번째는 좋은 스승이다. 좋은 스승의 눈을 빌려 아름다움을 발견하고, 그것을 직접 몸으로 체득하면서 자기 것으로 만들어 나가는 것이 '눈대가'의 학습 과정이 될 것이다. 그런 의미에서 오주석은 미술에 대한 열정을 불러일으키고, 한국 전통 미술의 아름다움에 눈뜨게 해 주는 좋은 스승 중 한 분이다. 그는 2005년에 지병으로 타계했다. 만 49세의 안타까운 나이였다. 그러나 그가 남긴 여러 책은 여전히 살아서 우리와 함께 호흡하고 있다. 그중에서도 대중적으로 널리 알려진 『오주석의 한국의 미 특강』은 그의 다른 저서들과 함께 전통 미술 전반에 대한 좋은 입문서다. 한국미술의 아름다움을 알리는 데 열성이었던 그는 대중 강연에도 열심이었다. 이 책은 그러한 강의 녹취를 기초로

했다. 책을 다 읽고 나면 그의 생전에 육성 강의를 한 번도 들어보지 못한 것이 한스러울 정도다.

김홍도의 「씨름」은 이 책에 관련 도판만 여덟 개가 실려 있다. 각 세부 설명에 맞춰 도판을 실었기 때문이다. 이렇게 작품을 뜯어 보고, 이리저리 굴려 보고, 엮어 보는 재미가 꿀맛이다. 책 속에서는 풍속화, 건축, 초상화 등 특정 장르에 얽매이지 않고 '한국의 미'를 찾아가는 흥미로운 여정이 펼쳐진다. 대중 강의라고 해서 깊이가 얕지 않다. 오히려 다른 각론, 웬만한 전문 서적보다 더 심오한 수준의 원리적인 탐구가 담겨 있다. 한국미술을 처음 공부하는 사람들에게 이만한 책이 없다. 책을 독파하고 나면 이 저자의 다른 책이 더 궁금해질 것이다. 그렇다면 『오주석의 옛 그림 읽기의 즐거움』, 그리고 더욱 상세한 논의를 원한다면 『단원 김홍도』, 『이인문의 강산무진도』를 읽어 나가면 좋다. 우리 옛 그림 '읽기'의 치열함과 즐거움에 매료될 것이다.

옛사람의 눈으로 보고, 옛사람의 마음으로 느끼기

개별 작가에 대한 지식을 쌓는 것만이 이 책을 읽는 보람의 전부가 아니다. 그가 작품을 설명하는 방법을 보면 심미안을 갈고닦을 수 있는 다양한 팁을 발견할 수 있을 것이다. 오주석은 잔재주만 품은 그림은 높이 평가하지 않는다. 손끝의 솜씨에 현혹되지 않고, 그림 속에 깃든 위대한 '인간의 마음'을 우선으로 친다. 다른 책 『오주석의 옛 그림 읽기의 즐거움』에서는 김명국의 「달마도」 읽기를 통해

"작품에 대한 생각은 오래고, 그 구상은 깊되, 드러난 필획은 매우 간결하다."라고 우리 그림의 덕성을 집어낸다. 달마도는 중국과 일본 에서도 그려진 그림인데, 오주석은 중국이나 일본의 화풍과 비교하여 담백하고 독특한 우리 회화 미학의 근본적인 특성을 요약해서 잘 설명해 준다.

『오주석의 한국의 미 특강』은 짧은 시간 안에 한국미술의 핵심을 전달하려는 강의록이 글의 바탕이 되다 보니 총론적인 성격이 강하다. 즉 저자가 이 책에서 제시하는 큰 틀을 잘 숙지해 두면 이후의 공부에도 큰 도움이 될 것이다. 이 책은 옛 그림을 보는 감상의 두 원칙을 제시하고, 나아가 그림에 담긴 선인들의 세계관을 이해하며, 궁극적으로는 옛 그림으로 조선의 역사와 문화를 살펴본다는 점층적인 구조를 가지고 있다.

서화일률(書畵一律)의 전통에 따라 그려진 전통 회화는 옛 글씨를 쓰는 원칙대로 우상좌하(右上左下)의 법칙에 따라 읽어야 한다는 것이 그의 첫 번째 주장이다. 왼쪽에서 오른쪽으로 진행되는 가로쓰기에 몸이 굳어진 현대인들의 미술 감상법을 우선 신체적으로 교정할 것을 제안한다. 이러한 자세 교정은 "옛사람의 눈으로 보고, 옛사람의 마음으로 느끼기" 위한 첫걸음이다. 왼쪽에서 오른쪽으로 인식하는 데 익숙해진 현대인들은 오른쪽에서 시작되는 세로쓰기를 하던 옛사람들의 사고의 흐름을 놓칠 수 있기 때문이다. 예술 작품을 창작의 순간으로 되돌아가서 이해하려는 시도다. 다음의 다른 저작과 비교해 보면 이런 태도의 중요성을 알 수 있다.

유홍준은 그의 『한국미술사 강의』에서 고구려 유주지사 진의 무덤 벽화를 설명하는 부분에서 작게 그려진 시종들의 모습에 관

하여 원근법 구사의 미숙함, "3차원의 인물을 2차원의 평면으로 옮겨 본 경험의 부족"을 지적한다. 그러나 중요한 사람을 크게, 중요하지 않은 사람을 작게 그리는 것은 단순히 '서투름'이라는 말로 평가될 만한 요인이 아니다. 이런 현상은 르네상스식 원근법이 발견되기 이전의 중세 서양 회화의 특징이기도 하다. 르네상스의 근대적 세계관과는 다른 세계관에서 비롯된 형상화 방법일 뿐이다. 시대별로 다른 형상화 원리를 이해하는 것이 미술사의 요체라는 점을 생각하면, 다른 문화의 잣대를 우리 문화에 함부로 적용하는 것은 매우 위험한 일이다.

이 부분을 오주석이 풀어 이야기한 단원 김홍도의 「씨름」과 비교해 보자. 오주석은 "둥글게 구경꾼들이 둘러싼 가운데 씨름하는 두 사람이 다른 사람들보다 몸집도 더 크게 그려졌을 뿐 아니라 유난히 늘씬해" 보인다고 한다. 서양화의 관점에서 보면 참으로 해괴한 그림, 혹은 원근법적 기초에 무지한 것처럼 보일 수도 있다. 이 부분에 대해서 오주석은 "서양 사람들은 도저히 생각하지 못하는, 한국 사람들만의 기발한 재주"라고 평한다. 그 씨름꾼들의 모습은 "그림 속 구경꾼들이 앉아서 치켜 본 모습", 즉 "구경꾼의 시선을 그대로 빌려 온 것"이라는 말이다.

데이비드 호크니가 『다시, 그림이다』에서 말했듯이, 주객 분리의 철학에 의거하는 서양식 원근법을 채용한 미술 작품은 화가가 "그 안에 머물고 있지 못한" 그림이라는 한계를 갖는다. 반대로 동양의 그림에서는 보는 사람과 보이는 대상이 하나로 연결된다. 그림 안에 관람자의 시점, 즉 그림 속 사물을 가장 멋지게 볼 수 있는 시점을 염두에 두고 그리는 것이다. 원근법은 단순한 미술적 표현 수

단이 아니라 주체와 객체의 분리를 근거로 성립된 서양 근대적 세계관의 표출이었다.

이미 2부의 '추는 미의 다른 얼굴이다'에서 움베르토 에코의 책을 읽으면서, 우리는 원근법이 현실을 올바르게 재현하는 수단일 뿐만 아니라 하나의 세계관으로서 작동하는 메커니즘이라고 설명한 바 있다. 원근법의 규칙을 준수하지 않은 다른 문화권의 그림들을 '부적절하고 추하다.'라고 느끼는 서구인들의 문화적 우월감을 지각하지 못함으로써 자기 문화의 특성과 우수성을 간과하는 우를 범하면 안 될 것이다. 우리는 몰랐던 것이 아니라 '달랐던 것'이다.

이런 이해가 있어야 김홍도의 만년 작품 「주상관매도」와 「마상청앵도」에 대한 멋들어진 해석이 가능해진다. 먼저 「주상관매도」에는 매화 나뭇가지가 공중에 매달려 있는 것처럼 그려져 있다. 그것 역시 원근법을 모르는 무지 혹은 세상을 객관적으로 재현하지 못하는 무능력이 아니다. 공중에 매달린 듯한 나뭇가지는 선비의 눈에 갑자기 쏙 들어온 그 순간처럼 확대되어 그려진 것이다. 한편 「마상청앵도」는 봄비가 살포시 내리던 날 말을 타고 지나가던 선비가 버드나무 가지에서 노니는 꾀꼬리 소리를 듣고 돌아보는 모습이다. 기대하지 않았던 소리에 가는 길을 멈추고 마음에 새소리를 담는 그 맑고 투명한 감흥을 그린 것이다. "사물과 함께 그것을 바라보는 자기 자신까지 함께 바라보는 경지"다. 이것은 거의 "명상의 단계"라고 저자는 말한다. 오주석의 말대로, 그리고 서양화가 호크니의 언급처럼 우리는 '마음으로' 모든 사물을 보는 것이고, 그렇게 마음으로 본 세상이 그려진 것이 바로 우리 옛 그림이다. 그런 분석을 통해서 우리는 '늙은 단원의 심력(心力)'을 알 수 있다.

예술의 국경이야말로 지구상에서 가장 높다

작품의 조형을 이루어 내는 철학, 세계관, 가치에 대한 이해는 우리 문화 예술을 이해하는 근간이 된다. 그에 따르면 음양오행론을 근간으로 하는『주역』의 세계관이 우리 옛 그림의 바탕을 이루는 마음이며 우리 문화 전반을 이해하는 데 중요한 키워드다. 그것은 선조들이 공간과 시간을 이해하는 틀이었고, 문자의 조성 원리였으며, 도덕적 원리이기도 했다. 저자가 작품 속으로 깊숙이 들어갈 수 있었던 것은, 바로 이런 철학적 근간에 대한 깊은 이해가 있었기 때문이다.

미술에 대한 이해와 사랑은 자연스럽게 이 땅에 대한 자부심으로, 국민적인 자존감으로 연결된다. 안견의 「몽유도원도」는 세종 시대의 수준 높은 문화를 웅변하며, 김홍도의 작품들은 영·정조대의 치세를 배경으로 한다. 이런 위대한 미술품을 탄생시킨 조선의 역사와 문화를 논하면서 성리학적 민본주의에 기초한 "조선은 문화와 도덕이 튼실했던 나라였다."라는 결론에 도달한다. 오주석을 따라서 그림을 읽다 보면, 그 뒷면에 있는 '우리'가 보인다. 일제 강점기 때 왜곡되고 상실된 자부심을 되찾는 작업이기도 하다.

저자는 문화재 지정에 있어서도 일제의 잔재가 그대로 남아 있어서 지금 안목으로 보면 정말 뛰어난 작품이 정작 지정되지 않았는가 하면, 일본 사람들이 유난히 좋아했던 도자기는 엄청난 비중을 차지하고 있다고 지적한다. 현재 우리 문화재 지정은 도자(陶瓷)에 편중되어 있으며, 화가들의 소중한 그림들은 오히려 홀대를 받고 있다. 이는 일제의 편향된 취향이 여전히 통용되고 있다는 것을 의

미한다. "예술에 국경이 없는 것이 아니라, 오히려 예술의 국경이야말로 지구상에서 가장 높다."라는 그의 주장을 들으면, 그림을 보는 심미안을 가진 '눈대가'가 되는 것은 곧 이 땅을 사랑하는 또 다른 방법이라는 점을 생각하게 한다. 오주석은 "역사는 평지돌출하지 않는다. 우리가 발휘했던 것은 우리 안에 간직된 것이 있었기에 가능했던 것"이라고 말한다. 우리 미술에 대한 공부는 우리 속에 있는 힘찬 가능성을 찾아내는 일과 다르지 않다.

김홍도, 「씨름」(조선, 18세기)

오주석은 "둥글게 구경꾼들이 둘러싼 가운데 씨름하는 두 사람
이 다른 사람들보다 몸집도 더 크게 그려졌을 뿐 아니라 유난히
늘씬해" 보인다고 한다. 서양화의 관점에서 보면 참으로 해괴한
그림, 혹은 원근법적 기초에 무지한 것처럼 보일 수도 있다. 이
부분에 대해서 오주석은 "서양 사람들은 도저히 생각하지 못하
는, 한국 사람들만의 기발한 재주"라고 평한다. 그 씨름꾼들의 모
습은 "그림 속 구경꾼들이 앉아서 치켜 본 모습", 즉 "구경꾼의
시선을 그대로 빌려 온 것"이라는 말이다.

민중들의 희망 노래,
정겨운 우리 민화 이야기

정병모, 『무명 화가들의 반란, 민화』(다할미디어, 2011)
『민화, 가장 대중적인 그리고 한국적인』(돌베개, 2012)

삶을 사랑한 사람들의 생활 그림

사랑스러운 그림들이다. 이리 보고 저리 보고, 신기해서 뜯어보고 붙여 보다가 키득키득 웃게도 된다. 「신선고사도」 속에서 꽃을 악기 처럼 부는 선녀의 모습은 현대적이면서 예쁘기 짝이 없다. 동서양 미술을 통틀어도 보기 드문, 아기처럼 귀엽고 순수하며 사랑스러운 여인들이다. 어떤 그림의 제목은 「봉황」인데, 아무리 봐도 목을 길 게 뺀 닭을 그린 것 같다. 봉황은 본 적 없지만, 마당의 닭은 실컷 보고 살아온 서민 화가의 유쾌한 그림이다. 호랑이는 순박하다 못 해 바보 같고, 용은 기우제를 한 상 받아먹고도 비를 내리지 못해 낭패한 표정이다. 물고기 한 마리가 출세해 보겠다고 등용문 앞에 서 펄쩍 뛰어오르지만, 과연 저놈의 물고기가 용이 될 수 있을까 싶 을 만큼 평범한 어종이다.

　더러 표현은 서툴지만, 그림들은 살아 있는 사람들의 현실적 인 욕망과 꿈을 절절히 담고 있다. 때때로 어떤 그림 속에서는 입이 딱 벌어질 정도의 장대한 유토피아 장면이 펼쳐진다. 「십장생도」와

「해학반도도」가 그런 그림들이다. 그림 속에 속속들이 들어 있는 상징과 꿈이 풍요롭고 찬란하다. 여기는 누구든지 배부르고 아프지도 않고 죽지도 않고 행복하게 사는 세상, 바로 민화의 세계다.

이 그림들은 멀리 있지 않았다. 청계천변 광교 일대는 현재 번잡스러운 비즈니스 지역 중 하나지만, 조선시대에는 매우 운치 있는 곳이었다. 예전에 광통교라고 불렸던 청계천변 일대에서는 그림도 팔고 예인들의 거리 공연도 행해졌다. 그 시절 "한낮 광통교 기둥에 울긋불긋 걸렸던"(강이천, 「한경사」) 그림은 당시 속화라고 불리던 민화였다. 18세기 후반 강이천은 이 그림들의 기교가 나쁘지 않아 '도화서의 솜씨'에 버금간다고 표현했다. 그림 시장은 꽤 오래 존속해서 20세기 초 주한 이탈리아 총영사로 부임한 카를로 로세티(Carlo Rossetti)는 광통교 일대의 지전에서 다양한 종류의 용과 호랑이 그림을 저렴하게 살 수 있다고 기록했다. 또 집집마다 그림이 걸려 있었다고 증언하는데, 민화 연구가 정병모의 추측에 따르면 그것들은 모두 지금 우리가 민화라고 부르는 그림들이었을 테다.

저자 정병모는 '민화를 세계로'라는 목표를 세우고 지난 10여 년간 민화 관련 연구 작업과 전시 작업을 이어 왔다. 그의 책 『무명 화가들의 반란, 민화』(2011)와 『민화, 가장 대중적인 그리고 한국적인』(2012)은 그러한 노력의 결과물들이다. 민화와 채색화에 대한 연구는 문인화 중심으로 쓰인 한국미술사를 폭넓게 하는 데 큰 기여를 할 것이다. 이 가운데 좀 더 민화 연구를 체계화시킨 책이 『민화, 가장 대중적인 그리고 한국적인』이다. 이 책은 '민화'에 대한 개념 규정부터 시작한다.

그는 민화를 "서민 화가가 서민 취향으로 그린 그림"이라고 규

정한다. "18세기에는 풍속화가 발달했고, 19세기에는 민화가 융성했다. 18세기 후반 풍속화라는 주제를 통해 서민의 생활상에 주목했던 화단은 19세기에는 명실상부한 서민 회화의 등장"으로 이어지게 된다. 이 시기는 미술뿐만 아니라 문학, 음악 등 문화 영역 전반의 향유 계층이 기존의 사대부 계층을 넘어서 중인과 양인, 천민으로까지 확대되던 시기였다. 저자는 이러한 현상을 "근대로 접어들면서 대중문화로 발전하는 중요한 밑거름"이 마련되는 과정으로 파악한다.

저자는 이런 기층문화의 강세는 조선에만 국한된 것이 아니고, 전 세계적인 현상이었음을 지적한다. 즉, 서구에서는 존 러스킨이나 윌리엄 모리스를 위시한 많은 사람들이 "급격한 산업화와 기계화에 대한 반작용으로 휴머니즘을 회복"하려는 운동을 전개했으며, "예술은 민중에 의한 것이고 민중을 위한 것"이라는 생각을 가지고 민속공예 운동에 주목했다. 일제 강점기에 조선의 미술을 보호하는 데 큰 공헌을 한 야나기 무네요시의 '민예론(民藝論)' 역시 존 러스킨과 윌리엄 모리스의 영향을 받은 것이었다.

조선의 백자는 로댕에 심취해 있던 야나기의 인생을 바꿔 놓았으며, 그는 근대적인 일본 민예운동에 헌신하게 된다. 그의 미학은 한국에 큰 영향을 미쳤다. 야나기는 조선의 아름다움을 '한(恨)의 미학', '애상미'라고 정립했다. 야나기의 긍정적인 기여를 인정하더라도, 나는 오래전부터 이런 그의 주장이 금과옥조처럼 떠받들리는 데 의심을 품었다. 왜냐하면 민화가 보여 주듯 내가 아는 한국인들은 애상에 잠긴 슬픈 사람들이 아니라, 매우 진취적이고 명랑한 사람들이기 때문이다. 오주석도 『한국미 특강』에서 2002년 월드컵

의 열기를 보면서 한국 사람들의 역동성에 대해 말하지 않았던가. 이 점에서 저자 정병모 교수는 야나기 무네요시의 미학을 세계사적 맥락에서 의미를 규정함으로써 그를 절대시하지도, 섣불리 배척하지도 않는 균형 잡힌 시각을 보여 준다. 이는 민화뿐만 아니라 우리 문화 연구의 올바른 태도를 제시하는 것이다. 최근에 발간된 이숲의 『스무 살에는 몰랐던 내한민국』을 참조하면, 구한말의 왜곡된 한국인상을 올바르게 정립하는 데 길잡이 역할을 해 줄 것이다.

민화는 새해 벽두에 대문에 그림을 붙여 귀신을 쫓는 세화(歲畵)에서 유래했다. 왕실에서 주로 그려지던 그림이 민간으로 확대된 것이다. 민화의 기원이 궁중의 세화였다는 것은 이 그림의 수요층이 서민에 국한되는 것이 아니었다는 점을 의미한다. 궁중뿐 아니라 궁 밖의 모든 사람들, 사대부와 여염집, 심지어는 사찰과 신당에까지 걸려 있던 그림이 민화다. 당시 사람들은 그림과 함께 살았다고 해도 과언이 아니다. 병풍의 형식이 유난히 눈에 많이 띄는 것은 민화가 바로 생활 속의 실용적인 용도를 가진 그림이었기 때문이다. 제사, 장례, 혼례, 생일 잔칫날 등 중요한 날이면 병풍과 그림이 빠지지 않았다. 이런 특별한 날뿐만 아니라, 「효자도」와 「문자도」는 매일매일 마음을 다잡는 훈육을 위한 그림이었다. 민화를 들여다보고 있으면, 마음이 둥글어지고 예뻐지는 것을 느끼게 되는데, 그 이유는 그림에 대한 사랑 이전에 삶에 대한 사랑이 느껴지기 때문이다. 민화는 삶을 사랑하는 사람들의 그림이었다. 생활 속의 그림이기 때문에 저자는 "민화의 유형을 통해서 서민의 취향, 삶의 양상, 사상 등을 읽어 낼 수 있다."라고 말한다.

한국미술사

자유분방한 상상 DNA

민화는 기본적으로 채색화로, 오방색을 기본으로 한다. 오방색에 대한 관념은 중국에서 시작되었지만 "고구려 고분 벽화부터 20세기 전반의 민화까지 무려 1600년간 그 원칙을 고수한 나라는 한국밖에 없다." 마치 유교를 받아들인 후 조선 500년간 원리주의적인 태도를 견지했던 것처럼, 오방색에 대해서도 원칙을 고수했다. 이러한 현상이 가능했던 것은 오방색이 단순한 취향의 표현이 아니라, 우리 민족에게는 '하나의 신앙' 같은 것이었기 때문이다. 즉, 오방색의 원리에 담긴 "상생과 상극의 원리에 의한 색채 배합"에는 자연 숭배 사상이 굳건히 자리하고 있다. 민화에서 가장 많이 쓰이는 녹색과 붉은색의 조합은 '목생화(木生火)'를 의미한다. 그것들은 기본적으로 생명과 활력을 표현하고자 하는 조형 의지다. 저자는 민화의 활기와 명랑성은 기본적으로 색채에서 유래한다고 지적한다.

구성과 표현의 자유분방함과 더불어 해학은 저자가 꼽는 민화의 가장 큰 매력이다. "민화는 자유다!", "민화는 밝고 명랑한 그림이다.", "민화가 춤을 춘다. 흥에 겨워 춤을 춘다.", "민화는 무명 화가들의 소리 없는 반란이다." 저자도 민화만큼 흥에 겨워서 짧고 명료한 문장으로 이야기한다. "어떤 틀에도 얽매이지 않는 자유로움"이 민화의 핵심이라고 말이다. 같은 주제와 같은 채색화일지라도 일정한 규범에 충실한 궁정 회화와 달리, 민화의 이미지는 자유롭다. 민화의 대표적인 도상인 '까치 호랑이'는 처음에는 악귀를 쫓는 호랑이가 새 소식을 전하는 까치와 함께 등장하는 벽사·길상(吉祥) 용도의 그림이었다. 그러나 여러 세대를 거쳐 반복적으로 그려지다

보니, 점차 새롭게 해석되었다. 바로 '바보 호랑이'와 '당찬 까치'의 등장이다. 호랑이는 폭정을 자행하는 관리를, 까치는 힘없는 민중을 대변한다. 호랑이는 어리석고 우스꽝스럽기만 하다. 민화는 웃음 속에서 사회를 비판하는 능청스러운 해학의 힘을 가지고 있다.

18세기 풍속화에 담긴 건강한 웃음은, 신유박해로 시작된 경직된 19세기 초반이면 사라진다. 풍속화에서 사라진 웃음을 보존한 것이 민화다. 민화의 세상은 물고기가 펄떡 뛰어오르고, 꽃들은 만발하고, 씨가 많은 갖가지 과일들이 풍성하고, 모든 것이 쌍쌍이 짝을 이루는 환상적이고 행복한 곳이다. 이 그림들은 수요층의 솔직한 염원과 자유롭게 경계를 넘나드는 분방함이라는 '한국적 DNA'를 그대로 담고 있다. 서양미술에는 입체적인 세계를 삼차원적으로 재현하겠다는 목표가, 문인화에는 현실을 초극하겠다는 정신성이 담겨야 했다. 이와 달리 민화의 세계에서는 어떤 규약과 요구로부터 자유롭고 분방한 상상력이 펼쳐진다. 나쁜 액을 막고 좋은 기운을 부르는 벽사(辟邪)와 길상(吉相)은 논리의 영역도 아니고, 현실의 영역도 아니고 오로지 기원(wish)의 영역이다. 속속들이 들어 있는 바람의 상징과 꿈이 풍요롭고 찬란하다. 민화 속에 표현된 '행복', '무병장수', '자손 번창', '출세' 등은 21세기의 우리도 여전히 바라고 있는 것들이 아닌가? 민화 속에 담긴 소박하고 진솔한 바람들은 기상천외한 도상의 혼합을 가져왔다.

가장 한국적인 욕망을 잘 보여 주는 작품이 책거리 그림일 것이다. 책거리 그림은 정조의 정치적인 이념을 대변하는 중요한 그림이었다. 문체반정(文體反正)을 단행해 당시 유행하던 잡기(雜記) 형식의 글을 멀리하고 전통적인 유교 고문을 진흥하고자 했던 정조는

자신의 뜻을 알릴 수 있는 그림이 필요했다. 저자는 책으로만 가득 찬 책거리 그림이 정조가 원하는 바였을 것이라고 넌지시 추측한다. 그러나 실제로 많은 책거리 그림에는 책뿐 아니라 다양한 기물이 함께 그려져 있다. 자세히 보면 대다수가 알록달록한 중국산 수입 도자기류들이다. 조선시대의 도자기 산업은 궁중 직속 사업으로 검약과 검소를 앞세운 왕실의 취향을 반영해 소박하고 세련된 백자가 주종을 이루었다. 그러나 조선의 상류층 사이에서는 중국이나 일본처럼 다채색 도자기들이 유행했다.

두 종류의 책거리 그림 분석으로 저자는 '조선 상류층 사람들의 명분과 실제'를 역동적으로 읽어 낸다. 서민들의 집에 걸린 민화풍의 책거리 그림들은 이와는 또 다르다. 이 그림들에서는 '행복', '장수', '출세', '득남' 등 세속적인 염원을 담은 물품들이 책과 함께 등장한다. 서민들의 자유분방한 상상력은 책 옆에 다산을 상징하는 다양한 과일을 배치하거나 여성의 바느질 도구를 결합시킴으로써 새로운 유형의 책거리 그림을 만들어 냈다.

다른 동아시아 국가에서와 달리 한국에서는 '효제충신예의염치(孝悌忠信禮義廉恥)'의 유교적 덕목을 주제로 하는 '유교 문자도'가 전국적으로 크게 유행했다. 이는 "조선 후기에 서민 사회가 성장함에 따라 서민들의 양반 문화에 대한 동경이 '유교 문자도'를 유행하게 하는 동력"이 되었다. 그러나 서민 문화는 양반 문화의 단순한 모방이 아니다. 서민들의 삶의 저변에 깔린 것은 한국의 전통적인 샤머니즘과 천 년의 역사를 가진 불교였다. 19세기 말 유행한 문자화, 책거리, 효자도, 충신도, 감모여재도, 무이구곡도 등 유교와 관련된 민화들은 한국의 역사를 천 년 동안 지배해 온 불교 대신 국교로 채택

된 "유교가 서민의 생활 속에 무르녹기까지 무려 300여 년이라는 세월이 소요되었다는 것"을 의미한다.

그러나 이때 서민들의 유교는 사대부들이 생각하는 그런 것이 아니었다. 사대부 계층과 달리, 서민들은 현실적이고 기복적인 틀 속에서 유교를 수용했다. 조상에게 제사를 지내기 위한 휴대용 사당인 「여재감모도」는 대표적인 유교 회화인데, 여기에도 수박, 참외, 석류, 유자, 포도 등이 그려져 있다. 이것들은 모두 다산을 기원하는 길상의 상징, 즉 조상을 위한 것이 아니라 제사를 지내는 사람들을 위한 상차림이라고 저자는 지적한다. 언제나 민중들에게 중요한 것은 '지금, 여기'에서의 행복이었다.

이 책에서 흥미롭게 다루고 있는 부분은 바로 무화(巫畵)다. 저자는 근대화 시기를 거치면서 미신이라고 배척당한 탓에 잘 보존되지 못한 데다, 기존의 미술사에서도 제대로 언급하지 않은 무화에 많은 지면을 할애한다. 이는 한국 회화사를 풍부하게 해 줄 수 있는 매우 의미 있는 작업이다. 무화의 연원은 상당히 오래됐는데, 고려시대 때부터 서민들의 종교화로서 제작되었다는 기록이 남아 있다고 한다. 초기 민화 연구가 조자용은 말년에 무화에 심취했는데, 무화 속에 나타난 샤머니즘이 한국 문화의 모태라는 사실을 깨달았기 때문이라고 한다. "앞으로 한국 회화사를 풍요롭게 가꾸어 나가기 위해서는 문화를 비롯한 종교 회화에 대한 연구가 필수적"이라고 저자는 주장한다.

민화가 번성했던 시기인 19세기 말 20세기 초반은 민족이 가장 암울했던 시기였다. 이러한 아이러니를 저자는 다음과 같이 설명한다. "전쟁 때는 희극이 유행하고, 평화 시에는 비극이 유행하는

것과 같은 원리다. 이는 정서적으로 균형을 유지하려는 노력이다. 이를 좀 더 적극적으로 해석하면 민중이 민화를 통해 보여 준 밝은 정서의 그림은 기울어져 가는 국운을 지탱하는 버팀목 역할을 했다.”라고 말한다. 19세기 말에서 20세기 초에 번성했던 민화는 삶의 노래였고, 민족의 암울한 시기를 극복하려는 민중들의 희망가(希望歌)였다. 1919년 3·1만세운동 직후 한국에 와서 한국 사람들을 관찰하고 그림으로 남긴 일리저버스 키스가 그녀의 책 『Old Korea』에서 전하는 것처럼, (일본인들이 해 댄 “한국 사람들은 무식하고 후진적”이라는 악평과 달리) “한국 사람들은 강인하고, 지성적이며, 슬기로운 민족”이었고, 그것의 응축된 표현이 민화였다. 민화, 명랑하게 경계를 넘나드는 자유분방함이라는 우리 민족의 DNA를 고스란히 간직한 그림들이다. 홍경택, 이동기, 홍지연 등 젊은 현대 작가들은 민화의 DNA를 이어받아 현대화시키는 데 성공한 작가들이다. 과거를 알아야 현재가 제대로 보이는 법이다.

도자기,
고려와 조선의 국가적 벤처 산업

윤용이, 『우리 옛 도자기의 아름다움』(돌베개, 2007)
『아름다운 우리 찻그릇』(이른아침, 2011)

한국인들이 살았던 삶의 현장 어디에나 있는 것

우리가 쓰는 기물들은 우리가 누구인지를 보여 준다. 일상 용품은 매일매일 우리의 성정과 감성에 영향을 미치고, 우리의 삶을 구성한다. 박경리의 소설 『토지』에는 통영 양반의 소반에 대한 정성스러운 묘사가 나온다. 길이 잘 들어서 윤이 나는 소반처럼 양반댁의 생활은 정갈하면서도 운치가 있었다. 현대 작가들의 작품 속에 등장하는 여러 기물들과 현대적인 색감들은 그들을 둘러싼 매체의 영향을 보여 준다. 한때 서울의 운치 있는 거리였던 삼청동은 스타벅스, 카페 베네 등 프랜차이즈 커피숍들에 의해 점령되었다. 아무도 스타벅스에 들리기 위해 삼청동에 가지는 않을 텐데……. 특유의 정겨운 운치를 잃어버린 획일화된 글로벌 커피숍에서 사용하는 머그잔과 일회용 컵에 길들여진 우리는 국제적으로 표준화된 감수성 이상의 것을 느낄 수 있을까? 이런 획일화된 물건들에 젖어 드는 것은, 알게 모르게 우리의 경쟁력을 마비시키는 일이 아닐까?

1953년 전쟁의 폐허 속에서도 "세계적이려면 가장 민족적이어

야 하지 않을까?"라는 말을 강조하면서 현대 추상화를 개척했던 김환기. 그의 든든한 버팀목은 우리 백자 항아리에 대한 사랑이었다. 그 속에서 김환기는 우리 민족이 일찍이 도달했던 아름다움의 깊이를 보았다. 1950년대 이후 그의 작품에 등장하는 것은 산월(山月), 매화 등 한국 산천의 풍경, 백자 항아리 등 전통문화에서 모티브를 얻은 소재들이다. 전통문화에 대한 그의 열광은 개인적인 취미 차원에만 머물지 않고, 한국 문화의 미래 비전으로 확대되었다. 김환기는 건축가 김중업에게 보낸 편지에서 "르코르뷔지에의 건축 또는 정원에다 우리 조선의 자기를 놓고 보면 얼마나 어울리겠소."라고 말했다. 정말 멋진 상상이다. 조선 자기들이 지닌 모더니즘적인 세련성을 세계 문화의 맥락에서 읽어 낸 뛰어난 통찰이다. 1953년 모두가 먹고살기에 급급하던 시절, 예술에 대한 이야기는 사치처럼 느껴졌다. 그런 그때 한국 문화의 글로벌화를 고민했다는 사실이 그저 놀라울 따름이다. 그는 우리 민족이 도달했던 아름다움의 깊이와 넓이를 보았던 것이다. 그랬기에 그는 끊임없이 자신을 채찍질하며 앞으로 나아갈 수 있었다.

그리고 젊은 작가들이 그의 뒤를 잇고 있다. 영국에서 활동 중인 작가 신미경은 비누로 도자기를 재현한다. 신미경은 동양의 도자기들을 다루면서 한·중·일의 도자기들이 저마다 각기 다른 개성을 가지고 있고, 또한 도자기가 인성적인 측면을 동시에 보여 준다는 점을 깨닫게 되었다고 말했다. 알민 레쉬 갤러리에서 성공적으로 전시를 마친 이수경은 깨진 도자기 파편을 금으로 이어 붙인 작품으로 명성을 얻었다. 그런가 하면 구본창은 조선의 백자를 여인의 알몸을 바라보듯 에로틱하고 탐미적인 시선으로 처리해서 유명해졌

다. 사실주의 작가 고영훈 역시 청화백자를 그렸다. 우리 도자기의 아름다움을 한국 현대미술에서도 어렵지 않게 발견할 수 있다. 세련된 미감을 가진 작가들이 먼저 우리 옛 도자기들의 아름다움을 발견하고, 우리에게 전하고 있는 것이다.

세계에서 주목받는 우리 현대미술 작가들의 배후에는 든든한 우리 옛 도자기들이 있다. 한국인 미감의 원천인 고미술 중에서도 도자기는 "선사시대부터 한국인들이 살았던 삶의 현장 어디에서나 발견"된다. 이것들은 한낱 그릇이 아니라 "결국 우리가 그릇을 통해서 이해하는 것은 각 시대에 살았던 사람들의 삶 또는 바람이며, 그들의 문화"이고, "한국인의 삶의 발자취를 그대로 보여 주는 살아 있는 증거"다. 도자기는 상류층의 전유물만이 아닌 일상 용품이었다. 형태와 문양, 용도 등 "다시 말해서 도자기는 그 시대 사람들의 삶과 꿈이 녹아 있는 하나의 세계"이며 "선사시대부터 오늘까지 한결같이 흐르는 큰 강물처럼 한국미의 흐름을 보여 주는 증거"라고 윤용이 교수는 말한다. 한국 도자기를 꾸준히 연구해 온 그의 저서 『우리 옛 도자기의 아름다움』은 질그릇부터 시작해서 청자, 분청자, 백자로 이어지는 우리 도자기의 흐름 전체를 다루고 있다. 최근 발표한 『아름다운 우리 찻그릇』은 찻그릇을 중심으로 청자부터 백자까지 더욱 세분화된 영역을 다룬다.

고려청자는 우리에게 'Korea'라는 이름을 주었다

두 권의 책이 공통으로 다루는 고려청자, 분청자, 백자의 역사를 살

펴보면 도자기는 중세 최고의 벤처 사업이자 중요 국책 사업이었다는 것을 알 수 있다. 전쟁으로까지 치달은 도자기 기술을 둘러싼 한·중·일의 갈등과 역사는 지금의 산업 전쟁을 방불케 한다. 10세기 후반 고려 광종은 청자 기술로 유명한 오월국의 장인들을 적극적으로 영입해 도자기 기술을 이 땅에 정착시키고자 노력했다. 고려의 왕들은 강진에 왕실용 가마를 설치하는 등 전폭적인 지원을 한다. 특히 고려 예종은 국가적인 차원에서 강진 사당리요를 적극적으로 원조하여 이곳에서 제작된 최고급 청자를 사용했다. 그 결과, 12~13세기에 이르러 천하제일의 비색(翡色) 청자를 만들어 낸다. 신비롭다는 의미에서 이름 붙여진 중국의 비색(秘色) 청자와는 달리, 비취색이 돈다는 의미를 지닌 비색 청자는 고려청자만의 자부심을 나타내는 명칭이었다. 고려 비색 청자의 아름다움은 널리 알려져서 중국의 태평노인이 편찬한 『수중금(袖中錦)』이라는 책에서는 중국 정요의 백자와 고려청자의 비색을 천하제일이라고 꼽고 있다.

이 시기는 또한 사치와 향락이 극에 달했던 고려 귀족 사회의 절정기이기도 했다. 특히 고려 의종(1146~1170)은 새롭고 특이하고 아름다운 것을 좋아했다고 한다. 이때 화려하고 다양한 음각, 양각, 투각, 상형 청자들이 등장한다. 바야흐로 청자의 전성기에 이르며, 마침내 우리 민족의 가장 창의적인 기술이 돋보이는 상감청자가 탄생하게 된다. 특히 이 무렵 널리 퍼진 도교 사상의 영향으로 운학문(신선을 태워 나르는 구름과 학을 묘사한 문양)을 상감한 청자가 크게 유행하였다. 그야말로 청자의 황금기였다.

21세기의 우리들에게는 유리 상자 안에 든 보물이지만, 당시 고려인들에게는 생활용품이었다. 이 당시 만들어진 찻그릇들을 보

면서 저자는 "차를 마실 때마다 신선들이 사는 선계를 그리워했던 고려인들의 마음 일단을 엿볼 수 있다."라고 술회한다. 차를 몹시 좋아해서 자신의 문집에 "차를 끓여 마시니 편견이 없어지고 마음이 밝고 맑아 생각에 그릇됨이 없다."라고 썼던 목은 이색(1328~1396)의 찻그릇도 역시 청자였을 것이다.

고려청자의 완벽함과 이지적 세련미는 완숙한 고려 귀족 사회의 미감을 배경으로 한다. 저자는 이를 설명하기 위해 고려 문장가 이규보의 「혁상인능파정기」를 인용한다. "실로 그들 고려인들의 상하에 일색으로 물들인 사상 감정은 바로 무상의 감이요, 허무의 감이다." "살어리 살어리랏다 / 청산에 살어리랏다."로 시작되는 「청산별곡」을 부르며 세속의 혼란을 멀리하던 고려 귀족들의 세계에서 "청자는 그들의 푸른 꽃"이었다. 고려청자와 불화는 고려가 세계의 어떤 문화도 쉬이 도달하지 못한 최고 지점에 이르렀음을 보여 준다. 그리고 이 세련되고 아름다운 문화를 가진 나라, 고려청자는 우리에게 'Korea'라는 이름을 주었다.

한국 도자기는 아름답다

청자와 백자 사이에 존재하는 분청자는 정권의 변화, 취향의 변화를 보여 준다. 고려 말 유학으로 무장한 신흥 사대부들은 질박하고 검소한 실용품을 선호했다. 빠른 물레질의 흔적이나 유약의 자연스러운 자국을 보여 주는 분청자들은 제작 과정을 작품화한다는 측면에서 매우 현대적이다. 수더분한 형태와 박진감 넘치는 문양에서

보이는 "구애 받을 것 없는 듯한 자유분방함, 숭늉 맛 같은 구수함과 익살스러움"에는 놀라운 매력이 있다.

그러나 굳이 분청자를 한국미의 으뜸으로 꼽는 것은 일본 학자 야나기 무네요시의 관점을 무비판적으로 따르는 것이 아니냐는 최근의 반론에도 귀를 기울일 필요가 있다. 일본의 미학자 야나기 무네요시의 삶은 한국의 백자를 만난 순간부터 바뀌었다. 로댕을 흠모하던 그는 민예운동에 앞장선다. 그리고 19세기 영국의 윌리엄 모리스를 필두로 하는 아트앤드크래프트 운동(Arts and Crafts Movement)에 적극적으로 동의했다. 결국 야나기는 산업 사회의 획일적인 상품 미학에 반대하며 전통적인 손맛을 중시하는 세계적인 공예 운동에 가담하게 된다. 그는 일제 강점기 때 일본의 폭정 속에서 사라질 뻔한 조선의 문화를 지켜 준 사람이기도 하지만, 한국의 미를 '애상미', '한(恨)의 미학'으로 편협하게 규정짓는 우를 범하기도 하였다.

문제는 여러 한국 학자들이 이 견해를 무비판적으로 반복한다는 데 있다. 15~16세기 전라도·경상도 지방에서 제작된 분청자는 일본에 전해져 사랑을 받았다. 그중 하나인 이도다완[井戶茶碗]은 일본의 국보로 지정됐다. 이도다완은 숨 막힐 듯한 완벽주의에 빠진 일본인들의 손에서는 나올 수 없는 자연스러움과 천연덕스러움을 지닌 한국적인 아름다움을 보여 준다. 그러나 일본의 국보가 되었다고 해서 그것을 꼭 최상의 것이라고 생각할 필요는 없다. 우리에게는 그보다 더 아름다운 것들, 더 자랑스러운 것들이 많다. 청자는 청자대로, 백자는 백자대로, 분청자는 분청자대로의 그 멋과 맛을 가지고 있다. 우열을 가릴 수 없는 탁월한 아름다움들이 우리

에게 있다는 것을 자랑해야 할 것이다.

한국 도자기는 아름다웠다. 한국 도자기에 대한 일본인들의 지나친 욕구가 초래한 것이 임진왜란이다. 일본인들이 '도자기 전쟁'이라고도 부르는 임진왜란 당시, 도요토미 히데요시의 명령에 따라 남원, 김해, 웅천의 사기장들이 납치되었고 수십 년간 사용할 수 있는 대량의 백자토까지 약탈되었다. 이런 수탈 이후, 일본에서 제작된 도자기들은 도자토와 기술, 기술자 등이 모두 조선의 것이고 불만 일본의 것이라는 의미에서 '불뿐만', 즉 '히바카리〔火計り〕'라는 이름으로 불리게 되었다. 임진왜란을 기점으로 일본의 도자 산업은 비약적으로 발전한다. 도자기 산업은 수출 일선에서 최고의 부가가치를 낳는 산업이었다. 명·청 교체기의 혼란으로 중국 도자기의 유럽 수출이 불가능해지자, 일본 도자기가 각광을 받았다. 현재 유럽에는 100만 점이 넘는 일본 도자기가 존재한다고 보고된다. 일본이 도자기 수출로 벌어들였을 엄청난 규모의 부를 짐작해 볼 수 있다.

조선의 도자는 내외적 혼란 속에서도 자신만의 미감을 찾아냈다. 백자가 탄생한 것이다. 조선 초부터 왕실은 도자 사업을 적극적으로 관리했으며, 백자도 강력한 정부 지원을 통해 발전한다. 검소하고 담백한 문화를 선호하던 조선 왕실의 문화적인 취향을 잘 보여 주는 것이 백자다. 그러나 소박하다고 해서, 화려하지 않다고 해서 격이 낮은 것은 아니다. 실학자 이규경의 말대로 흰색의 "청렴하고 결백함을 사랑"한 조선은 더욱 아름다운 흰색을 추구했다. 회백색 백자에 이어서 17세기 말에는 어머니의 젖 같은 부드러운 유백색 백자가, 그리고 18세기 전반에는 마침내 눈처럼 하얀 고전적인 설백색 백자가 등장한다. 설백색과 유백색 백자 달항아리의 등장으

로 우리의 미감은 또 한 번 세계적인 경지에 도달한다.

완숙한 백자의 등장은 영·정조 시대의 부흥 및 실학의 번성기와 맞물린다. "청자와 백자라는 우수한 문화의 발전은 민족의 자기 발견, 자주성의 확립과 관련 있다."라고 저자는 힘주어 말한다. 일제 강점기 우리 미술품 수집은 '문화보국(文化保國)'의 차원에서 행해진 애국 운동의 하나였다. 한국미술사에서 잊지 못할 한 장면은 수수한 차림새로 도자기를 손으로 보듬으며 기뻐하는 간송 전형필의 사진이다. 이 사진은 도자기 감상법의 힌트를 준다. 도자기는 다른 예술품과 달리 실용을 목적으로 만들어진 것이다. 옛 장인들은 손으로 만지는 촉각적인 감상을 충분히 고려해서 도자기를 만들었을 것이다. 그 결을 한 번이라도 만져 봐야 완전히 이해할 테지만, 유감스럽게도 우리에게 가능한 것은 책에 실린 도판이나 박물관 유리 상자 속의 작품들을 눈으로 쓰다듬는 일뿐이다. 물론 그것만으로도 짜릿한 전율을 느낄 수 있다. 이 글을 읽은 독자들이 당장 윤용이의 책을 들고 박물관으로 달려가 도자기들을 눈으로 매만지며 우리 옛 미술의 아름다움에 취해 보기를 바란다. 더불어 한국미술의 아름다움을 현대적 언어로 번역하는 우리 작가들을 보다 많이 아껴 주기를 소망한다.

강희언, 「인왕산도」(조선 후기)

"민족적 아름다움이란 어디서나 그 자연과 인문, 그리고 그 족속의 감정이 멋지게 해화(諧和)를 이루었을 때 비로소 격조가 생긴다."라는 그의 주장대로 그는 자연과의 조화, 꾸미지 않은 자연스러움을 한국미의 최고 덕목 중 하나로 꼽는다. [17장]

「수월관음도」(고려 말기)

『수월관음의 탄생』에서 강우방은 관음보살의 몸과 복식, 보관까지 모두, 충만한 생명의 기운인 '영기의 집적'임을 보여 준다. 이것은 '물-달-관음'의 삼위일체를 이루며 "장대한 생명 생성의 광경을 보여 주는 것으로서 관음보살은 영수로부터 화생하는 근원자이자, 그 자체로 생명력의 총화"라는 점을 증명한다. [18장]

「논산 윤증고택(작은 사랑방에서 누마루를 통해 내다본 풍경)」(조선, 17세기)

'석 칸의 원칙'을 지키면서 마루, 방, 부엌의 비례를 변형한 도산
서당은 퇴계 이황의 '경(敬)'철학이 건축화된 과정을 보여 준다.
이론의 내공뿐 아니라 입담의 박력도 장난이 아니어서, 순식간
에 독자들의 멱살을 잡아채다가 건축물과 어울려 살았던 사람들
의 삶 한복판으로 데려다 놓는다. 17세기 논산에 살았던 예학자
윤증이 사랑방 앞 누마루를 통해서 바라보았을 경관 앞으로, 단
도직입적으로 우리를 끌고 간다. 그의 말대로 건축은 그곳에 살
았던 사람들에 대한 이해 없이는 설명되지 않는다.[19장]

이동기, 「꽃밭」(2009-2010)

"한국 사람들은 강인하고, 지성적이며, 슬기로운 민족"이었고, 그
것의 응축된 표현이 민화였다. 민화, 명랑하게 경계를 넘나드는
자유분방함이라는 우리 민족의 DNA를 고스란히 간직한 그림
들이다. 홍경택, 이동기, 홍지연 등 젊은 현대 작가들은 민화의
DNA를 이어받아 현대화시키는 데 성공한 작가들이다. 과거를
알아야 현재가 제대로 보이는 법이다. (21장)

「약리도(어변성룡도)」(조선 후기)

물고기 한 마리가 출세해 보겠다고 등용문 앞에서 펄쩍 뛰어오르지만, 과연 저놈의 물고기가 용이 될 수 있을까 싶을 만큼 평범한 어종이다. 더러 표현은 서툴지만, 그림들은 살아 있는 사람들의 현실적인 욕망과 꿈을 절절히 담고 있다.〔21장〕

「신선고사도」(조선 후기)

「신선고사도」 속에서 꽃을 악기처럼 부는 선녀의 모습은 현대적이면서 예쁘기 짝이 없다. 동서양 미술을 통틀어도 보기 드문, 아기처럼 귀엽고 순수하며 사랑스러운 여인들이다. 더러 표현은 서툴지만, 그림들은 살아 있는 사람들의 현실적인 욕망과 꿈을 절절히 담고 있다.[21장]

「백자 철화 끈 무늬 병」(조선, 16세기)

조선의 도자는 내외적 혼란 속에서도 자신만의 미감을 찾아냈다.
백자가 탄생한 것이다. 조선 초부터 왕실은 도자 사업을 적극적
으로 관리했으며, 백자도 강력한 정부 지원을 통해 발전한다. 검
소하고 담백한 문화를 선호하던 조선 왕실의 문화적인 취향을 잘
보여 주는 것이 백자다. (22장)

이수경, 「번역된 도자기」(2006)

영국에서 활동 중인 작가 신미경은 비누로 도자기를 재현한다. 신미경은 동양의 도자기들을 다루면서 한·중·일의 도자기들이 저마다 각기 다른 개성을 가지고 있고, 또한 도자기가 인성적인 측면을 동시에 보여 준다는 점을 깨닫게 되었다고 말했다. 알민 레쉬 갤러리에서 성공적으로 전시를 마친 이수경은 깨진 도자기 파편을 금으로 이어 붙인 작품으로 명성을 얻었다. (22장)

미켈란젤로, 「성가족」(1606)

조각, 회화뿐만 아니라 시 문학에도 재능이 있었으며 누구보다도
오래 살았던 미켈란젤로는 후배 예술가들에게는 경배의 대상이
었다. "신과 같은 이 사람은 모든 예술로부터 찬미받았을 뿐 아
니라 그의 천부적 재능은 모든 예술을 새롭고 높은 차원으로 이
끌었다. 그러므로 예술은 미켈란젤로에게 경의를 바칠지어다." 예
술가의 지위가 신적인 위치로까지 상승하면서 예술품의 '비합리
적인 가격 정책'이 형성되기 시작했다.[23장]

아마데오 모딜리아니, 「잔 에뷔테른」(1919)

여러 글에서 보여 준 존 버거의 탁월한 '통찰'은 우리를 매료시킨다. 모딜리아니의 갸름한 얼굴의 비밀을 유한과 무한의 대비로 푸는 것도 흥미롭다. 사랑하는 사람은 유한한 존재지만 그를 향한 감정은 무한하기 때문에, 그런 무한의 감각을 갸름한 얼굴 표현으로 드러냈다고 존 버거는 해석했다. 그것은 존재의 유한성을 넘어서는 절대적인 사랑의 애절한 반영이다. [24장]

장 프랑수아 밀레, 「이삭줍기」(1857)

그림 속 멀리, 말을 탄 감시자가 보인다. 이 세 여인의 행위는 영원을 향해 달려가기에는 너무나 취약한 것이다. 이런 노동은 사회적으로 타파되어야 하는 것이지, '고전'이라는 이름으로 보존될 수 없는 것이다. 신고전주의적인 색조화론에 맞춘 파란색, 빨간색, 노란색의 두건 배열 역시, 이 그림의 어색함을 단적으로 보여 준다. 19세기 유럽 회화의 전통에는 신화적 풍경 속의 인물, 귀족적인 이상을 담은 풍경화는 있었지만, 농민들을 위한 풍경화는 없었다. 밀레 스스로도 이런 풍경을 창조하지 못했다. 이것이 밀레의 그림에서 보이는 부자연스러움의 이유라고 존 버거는 설명한다. [24장]

포드 매독스 브라운, 「귀여운 어린 양」(1851-1859)

예술의 세속화 과정은 숭고함과 성스러움을 잃어버린, 연약하고
부드러우며 섹시한 성모상을 완성시켜 나갔다. 그리하여 도달한
것이 빅토리아 시대의 도덕으로 윤색된 영국 상류층 부인의 모
습이다. 이제 그녀가 성모다. 성모처럼 아기를 안고 있는 그녀를
둘러싼 것은 천사들이 아니라 영국에 부를 가져다준 착한 동물,
양모를 생산하는 진짜 양들이다. 이 작품은 너무나 빤한 도덕적
인 훈시가 어떻게 성모자 도상의 성스러움을 침탈하는가를 보여
주는 일례일 것이다. [24장]

론 잉글리쉬, 「레인보우 아브라함 오바마」(2008)

『사이방가르드』에서 저자가 소개하는 많은 작가들은 지금까지 우리가 알고 있는 작가들과는 근본적으로 다른 방식으로 활동한다. 이들의 활동 공간은 미술관, 갤러리가 아니다. 거리에서, 사이버 공간에서 우리는 그들을 만날 수 있다. 저자가 언급하는 작가들의 작품들은 지금의 시점에서는 거의 '작품'으로조차 인지되지 않는 형식의 작품들이 대부분이다. 미래에는 우리가 아는 형태의 '미술품(artwork)'은 없고 '미술(art)'만 있을지도 모른다. [26장]

제임스 맥닐 휘슬러, 「검은색과 금색의 야상곡: 떨어지는 로켓」(1895)

이 그림은 훗날 잭슨 폴록이 선보인 '물감 뿌리기 기법'의 선구라 할 만한 작품으로, 지극히 추상적인 느낌의 풍경화였다. 평론가 러스킨은 "대중의 얼굴에 한 통의 물감을 퍼붓는 대가로 200기니를 요구할 줄은 상상도 못 했다."라면서 이 작품을 혹독하게 비판했다. 이에 휘슬러는 "그 돈은 일생을 통해 얻어진 지식에 대한 대가"라고 응수했다. [27장]

바실리 칸딘스키, 「Impression III」(1919)

추상미술은 우선 "구상 미술의 오랜 관행이었던 원근법의 증류 또는 파기"를 의미한다. 이것은 지난 500여 년 동안 서구 사회를 지탱해 온 '보는 방식'의 파기를 의미한다. 그들은 과거의 방식을 폐기하고 새로운 지각 방식을 제시한다. 19세기말 데카당스의 시대가 지나고, 20세기 초반은 새로운 물질문명과 과학적 발견이 이루어지던 시대다. 이런 시대적 낙관을 추상미술의 선구자들은 공유했다. 지금보다 더 나은 미래가 있으리라고 생각한 것이다. 칸딘스키는 "정신적인 것, 위대한 정신의 시대가 시작되고 있다." 라고 판단했다. [27장]

정선, 「인왕제색도」(1751)

정선의 그림 속에 등장하는 인물과 누각들은 풍경을 즐길 수 있는 최적의 지점과 시점을 암시한다. 정선의 그림 속에는 둘러보고, 올려 보고, 내려 보고, 지나치며 보고, 넘어 보고, 사이로 바라보고, 마주 보는 다양한 풍경 감상법이 구현돼 있다. '와유적 풍경 감상'이란 단순히 바라보는 것이 아니라 "공간을 사용하듯이 보는 것"이다. 이제 풍경은 시각, 청각, 촉각, 후각, 그리고 지역 음식을 먹는 미각까지 동원된 입체적 감상의 대상이 된다. [28장]

클로드 로랭, 「아키스와 갈라테아가 있는 풍경」(1657)

17세기 클로드 로랭의 그림은 누가 봐도 풍경화이지만 여전히
신화의 옷을 입고 있다. 여전히 풍경에 독자적인 가치를 부여하
지 못했기 때문이다. 그러나 로랭의 그림을 통해 '아름다운 풍경
을 보는 눈'이 만들어졌다. 아름다운 풍경을 형용하는 '그림 같은
(picturesque)'이라는 단어는 '그림(picture)'이 풍경보다 먼저 존재
했음을 의미한다. [28장]

얀 반 에이크, 「아르놀피니의 결혼」(1434)

호크니는 1430년 무렵 플랑드르 지방에서 광학이 이용되기 시작했을 것이라고 추정한다. 반 에이크의 「아르놀피니의 결혼」에 그려진 거울이 그 직접적인 증거다. 이처럼 플랑드르 지방의 화가들은 사물 하나하나를 렌즈로 세심하게 관찰하면서 사실적으로 그려 냈다.[30장]

한스 홀바인, 「대사들」(1533)

렌즈가 발전할수록 완벽한 그림을 그리는 것이 훨씬 수월해졌다.
한스 홀바인의 「대사들」에는 지구본의 글자들, 악보까지 모두 세
밀하게 묘사되어 있다. 이런 치밀한 묘사 역시 광학 렌즈의 힘을
빌린 것이며, 대사들의 발치에 있는 왜곡된 형상의 해골은 그가
광학 렌즈를 사용했다는 결정적인 증거다. [30장]

제프 쿤스, 「성스러운 심장」(2008)

어쩌면 제프 쿤스가 초래한 가장 키치적인 행위는, 그런 작품들(키치아트)을 고가에 구매함으로써 자신을 특별한 존재로 포장하는 컬렉터들의 심리일 것이다. 나는 진지한 예술 작품이 고가에 거래되는 것까지 반대하는 사람은 아니다. 그러나 걸핏하면 100억 원 넘게 팔리며 이슈가 되는 제프 쿤스의 작품 가격은 이해하기 힘들다. 그것은 유명해서 비싼 것이 아니라, 비싸서 유명한 것이 되고 있다. 예술의 형식이 대중화되는 것을 두려워할 필요는 없다. 그러나 예술 정신이 상업주의에 물드는 일은 경계해야 할 것이다. (31장)

얀 페르메이르, 「우유 따르는 하녀」(1660)

17세기 네덜란드 화가 페르메이르의 「우유 따르는 하녀」는 내가
아는 가장 아름다운 그림들 중 하나다. 하녀의 자세는 조각 같다
는 느낌이 들 정도로 당당하며, 여신에 비견될 만한 우아함과 위
엄을 지녔다. 우유를 따르는 단순한 행위조차 마치 묵언 수행처럼
진지하고 경건하기만 하다. 일상은 그렇듯 소중하고 위대하다. '색
채의 계급학'은 하층민을 그리는 데 이런 귀한 재료를 권하지 않는
다. 그러나 페르메이르는 '일용할 양식'을 준비하는 경건한 일상을
예찬하기 위해서 눈부신 울트라마린을 사용했고, 그림은 고전적
품위와 기품으로 가득하다. [32장]

반 고흐, 「회색 펠트모자를 쓴 자화상」(1887)

넉넉하지 못한 형편 때문에 질 좋은 물감을 쓰지 못했던 고흐의
작품은 의외의 결과를 가져왔다. 1887년 파리에서 그린 자화상
은 푸른색 바탕 위에 노란색과 붉은색 물감의 터치감이 살아 있
는 그림으로, 고흐가 적극적으로 색채 대비를 연구하면서 완성
한 작품이었다. 지금은 푸른색으로 보이는 색은 원래 보라색이었
다고 한다. 분석 결과, 그가 쓴 물감에는 빛에 민감한 적색 염료
가 포함되어 있어서 점차 변색된 것으로 밝혀졌다. 안료를 안정
시키는 기술이 충분하지 못했던 탓이다. 고흐가 원했던 것이 무
엇이었는지, 우리는 다만 상상할 수 있을 뿐이다. (32장)

去年以晚學大雲二書寄來今年又以
藕耕文偏寄來皆非世之常有購之
千萬里之遠積有年而得之非一時之
事也且世之滔滔惟權利之是趨為之
費心費力如此而不以歸之權利乃歸
之海外蕉萃枯槁之人如世之趨權利
者太史公云以權利合者權利盡而交
踈君亦世之滔滔中一人其有趈然自
拔於滔滔權利之外不以權利視我耶
太史公之言非耶孔子曰歲寒然後知
松柏之後凋松柏是毋四時而不凋者
歲寒以前一松柏也歲寒以後一松柏
也聖人特稱之於歲寒之後今君之於
我由前而無加焉由後而無損焉然由
前之君無可稱由後之君亦可見稱於
聖人也耶聖人之特稱非徒為後凋之
貞操勁節而已亦有所感發於歲寒之
時者也烏乎西京淳厚之世以汲鄭之
賢賓客与之盛衰如下邳榜門迫切之
極矣悲夫阮堂老人書

추사 김정희, 「세한도」(1844)

일제 강점기 때 일본인의 손에 넘어갔던 추사 김정희의 「세한도」
를 찾아오는 이야기는 보고 있으면 가슴이 뭉클해진다. 서예가
손재형은 추사의 그림이 일본인의 손에 넘어갔다는 이야기를 듣
고 태평양전쟁이 한창인 1944년, 거금을 들고 직접 도일한다. 물
어물어 일본인 소장자를 찾아간 그는 작품을 되팔라고 간청하길
사십여 일 만에 「세한도」를 손에 넣는다. 그의 정성에 일본인 소
장자가 감동하여 돌려준 것이다. 하마터면 전쟁의 포화 속에서
사라질 뻔한 우리 유산을 구해 낸 것이다.(37장)

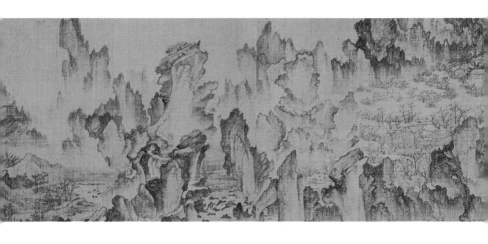

안견, 「몽유도원도」(1447)

15세기 최고의 명작인 안견의 「몽유도원도」는 그 후원자이던 안
평대군이 없었으면 존재하지 않았을 것이다. 안견의 그림을 사
랑한 안평대군은 서른여섯 점의 작품을 소장한 애호가 중의 애
호가였다. 예술품에 조예가 깊었던 안평대군은 단순한 구매자가
아니라 "진정한 감상자이자 비평가"로서 조언도 아끼지 않았다.
그러던 어느 날, 안견이 안평대군의 꿈 이야기를 듣고 이것을 그
림으로 그린 것이 「몽유도원도」다. [37장]

4부

미술이론

미술이론

4부에서는 미술과 관련해서 제기될 수 있는 다양한 문제를 다룬 책들을 선정했다. 미술사를 통해서는 해소되지 않는, 미술에 관심이 있는 사람이라면 곧잘 궁금해하는 그런 문제들의 답이 될 수 있는 책을 선별했다.

베레나 크리커의 『예술가란 무엇인가?』에서는 '예술가'의 문제를 집중적으로 다룬다. '예술가'라는 개념으로 살펴본 미술사다. "천재적인 재능과 예술에 대한 열정, 당대의 몰이해, 불행하고 고독한 삶" 등 우리가 알고 있는 예술가상이 어디서 유래했는지, 그리고 현대의 예술가들은 어떠한 처지에 있는지 두루 보여 준다.

존 버거의 『본다는 것의 의미』와 『다른 방식으로 보기』는 말이 필요 없는 명저다. 1960년대 형식주의 이론이 대세였을 때도 그는 삶과 예술의 끈을 놓치지 않았다. 그의 장기는 '이론화'가 아니다. 미술 작품이 태어난 순간의 여러 '역사적 수렴' 현상 속에서 실제 작품을 설명해 준다. 개별 작품들에 대한 그만의 독법을 음미할 수 있는 소중한 독서 체험이 될 것이다.

매튜 키이란의 『예술과 그 가치』는 읽기 쉬운 책은 아니다. 그

러나 '좋은 작품'이란 무엇인가에 대한 매우 적절한 답을 준다. 우리가 대중오락이나, 종교나 그 어떤 다른 것도 아닌 예술에 기대는 이유, 그리고 그 예술이 우리의 정신을 어떻게 조련시키는지를 알려 준다. 결론부터 말하면, 좋은 예술은 불편하다. 좋은 약이 입에 쓴 것처럼. 좋은 예술은 끊임없이 우리를 시험한다. 그리고 그 시험을 통과해야만 우리는 더 성숙한 자아를 얻을 수 있다.

이광석의 『사이방가르드』와 함께 디지털 혁명 시대의 예술의 새로운 모습에 대해서 고민해 보자. 저자가 소개하는 많은 작가들은 지금까지 우리가 알고 있는 작가들과는 근본적으로 다른 방식으로 활동한다. 이들의 활동 공간은 미술관, 갤러리가 아니다. 거리에서, 사이버 공간에서 우리는 그들을 만날 수 있다. 저자가 언급하는 작가들의 작품들은 지금의 시점에서는 거의 '작품'으로조차 인지되지 않는 형식의 작품들이 대부분이다. 미래에는 우리가 아는 형태의 '미술품(artwork)'은 없고 '미술(art)'만 있을지도 모른다.

사실 가장 관련이 없을 듯한 것들이 아주 밀접하게 연관되어 있다는 것을 밝혀낸 책이 윤난지의 『추상미술과 유토피아』다. '추상미술'과 '예술에서의 유토피아', 모두 흥미로운 문제지만 이것들이 어떤 관련이 있는지 아리송하기만 했다. 저자는 추상미술은 "그 자체의 본성으로서 아름다운 세계인 유토피아의 시각적 표상"이라고 말한다. 유토피아에 대한 관념이 시대에 따라서 변하고, 한편 추상미술의 역사가 결코 '추상적'이지 않음을 보여 준다. 현대미술의 중요한 흐름이었던 추상미술의 역사를 새로운 측면에서 살펴본 역작이다.

사진 작품은 많지만, 사진에 관한 아주 마음에 드는 책은 별로 없다. 구관이 명관이라고, 수전 손택의 『사진에 관하여』만큼 사

진의 본질을 꿰뚫는 책도 없다. 이 책은 사진과 근대적 시각의 특성 등을 이해하고 싶다면 반드시 읽어야 하는 필독서다. 사진을 통해서 만족할 줄 모르는 탐욕적인 자본주의 사회에 꼭 맞는 시각이 등장하는 과정을 지적으로 세련되게 풀어냈다. 후속 저작 『타인의 고통』은 실천적인 지식인 수전 손택의 면모를 볼 수 있는 좋은 책이다.

20세기 말, 21세기 미술을 살피던 중 '왜 좋은 풍경화는 없지?'라는 아주 상식적인 질문에 부딪히면서 풍경화에 대한 답을 찾기 위해 읽은 책이 강영조의 『풍경에 다가서기』다. 순수한 미술이론서는 아니고, 조경학자가 쓴 책이다. 풍경을 그리는 대신 만드는 사람이 쓴 책이므로 훨씬 더 포괄적인 내용이 담긴 덕인지 아주 맛있게 읽은 책이다. 함께 읽고 싶은 책으로 추천한다.

데이비드 호크니의 『명화의 비밀』은 실제로 그림을 그리는 화가만이 해낼 수 있는 고도의 통찰을 보여 주는 책이다. 옛 거장들의 '완벽한' 그림의 배후에는 사실 광학렌즈가 있었다는 점을 밝혀서 발간 당시 화제가 되었다. 지금은 그의 주장이 어느 정도는 받아들여지고 있다. 이 책의 집필은 호크니 본인의 작품 활동에도 큰 영향을 끼치게 된다. 광학렌즈에 의존하지 않겠다는 의지는, 서구의 근대적 시각에서 벗어나 새로운 관점에서 '바라보기'의 원리를 탐구하게 만들었기 때문이다. 마틴 게이퍼드의 『다시, 그림이다』는 호크니의 탐구와 창작 과정을 조명한 책이다.

현대미술에서 두드러진 요소 중 하나가 '키치적'인 것이다. 제프 쿤스 같은 작가는 대놓고 예술적 키치를 만든다. 도대체 우리 시대에 '키치의 성공'이 갖는 의미가 무엇인지 『키치, 우리들의 행복한 세계』, 『키치, 어떻게 이해할까?』, 『키치로 현대미술론을 횡단하기』,

　　　　　　　　　　　　　　　　　　　　　　　미술이론

이상 세 권의 책을 통해서 해답을 구해 보고자 했다. 여전히 많은 부분이 연구 과제로 남아 있다.

마지막은 '색'에 관한 책이다. 색은 시각 예술에서 가장 중요한 것이다. 칸딘스키나 마크 로스코처럼 색을 심리학적으로, 정신적으로 해석하는 괴테적인 전통에 충실한 사람도 있지만, 사실 색채는 그것과 정반대로 예술 작품의 물리적인 측면과 더 밀접하게 연관되어 있다. 근대 이전에 좋은 안료를 얻기 위한 화가들의 분투는 대단했다. 미술은 지적인 작업일 뿐만 아니라, 결국 손으로 하는 물리적인 작업이었다. 몇 백 년이 지나도 변함없는 색채를 자랑하는 그림들은 이런 고투의 소산이다. 에바 헬러의『색의 유혹』, 빅토리아 핀레이의『컬러 여행』, 필립 볼의『브라이트 어스』, 이재만의『한국의 전통색』은 색에 대한 문제를 다양한 방면에서 풀어낸다.

예술가 개념을 통해서 본 미술사

베레나 크리커, 『예술가란 무엇인가』(휴머니스트, 2010)

예술가의 불행은 당연하다?

몇 년 전 일이지만 잊지 못할 질문이었다. 강의가 끝나고 간단히 질의응답 시간을 가졌다. 나이 지긋한 점잖은 신사 한 분이 손을 번쩍 들고 질문을 한다. "제가 어떤 강의에서 들었는데, 예술가들은 모두 약물 중독자, 알코올 중독에 정신이상자들이라고 하던데 사실인가요?" 이 질문에 나는 빛의 속도로 반응했다. "그 강의를 하신 분이 누구시죠?" 순간 그런 허위 사실을 유포하는 사람을 혼내 주겠다는 정의감이 발동했던 모양이다. 황급히 대꾸한 탓에 기본적인 사회적 관계, 즉 강사와 수강생이라는 우아한 관계마저 잠시 잊었다. 나는 흥분을 가라앉히고 말을 이어 갔다. "제가 세상 모든 작가들을 다 만난 것은 아니지만, 적어도 제가 만나 본 작가들은 모두 근면 성실합니다. 약물 중독, 알코올 중독이 아니라 일 중독자들입니다. 하루에 평균 작업 시간이 열 시간이 넘고요. 하루라도 쉬면 작품에서 표가 납니다. 더구나 잘나가는 작가라면 밀려드는 주문 탓에 잠잘 시간조차 제대로 없습니다."

그렇다. 내가 아는 예술가들, 정확하게 미술 작가들은 그렇게 성실한 사람들이었다. 이런 성실함은 기본적으로 손으로 하는 '건강한 노동'에서 유래한다. 손과는 좀 거리가 있는 개념미술가들일지라도 생각을 물리적으로 구현한다는 점에서 그들은 늘 바빠야 한다. 더 나아가 예술가들은 마치 놀고 있는 것처럼 보이는 순간에도 세상을 느끼고 새로운 정보를 수신하고 반응하고 있으니, 그들은 '24시간 멈추지 않는 노동자들'이다. 무엇보다도 그들은 새로운 것을 만들어 내는 사람들이다. 무언가를 창조하는 생산 영역에 있는 사람들의 성실성을 의심해서는 안 되는 법이다. 그런데 레오나르도 다빈치, 백남준처럼 다방면에서 재능을 발휘한 걸출한 천재들도 있었지만, 다시 미술사를 보니 갖가지 기행을 능사로 여기는 괴짜, 정신질환자, 알코올 중독자, 약물 중독자, 심지어 카라바조 같은 살인자도 있었다. 대세는 아니지만 분명히 있기는 있었다.

도대체 예술가란 어떤 사람들인가? 창조의 권능을 행사하는 '제2의 신'인가? '반사회적인 고독한 천재'인가? '세상의 구원자'인가? 사기꾼인가? 아니면 신종 유망 사업에 종사하는 비즈니스맨인가?

고흐, 렘브란트, 이중섭⋯⋯ '진정한 예술가'라고 하면 흔히 연상되는 이름들이다. 천재적인 재능과 예술에 대한 열정, 당대의 몰이해, 불행하고 고독한 삶이라는 단어들이 한 묶음으로 동시에 떠오른다. 열정과 재능은 부럽지만, 누구도 이들처럼 불행하게 살고 싶어 하지는 않는다. 불행은 권장할 일도 아닌 데다, 순탄한 길을 걸어 온 예술가들도 분명히 존재한다. 루벤스, 피카소, 앤디 워홀 같은 작가들은 생전에 부와 명예를 누렸고 사후에도 그 영광을 이어 가고 있다. 드러내 놓고 말은 못 해도 대부분의 예술가들은 유복한 작

가를 롤모델로 선택할 것이다. 그러나 일반인들은 여전히 '고흐 부류의 작가'를 위대하다고 생각할 것이다. 우리는 타인(예술가)의 불행을 즐기는 악당인가? 도대체 예술가들의 불행을 당연시하는 이런 고약한 생각은 어디서 유래하는가?

베레나 크리커의 『예술가란 무엇인가?』는 이런 예술가상의 유래와 역사를 파헤친다. 예술가는 '누구냐(who)'가 아니라 '무엇이냐'고 물음으로써 질문은 '예술가란 어떤 존재인가?'라는 영역을 넘어, '예술적 창조성은 어떻게 작동하는가?'라는 단계로 확장된다. 책은 '예술가 개념을 통해서 본 미술사'라는 구조를 갖고 제기된 질문에 충실하게 답한다.

예술가란 '죽을 운명을 지닌 신'이다

예술가 개념에 가장 중요한 변화를 겪은 시기는 르네상스 시대다. 이 시기에 조형 예술에 종사하던 장인들은 '창조자'의 지위로까지 격상된다. 예술가, 기술자, 자연철학자의 경계를 넘나들던 레오나르도 다빈치는 예술가를 '손'으로 노동하는 기술자 취급하는 데 언짢아했다. 그는 예술가는 자연을 최대한 정확하게 모방해야 한다고 주장했다. 그러기 위해서는 자연의 질서를 파악할 수 있는 수학에 대한 지식은 필수라고 주장했다. 이러한 그의 주장은 회화를 기하학, 음악, 수사학, 천문학과 같은 인문학 수준으로 높이려는 의도에서 비롯된 것이다.

그리고 실제로 이때는 예술의 가치 상승이 이루어져서 알베

르티는 『회화론』(1435)에서 "훌륭한 화가는 제2의 신으로 간주해야 한다."라고 주장했다. 또 바사리의 『이탈리아 르네상스 예술가 열전』(1568)에서 알 수 있듯이 예술가들을 중요한 인물로 간주해서 전기가 쓰이기 시작한 때도 이 시기다. 스스로 화가이기도 했던 바사리가 예술가를 "단순한 인간이 아니라 죽을 운명을 지닌 신"이라고 표현했던 것처럼, 16세기 이후에는 예술가의 신격화 경향이 두드러진다. "현실 세계를 신적 이상이 그대로 실현된 것으로 이해"했던 인문주의자들은 예술가와 신의 창조 행위 사이에 동형성이 존재한다고 생각했다.

그리고 마침내 그런 신격화에 이른 예술가가 등장했다. 바로 미켈란젤로였다. 조각, 회화뿐만 아니라 시 문학에도 재능이 있었으며 누구보다도 오래 살았던 미켈란젤로는 후배 예술가들에게는 경배의 대상이었다. 기스몬드 디 레골로 코카파니가 그린 「예술의 신으로부터 월계관을 받는 미켈란젤로」라는 그림에는 "신과 같은 이 사람은 모든 예술로부터 찬미받았을 뿐 아니라 그의 천부적 재능은 모든 예술을 새롭고 높은 차원으로 이끌었다. 그러므로 예술은 미켈란젤로에게 경의를 바칠지어다."라는 헌정문이 쓰여 있다. 예술가의 지위가 신적인 위치로까지 상승하면서 예술품의 '비합리적인 가격 정책'이 형성되기 시작했다. 즉 예술가의 명성만이 예술품 가격 결정에 있어서 '결정적이고 유일한 기준'이 된다는 관념이 이때부터 자리 잡기 시작했다.

미술이론

예술적 천재 혹은 삶의 전위부대(Avant-garde)

예술가 숭배가 정점에 이른 것은 낭만주의 시대다. 예술가에 대한 통념은 대부분 이때 형성됐다. 내면세계로의 탐닉, 반시민적인 태도, 부족한 사회적 인정, 가난과 고독으로 인한 고통이 예술가들의 특성으로 묘사된다. 신의 지위에 올랐던 예술가 관념이 "계몽주의에 의해서 세속화"되면서 등장한 것이 바로 '예술적 천재'라는 개념이다. 예술적 천재 개념은 예술의 지속적인 지위 상승과 밀접한 연관이 있다. 칸트는 지금까지 논의된 예술가 개념을 집대성한다. 그는 『판단력 비판』에서 "천재는 예술에 규칙을 부여하는 재능이다. 천재는 타고난 기질이며, 그 기질을 통해서 자연은 예술에 규칙을 부여한다."라고 말한다. 이로써 "합리적 인식과 더불어 감각적 감수성이 미학에서 독자적인 인식 형식"으로 인정받게 되었다.

특히 예술가의 '반시민적 태도'는 여러 미학자들에 의해 정교하게 다듬어진다. 칸트는 예술은 상품이 아니며 예술적 활동은 돈을 벌기 위한 활동이 아니라고 규정한다. 비정규직 노동자인 배고픈 예술가의 애처로운 지위가 철학으로 세례를 받는 순간이다. 경제 활동의 책무가 면제되는 대신 더 큰 의무가 부가된다. 예술가는 "더 높은 것, 즉 아름다움과 진실을 통찰하기 위해 자유로워야 한다." 자유는 예술가들에게 더 큰 책임과 더 높은 지위를 부여한다. 점차 자본주의화하는 시민사회와의 불화는 예술가의 특징이자 권리가 되면서 우리가 알고 있는 "현대적인 예술가의 정형화된 특징"이 밝혀진다. "주변인이라는 처지, 부족한 사회적 인정, 가난, 고독, 비극적 상황, 자기 자신 때문에" 비롯되는 온갖 고통이 예술가들의 특징

으로 확정된다. 이런 특징에 가장 잘 부합하는 예술가상은 바로 고흐, 고갱, 이중섭 같은 인물들이다. 사회와 불화하면서 얻은 비극적인 특징들 때문에 예술가들은 남다르면서도, 고귀한 존재가 되었다.

국외자로 간주되던 예술가가 다시 사회 내로 진입할 때는 그 위치가 더욱 높아졌다. 예술가의 자유로운 상상은 현실의 구속을 뛰어넘는 유토피아적인 대안 제시가 되었다. 기성의 사회 제도와 타협하지 않았던 예술은 이제 인류의 보다 보편적인 해방을 구현하는 매체로 간주되었다. 생시몽은 이런 의미에서 예술가를 '아방가르드(전위부대)'라는 군사 용어로 설명했다. 사회의 아방가르드로서 예술가는 자신의 행위를 정치적 행동과 결부시키면서 세상의 구원자임을 자처한다.

러시아혁명 직전에 말레비치, 타틀린, 로드첸코, 엘 리시츠키 같은 급진적인 예술가들은 이 지상에서 예술적으로 기획된 유토피아를 이루기 위해 열정적으로 활동했다. 엘 리시츠키의 자화상은 「건설자」라는 제목이 붙어 있고, 그의 손에는 붓 대신 컴퍼스가 들려 있다. 눈과 손이 같은 자리에 위치함으로써 단순한 '눈의 예술가'(시각 예술 전문가)가 곧 세계를 건설하는 '손의 건설자'와 동일하다는 메시지를 전한다. 그들은 예술의 창조자를 넘어 삶의 창조자가 되고 싶어 했다. 그들은 "현실을 표현하고, 모사하고, 해석하는 것이 아니라 현실을 실제로 만들고자 했다." 예술가가 삶의 창조자가 될 수 있다는 생각은, 예술가를 르네상스 이후 가장 높은 지위에 올려 놓은 발상일 것이다.

날품팔이 노동자 혹은 신종 비즈니스맨

20세기 중반 소비를 미덕으로 내세운 대량 상품 생산 사회는 다른 유형의 예술가를 만들어 냈다. 오직 예술의 발전을 위해서 헌신하고, 예술 속에서 사회의 비전을 제시하던 아방가르드 예술가의 특수한 역할이 포기된 것처럼 보이는, 개성이 배제된 작품들이 미술관에 등장하기 시작했고, 급기야 '작가의 죽음'이 선언되기에 이른다. 그리고 그 순간에 다른 유형의 예술가가 등장한다. 바로 앤디 워홀이다. 그는 "최고의 예술은 비즈니스다."라는 자신의 신조대로 예술(비즈니스)을 성공적으로 수행하여 할리우드 스타에 못지않은 인기와 부를 쌓았다. 그의 자아는 '전통적인' 의미의 예술가보다는 유명세를 통해서 부를 획득하는 할리우드 스타와 닮았다. 선글라스를 착용하거나, 화려한 가발을 쓰고 여장을 한 앤디 워홀의 자화상에는 자신을 드러내기보다 포장하려는 의도가 더 많다.

앤디 워홀처럼 예외적으로 성공한 극소수의 몇몇을 제외하면, 예술가들은 이제 반시민적 태도를 버리고 자본주의의 상품 유통 구조에 편입되어 "자신이 계획한 일정에 따라서 일하는 날품팔이 노동자"에 다름없는 존재가 되었다. 좀 더 좋게 표현해도 예술가들은 이제 "독립적이지만 사회보장 없이 활동을 하는 '일인회사'를 대표"하는 사람들이 되었다고 저자는 말한다. 사실 '날품팔이 노동자'는 봉건적 압박에서 벗어난 순간 대부분의 사람들이 처한 상황이었다. 20세기 중반에 예술가들이 이런 처지가 되었다는 뒤늦은 확인은 결국 예술과 예술가를 둘러싼 모든 환상이 깨졌음을 의미할 뿐이다. 그러나 환상이 깨진 자리에는 또 다른 신화가 만들어진다. 데미

언 허스트(1965년 출생)는 2009년 단독 경매를 통해 자신의 작품을 단 이틀 만에 2283억 원어치나 팔아치웠다. '일인회사의 대표'가 보여 준 최고로 현란한 쇼이자, 21세기적 예술가 신화의 단면이다.

우리나라에서도 예술가들은 실제로 작품의 생산과 판매를 위해 사업자 등록증을 내고 활동해야 하며, 조세의 의무를 다해야 한다. 그러나 '날품팔이 노동자' 혹은 '일인회사의 대표'들도 '시대와 불화하는 예술'이라는 보편적인 규정에서는 벗어날 수 없다. '창조성'은 언제나 예술의 제일 덕목이기 때문이다. 예술적 창조성은 "가치 창출에 대한 직접적인 압력이 존재하지 않는 곳"에서 가장 잘 타오른다. 소위 '고객의 니즈'에 맞춰 만드는 것은 상품이지 작품이 아니다. 오히려 미술 작품은 고객의 니즈를 배신할수록, 결국에는 더 위대해졌고 더 큰 부가가치를 창출했다.

아방가르드로서 기존의 통념에 대해 거부하는 것은 예술적 창조의 제1원천이다. 시대와 불화하는 예술가들이 심리적으로 불안정한 상태에 있다는 것은 당연하다. 저자는 "창조성은 가벼운 정신적 불안정의 상태에서 가장 강하게 형성되는 인간의 능력"이라고 말한다. 창조성이 극대화되는 '가벼운 정신적 불안정 상태'에 있는 예술가들은 더러 사회에 적응하지 못하는 괴짜들처럼 보일 수도 있다. 그러나 이 '괴짜들'이 더 괴짜다워질수록, 더 많은 괴짜들이 존재할수록 사회 전체의 창조성과 생산성은 커진다.

저자의 말대로 예술가는 어떤 상황 속에서도 쉽게 죽지 않는, "끈질기게 이승으로 돌아오는 유령 같은 존재"일지도 모른다. 이 유령들을 끊임없이 불러내는 영매들은 바로 우리들이다. "모든 사람은 예술가다."라는 요셉 보이스의 말처럼, 우리 모두에게는 창조를 향한

충동이 있다. 우리에게 창조를 향한 충동이 살아 있는 한 우리는 예술가라는 유령들을 찬탄과 비난 속에서 계속 부활시킬 수 있을 것이다. 그러한 이유에서, 시대와 불화해야만 진정한 예술가가 될 수 있다고 말하는 것은 타인의 불행을 즐기는 악취미 때문이 아니다. 군이 따지자면, 창조성을 극대화한 예술가들을 통해 대리 만족을 즐기는 소소한 범행일 뿐이다. 나 또한 그런 사람의 일부로서, 한국 사회에 더 많은 창조성의 유령들이 득시글대길 바란다. 팽팽한 창조성으로 긴장된 사회! 멋지지 않은가?

살바토르 로사, 「자화상」(1645년경)

바사리의 『이탈리아 르네상스 예술가 열전』(1568)에서 알 수 있듯
이 예술가들을 중요한 인물로 간주해서 전기가 쓰이기 시작한 때
도 이 시기다. 스스로 화가이기도 했던 바사리가 예술가를 "단순
한 인간이 아니라 죽을 운명을 지닌 신"이라고 표현했던 것처럼,
16세기 이후에는 예술가의 신격화 경향이 두드러진다. "현실 세계
를 신적 이상이 그대로 실현된 것으로 이해"했던 인문주의자들은
예술가와 신의 창조 행위 사이에 동형성이 존재한다고 생각했다.

앤디 워홀(1928-1987)

앤디 워홀은 "최고의 예술은 비즈니스다."라는 자신의 신조대로
예술(비즈니스)을 성공적으로 수행하여 할리우드 스타에 못지않은
인기와 부를 쌓았다. 그의 자아는 '전통적인' 의미의 예술가보다
는 유명세를 통해서 부를 획득하는 할리우드 스타와 닮았다. 선
글라스를 착용하거나, 화려한 가발을 쓰고 여장을 한 앤디 워홀
의 자화상에는 자신을 드러내기보다 포장하려는 의도가 더 많다.

보는 방식, 세상을 이해하는 방식

존 버거, 『본다는 것의 의미』(동문선, 2000)
『다른 방식으로 보기』(열화당, 2012)

사랑하는 사람은 유한한 존재지만,
그에 대한 감정이 무한하다면…… 모딜리아니처럼!

「옷을 벗은 마하」 때문에 1815년 스페인 화가 프란시스코 드 고야
는 재판을 받게 된다. 요즘 말로 하면 음란물 제작 혐의쯤 될 것이
다. 1799년부터 궁정화가로 일해 온 고야는 당시의 실권자 마누엘
고도이의 주문으로 문제의 작품을 그렸다. 당시 문헌에 따르면 「옷
을 벗은 마하」는 「옷을 입은 마하」 뒤에 감춰져 있다가, 미리 준비된
줄을 잡아당기면 그 모습을 드러냈다고 한다. 그림 자체보다 그림
감상법이 더 음란한 것 같다.

　　통상적으로는 「옷을 벗은 마하」에 쏟아질 비난을 피하기 위한
면피용으로, 동일한 구도의 「옷을 입은 마하」가 하나 더 그려졌다고
알려져 있다. 존 버거는 이와 반대로 "「옷을 입은 마하」에서 「옷을
벗은 마하」가 나왔다."라고 주장한다. 그 근거는 옷을 벗은 마하의
각진 가슴과 부자연스러운 다리 형태, 뻔뻔스러운 시선이다. 대부분
의 누드가 눈을 감거나 시선을 회피하는 반면에, 마하는 도발적인

눈빛으로 관객을 쏘아보고 있다. 이 그림은 19세기 초반의 누드화 전통에서 벗어난 것으로 논란의 대상이 되어 왔다.

이런 의문점에 대해서 존 버거는 각진 가슴 형태는 꽉 조이는 코르셋을 입은 상태의 젖가슴이며, 모델의 뻔뻔한 표정은 자신이 누드 상태라는 것을 모르는 시선이라고 주장했다. 즉, 옷을 벗은 마하는 옷을 입은 마하를 그린 뒤 상상을 통해 그린 그림이라는 말이다. 이 과정에서 실제 누드모델을 보고 그릴 때 생기는 친밀성이 사라지고, 폭력적인 관음증만이 전면화되었다. 그 때문에, 이 작품은 더 야하고 자극적인 욕망을 담게 되었다는 것이다. 존 버거는 사료를 갖고 증명하는 것이 아니라, 자신의 직관에 의거해 논의를 전개한다. 흥미로운 '통찰'이다.

여러 글에서 보여 준 존 버거의 탁월한 '통찰'은 우리를 매료시킨다. 모딜리아니의 갸름한 얼굴의 비밀을 유한과 무한의 대비로 푸는 것도 흥미롭다. 사랑하는 사람은 유한한 존재지만 그를 향한 감정은 무한하기 때문에, 그런 무한의 감각을 갸름한 얼굴 표현으로 드러냈다고 존 버거는 해석했다. 그것은 존재의 유한성을 넘어서는 절대적인 사랑의 애절한 반영이다. 모딜리아니가 소리 없이 오랫동안 사랑받아 온 이유를 제대로 설명한 대목이 아닌가 싶다. 거기다가 문장은 또 어떠한가?

"슬퍼하고 생명력 있고 격렬하고 부드러운 남자. 외양의 이면을 추적하는 한 남자. 보지 못하는 눈을 그리는 남자. (······) 현존하지만 여전히 가시적인 것으로부터 거리를 두고 있는, 아마도 음악 같은 한 남자. 그럼에도 불구하고 화가.".

화가 모딜리아니에 대한 존 버거의 팽팽한 묘사다. 통찰은 뛰어나고 문장은 격조 높다.

인터넷 검색만 하면 몇 초 만에 관련 자료가 우르르 쏟아지는 정보 과잉 시대에, 사태의 본질적인 연관성을 직관적으로 읽어 내는 '통찰'은 글 쓰는 사람이 가질 수 있는 최고의 무기다. 존 버거, 그가 궁금하다. 글이 사람에 대한 궁금증을 불러일으키는 전형적인 경우다. 1926년 런던에서 태어난 존 버거는, 1962년 영국을 완전히 떠나 알프스의 작은 마을에서 농사를 지으며 글을 쓰고 있다. '농사'와 '글'이라니! 가장 고전적인 두 가지 창조 활동을 동시에 하고 있다. 그것도 '알프스의 작은 마을'에서.

글 쓰는 농부 존 버거는 도시의 치열한 경쟁 속에서 사는 우리와는 확실히 다른 감수성과 시각으로 세상을 바라본다. 이 책이 가진 온기는 '본다는 것'을 '세상을 이해한다는 것'과 등치시킬 수 있었던 시대, 인간의 진정성을 진심으로 믿었던 아날로그적인 감수성에서 비롯된다. 『본다는 것의 의미』라는 제목 때문에 시각적 인식에 대한 딱딱한 이론서로 오해할 수 있으나, 이 책은 그가 보고 느낀 작품들에 대한 비평집이다. 몇몇 작품에 대한 그의 비평은 이제는 고전이 되었다.

본다는 것은 세계를 이해하는 한 방식

본다는 것은 세계를 이해하는 한 방식이다. 작품에는 저마다의 방식으로 사물과 세계를 이해한 예술가의 시각이 구현되어 있다. 따

라서 한 작품을 이해한다는 것은 그 시대와 그 시대를 살았던 작가의 주관적 반응을 함께 이해한다는 것을 의미한다. 존 버거는 시대가 작가의 개성을 통해 어떻게 드러나는가를 살핀다. 모든 인간이 성공할 수 없듯이, 어떤 작가들은 실패한다. 예술은 과학이 아니기 때문에 설령 실패하더라도 해당 시기의 역사에 직면해서 인간적인 가치를 가진다면, 충분히 위대한 예술이 될 수 있다고 존 버거는 주장한다. 의미 있는 실패는 아무나 하는 것이 아니다. 이런 점에서 그는 마르크스주의 미학자 죄르지 루카치의 충실한 계승자이기도 하다. 「만종」과 「이삭줍기」로 유명한 밀레의 작품이 위대한 실패의 대표적인 예다.

밀레는 평생을 바쳐 농민들의 경건함과 인간적인 진실을 그리려고 했다. 그러나 그가 그린 아름다운 전원 풍경을 배경으로 선 농민들의 모습은 어쩐지 부자연스럽고 인위적이다. 그들은 신고전주의나 아카데미즘 등 이전 시대 귀족들(지배 계급)의 그림에서는 주인공이 될 수 없던 부차적인 존재였다. 1848년 파리코뮌을 분기점으로 자본가와 노동자라는 두 계급을 기본으로 하는 자본주의 사회의 정치적 구도가 전면화되었다. 프랑스에서는 1848년의 파리코뮌 이후 새로운 공화제 헌법 제정과 함께 보통선거가 보장됨으로써 농민들도 처음으로 선거권을 갖게 되었다. 새로운 정치적, 사회적인 존재로서의 '농민'이 등장한 것이다. 그러나 그들의 운명은 노동자 계급으로의 전이였다.

밀레는 농민들에 대한 자신의 희망에도 불구하고, 그들이 산업 사회의 노동자 계급으로 몰락하리라는 사실을 예감하고 있었다. 그럼에도 밀레는 농민적인 가치를 보존하고, 아름다운 전원 풍경 속

에서 노동하는 농민들을 그리려고 했다. 밀레는 바로 이 지점에서 실패한다. 밀레의 그림 속 농부가 땅과 맺는 관계는 기존 풍경화에서 구현된 풍경과 관행적인 인물 묘사와는 맞지 않았고, 농민의 현실을 적나라하게 보여 준 것도 아니었다. 「이삭줍기」에서 삼각 구도로 배치된 세 여인의 동작은 영원한 자세로 고정되었다. 밀레가 그린 이 여성들은 농민들 중에서도 최극빈층 소작농이다. 화면 저편에는 추수한 곡식들을 모두 마차에 싣고 떠나는 지주 측 사람들이 보인다. 땅에 떨어진 낟알들을 주워 가는 것은 허용되지만, 감시관의 통제 아래서만 가능한 일이었다.

그림 속 멀리, 말을 탄 감시자가 보인다. 이 세 여인의 행위는 영원을 향해 달려가기에는 너무나 취약한 것이다. 이런 노동은 사회적으로 타파되어야 하는 것이지, '고전'이라는 이름으로 보존될 수 없는 것이다. 신고전주의적인 색조화론에 맞춘 파란색, 빨간색, 노란색의 두건 배열 역시, 이 그림의 어색함을 단적으로 보여 준다. 19세기 유럽 회화의 전통에는 신화적 풍경 속의 인물, 귀족적인 이상을 담은 풍경화는 있었지만, 농민들을 위한 풍경화는 없었다. 밀레 스스로도 이런 풍경을 창조하지 못했다. 이것이 밀레의 그림에서 보이는 부자연스러움의 이유라고 버거는 설명한다. 역사적 격변의 의미, 유화라는 장르의 속성, 당시 미술의 관행, 작가의 개성을 한 줄에 꿰어 보여 준 멋진 분석이다.

역사적 격변이 개인에게 미친 구체적인 영향은 예술가의 예술에 각인된다. '1848년'이 한 세대의 삶에 끼친 영향은 역사책이 아니라, 플로베르의 『감정교육』에 잘 기록돼 있다. 존 버거의 책에 깔린 역사적인 사건은 '1968년' 학생 혁명이다. 1968년에 걸었던 희망

과 좌절을 직접 겪으면서 그의 눈은 더 깊은 통찰을 얻게 된 듯하다. "성공하지는 못했어도, 인간적인 가치를 잃지 않으면 패배한 것이 아니다."라는 진리를 그의 책 역시 보여 준다.

유화와 자본주의적 소유 방식

『다른 방식으로 보기』에서 그는 좀 더 적극적인 시각 이론을 펼친다. 1972년 방영된 같은 제목의 BBC 텔레비전 시리즈 강의가 기초가 된 책이다. 유화, 사진, 광고 등 다양한 매체에 부여된 시선의 의미를 묻는 책이다. "말 이전에 보는 행위가 있다. 아이들은 말을 배우기에 앞서 사물을 보고 그것이 무엇인지 안다." 본다는 행위는 우리의 현존을 설명할 수 있는 중요한 열쇠가 될 수 있다. 중요한 것은 우리가 보는 이미지에는 이미 '하나의 보는 방식'이 구현되어 있다는 점이다. 그러므로 우리는 단순히 그림을 보는 것이 아니라, 누군가가 바라보았던 세계와 세계를 바라보는 방식을 동시에 바라보는 것이다. 이런 자각을 통해 우리는 과거와 대화할 수 있게 된다.

이 책에 실린 일곱 편의 에세이 중에 세 편은 글 없이 이미지만 제시되어 있다. 일종의 시각 역사 재구성하기인데, 보는 방식의 관습성을 '말없이' 보여 준다. 넉 장의 말없는 이미지들은 동일한 구도(형식)가 어떻게 하나의 프레임으로서 대상을 규정하는가를 보여 주는 예가 될 것이다. 치마부에의 「천사에 둘러싸인 성모」를 시작으로 해서 포드 매독스 브라운의 「귀여운 어린 양」이라는 그림으로 끝나는 한 세트는, 도상의 세속화와 오용, 그리고 그것에 동반된 도

덕적 위선을 역사적으로 보여 준다.

예술의 세속화 과정은 숭고함과 성스러움을 잃어버린, 연약하고 부드러우며 섹시한 성모상을 완성시켜 나갔다. 그리하여 도달한 것이 빅토리아 시대의 도덕으로 윤색된 영국 상류층 부인의 모습이다. 이제 그녀가 성모다. 성모처럼 아기를 안고 있는 그녀를 둘러싼 것은 천사들이 아니라 영국에 부를 가져다준 착한 동물, 양모를 생산하는 진짜 양들이다. 이 작품은 너무나 빤한 도덕적인 훈시가 어떻게 성모자 도상의 성스러움을 침탈하는가를 보여 주는 일례일 것이다. 『피카소의 성공과 실패』가 주장했던 바도 이와 다르지 않다. 예술은 사회와 무관한 천재적인 독창성에 의지하는 것이 아니라, 시대와 소통할 때 비로소 탄생하는 것이다.

흥미로운 대목 중 하나는 유화와 소유를 연관시킨 그의 논의다. 그에 따르면 카메라의 등장은 원근법에 입각한 유화의 관찰자 중심적인 시각을 해체하는 데 일정 정도 기여했다. 카메라의 도움으로 획득된 사진적 시각에 대한 존 버거의 논의는 많은 부분 수전 손택의 『사진에 관하여』와 유사하다. (실제로 버거는 손택의 의견에 동의한다.) 여기서는 유화와 소유의 상관관계를 다룬 그의 논의에만 집중하도록 하겠다.

1930년대에 벤야민이 「기술복제 시대의 예술」에서 주장했던 것과는 달리, 복제 이미지가 그렇게 많이 유통되었음에도 불구하고 원작들의 권위는 여전하다. 현대적 이미지를 유사(resemblance)와 상사(simulacra)의 유희로만 바라본 사람들이 결정적으로 놓친 부분을 존 버거는 정확하게 지적한다. '왜 원작들은 여전히 권위를 갖는가?' 원작들의 권위는 이제 더 이상 미학의 문제가 아니다. 즉 복제

품들이 널리 보급될수록, 유일무이한 존재로서의 원작에는 어마어마한 가치가 부여된다. "원작의 의미는 가격에 의해 확인되고 평가되는 유일무이한 존재라는 점"에서 생겨난다.

즉, 시장이라는 중요한 변수가 전면에 등장하게 된 것이다. 복제는 '정보'라는 측면에서 본 그림의 기능을 전하는 데는 아무 문제가 없다. 수많은 패러디, 영화, 광고에서와 같은 다른 장르에서의 인용을 가능하게 한 것은 그림의 정보적인 가치다. 그러나 복제된 이미지로는 결국 벤야민이 언급한 '아우라', 혹은 "물감의 물질성은 화가의 몸짓"처럼 정보로 환원되지 않는 것이 있기 마련이다. 예술품의 복제에 대항해서 원작은 아우라, 즉 "신비감이라는 도저히 헤아릴 수 없는 부"를 지니게 되었다.

이제 버거는 시계 방향을 되돌려 이런 부의 중심에 서 있는 '유화'와 자본주의적 '소유' 사이의 관계에 대한 분석을 시작한다. 유화는 중세 상업혁명의 최대 수혜지인 이탈리아와 플랑드르 지방을 중심으로 발달했다. 이런 발전의 배경에는 그림의 사적 소유라는 전제가 깔려 있다. 이전의 프레스코화는 공공건물에 직접 그려지는 것으로 공동체 모두가 공유하는 것이었다. "템페라나 프레스코로는 묘사하기 힘든 삶의 특정한 정경을 그려야만 할 필요성이 생겼을 때 미술 형식으로서의 유화가 탄생"했다. 바로 사적 소유를 전제로 한 이젤 페인팅의 등장이다. 이런 형태만이 문제가 아니다. 유화는 세상의 모든 멋진 것들을 이미지로 영구히 저장하려는 욕망에 의해서 추동되어 왔기 때문에, 유화의 "모델은 세상을 향해 난 창이라기보다는 벽 안에 소중하게 박아 놓은 금고에 더 가깝다." 그런 의미에서, "유화란 무엇보다도 사유재산에 대한 찬양이었다. 그것은 당

신이 소유한 것들이 곧 당신이라는 원리에서 나온 미술 형식"이다.

더 나아가 유화가 등장한 시대는 "미술품을 거래하는 공개 시장이 등장한 시기"와 일치한다. 세속의 부를 찬양하는 유화는 그 자체로 부를 상징하는 매력적인 물건이 되었다. 기름을 매체로 하는 유화는 반짝이는 모든 것들, 빛나는 왕관, 귀금속, 값진 옷감, 부드러운 털의 감촉, 여인의 촉촉한 입술, 투명한 유리와 영롱한 눈망울 등을 묘사하는 데 있어서 템페라나 프레스코가 따라올 수 없는 능력을 발휘했다. 유화는 소유자의 사회적 지위와 이상, 그리고 야망을 만족시킬 만한 도구가 되었다. 물론 지배 계급의 소유욕으로부터 탈출하는 길이 있기는 하다. "유화의 자본주의적 밀착성을 탈피하기 위한 유일한 방법"은 "예술가들이 자신의 독특한 시각을 키워 나가는 것"이다. 사실 이런 독특한 시각이 불러일으킨 불화의 역사가 미술사였다. 결국 미술사를 채우고 있는 것은 이런 반항적인 대가들의 불우한 이야기들이다.

이 책이 발표되던 당시, 존 버거의 견해에 반대하는 의견도 만만치 않았다. 신미술사학회나 물질문화론자들이 이제 가동을 준비하던 때가 1970년대 중반이니, 미술사학계는 다양한 종류의 형식주의자들의 손아귀에 있었다고 해도 과언이 아니다. 그는 예술의 역사를 박탈하는 형식주의적인 비평에 철저히 반대했다. 사실 '무슨 주의자'의 이름이 중요한 게 아니다. 진짜 중요한 것은 작품을 제대로 보는 것이다. 하나의 물건(work)으로 존재하는 미술 작품(artwork)은, 존재 방식보다 관념이 우선하는 문학이나 철학과는 달리 더 자본주의적 생산 구조, 삶의 방식과 밀접할 수밖에 없다.

이런 생산, 유통, 소비의 측면에서 예술 작품을 본다는 것이

한때는 고상하지 못한 일로 여겨졌다. 적어도 예술만큼은 추한 현실을 넘어서는 존재이기를 바라는 마음이 있었기 때문이다. 분명 예술은 어떤 측면에서는 현실을 넘어선다. 그렇다고 현실에 뿌리가 없는 것은 아니다. 작품에서 고상한 것보다 더 중요한 것은 진실성이다. 그런데 내가 경험하고 공부한 바로는, 예술의 순수성을 주장하는 사람들 중에 정작 우리처럼 '순수'하고 단순한 사람들이 생각하는 것만큼 '순수'한 경우는 거의 없었다. 오히려 불순한 의도가 더 많은 그들은 예술의 순수성을 주장하는 편이 더 유리했기 때문에 그랬던 것이다. 40여 년이 지난 지금까지도 존 버거의 글이 여전히 읽을 만한 것은, 그의 통찰에 진실한 가치가 있기 때문이다.

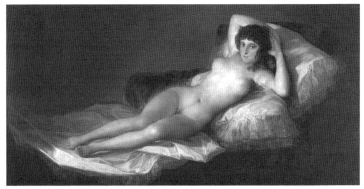

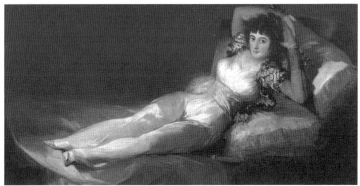

고야, 「옷을 벗은 마하」와 「옷을 입은 마하」(1800년경)

존 버거는 각진 가슴 형태는 꽉 조이는 코르셋을 입은 상태의 젖
가슴이며, 모델의 뻔뻔한 표정은 자신이 누드 상태라는 것을 모
르는 시선이라고 주장했다. 즉, 옷을 벗은 마하는 옷을 입은 마
하를 그린 뒤 상상을 통해 그린 그림이라는 말이다. 이 과정에서
실제 누드모델을 보고 그릴 때 생기는 친밀성이 사라지고, 폭력
적인 관음증만이 전면화되었다. 그 때문에, 이 작품은 더 야하고
자극적인 욕망을 담게 되었다는 것이다. 존 버거는 사료를 갖고
증명하는 것이 아니라, 자신의 직관에 의거해 논의를 전개한다.
흥미로운 '통찰'이다.

좋은 작품, 평범한 작품, 나쁜 작품

매튜 키이란, 『예술과 그 가치』(북코리아, 2010)

미술사의 악명 높은 바보들

젊은 작가 서상익의 그림 「길들여지지 않기」에는 텅 빈 캔버스를 진지하게 바라보는 관람객들이 묘사되어 있다. 회색 담요를 물고 있는 코요테는, 그 옆에 모자를 떨어뜨린 채 나자빠진 요셉 보이스의 동반 퍼포머(performer)다. 1974년 요셉 보이스는 뉴욕의 르네 블록 갤러리에서 「나는 미국을 좋아하고, 미국도 나를 좋아한다」는 퍼포먼스를 했다. 유럽 사람인 보이스가 미국의 상징인 코요테와 함께 사흘 동안 갤러리의 한 방에서 지낸 것이다. 이 퍼포먼스 끝에 요셉 보이스는 앰뷸런스에 실려 갔다. 퍼포먼스는 그 제목이 암시하듯이 (상업미술과 거리가 먼 플럭서스의 일원이었던) 요셉 보이스가 상업미술의 중심지인 미국에서 어떻게 적응하는지 보여 주고 있다. 이에 대해서 젊은 작가 서상익은 "나는 길들여지지 않는다."라고 단호하게 선언한다.

　늘 새로워야 하는 작가가 현대미술의 룰에 길들지 않는다는 것은 당연한 미덕이지만, 관람객의 미덕은 도대체 무엇인가? 그림

속 관람객들처럼 미술관에 걸린 작품이니까 으레 좋을 것 같아서 열심히 바라보고 있지 않은가? 어쩌면 요령부득의 현대미술은 관람객들에게는 도무지 알아볼 수 없는 텅 빈 무엇인지도 모른다. 어떤 사람들은 제프 쿤스를 괜찮은 작가라 하고, 어떤 사람들은 형편없는 작가라 한다. 이런 논쟁 속에서도 그의 작품을 128억 원에 구입한 '세계적인 바보'가 있으니, 이 점은 또 어떻게 이해해야 할까? 결국 제프 쿤스의 작품 가격이 이보다 훨씬 더 오르게 된다면, 그 '세계적인 바보'의 혜안을 이해하지 못한 우리야말로 '궁극의 바보'인 것은 아닐까?

불행하게도 현대미술을 이해 못 해서 악명을 떨치는 바보들의 리스트는 계속 업데이트되고 있다. 미국의 상원의원 알폰소 다마토는 의회에서 안드레 세라노의 「오줌예수」 복사본을 찢어 버리는 사고를 쳤다. 전 뉴욕시장 줄리아니는 '센세이션' 전시에 출품된 크리스 오필리의 작품에 반대하다가, 끝내 미술 관련 책자에 오명을 남겼다. 이 분야에서 가장 악명 높은 인물은 단연코 히틀러다. 1937년 나치 주도로 개최된 '퇴폐미술' 전시는 독일의 위대한 정신을 타락시킨 미술 작품들을 선보이는 자리였는데, 여기에는 당시 독일 박물관이 소장하고 있던 칸딘스키, 샤갈, 몬드리안, 말레비치, 파울 클레, 코코슈카, 뭉크와 피카소 등 20세기 초반 거장들의 작품이 대거 포함되어 있었다. 이 작가들의 작품 100여 점을 소각시키거나 헐값으로 경매에 넘겨 정치 자금을 마련했다. 여하튼 우리는 어떻게 하면 이런 악명 높은 '바보들'의 대열에서 벗어나 똑똑한 관람자가 될 수 있을까? 도대체 좋은 작품이란 어떤 것인가?

좋은 예술은 여러 감상자들을 통해서 전승되며, 세월의 시련

을 견뎌 낸다. 시간이 지날수록 많은 사람들이 선택하고 사랑하는 작품, 즉 고전의 반열에 오른 것이다. 이런 이야기는 하나 마나 하다. 사실, 이미 세월의 시련을 이겨 낸 작품들을 감상하는 데 실패할 바보는 많지 않다. 문제는 검증할 겨를도 없이 우리 앞에 서 있는, 소위 '동시대 미술(contemporary art)'이다. 이 중에서 옥석을 가려내어 미래의 고전을 감별할 수만 있다면, 우리는 '세계적인 바보'에서 '세계적으로 성공한 컬렉터'가 될 수도 있다.

좋은 작품, 평범한 작품, 나쁜 작품을 어떻게 구별할 것인가?

매튜 키이란의 『예술과 그 가치』는 좋은 작품, 평범한 작품, 나쁜 작품에 대한 우리의 고민에 힌트를 준다. 이 책의 첫 번째 장점은 사고의 구체성이다. 점잔 빼는 영어 문체의 미묘한 뉘앙스 때문에 무턱대고 읽기 쉬운 책은 아니지만, 그의 논지를 따라가다 보면 어느 지점에서 어떤 사유가 이루어져야 하는지, 즉 사고의 조직화 과정을 배울 수 있다. 르네상스 작가로부터 현대 작가에 이르기까지 다양한 작품에 대한 풍부한 인용(reference)도 훌륭하다. 기괴하게 뭉그러진 사람을 그린 프랜시스 베이컨, 죽은 시체를 그리는 제니 사빌, 벌거벗은 육체를 그리는 루시앵 프로이트의 작품들을 좋아하는 사람에게는 이론적 축복이 내려진다. 데미언 허스트나 트레이시 예민 같은 작가들이 썩 마음에 들지 않았던 사람에게도 훌륭한 이론적 우군이 생길 수도 있다. 또 지적이면서도 세련되고 점잖은 욕이 얼마든지 가능하다는 것도 배울 수 있다.

좋은 작품, 평범한 작품, 나쁜 작품을 구별해 낼 수 있는 안목을 키우고자 한다면, "예술에 대한 여러분 자신의 반응을 탐험하라."라고 매튜 키이란은 조언한다. 저자는 "여러 가지 방식으로 삶에 대한 통찰력과 이해, 세계를 보는 방식을 풍요롭게 해 주는 예술"을 좋은 예술로 꼽는다. 반면에 나쁜 작품들은 "당대의 취향에 굴복하고, 경험의 확장이라는 문제의식이 없으며, 단선적인 주장을 반복하는 작품들"이다. 좋은 약은 입에 쓴 법이다. 이따금 좋은 예술 작품들은 당신을 불편하게 만들고, 힘들게 괴롭힐 것이다. 삶에 대한 깊은 통찰력을 가지면서, 정신의 지평을 확장시키는 예술은 달콤한 위안을 주는 대신 당신을 시험하기 때문이다. 나와 다른 감수성과 생각을 담고 있는 예술 작품 앞에서 고개를 돌리지 마라. 그것과 대면하고, 그 세계가 외치는 목소리에 귀를 기울이라고 저자는 권고한다.

예술 작품의 가치는 여러 가지 방식으로 통찰력과 이해, 세계를 보는 방식을 풍요롭게 해 줄 수 있다는 데 있다. 키이란은 폴 오스터의 소설 『달의 궁전』에 등장하는 화가 에핑의 깨달음을 인용하면서 이야기를 전개한다. 키이란에게서 가장 중요한 것은 예술적인 통찰이다. 예술은 예술이 아니었더라면 우리가 깨닫지 못했을 방식으로 정신의 지평을 심화하거나 확장할 수 있어야만 한다. 얼핏 보기에 역겨운 프랜시스 베이컨이나 제니 사빌, 루시앵 프로이트의 작품은 인간에 대한 새로운 통찰을 제공함으로써 우리의 경험을 확대시킨다. 좋은 예술은 우리를 끊임없이 시험한다. 예술은 우리가 세계를 보는 방식을 확대, 확장하고 그것을 혁명적으로 변화시킨다. 예술 작품은 우리의 지각 능력을 기르는 가장 강력한 수단들 중 하나다. 예술 작품을 꾸준히 바라보고 그것들에 반응하는 행위는, 우리들을

보다 분별력 있는 지각 주체로 만들어 준다. 그것은 우리의 정신적 삶을 깊고 풍요롭게 만든다. 좋은 예술이 없는 세계가 근시안적이라는 것은 참으로 맞는 말이다.

이런 감식안의 훈련, '취향의 형성'은 단순히 지식의 축적이 아니라 다양한 경험 속에서 경향에 맞춰 체득되는 것이다. 포도주나 커피의 경우에도 많이 마셔 봐야만 좋은 것과 나쁜 것을 구별해 낼 수 있는 것처럼, 예술 감상은 직접적인 경험의 반복을 통해서만 세련되게 연마된다. 매튜 키이란은 다음과 같은 충고로 책을 끝맺는다. "무엇보다도 감상자는 예술가가 하려는 것에 개방적이어야 하고, 그것을 이해해야 한다. 취미의 섬세함을 위한 노력은 도덕적인 분별력이나 이해와 마찬가지로 끝이 없는 과정이며, 내적인 삶을 도야하는 강력한 수단이다." 당신이 히틀러 대열에 서지 않으려면 몸을 더 낮춰야 하고, 예술가들이 쏟아 내는 다양한 이야기에 귀를 기울여야 한다는 말이다. 미술 관련 글을 쓰는 것이 주업인 나의 경험에 비춰 말하자면, 이렇듯 '내적인 삶을 도야'하는 과정은 힘든 만큼 매우 즐겁다.

어떻게 보면 저자가 제시하는 기준이 여전히 막연해 보일 수 있다. 왜냐하면 각각의 작품마다 삶의 어느 측면에서 발휘되는 통찰력인지, 어떤 새로운 지각 경험을 제공하는지가 모두 다르기 때문이다. 그러나 예술 자체는 절대로 몇 개의 기준으로 표준화되지 않는다. 통계학적 지표를 통해서 도움을 받을 수도 있지만, 다수결의 오류가 가장 잘 드러나는 영역이 바로 미술이다. 1907년 피카소가 그린 「아비뇽의 여인들」의 가치를 알아본 사람은 지구상에 열 명도 채 안 되었다. 이런 사정은 30여 년이 흐른 뒤에도 마찬가지여서 프

랑스 정부는 피카소의 작품 구입을 망설였고, 결국 미술사에 길이 남을 이 명작은 미국에 팔렸다.

예술적 소총수의 시대

개인적인 입맛에 맞든 안 맞든 프랜시스 베이컨, 루시앵 프로이트 등도 이제는 모두 고전이 되었다. 그런 것들에 대해서는 잠시 접어 두고서라도, 매튜 키이란은 현대미술에 대해서 어떤 판단을 내리고 있는가? 사실 내가 개인적으로 많이 듣는 이야기(정확하게는 '항의')는 '요즘 작품들은 아름답지 않다.', '인간적인 깊이가 없다.'라는 투의 불만이다. 피카소, 마티스에서 끝나는 미술 교육의 한계를 절감하게 되는 순간이다. 현대 작가들은 이런 사람들의 주장처럼 그렇게 형편없는 사람들일까? 우리는 그렇게 형편없는 시대에 살고 있는 것일까? 우리 시대는 좋은 작품, 평범한 작품, 나쁜 작품 중 어떤 작품의 시대라고 판단할 수 있을까? 저자 매튜 키이란의 생각이 궁금하다.

그의 진단은 예상대로 밝지 않다. 미술시장의 압박이 점점 교묘해지는 가운데, 창작력이 고갈되어 '재활용품의 끝없는 재활용 현상'이 강화되고, 미국이라는 특정 국가 주도로 미술사가 쓰여서 다른 국가의 미술을 주변국으로 전락시키는 좋지 않은 시대라는 음울한 결론을 내린다. 결론적으로 그는 데이비드 호크니를 포함한 일부 탁월한 예를 제외하고는 지금은 '그저 그런 평범한 작품들의 시대'라고 진단한다. 르네상스와 20세기 초반의 아방가르드 시기를 제외한 대부분의 시대가 그래 왔듯이 말이다. 위대한 작가들을 위

한 배경과 원동력, 자극을 제공할 수 있는 꽤 좋다고 할 정도의 작가들이 추구했던 아이디어와 실험이 반복해서 이루어지는, 이른바 예술적 소총수들의 시대라는 것이다.

매튜 키이란의 소총수 이론은 여러 가지를 생각하게 한다. 우리는 인상주의에 대한 논의를 본격적으로 진행시키기 전에 반드시 바르비종파의 작가들을 언급한다. 밀레, 테오도르 루소, 코로, 뒤프레, 도비니 등의 작가들로 구성된 이 유파는 빛나는 별 같은 천재를 배출한 그룹은 아니다. 그러나 매튜 키이란의 정확한 표현대로 이들은 '꽤 좋다고 할 정도의 작가들'로, 그들이 추구했던 아이디어와 실험, 관심사는 인상주의가 싹틀 수 있게 돕는 훌륭한 자양분이 되었다.

사실 매튜 키이란의 이런 통찰은 매우 의미심장하다. 세상은, 정확하게는 언론이나 역사는 언제나 'all or none'(모두 얻거나 전부 잃거나) 게임을 한다. 좋았던 추억과 나빴던 기억만이 남는다. 결국 평범하고 소소하게 지나가는 날들은 아무도 기억하지 못한다. 매튜 키이란이 남긴 감동적인 한 구절처럼, 꽤 좋다고 할 정도의 작가들이 추구했던 아이디어와 실험, 관심사들이 정말로 위대한 작가들을 위한 배경과 원동력, 자극을 제공하는 경우도 있다. 일반적으로 철학이나 과학과 마찬가지로, 예술에서도 인간의 진보는 개별적인 천재의 작품에만 의존하지 않는다. 천재들에게 힘입는 만큼, 이른바 예술계의 소총수들에게도 의존하고 있다.

그러나 나는 지금이 그런 예술적 소총수들의 시대인지, 특급 미사일을 장착한 로켓 부대의 시대인지에 대해서는 판단을 유보하고 싶다. 일단 나는 앞으로도 적잖은 시간을 살아야 하며, 또 나와 같은 시대를 사는 작가들의 작품 세계가 모두 완성되었다고 단정할 수

없다. 게다가 매튜 키이란이 논거로 삼은 작가들은 여전히 영미권 작가들이기 때문이다. 세계는 넓고, 역사는 여전히 미완성이다. 아시아권에서도 역량 있는 작가들이 새롭게 부상하고 있으며, 때는 바야흐로 디지털 혁명의 원대한 전환점에 직면해 있지 않은가? 이 두 가지 요소는 서구의 이론가들과 미술 감상자들에게 분명 예기치 못한 새로운 도전이다. 소총수 부대의 진격, 그 끄트머리에서 또 어떤 위대한 작가가 탄생하게 될지 누가 알겠는가?

서상익, 「길들여지지 않기」(2011)

늘 새로워야 하는 작가가 현대미술의 룰에 길들지 않는다는 것은 당연한 미덕이지만, 관람객의 미덕은 도대체 무엇인가? 그림 속 관람객들처럼 미술관에 걸린 작품이니까 으레 좋을 것 같아서 열심히 바라보고 있지 않은가? 어쩌면 요령부득의 현대미술은 관람객들에게는 도무지 알아볼 수 없는 텅 빈 무엇인지도 모른다.

인간의 얼굴을 한
유비쿼터스 세상을 위한
전투 기술

이광석, 『사이방가르드』(안그라픽스, 2010)

사이버(Cyber)+아방가르드(Avant-garde) = 사이방가르드(Cyvantgarde)

톰 크루즈 주연의 영화 「마이너리티 리포트」(2002)의 한 장면을 보자. 주인공이 거리를 지나가자 광고판들은 일제히 홍체 인식을 통해 개인 정보를 파악하고, 상대의 이름을 직접 불러 가며 타깃 마케팅을 펼친다. 이 장면은 두 가지 사실을 전제로 한다. 하나는 기계와 인간을 연결하는 각종 인터페이스가 소멸되고, 신체의 특정 부분을 스캔함으로써 개인 정보가 즉각적으로 파악되는 신기술의 등장이다. 두 번째는 주인공이 걸어 다니는 거리가 실재 현실과 가상현실이 공존하는 '증강현실(Augmented Reality)'의 공간이라는 점이다. 스마트폰 덕분에 증강현실은 더 이상 먼 미래의 이야기가 아니다. 본격적인 스마트폰 붐이 일어난 때는 2010년 1월이다. 채 몇 년도 걸리지 않고, 우리는 새로운 이름의 현실을 대면하고 있는 것이다. 자고 나면 세상이 바뀌어 있으니, 영화 「마이너리티 리포트」 속의 2054년이라는 설정은 너무 넉넉히 잡은 것일지도 모르겠다.

이광석의 『사이방가르드』는 자고 나면 바뀌는 세상, 디지털 혁명이 몰고 온 새로운 사이버 시대의 미술에 대한 탐구다. 유독 이 분야에서는 외국 학자들의 최신 논문들을 엮어 낸 책들이 많은데, 논의의 앞뒤를 잡아내며 읽기가 쉽지 않았다. 반면 낯선 용어가 자주 보임에도 이 책이 무난히 읽히는 것은 저자의 관점이 분명하기 때문이다. 간만에 읽은 뜨거운 이론서다. 사이버 시대의 아방가르드 행동주의를 표방하는 이 책은 미술에서 신기술 채용의 의미와 비주류 하위문화에 대한 고찰이라는 점에서 매우 시사적이다. 저자의 표현대로 "이 책의 내용을 주제로 분류하자면, 대중문화, 하위문화, 문화 예술 운동, 디지털 인터넷 문화, 대안 미디어, 아방가르드 예술 등으로 이에 관심 있는 독자들이 읽으면 딱 맞겠다."

사이버(Cyber)와 아방가르드(Avant-garde)의 합성어인 사이방가르드(Cyvantgarde)는 말 그대로 사이버 시대의 아방가르드 예술을 일컫는다. 저항 예술인 아방가르드가 사이버 시대에는 어떻게 발현되는가가 저자의 관심사다. 저자가 미디어아트, 환경 아트, 정보 아트, 뉴미디어, 네트아트 등 혼란스러운 용어 사용을 일갈하고, 사이방가르드라는 용어로 내세울 수 있는 것은 매체 중심적 사고에서 벗어나, 저항 예술의 근본적인 존재 방식을 밝히는 데 더 관심을 두고 있기 때문이다. "현대 권력의 야만과 폭력에 저항하는 하나의 방식으로 디지털 시대의 아방가르드 예술과 미디어 행동주의의 접점에서 그 가능성"을 살피는 것이 이 책의 궁극적인 목표다. 사실 시대마다 등장했던 아방가르드 예술 집단들은 언제나 새로운 매체 기술에 심취했다. 새 술은 새 부대에 담아야 하는 법이기에, 기성 질서에 저항하고 새로운 유토피아를 꿈꾸던 예술가들은 늘 자신들을

표현할 수 있는 새로운 매체를 기꺼이 채택해 왔다. 예술에서 하나의 기술이 채용될 때는, 현란한 기술 자체가 관심의 핵심이 되는 것은 아니다. "기술은 현실 변화 운동에 기여할 때만 유효하다."

기술은 현실 변화 운동에 기여할 때만 유효하다

"당대 치열한 삶과 사회, 정치적 조건에 대한 개입과 저항, 새로운 이상형에 대한 동경, 왜곡되고 일그러진 소비 사회에 대한 현실 비판, 엘리트화된 예술의 민주적 참여와 공유 등은 시대마다 등장했던 아방가르드 예술 집단들이 새로운 매체 기술을 선택하는 가장 중요한 동기"였다. 사실 새로운 기술을 보급시키는 것은 자본의 역할이다. 그러나 문제는 자본의 유일한 목적이 '이윤 창출'이라는 점이다. 맹목적인 이윤 추구는 인간성의 파탄 상태로 귀결된다. 그래서 예술가들은 기술을 의도적으로 오용한다. 예술은 기술의 사용 목적과 방향을 바꿔 인간을 향하게 한다.

저자가 0과 1의 결합으로 이루어진 디지털 공간에 대한 철학적 설명을 시도하는 이유도 디지털 시대의 현실적 변혁 운동에 대한 모색에서 비롯된다. 디지털 시대의 문화는 '0이라는 가능태(사이버 공간)'와 '1의 존재 형식(현실)'이 변증법적인 개입을 이룰 때 풍부하게 꽃필 수 있다고 저자는 주장한다. 데리다를 포함한 서구의 수많은 미디어 비관론자들과 달리, 저자는 지금의 인터넷 시대에서 분명 새로운 가능성을 발견하고 있다. 그가 중요하게 생각하는 것은 인터넷 기술의 기본이 되는 '하이퍼텍스트'의 구성 방식이다. 이것은 "아날로그 시대

와는 전혀 다른, 그래서 의식 간의 연결 고리를 인터랙티브한 아키텍처로 구성할 수 있는 새로운 커뮤니케이션의 설계물"이다. 이것은 보다 용이한 소통을 가능하게 하는 무한히 열린 텍스트들의 연결 구조를 의미한다. 소셜네트워크서비스(SNS)를 통한 개인 미디어의 등장과 그것이 가져온 혁명은, 사실 이전 시대의 변화와 비교할 수 없다.

저자가 인터넷 시대의 부정적인 측면을 모르는 것은 아니다. '1의 존재 형식(현실)'을 잊은 '0이라는 가능태(사이버 공간)'는 공허하고 맹목적인 기술 열광주의자, 사이버 세계의 유령일 뿐이라는 점을 엄중히 경고한다. 게임 「스타크래프트」나 「리니지」가 보여 주는 그래픽은 입이 떡 벌어질 정도로 놀랍다. 그러나 감동적이지는 않다. 현실의 인간을 이야기하지 않기 때문이다. 1의 존재를 잊은 0일 뿐이다. 반면, '0이라는 가능태(사이버 공간)'를 잊은 '1의 존재 형식(현실)'은 현재의 시장 논리에 맞춰 위장된 가짜 0, 즉 현실의 반복적인 재생산에 지나지 않게 된다. 반(反)독점 투쟁은 바로 정보와 지식의 독점, 일방적인 정보의 흐름을 저지하기 위한 치열한 갈등을 야기하기도 한다. 위키리크스의 폭로나 미국의 전 CIA 요원 에드워드 스노든 사건에서도 볼 수 있듯이 정보는 투쟁의 중요한 원인이자 대상이 되었다. 인터넷이라는 사이버 공간은 "자생적이고 자율적인 정보 공유의 흐름과 재산권 등의 수단을 동원해 통제하려는 자본의 욕구"가 충돌하는 전쟁터이기도 하다.

인간의 얼굴을 한 유비쿼터스 세상을 위한 전투 기술

책은 사이방가르드 예술의 예를 다양하게 들고 있다. 책은 기술의 비인간화와 권위주의적 사회에 도전하는 각종 '싸움의 기술'의 목록이자, 문화적 저항 행위 사례 연구집이기도 하다. 낙서화가 뱅크시, 고도의 기술력을 가진 해커, 기계 혐오론자, 이동 책장수, 팔에 귀를 이식하는 등 기계를 통해 인간의 신체를 확장하려는 예술가 스텔락, '전자교란극장', '카본방위연맹', '역(逆)기술국', '응용자율성연구소', '개미농장', '예스맨' 등 이름만으로는 정체가 파악되지 않는 수많은 행위예술가들이 책 속에 포함되어 있다.

이 행위예술가들은 기발한 최첨단 기법을 동원한다. 1960년대 백남준의 비디오아트가 그랬듯, 일반적인 기술이라도 인간의 문제를 다루는 데 복무한다면 기꺼이 예술이라는 특권을 누리게 된다. 여러 기술을 가진 사람들의 협업으로 이루어지는 '집단지성의 미술'이다. 예컨대 '전자교란극장'은 멕시코 정부 홈페이지에 '정의', '인권' 등의 단어만 표시되는 '존재하지 않는 페이지'를 요청하게 만들었고, "이 사이트에는 정의, 인권이 존재하지 않는다."라는 '404 에러' 문구를 연속적으로 뜨게 조작했다. 접속자들로 하여금 의미심장한 문구를 되새기게 하는 전략이다. 그러나 서버 다운, 중요 정보 해킹 등의 범죄 행위는 하지 않았으니, 사법 처리도 애매하다. 달리 경제적 이윤도 취하지 않는다. 그들의 행동은 테러나 해킹이 아닌 '문화 간섭'의 일환으로, 일종의 '개념미술적 퍼포먼스'로 받아들여진다.

문화계의 악동 '예스맨' 그룹의 활동은 혀를 내두르게 한다. 2004년 그들은 '가짜 다우 케미컬 사이트'를 만들어, 1984년에

2800명의 인명을 앗아 간 인도의 보팔 사고를 보상하겠다고 약속한다. 특종이라고 생각한 BBC는 서둘러 다우 케미컬의 대변인임을 주장하는 예스맨의 멤버와 인터뷰를 시도한다. 이 사건은 BBC까지 낚인 대단한 사기극이자, 예술적 해프닝이었다. 이 과정에서 다우 케미컬이라는 다국적 기업의 비윤리적 사고 처리 과정이 다시금 언론의 수면 위로 떠오르게 되었다. 돈도 안 되는 일에 이렇게 열심인 사람들은 예술가들뿐이다.

물론 하는 사람과 보는 사람은 통쾌하겠지만, 당하는 사람은 죽을 맛일 것이다. 고향 풍경, 아름다운 여자와 꽃다발 그림에서 미적 향수를 느껴야 한다고 배워 온 사람들에게도 불편한 미술임에 틀림없다. 그들이 더러 공박하는 저작권 문제처럼, 정보의 민주화와 대중적 창작의 자유를 위한 배려, 그리고 창작자의 권리를 인정하는 것 사이에는 미묘한 문제가 있기 때문에 선뜻 동의하기 어려운 측면도 있다. 그러나 새로운 감각과 감성을 날것으로 드러내는 것은 아방가르드가 만들어 내는 비주류 하위문화의 매력이다. 기성의 틀에 얽매이지 않는 새로운 문화는 언제나 젊은 피를 수혈하는 생산적인 행위다. 어미, 아비도 모르고 꺼덕대던 버르장머리 없는 청년도 언젠가는 어른이 된다. 결국 비주류 하위문화도 주류로 편입되어 그 경계가 모호해진다. 화염병 대신 꽃다발을 던지는 시위대 그림으로 유명한 낙서화가 뱅크시의 한 작품은 2007년 소더비 경매에서 약 6억 원에 팔렸다. 20세기 초반의 다다이스트들, 1960년대 백남준과 요셉 보이스의 플럭서스 그룹들 모두 세월과 함께 미술사의 중요한 흐름으로 등재됐다. 비주류 문화의 주류 편입은 저항성이 희석되었다는 뜻인 동시에, 그만큼 주류 문화가 건강한 포용력을

가지게 되었다는 것을 의미한다. 지금은 불편한 이 미술들이 건강한 비주류 하위문화를 형성한다. 이들은 문화 전체에 신선한 활기를 불어넣으며 젊음을 유지시키는 원동력이 된다.

저자가 꿈꾸는 것은 인간의 얼굴을 한 유비쿼터스 세상이다. 저자는 저항 의지와 사이버 시대에 대한 유토피아적 희망을 갖고 있는 이론적 아방가르드이자, 인터넷의 수평적인 소통 관계, 자유로운 아마추어 정보 생산자들의 힘을 중시하는 디지털 민주주의자이기도 하다. 그는 "이제까지 혁명이라 말한 것들은 인간 삶의 일부만 변화시켰을 뿐이다."라고 말하며, 정권의 색깔과 지도자의 얼굴만 바뀌는 기존의 혁명 방식을 거부한다. 수평적 소통을 지향하는 디지털 혁명은 그 '모든 것들의 혁명'이다. 그것이야말로 "삶의 결 하나하나에 새로운 숨결을 불어넣는" 진정한 의미에서 변혁의 시작이라고 저자는 생각한다. 저자의 말대로 인간의 삶을 향상시키는 기술은, 처음에는 현실의 불평등한 조건을 그대로 떠안고 다가온다. 법과 경제 논리는 당연히 기술 소유자의 권리를 수호하는 입장을 취한다. 기술 중심 사회에서 '인간'에 대해 숙고하고, 기술의 맹목적이고 비인간적인 발전에 딴죽을 거는 역할은 다시금 예술의 몫이 된다. 저자는 정치적 혁명의 환상 대신 "일상에 비치는 미시-거시 권력들의 다양한 층위와 형태들을 계속해서 뒤집고 조롱하고 비판"하는 실현 가능한 작업에 우선권을 준다. 그 이름이 무엇일지라도 이것은 예술의 변함없는 숙명이고 존재 이유 중 하나임에 틀림없다.

추상미술에서
유토피아를 향한 열망을 보다

윤난지, 『추상미술과 유토피아』(한길아트, 2011)

런던풍의 뻔뻔스러움이냐, 일생을 통해 얻어진 지식에 대한 대가냐

"런던풍의 뻔뻔스러움." 최초의 추상적인 그림에 내려진 평가다. 1877년 5월 영국의 그로스브너 화랑에 제임스 휘슬러의 작품 「검은색과 금색의 야상곡: 떨어지는 로켓」이 전시됐다. 이 그림은 훗날 잭슨 폴록이 선보인 '물감 뿌리기 기법'의 선구라 할 만한 작품으로, 지극히 추상적인 느낌의 풍경화였다. 평론가 러스킨은 "대중의 얼굴에 한 통의 물감을 퍼붓는 대가로 200기니를 요구할 줄은 상상도 못 했다."라면서 이 작품을 혹독하게 비판했다. 이에 휘슬러는 "그 돈은 일생을 통해 얻어진 지식에 대한 대가"라고 응수했다. 그리고 러스킨을 명예 훼손으로 고발했고, 결국 승소했다. 미술사적 판단에 앞서 법률적인 판단이 추상적인 그림을 옹호한 셈이다.

그러나 대놓고 말을 못 해서 그렇지, 왜 점 하나를 찍은 이우환의 작품이 수억대에 이르고, 물감을 아무렇게나 흩뿌린 잭슨 폴록의 작품 가격이 수십억, 수백억에 이르는지는 여전히 궁금하다. 그렇다고 함부로 물으면, 무식한 질문을 마구 해 대는 '서울식 뻔뻔

스러움'이라는 소리를 들을 판이다. 답은 이미 백 년도 전에 휘슬러가 말했다. "일생을 통해서 얻어진 지식에 대한 대가"라고 말이다. 그래도 우리는 궁금하다, 난해한 추상화의 기원, 의미, 가치, 가격 모두. 윤난지의 『추상미술과 유토피아』는 우리의 궁금증에 명료하고 풍부한 답을 제공한다.

이 책은 저자가 해당 주제에 대해 20년간 탐구해 온 역작이다. 저자는 "어떤 예술도 인간의 활동인 한 삶의 총체성으로부터 분리될 수 없다."라고 말한다. 또 저자는 추상미술 옹호자들이 말하던 '예술을 위한 예술'이라는 주장에 대해서도, 그것이 등장하게 된 이유를 사회역사적 맥락에서 학술적으로 밝히는 일에 전념해 왔다. 저자에 따르면 추상미술은 "그 자체의 본성으로서 아름다운 세계인 유토피아의 시각적 표상"이다.

유토피아에 대한 비전은 시대와 사회마다 다르고, 따라서 각각의 다른 예술 작품으로 탄생할 수밖에 없다. 20세기 초반의 아방가르드, 추상표현주의, 미니멀리즘, 키네틱아트, 20세기 말의 추상미술까지 저자는 다양한 추상미술을 '유토피아'에 대한 관념과 태도의 변화라는 측면에서 읽어 낸다. 추상미술은 모더니즘을 경유하면서 구체적인 삶에서 뿌리 뽑힌 채 그 순수 형식만이 증류된, 즉 문자 그대로 '추상적'인 존재가 되어 우리에게서 멀어져 갔다. 이 책은 추상화된 "추상미술을 다시 삶에 뿌리 내리게 하려는 시도"에서 쓰였다. 결국 "추상미술이 더 이상 추상적이지 않음을 밝히는" 작업인 것이다.

어떤 시대든 유토피아에 대한 꿈은 있었다. 그런데 왜 20세기에 이르러서야 본격적인 추상화가 등장하게 되었는가? 물론 제임스

휘슬러의 작품이나, 모네의 말기 작품에서 보이는 것처럼 19세기 말에도 이미 추상화의 가능성은 존재했었다. 하지만 추상화는 20세기 초반에 본격적으로 등장한다. 때는 바야흐로 인상주의에 의해서 르네상스 이래로 서양미술을 지배해 온 미술의 원리, 즉 외적 세계의 재현이라는 원칙이 명백하게 무기력해진 시점이었다. 우리들에게 유토피아의 꿈이 있는 한 추상화의 가능성은 늘 존재했다. 그러한 이유에서 저자는 "20세기 미술이 발명한 것은 추상미술이라기보다는 '추상미술'이라는 이름"이었다고 말한다.

유토피아의 이미지는 근본적으로 '추상적'

"유토피아는 근본적으로 '추상적 이미지'다."라고 저자는 말한다. 유토피아는 디스토피아의 안티테제이지만, 디스토피아의 대안으로 등장하기 때문에 역설적으로 유토피아는 디스토피아를 전제로 한다. 토머스 모어의 『유토피아』는 1516년에 발간됐다. 근대의 여명기에 그가 꿈꿨던 유토피아는 쉰네 개의 아름다운 마을로 이루어졌으며 모두 같은 언어, 법률, 관습과 제도를 따르고 있었다. 그곳은 그렇게 모든 것이 평등했다. 이 평등을 담보하는 것은 현실에서는 쉽게 발견되지 않는 기하학적인 질서다. 캄파넬라가 생각했던 『태양의 도시』 역시 기하학적 대칭을 이룬 질서정연한 도시였다. 이것은 피타고라스부터 시작된 세계의 미적 질서에 대한 서구인의 오랜 열망을 보여 주는 것이기도 하다. 앞으로 보겠지만, 평등성을 표상하는 기하학적 유토피아의 관념은 20세기 초 아방가르드들에게도 큰 영향

을 미쳤다. 토머스 모어나 캄파넬라의 이론 속의 유토피아는 '유토피아'로만 남았지만, 18세기 말에는 문학 속의 유토피아가 사회 이론의 범주에서 논의되기 시작했다. 이때는 프랑스혁명 이후 근대 시민 사회의 형성과 산업혁명이 본격적으로 이루어지던 시기, 자본주의와 근대 사회가 그 윤곽을 명확하게 드러내기 시작한 때다. 낙원을 죽음 뒤의 세계에서 구하지 않고 '당대적인 것'에서 찾으려는 근대적인 사고가 유토피아에 대한 논의에 불을 지폈고, 결국 추상미술을 탄생시키는 원동력이 되었다.

20세기 초반에 추상화 운동을 주도했던 말레비치와 칸딘스키는 러시아 출신이고, 몬드리안은 네덜란드 출신이다. 당시 세계의 핵심 도시였던 파리를 중심으로 보면 모두 변방국 출신이다. 왜 추상미술은 유럽의 변방국 출신 작가들에게서 본격화되었는가? 이것은 나의 오랜 의문이었다. 거꾸로 개혁이 절실했던 러시아 작가들이 추상미술에 크게 기여했다는 점은 유토피아는 디스토피아를 전제로 한다는 역설을 확인하게 하는 예이다. 그들에게 주어진 현실은 만족스럽지 않은, 초극의 대상이었다. "미래를 얻기 위해서 현실과의 단절은 필수적이다. 추상은 구상의 억압과 배제 위에서 탄생하는 것"이다. 더 나은 세상에 대한 갈망, 유토피아에 대한 희구는, 그림에서 낡은 현실의 얼굴을 지웠다. 마티스와 피카소는 추상 직전까지 갔으나 멈췄다. 그들에게 현실은 어쨌거나 보존될 가치가 있는 것이었다. 이 점에서 저자는 "추상미술이라는 유토피아는 뒤집어 보면 순수 형식을 추출하기 위해 그 밖의 것들을 배제해 버린 디스토피아"라고 말한다.

추상미술은 우선 "구상 미술의 오랜 관행이었던 원근법의 증

류 또는 파기"를 의미한다. 이것은 지난 500여 년 동안 서구 사회를 지탱해 온 '보는 방식'의 파기를 의미한다. 그들은 과거의 방식을 폐기하고 새로운 지각 방식을 제시한다. 19세기 말 데카당스의 시대가 지나고, 20세기 초반은 새로운 물질문명과 과학적 발견이 이루어지던 시대다. 이런 시대적 낙관을 추상미술의 선구자들은 공유했다. 지금보다 더 나은 미래가 있으리라고 생각한 것이다. 칸딘스키는 "정신적인 것, 위대한 정신의 시대가 시작되고 있다."라고 판단했다. 그는 내적인 '정신성'이 그것에 부합하는 물질적, 외적 형식을 통해 발현할 수 있도록 도와주는 능력은 오직 예술가만이 가지고 있다고 주장했다. 이러한 주장이 가능했던 것은 그들이 새로운 철학에 기초해서 세계를 바라보았기 때문이다. 칸딘스키와 몬드리안은 당시 유행하던 신지학(神智學)에 심취해 있었고, 말레비치는 우스펜스키의 사차원론을 적극 수용했다.

이들은 "인류 사회는 시간의 흐름에 따라 발전한다는 진보주의적 역사관과 이를 추동하는 인간의 정신적 능력에 대한 신념"을 가졌다는 점에서 '전형적인 모더니스트'의 면모를 보여 준다. 말레비치의 작품 속에서 반복적으로 등장하는 대각선과 타틀린의 「제3인터내셔널 기념탑」의 나선형 구조는 "지속적으로 움직이는 상승의 느낌"을 전하면서 "궁극적 미래를 향한 역사의 진보를 가시화"시킨 표상이다. 이들에게 "유토피아는 역사적 종착지"였다. 각자 방법은 조금씩 다를지라도 "인간 정신의 부단한 고양을 통해 이에 도달한다는 점"에서는 모두 동일했다.

현실 부정과 새로운 세상의 비전 추구의 강도를 따지면 「검은 사각형」을 그리면서 "모든 회화를 불태운 화장터"라고 선언했던 말

레비치가 가장 극단적이었다. 그것은 기존의 어떤 현실의 흔적도 남아 있지 않은 순수 추상의 세계였다. 그들의 뒤를 이어 등장한 타틀린 같은 러시아 구축주의자들은 더 이상 추상의 세계로 가지 않았다. 그들은 사회주의 혁명을 통해서 유토피아가 지상에 구현될 것이라고 믿었다. 예술 또한 현실의 유토피아를 건설하기 위해 고전적인 '예술' 개념을 버렸다. 이제 예술가들은 신생 사회주의 국가의 삶에 복무하면서 "옛것도 아니고 단지 새롭기만 한 것도 아니고 필요한 것을 위해서"라는 기치 아래 생산 미학으로 넘어갔다. 그러나 그 꿈은 현실 사회주의에 부딪혀 좌초한다. 타틀린이 기획했던 유토피아적 건축물 「제3인터내셔널 기념탑」은 모형으로만 남게 되었고, 유토피아는 여전히 존재하지 않는 장소로 남아 있다.

저자는 "기하학적 보편주의와 평등주의의 이면에는 전체주의가 존재"할 수 있다고 지적한다. 러시아 아방가르드는 사회주의 정권에 의해서 좌초되었으나, 몬드리안 계통의 데스테일 정신은 독일의 바우하우스로 이어졌다. 바우하우스의 기하학적인 취향은 테크놀로지 숭배와 관련이 있다. 바우하우스의 발터 그로피우스는 "예술은 자연을 정복하고자 한다."라고 말했는데, 이렇듯 산업과 일체를 이룬 차가운 미술은 또 다른 반발을 야기했다.

또 다른 유토피아를 찾아서

2차 세계대전 이후, 바이오모르피즘(Biomorphism), 앵포르멜(Informel), 추상표현주의 등 비기하학적인 추상화가 등장한다. 이것

은 "효율성과 이성에 기초한 '테크노토피아와 테크놀로지의 산물인 상품'에 대한 예술적 반발"이다. 이성보다는 무의식이나 직관을, 논리보다는 우연성을 중시한 이들의 원초적인 화면은 기계화로 촉발된 기하학적인 세계에 대한 일종의 대안이었다고 저자는 파악한다. 그러나 문제는 간단하지 않았다. 유토피아니즘과 상품 사회 사이에서 기묘한 혼종 관계가 발생한 것이다.

저자는 추상 형식이 기하학적인 형태에서 비정형적인 것으로 이동한 것은, 유토피아에 대한 기본 관념 체계가 "보편주의에서 개인주의로, 평등주의에서 자유주의"로 옮겨 간 것이라고 지적한다. 어떤 논리적인 법칙성도 거부하고, 오로지 개인의 창조성과 우연성에 모든 것을 맡기는 추상표현주의는 "정치적 자유주의의 수사법(rhetoric)이 되기에 충분했다." 2차 세계대전 후에 등장한 추상표현주의는 미국의 국가 이데올로기와 밀접하게 연관되어 있다. "추상표현주의자들은 개인의 자유가 보장되는 유토피아를 그리고 있을 뿐 아니라, 그것이 미국이고 따라서 전 세계가 미국에 편입되어야 함"을 은연중에 말하고 있다. 추상표현주의는 동서 냉전 시기, 더욱 강대해진 미국의 국가적 위상에 걸맞은 미술이었다.

이 대목에서 흥미로운 것은, 저자가 미국의 추상표현주의자 빌럼 데 쿠닝과 우리나라 서세옥의 작품 세계를 비교 설명하는 부분이다. 여성인 저자는 젠더 정치학적인 관점에서 이 두 작가에게서 공통적으로 드러나는 남성 위주의 유토피아니즘을 비판한다. 이 두 작가는 억압에서 벗어난 자유로운 개인을 꿈꿨으나, 이때 말하는 '개인'은 여성을 포함하지 않았다. 긍정적이든 부정적이든 서세옥 등 한국의 추상미술을 세계 미술사적 범주에서 보편적으로 논의하

는 것은 한국미술의 위상을 잡아 주는 데 매우 중요한 작업이다.

'예술의 순수성'을 주장하는 건 실제 그렇다는 것이 아니라, 추상미술이 가진 가장 중요한 기능, 즉 유토피아적 가능성을 강조하는 것이다. '예술의 순수성'을 강조하는 것은 모든 존재를 상품으로 만들어 버리는 자본주의 메커니즘에 대한 저항이다. 상품 사회와 거리를 취하려는 '예술을 위한 예술'은 추상미술이 현실에서 추구한 유토피아였다. 그러나 삶으로부터 유리된 예술의 순수성은, 역설적으로 자본주의의 분업 원리를 반복하는 것에 지나지 않게 되었다. 더 나아가 자본주의적 상품화에 저항하며 '순수성'을 주장한 예술은 도리어 일반적인 상품과는 격이 다른, 매력적인 한정 수량 명품으로 인식되어 고가에 팔리게 되었다. 이것이 추상화에 매겨진 놀라운 가격의 비밀이다. 노회한 자본주의는 능숙한 솜씨로 반자본주의적인 대상마저 자본주의적 상품으로 전환시킨다.

예술의 순수성을 옹호하던 모더니즘이 시효를 다함에 따라 추상미술 전체가 퇴조하게 된다. 그러나 저자는 추상미술의 가능성을 여전히 주장한다. 이 대목에서 모더니즘적 예술관의 장점이 드러난다. 모더니즘이 가지고 있던 예술에 대한 절대적인 믿음은 앞서 말한 것처럼 바로 "보다 나은 세계에 대한 비전"에서 기인한다. 책은 예술 작품에 내재한 유토피아를 향한 열망을 언급하면서, 그동안 잠시 잊었던 예술의 기능을 환기시킨다. 필멸의 인간이 불멸을 꿈꾸면서 죽음이라는 거울에 비춰 삶의 의미를 읽어 내듯, 예술은 유토피아를 열망함으로써 현실을 비추는 거울이 되는 것이다. 유토피아에 대한 열망이 식지 않은 한, 유토피아의 비전을 가장 정직하게 보여 주는 추상미술은 "다른 옷을 갈아입으면서 미술사에 여전

히 남아 있을 것"이라고 저자는 예견한다. 유기적인 자연을 담은 에코토피아, 그리고 새로운 컴퓨토피아를 그 맹아로 거론한다.

　모든 유토피아는 자기 소멸을 꿈꾼다. 유토피아가 실현되는 순간, 그것은 더 이상 유토피아(없는 곳)가 아니라 토피아(존재하는 곳)가 되어 소멸하기 때문이다. 유토피아를 꿈꾸는 예술 역시 자기 소멸을 인정한다. 낙관적인 추상화가 몬드리안은 말했다. "언젠가는 우리가 모두 예술 없이 살게 될 날이 올 것이다. (……) 그때는 아름다움이 살아 숨 쉬는 현실로 무르익게 될 것이다."라고. 그러니까 그런 시대가 오면 나와 당신이 사랑해 마지않는 작가들, 수많은 미술계 동료들, 이 책의 저자인 윤난지 선생도 모두 실업자가 될 것이다.

　뭐, 그래도 괜찮다. 유토피아라면!

　여기까지 썼다가 교정을 보면서 마음을 고친다. 그런데 예술이 없는 유토피아는 너무 심심하지 않을까? 지금 여기, 나의 유토피아는 바로 예술이다. 이것으로 족하다.

말레비치, 「검은 사각형」(1915)

현실 부정과 새로운 세상의 비전 추구의 강도를 따지면 「검은 사각형」을 그리면서 "모든 회화를 불태운 화장터"라고 선언했던 말레비치가 가장 극단적이었다. 그것은 기존의 어떤 현실의 흔적도 남아 있지 않은 순수 추상의 세계였다.

타틀린, 「제3인터내셔널 기념탑」(1919-1920)

타틀린 같은 러시아 구축주의자들은 더 이상 추상의 세계로 가
지 않았다. 그들은 사회주의 혁명을 통해서 유토피아가 지상에
구현될 것이라고 믿었다. 예술 또한 현실의 유토피아를 건설하기
위해서 고전적인 '예술' 개념을 버렸다. 이제 예술가들은 신생 사
회주의 국가의 삶에 복무하면서 "옛것도 아니고 단지 새롭기만
한 것도 아니고 필요한 것을 위해서"라는 기치 아래 생산 미학으
로 넘어갔다. 그러나 그 꿈은 현실 사회주의에 부딪혀 좌초한다.
타틀린이 기획했던 유토피아적 건축물 「제3인터내셔널 기념탑」
은 모형으로만 남게 되었고, 유토피아는 여전히 존재하지 않는
장소로 남아 있다.

수전 손택의 사진적 글쓰기

수전 손택 『사진에 관하여』(이후, 2005)

『타인의 고통』(이후, 2004)

이제는 사진이 있는 곳에 문제가 생긴다

문제가 있는 곳에 사진이 있었다. 그런데 이제는 거꾸로 사진이 있는 곳에 문제가 생긴다. 지난해 12월 미국 뉴욕 지하철 전동차에 치어 숨진 한인 남성 사고가 대표적인 경우다. 남자가 철로에 떨어지게 된 이유도 이유이지만 《뉴욕 포스트》의 표지 사진, 즉 희생자가 전동차에 치이기 직전에 찍힌 사진이 심각한 문제가 되었다. 위기의 순간에 사람을 구하지 않고 사진을 찍은 기자를 향해 도덕적인 비난이 쏟아졌다. 틀린 말은 하나도 없었다. 조금이라도 시간이 있었다면, 사진을 찍는 대신 사람을 구했어야 했다. "오늘날에는 모든 것들이, 결국 사진에 찍히기 위해서 존재하게 되어 버렸다."라는 수전 손택의 암울한 진단을 곱씹게 만든 어이없는 사건이었다.

수전 손택은 그 이름만으로도 독특한 아우라를 갖는다. 미국의 패권주의를 여러 차례 경고한 미국 지식인. 그녀의 글은 지적이면서 섬세하고, 날카롭다. 색으로 표현하면 아주 세련된 회색이고, 온도로 표현하자면 마음이 살짝 데일 만큼이다. 널리 알려진 그녀

의 두 저서 중『사진에 관하여』는 1977년에,『타인의 고통』은 2004년에 처음 출간되었다. 두 권의 책은 (시간적 차이에도 불구하고) 명백히 동일한 흐름 속에 있다. 27년이라는 시간 동안 수전 손택의 생각은 더욱 깊어지고 명료해졌다. 또 불행하게도 그녀의 (암울한) 예측이 정확하게 증명된 세월이기도 했다.

두 책은 공통적으로 사진을 다루고 있지만,『타인의 고통』은 더 이상 '사진' 자체에 관한 고찰이 아니다. 9·11 이후에 쓰인『타인의 고통』은 테러와 폭력이 난무하는 현실의 불합리에 맞선 감성적이고 지적인 개입이다. 책을 읽는 독자에게 필요한 것은 공감의 기술이다. 저녁 뉴스 시간이면 저 먼 나라의 전쟁 소식, 자연재해, 굶주림, 강도, 강간, 살인, 화재 각종 사건 사고 소식이 안방으로 쏟아져 들어온다. 우리는 태연히 앉아서 그 재앙의 이미지들을 본다. 달콤한 과일이나 디저트를 먹으면서 혀를 끌끌 차기도 하고, 적당히 분노를 표하기도 하면서 말이다. 그런 재앙의 진원지가 우리에게서 멀면 멀수록, 안도감은 더욱 커진다. 낯선 곳에서 벌어지는 고통은 철저히 타인의 것, 이국적인 대상, 구경거리일 뿐이다.

이런 사태의 핵심에는 사진이 있다. 우리가 처음 잔혹한 사진 이미지들은 보면 충격을 받지만, 그것에 반복적으로 노출될수록 타인의 고통에 둔감해진다. 타인의 고통은 그저 '구경거리'가 되었다. 조금 산만하기는 하지만『사진에 관하여』는 '사진이 어떻게 근대적 시각을 만들어 나갔는가, 또 자본주의 사회와 공모했는가?'라는 문제를 정조준한다. 한편『타인의 고통』은 '어떻게 사진이 전쟁 미학을 위해 복무하는가?'를 본격적으로 분석한다. 현대 사회의 주요 이미지는 동영상(움직이는 사진)이든 포토샵에 의해 변조된 것이든, 기

본적으로 사진을 바탕으로 하고 있으므로 '사진'을 문제 삼는 손택의 논의는 아직도 유효하다.

카메라를 든 사냥꾼들, 시각의 영웅주의가 등장하다

결론부터 이야기하면 "사진은 풍요롭고, 낭비를 일삼으며, 만족할 줄 모르는 사회의 본질적인 예술"이다. 끊임없이 소비를 부추기면서 전진해 온 자본주의 체제가 줄곧 사진의 무한한 이미지 생산 능력과 공조해 왔다는 것이 손택의 주장이다. 사진은 근대 자본주의 사회를 이룬 중간 계급(부르주아)의 시각에 가장 부합하는 시선의 도구였다. 이것을 손택은 객관성을 강조하는 '시각의 영웅주의의 등장'이라고 표현한다. 19세기에 최초로 사진이 등장했을 때, 그것은 가장 완벽하고 객관적인 재현 능력을 자랑했다. 흑백이 아닌 세상을 흑백으로 찍어 놓고도 말이다.

어쨌든 사진이 표방한 이런 주장은 쉽게 먹혀 들어갔다. 게다가 '카메라'라는 기계 장치를 경유해서 얻어지는 사진 이미지는 작가의 주관을 배제한 객관적인 결과물처럼 보였다. 그들은 계급적 이해관계를 초월한 '보편적인 시각'을 주장하지만, 사실 '보편성'을 주장하는 것이야말로 전형적인 중간 계급의 특징이라고 손택은 지적한다. 귀족들은 지배 계급임을 숨기지 않았고, 프롤레타리아 계급도 당파성을 분명히 주장하니 손택의 지적은 올바르다. 그렇다면 사진은 과연 그들의 주장처럼 객관적이고 보편적인 시각을 대변해 왔는가? 아니다. 사진의 역사는 전혀 그렇지 않다고 말한다. "사진도 회

화나 데생처럼 이 세계를 해석"하기는 마찬가지였다.

사진이 중간 계급의 시각에 가장 부합하는 시선이라는 손택의 주장은 매우 매력적으로 전개된다. 19세기 중엽 근대적인 도시의 면모를 갖추기 시작한 파리를 어슬렁거리며 이것저것 구경하던 보들레르, 즉 '산보자들'의 손에 카메라가 들렸을 때, 그들은 이제 '카메라를 든 사냥꾼들'이 되었다. 그들은 셔터를 눌러 대며 전 세계의 구석구석을 찍어 댔다. 인상주의자들이 빛으로 가득 찬 밝은 대낮의 파리를 그렸다면, 아제와 브라사이의 사진은 이 도시의 어두운 이면, 이를테면 도시에 방치된 사람들을 찍으며 넝마주이처럼 이미지를 수집했다. 손택은 'Shoot'(쏘다)이라는 동사를 사용하는 카메라를 총에 비유한다. 카메라에 포획된 이미지는 그 자체로 고착된 현실의 단면으로서 받아들여지게 된다는 것이다. 19세기말 만연했던 수많은 여행 사진들, 특히 식민지 국가들의 가난하고 헐벗은 민중들의 사진은 식민지 지배의 정당성을 합리화해 주는 시각적인 증거물들이 되었다.

사진 앞에서는 모든 것이 피사체로서 동등한 권리를 갖는다. 이전에는 하찮게 여겨졌던 것들도 일단 찍히기 시작하면 의미의 변조를 겪게 된다. 사진은 이렇게 객관적인 것처럼 보이지만, 동시에 주관적이고 자의적인 것이다. 에드워드 웨스턴의 사진처럼 피망은 순식간에 사람의 에로틱한 감정을 담아내는 어떤 초현실적인 대상이 되고 만다. (도대체 피망이 무슨 죄인가? 먹을 것을 보고 도대체 무슨 생각들을 하는 것인지!)

부르주아적 삶의 겉치레를 들춰냄으로써 현실의 어두운 이면을 보여 주고자 하는 욕망은 "가장 객관적인 시선이라는 사진이 가

장 주관적인 측면을 다루는 초현실주의와의 대대적으로 공모할 수 있는 근거"가 되었다. 사진과 초현실주의 사이의 연관성을 지적하는 대목은 이 책에서 가장 흥미로운 부분이기도 하다. 그들은 번듯한 대로, 중간 계급이 활보하는 활기찬 낮의 도시가 아니라 어두운 골목, 밤의 음습함과 가난 속에 방치된 사람들을 촬영했다. 그러나 사진이 보여 주는 삶의 어두운 부분은 어쩐지 초현실적이고, 낯설고, 이국적인 것, 말하자면 일종의 '흥미로운 구경거리'가 되어 버렸다. 사람들은 그저 '상습적인 관음증 환자'처럼 이 세계를 바라봄으로써, 이제 모든 사건의 의미를 별로 중요하지 않게 생각해 버린다.

정상적인 것과 비정상적인 것들을 구별하지 않고 무차별적으로 찍어서 보여 주는 사진은 다른 장르의 작법에도 두루 영향을 끼쳤다. 여러 디테일을 무수히 축적해 나가는 발자크의 글쓰기가 그러하며, 인용구로만 이뤄진 문장을 통해서 무심코 일어날지 모를 감정 이입까지 배제한 비평문을 기획했던 벤야민의 글쓰기 전략 역시 사진적인 것이다. 중언부언 다양한 예증을 통해서 결론을 더디게 내리는, 책의 말미에 여러 인용구들을 그저 나열해 놓은 손택의 『사진에 관하여』역시 이런 사진적 글쓰기의 일례다.

계속 보다 보면 퇴색한다

지금 이 순간에도 무수히 많은 사진들이 세상 도처에서 찍히고 있으며, 현실은 점점 더 사진으로 변해 간다. 문제는 세상에 대한 이미지들이 쌓여 갈수록, "세상은 해석할 수 없고 알 수도 없는 수수

께끼가 되어 간다."라는 점이다. 어떤 분별력도 통하지 않는다. 유일한 해결책은 계속 찍어서 보여 주는 것이다. 결국 세계는 무한해졌고, 우리는 점점 바보가 되어 간다. 전 세계 어디를 가나 카메라를 든 사람들(관광객)은 그 사회의 표면만을 기록한다. 제3세계의 가난과 기아도 하나의 구경거리로 전락하고 말았다.

더 깊게는 자본주의 사회 자체가 이미지에 기초한 문화를 필요로 한다는 점을 놓쳐서는 안 된다. 계급, 인종, 성의 갈등 등을 무마하고 지속적으로 소비를 촉진시키기 위해서는 일종의 마취제 역할을 하는 엄청난 규모의 오락거리가 필요하다. 또한 사회의 진정한 변혁 대신 이미지의 변화에 만족하도록, 진정한 자유 대신 이미지와 상품 소비의 자유에 안주하도록 길들이는 데는 사진의 무한한 생산력이 큰 기여를 한다. "산업화된 사회는 시민들을 이미지 중독자로 만들어 버린다. 사람들은 경험한다는 것을 바라본다는 것으로 자꾸 축소하려 한다. 우리는 결국 세계에 가득 찬 고통의 본질을 제대로 모르면서 '아는 사람'이 되어 버렸다."라고 손택은 통렬하게 비판한다. 이 대목에서 다시 『사진에 관하여』는 후에 쓰일 『타인의 고통』으로 연결된다.

정보 전달 속도가 빨라질수록, 사진의 '피할 수 없는 부정적인 효과'도 가속화된다. 어떤 악행이나 불행을 담은 사진이든 포르노그래피든 똑같이 적용되는 이치, 즉 모든 이미지는 "계속 보다 보면 퇴색한다."라는 법칙에 지배된다. 우리는 잔혹한 재난과 전쟁의 이미지를 보면서도 그저 혀를 몇 번 차고 마는 무감각한 사람, 좀처럼 감동하지 않고 자극조차 받지 않는 고무줄 같은 신경을 지닌 현대인들이 되었다. 더러 연민도 느낀다. 이 연민의 핵심은 "무능력함에

대한 인정일 뿐만 아니라 무고함에 대한 증명일 뿐이다." 손택은 적당히 책임을 떠넘기려는 이런 감정적인 면피 따위는 당장 때려치우라고 일침을 가한다.

세상이 좋았다면, 사진도 아무 문제가 없었을까? 손택은 전형적인 매체비관론자다. 사진에서 더 이상 어떤 희망도 발견하지 못한다. 물론 그녀가 구체적인 돌파구를 제시하는 것은 아니다. 다만 기본적인 태도를 확인하고 요구한다. 누구나 현실이 일종의 스펙터클이 되었다고 말하지만, 결코 이런 주장이 '보편적인' 사실은 아니라고 말이다. 이와 같은 주장이 통용되는 곳은 이 세계에서도 부유한 곳뿐이다. 그런 '보편성'은 뉴스가 오락으로 뒤바뀌어 버린 곳에서 살아가는 극소수 교육받은 사람들이 세계를 바라보는 습관일 따름이다. 저자는 값싼 연민 대신 우리에게 필요한 것은 '공감'이라고 힘주어 말한다. 공감 능력이야말로 인류가 문명을 발전시키고 지금까지 생존할 수 있었던, 인간의 가장 중요한 능력이다. 그녀는 실제로 코소보사태가 벌어졌을 때 몸소 현장으로 뛰어갔다. 실천은 그녀의 글에 무게를 실어 준다. 『타인의 고통』은 당대적 실천과 밀접하게 연관된 글이지만, 2004년 그녀가 사망한 후에도 이 책들은 여전히 살아 숨 쉬며 세대를 초월하여 유효하게 읽히고 있다.

알프레드 스티글리츠, 「3등 선실」(1907)

사진과 초현실주의 사이의 연관성을 지적하는 대목은 이 책에서 가장 흥미로운 부분이기도 하다. 그들은 번듯한 대로, 중간 계급이 활보하는 활기찬 낮의 도시가 아니라 어두운 골목, 밤의 음습함과 가난 속에 방치된 사람들을 촬영했다. 그러나 사진이 보여 주는 삶의 어두운 부분은 어쩐지 초현실적이고, 낯설고, 이국적인 것, 말하자면 일종의 '흥미로운 구경거리'가 되어 버렸다. 사람들은 그저 '상습적인 관음증 환자'처럼 이 세계를 바라봄으로써, 이제 모든 사건의 의미를 별로 중요하지 않게 생각해 버린다.

에드워드 웨스턴, 「피망」(1930)

사진 앞에서는 모든 것이 피사체로서 동등한 권리를 갖는다. 이
전에는 하찮게 여겨졌던 것들도 일단 찍히기 시작하면 의미의 변
조를 겪게 된다. 사진은 이렇게 객관적인 것처럼 보이지만, 동시
에 주관적이고 자의적인 것이다. 에드워드 웨스턴의 사진처럼 피
망은 순식간에 사람의 에로틱한 감정을 담아내는 어떤 초현실적
인 대상이 되고 만다.

풍경은 존재하는 것이 아니라
탄생하는 것이다

강영조, 『풍경에 다가서기』(효형출판, 2003)

산삼만큼 귀한 '좋은' 풍경화

'좋은' 풍경화? 21세기에는 산삼만큼 귀하다. 그릴 만한 풍경이 없는 것인가? 창밖으로 눈길을 던지니 빽빽한 빌딩 숲, 날이 선 기하학적 도형이 하늘 끝까지 현란하게 차 있다. 물론 도시의 풍광을 기하학적 모티브로 재해석해서 그린 그림들이다. 그럼에도 여전히 아름다운 풍경은 있다. 그것들은 그림이 되지 않은 채 멋진 기억으로 우리의 핸드폰 속에, 카메라 속에, 컴퓨터 속에 있다. 풍경화의 몰락을 가져온 결정적인 계기는 사진의 등장이었다. 오히려 풍경은 너무 많이 찍혀서 예술 작품이 되지 못한다고 하는 편이 옳다. 풍경화(풍경 사진)는 이제 완전히 한물간 것일까? 그림으로는 '이발소 그림'이고, 사진으로는 '달력 사진'이라는 비하 속에서 그럴듯하게 멋지지만 빤한 풍경들로만 존재하는 것일까? 21세기는 예술 작품으로서의 풍경화를 잃어버린 시대인가? 궁금하다.

예상외로 풍경화에 대한 적절한 전문 서적을 찾기가 쉽지 않았다. 어떤 때는 미술사 안에서만 답을 구하는 것이 어리석을 수도

있다. 미술밖에 모르는 내가, 또 미술밖에 모르는 사람에게 질문하는 것이니 말이다. 나는 그동안 무수히 많이 그려진 풍경화들이 궁금했고, 결국 미술계 사람이 아닌 조경학자에게서 답을 찾았다. 조경학자 강영조의 『풍경에 다가서기』는 풍경화를 이해하는 데 몇 가지 흥미로운 시각을 제공한다. 실제 풍경을 기획하는 데 관심이 있는 조경학자의 시선은, 풍경과 풍경화의 관계를 아우르면서 미술사학자들과는 또 다른 풍부한 이야기를 전해 준다.

동양에서는 문학 작품이 풍경을 바라보는 틀을 제시하였고, 서양에서는 풍경화가 풍경을 바라보는 기원이 되었다. 일찍이 산수화가 발전한 동양에서는 자연을 예찬한 시 문학이 산수화에 선행한다. 중국의 '소상팔경'에서 비롯된 한국의 '관동팔경', 일본의 '오우미팔경' 등의 선정과 이와 관련된 그림들은, 문학적 상상력으로 고안된 풍경 감상의 패턴이 실제 풍경의 적절한 지점과 조우하면서 탄생한 것이다. 동양의 풍경관을 잘 이해하기 위해서는 먼저 그 글자를 들여다봐야 한다고 저자는 말한다. '풍경(風景)'이라는 말에는 바람을 의미하는 문자가 등장하는데, "바람(風)은 돛대(凡)와 벌레(蟲)로" 상형되어 있다. "순풍을 가득 안은 배의 돛대와 바람에 실려 이리저리 날아다니는 벌레, 어느 것이든 무형의 바람이 자기의 실체를 드러내기 좋은 대상들"이다. 저자는 이 부분을 매우 아름답게 표현하고 있다. 전문을 옮겨 본다.

바람은 타자의 몸을 빌려 자기를 드러낸다. 그것은 타자와 절묘하게 맺어지는 순간에 비로소 실체를 가지게 된다. 그래서 바람은 모호하다. 풍경이라는 언어는 바람이 내포하고 있는 모호성, 타자 의존성이

미술이론

라는 결연(結緣)의 미학을 함의하고 있다. 사물의 가치가 다른 사물과의 관계에 의해 비로소 탄생한다고 하는 공성을 풍경이라는 낱말은 이미 함의하고 있다.

지구가 탄생한 이래로 자연은 늘 거기에 있었다. 그러나 그것이 하나의 풍경이 되기 위해서는 자연을 바라보고 거기에 가치를 부여하는 행위가 필요하다. 풍경은 존재하는 것이 아니라 탄생하는 것이다. 자연이 풍경으로 탄생하는 것은 '세계를 바라보는 예술가들의 새로운 시선', 예술가들이 고안해 낸 일종의 풍경 감상법 덕분이라고 저자는 말한다. 풍경 바라보기의 핵심에는 자연을 자기의 것으로 내면화함으로써 가치가 발생하는 '관계의 미학'이 놓여 있다.

관계의 미학

서양의 풍경화가 풍경의 시각적인 전유에 중점을 두는 반면, 동양의 산수화는 단지 바라보는 것이 아니라 풍경 속으로 들어가서 즐기는 것을 목표로 한다. 또 동양 산수화는 원근법의 구속을 받는 서양화에 비해 훨씬 자유로운 풍경 감상법을 담고 있다. 저자는 정선의 그림 속 풍경 감상법을 세세히 펼쳐서 보여 준다. 정선의 그림 속에 등장하는 인물과 누각들은 풍경을 즐길 수 있는 최적의 지점과 시점을 암시한다. 정선의 그림 속에는 둘러보고, 올려 보고, 내려 보고, 지나치며 보고, 넘어 보고, 사이로 바라보고, 마주 보는 다양한 풍경 감상법이 구현돼 있다. '와유적 풍경 감상'이란 단순히 바라보

는 것이 아니라 "공간을 사용하듯이 보는 것"이다. 이제 풍경은 시각, 청각, 촉각, 후각, 그리고 지역 음식을 먹는 미각까지 동원된 입체적 감상의 대상이 된다.

이로써 풍경은 그저 볼 수만 있는 시각의 문제가 아니라 체험된 공간의 영역으로 확장된다. 풍경화가 구현하는 다양한 풍경 감상법에 우리가 공감할 수 있는 것은, 그것이 모든 인류가 공유하는 근원적 체험의 파장 안에 있기 때문이다. 외부 세계를 전체적으로 바라보는 시원한 '조망'과 정자나 누각 등 '은신'할 수 있는 공간이 있는 풍경을 더 아름답다고 느끼는 것은 "원시의 인간이 견지하고 있던 생존을 위한 시각 행동이 현대인에게 와서는 미적 체험의 규준"으로 자리바꿈했기 때문이다.

자연과의 힘겨운 투쟁 속에 있던 원시 인류의 고독감은, 미지의 자연을 시각적으로 자기화하고 거기에서 일체감을 느끼고자 하는 욕망의 시선으로 이어졌다. 자연은 그것을 바라보는 주체가 정립된 다음에야 풍경이라는 이름으로 불릴 수 있기에, 저자는 풍경이 '결연의 미학', 즉 '관계의 미학' 속에 있다고 본다. 인간이 자연을 마주할 때는 그 속에서 안식처를 찾으려는 욕망이 작동함으로, 동서양을 막론하고 모든 풍경화에는 '낙원에 대한 동경'이 공통적으로 담겨 있다. 낙원은 인류의 잃어버린 고향처럼 늘 그리움의 대상으로 남아 있다. 풍경화 속의 풍경은 늘 언젠가는 가 보고 싶은 곳이다.

한국의 성인들에게 '고향 풍경' 하면 떠오르는 이미지를 물으면 대략 '울타리가 쳐진 초가집', '까치밥이 달린 감나무' 등을 이야기한다. 대도시에서 태어나 아파트 놀이터에서 어린 시절을 보내고,

공동 주택에서 죽음을 맞는 사람일지라도 마찬가지다. 떠나온 고향에 대한 모든 한국적인 표상을 함축한 그림을 들자면, 역시 박수근의 작품이다. 황토 빛깔 흙의 색감과 다듬어지지 않은 거친 질감, 다소 둔탁하고 사물처럼 보이는 인물들까지 전부 고향의 풍경적 요소를 이룬다. 박수근이 국민작가인 이유다. 풍경이 탄생하는 결정적인 요인은 풍경 자체의 아름다움뿐 아니라 풍경과 사람들 사이의 관계, 즉 그것이 사람들 속에서 갖는 의미다. 박수근의 전근대적인 소박한 풍경은 고향이라는 이름과 결부된 채로 계속 우리 곁에 남아 있을 것이다.

현대 사회에서 잃어버린 풍경 체험

서양에서 풍경화는 오랫동안 종교화나 신화화의 일부로 존재하다가, 17세기 이후에 비로소 독립된 하나의 장르가 되었다. 사실 서양에서 풍경화의 등장이 늦었던 것은 서양인들의 자연을 대하는 태도 때문이다. 동양과 달리 서양에서 산은 오래도록 미적 대상이 아니었다. 산은 '두려움과 수치심'의 대상이었다. 토마스 버넷이 쓴 『신성한 지구의 이론』은 서양에서 산의 부정적 이미지가 형성되는 과정을 알려 준다. 이 책에 따르면, 산은 인간의 죄가 초래한 대홍수로 인해 평평했던 지구가 수마에 씻겨 내려가면서 생긴 것이다. 그러니까 "산은 지구의 얼굴에 난 사마귀와 주름살"이며, 인간이 범한 죄악의 상징이다. 따라서 풍경은 독자적으로 그려질 만한 가치가 있는 것이 아니었다. 산을 신성시하여 자연을 그린 그림을 산수화(山水畵)라고

불렀던 동양의 관념과는 매우 상충하는 생각이었다.

17세기 클로드 로랭의 그림은 누가 봐도 풍경화이지만 「오디세우스의 귀환」, 「아키스와 갈라테아가 있는 풍경」처럼 여전히 신화의 옷을 입고 있다. 여전히 풍경에 독자적인 가치를 부여하지 못했기 때문이다. 그러나 로랭의 그림을 통해 '아름다운 풍경을 보는 눈'이 만들어졌다. 아름다운 풍경을 형용하는 '그림 같은(picturesque)'이라는 단어는 '그림(picture)'이 풍경보다 먼저 존재했음을 의미한다.

클로드 로랭의 풍경화를 사랑했던 사람들이 백여 년 후 '풍경화 같은' 정원을 만들어 낸 것이 영국식 정원이다. 화가가 발견하고 구성해 낸 아름다운 풍경화로 풍경 감상법을 눈에 익힌 사람들이 실제 풍경에서 그림 같은 풍경을 찾아냈고, 더 나아가 그런 풍경을 만들었다. 시민적 자부심과 애향심이 깊었던 17세기 네덜란드 화가들이 자국의 풍경에 독자적인 가치를 부여하면서 풍경화는 독립적인 장르가 되었다.

프랑스 바르비종파, 그리고 인상주의자들의 풍경화가 등장하면서 19세기 중엽 이후 서양미술사에는 또 한 번의 풍경화 붐이 일어난다. 이런 풍경화들의 등장은 산업혁명과 더불어 정착된 도시 생활을 배경으로 한다. 바르비종파는 도시화로 인해 파괴된 시골의 전근대적인 풍경을 보존하고자 노력했다. 반면 인상주의자들은 숨막히는 도시 생활의 대안, 노동에 대한 여가 활동의 공간으로서 풍경을 그렸다.

현대미술에서는 풍경화가 거의 사라졌다. 19세기 말에 사진이 등장하면서 고전적인 풍경화가 힘을 잃은 측면도 있지만, 무엇보다도 마구잡이 개발로 인해 풍경 속에서 의미를 찾는 일이 어려워졌

미술이론

기 때문이다. 현대 작가들은 풍경을 발견하는 대신 직접 풍경을 만드는 방법을 택했다. 크리스토와 잔클로드, 로버트 스미슨, 월터 드 마리아 같은 대지미술가들은 자연물에 인공물을 더해 새로운 풍경을 창조했다. 자연에 부가된 인공물은 자연을 새롭게 인식하도록 만든다. 그러나 이것은 풍경에 마음을 의탁하고 낙원을 꿈꾸던 과거의 풍경화와는 큰 거리가 있다. 오감 만족을 위한 풍경 체험은 역시 잃어버린 과거의 추억이 되고 말았나 보다.

낯선 나라에서 스타벅스나 맥도날드의 간판을 보고 반가움을 느끼는 것은 원초적 풍경 체험의 변형이다. 말이 안 통해도 거기에서는 먹어 본 음식을 먹을 수 있다는 안도감이 낯선 거리를 친숙한 장소로 바꾼다. 그러나 이로써 풍경의 개별성은 상실되고, 동시에 특정 풍경을 배경으로 하는 나의 개성도 약화된다. 창밖으로 펼쳐진 빽빽한 빌딩 숲을 바라보며 다시 물어본다. 온난화로 지구의 모습은 계속 바뀌고 있다. 광고에 나오는 이상적인 휴양지, 그리고 엄청난 자연재해. 아마도 이것이 현대인들의 자연에 대해 갖는 두 가지 생각일 것이다. 휴양지는 돈으로 물들었고, 삶의 터전은 걸핏하면 지옥으로 뒤바뀐다. 미래 사회를 다루는 SF 영화는 온통 초고층 빌딩으로 뒤덮인 칙칙한 색깔의 도시 풍경만 보여 준다. 저자가 말한 대로 풍경은 '관계의 미학'을 핵심으로 한다. 박수근의 그림 속에 담긴 고향 풍경이 얼마나 더 유효할 수 있을까. 나와 유의미한 관계를 맺을 수 있는 풍경, 우리에게 안식과 위안을 주는 풍경은 어디에 있는 것일까. 풍경화에 제기된 다양한 난제를 풀기 위해 어렵게 찾아낸 답 중 하나가 데이비드 호크니와 『다시, 그림이다』이다. 궁금하다면, 바로 다음 장인 데이비드 호크니 편으로 넘어가자.

화가 호크니,
서양미술의 비밀을 파헤치다

데이비드 호크니, 『명화의 비밀』(한길아트, 2003)
마틴 게이퍼드, 『다시, 그림이다』(디자인하우스, 2012)

앵그르의 완벽한, 너무도 완벽한 드로잉

『명화의 비밀』을 쓴 데이비드 호크니는 우리 시대의 가장 중요한 화가 중 한 명이다. 추상미술, 각종 미디어아트, 설치미술의 등장으로 현대미술에서 구상회화가 잊히고 있을 때 그는 묵묵히 그림을 그렸다. 경쾌한 소묘, 밝고 장식적인 색채, 시원하고 세련된 붓질로 그가 그리는 모든 것은 회화가 되었다. 이 책은 다른 미술사에서는 찾아볼 수 없는, 실제로 그림을 그리는 화가만이 볼 수 있는 놀라운 세계를 우리에게 펼쳐 보여 준다. 2001년, 이 책이 처음 출간되었을 때보다 오히려 요즘 그의 주장이 더 힘을 얻고 있다. 그는 미술사학자를 넘어서는 놀라운 통찰을 보여 준다.

오십여 년 전 학생 시절의 호크니는 앵그르의 드로잉을 보고 경탄을 금치 못했다. 그는 앵그르의 드로잉들을 하나하나 모아서 전부 복사기로 확대한 후 선들을 상세히 검토했다. 드로잉의 선들은 단호하고 대담하며, 빠르게 그려졌다. 수정한 흔적도 없었다. 앵그르는 미술사에서 데생이 가장 뛰어난 작가로 알려져 있다. 앵그르뿐

만 아니라 수많은 거장들은 디테일로 충만한, 그야말로 '완벽한' 그림을 그렸다. 그림을 그려 보지 않은 사람들은 위대한 거장들의 작품을 당연한 것으로 여겼다. 또 훌륭한 작품은 거장들이 지닌 천부적인 재능의 표현이라고 믿었다. '예술적 천재'라는 개념은 의외로 곳곳에 끈질기게 살아 있다.

그러나 호크니는 화가였기 때문에, 거장들과 같은 화가의 입장에서 의문을 품게 되었다. 여러 가지 의문이 꼬리를 물었다. 이렇게 상세한 디테일 묘사는 어떻게 가능했을까? 앵그르는 어떻게 빠른 시간 내에 완벽한 소묘를 할 수 있었을까? 카메라가 없던 시절에 빛의 완벽한 처리는 어떻게 가능했을까? 15~16세기 여러 인물화에 나타나는 창틀의 의미는 무엇일까? 왜 옛 그림 속의 인물들 중에는 왼손잡이가 많을까? 등 일견 사소해 보이지만, 구체적이고 중요한 질문이었다. 그는 작업실 큰 벽에 여러 시대의 그림들을 연대순으로 쭉 붙여 놓고, 각각 비교하면서 거장들의 비밀을 파헤치기 시작했다. 옛 화가들처럼 '카메라루시다'나 '카메라오브스쿠라' 같은 옛 도구들을 직접 실험해 보고, 관련 분야의 학자들에게도 도움을 받았다. 그리고 이 경이로운 그림들의 비밀을 밝혀냈다. 비밀은 바로 '거울-렌즈'의 광학적인 이용이었다.

그는 광학적 도구의 사용을 중심으로 서양미술사를 다시 들여다보며 흥미로운 사실들을 규명한다. 호크니는 1430년 무렵 플랑드르 지방에서 광학이 이용되기 시작했을 것이라고 추정한다. 반 에이크의 「아르놀피니의 결혼」에 그려진 거울이 그 직접적인 증거다. 이처럼 플랑드르 지방의 화가들은 사물 하나하나를 렌즈로 세심하게 관찰하면서 사실적으로 그려 냈다. 하지만 이들의 그림을 보면

의도하지 않은 다시점의 존재가 눈에 띈다. 물론 르네상스적인 원근법을 충분히 숙지하지 못한 탓도 있었지만, 당시 사용한 렌즈의 성능이 제한적이었기 때문에 오류를 피할 수 없었다. 초점이 어긋나면 수시로 렌즈를 다시 맞춰야 했고, 캔버스의 위치도 자꾸 바뀌었다. 이 무렵 이탈리아에서는 이후 오백여 년 동안 서양미술을 지배하게 될 일점 소실점에 근거한 수학적 원근법이 고안되었다. 이탈리아의 원근법과 광학적 도구의 사용이 결합하면서, 미술사에는 이른바 '완벽한' 그림들이 등장하게 된다. 이후 광학의 사용은 은폐된 반면, 원근법의 원리는 신념으로, 일종의 세계관으로 격상되며 서양미술사를 지배하게 된다.

광학 렌즈를 사용하면서 생긴 일들

1500년 무렵 레오나르도 다빈치는 이미 광학적 도구인 카메라오브스쿠라에 대해 글을 쓴다. 그보다 후배인 라파엘로나 조르조네 같은 작가들 역시 광학에 대해서 알고 있었다. 16세기 말에 렌즈의 성능이 대대적으로 개선되면서 광학적 도구의 사용은 그림에 여러 흔적을 남겼다. 그림 속에서 왼손으로 와인을 마시거나, 무언가를 들고 있는 등 왼손잡이 인물들이 부쩍 많아진 것도 이 무렵이다. 거울 같은 광학적 도구를 사용해서 그리면 물체의 상이 반전되기 때문에, 오른손잡이 모델이 왼손잡이처럼 그려지게 된다. 화가들은 이런 장치들을 이용해서 이전 시기에는 볼 수 없었던 복잡한 양탄자, 옷감의 화려한 무늬, 갑옷의 번쩍거리는 질감 등을 완벽하게 재현

할 수 있었다.

초기 르네상스 시대의 초상화 속 인물들은 엄숙했다. 그들은 좀처럼 웃지도, 울지도 않았다. 그림 속에 자연스러운 웃음과 표정이 등장할 수 있었던 것도 광학적 도구의 도움이다. 화가가 밑그림을 다 그릴 때까지 몇 시간 혹은 며칠 동안 모델이 웃을 수는 없다. 그러나 광학적 도구를 이용해서 눈과 입의 순간적이고 미세한 변화를 포착한 다음 표시해 놓으면, 조르조네가 그린 다양한 인물들처럼 자연스러운 표정을 얻을 수 있었다. 이렇게 광학적 도구를 활용하면 밑그림 없는 그림을 그릴 수 있다. 17세기 바로크 회화의 선구자 카라바조는 복잡한 구성의 그림을 그릴 때조차도 밑그림을 그리지 않았으며, 드로잉도 전혀 남기지 않았다. 그 대신 반드시 모델들을 앞에 두고, 광학적인 투영법을 사용해 대상의 윤곽을 체크하면서 그려 나갔다. 음영을 극단적으로 대조시키는 키아로스쿠로도, 광학 렌즈를 통해서 대상을 관찰했던 체험에서 비롯된 것이다.

렌즈가 발전할수록 완벽한 그림을 그리는 것이 훨씬 수월해졌다. 한스 홀바인의 「대사들」에는 지구본의 글자들, 악보까지 모두 세밀하게 묘사되어 있다. 이런 치밀한 묘사 역시 광학 렌즈의 힘을 빌린 것이며, 대사들의 발치에 있는 왜곡된 형상의 해골은 그가 광학 렌즈를 사용했다는 결정적인 증거다. 앵그르의 완벽한 드로잉의 배후에는, 18세기 이후 급속도로 발전한 광학이 있었던 것이다.

사진술이 발명되기 전까지 회화의 목표는 세상의 완벽한 재현이었다. 그러나 사진의 발명과 더불어 회화에는 중대한 변화가 일어난다. 일점 소실점에 기초한 원근법을 가장 완벽하게 구현하는 광학적 도구는 당연히 카메라였다. 이제 화가들은 광학 도구를 버리고,

자신의 눈에 의지해서 사물을 바라보게 되었다. 마네, 인상주의, 세잔, 입체주의가 그 대표적인 예다. 특히 세잔의 그림은 시각 원리에 근본적인 혁명을 초래했다. 그는 눈의 진실에 따라 그림을 그렸고, 이후 원근법은 결정적으로 파괴되기 시작한다. 세잔은 '인간은 언제나 복수의 시점'에서, 때로는 '모순적인 위치'에서 사물을 바라본다는 점을 그림으로 증명했다. 인간은 두 눈을 가지고 있기 때문이다. 일점 소실점에 근거한 원근법은 인간이 한쪽 눈만을 사용한다고 착각한 결과였다. (우리는 초점을 맞추기 위해서 습관적으로 한쪽 눈을 감는다.)

세잔과 더불어 서양미술사는 원근법의 구속에서 벗어나기 시작한다. 르네상스 이후로 원근법은 '지금, 여기'에 현존하는 인간의 시각을 완벽하게 구현하는 방법이라고 간주되어 왔다. 그러나 에르빈 파노프스키가 지적한 대로 그것은 현실을 재현하는 하나의 방식일 뿐이다. 동양에서는 이런 원근법 없이도 멋진 회화 작품들이 얼마든지 그려 냈다. 호크니는 원근법을 절대시하는 것은 세상을 바라보는 서구의 특정 관념을 맹신하는 폭력적인 일이었다고 지적한다.

호크니가 이 이론을 처음 발표했을 때, 수많은 미술사학자들은 마치 호크니가 대가들의 권위를 훼손이라도 한 것처럼 경악했다. 그러나 호크니는 분명히 말한다. 광학 도구는 사물의 위치를 정확하게 잡아 주는 장치일 뿐 그림을 그린다는 것과는 별개의 문제라고, 앵그르이기 때문에 그런 뛰어난 드로잉을 그릴 수 있었다고 말이다. 흥미롭게도 사소한 궁금증에서 시작된 연구가, 수백 년 동안 미술사를 지배해 온 절대적 관념을 해체했다. 관념의 자유는 시각의 자유와 연관되기 마련이다. 그는 컴퓨터와 디지털 도구가 지배하는 "흥미로운 시대가 곧 올 것이다."라고 말한다. 더불어 그런 시대

에도 "정적인 그림의 힘은 영원할 것이다."라고 예언한다.

다시, 그림이다

데이비드 호크니가 회화에 부여하는 힘의 의미를 알 수 있는 책이 마틴 게이퍼드가 쓴 『다시, 그림이다』라는 책이다. 2006년부터 《블룸버그 뉴스》 수석 미술 평론가 마틴 게이퍼드와 호크니가 나눈 대담을 기초로 해서 쓰인 책이다. 호크니에 대한 궁금증을 질문과 대답으로 풀고, 거기에 보충 설명을 덧붙이는 방식으로 완성된 매우 친절한 책이다. 작은 책이지만, 호크니의 그림이 제법 많이 실려 있다.

이 책의 중심 화두는 '본다는 것'이다. 오랫동안 바라보기, 그리고 열심히 바라보기는 호크니의 삶과 예술의 핵심적인 행위다. 앞서 언급한 『명화의 비밀』에서 그가 탐구 끝에 도달한 결론은 지금까지 서양미술을 지배해 온 "선 원근법은 인간의 눈의 법칙이 아니라 렌즈 사용에 근거한 광학의 법칙일 뿐"이라는 것이었다. 렌즈의 사용이라는 관점에서 보면 "회화, 사진, 영화가 모두 같은 시대의 것이며, 사진과 영화도 그림의 넓은 역사로 포함될 수 있다."라고 주장한다.

이런 결론을 바탕으로 그는 다시금 인간의 보는 행위의 진정성을 모색한다. 호크니는 인간은 카메라처럼 객관적으로 보는 것이 아니라 "심리적으로 본다."라고 말한다. 그는 광학 렌즈에 포섭되지 않는 '마음'이라는 개념을 언급하면서, '눈이 마음의 일부'라는 동양 회화의 원리를 참조한다. 호크니는 화가와 관람객을 그림 밖에 설정하는 서양식 방법과 달리, 동양의 풍경화(산수화)에서는 인간이 보

고 느낀 실제 세계를 체험과 함께 전하는 것이 가능하다는 점을 알 아차렸다. 동양 회화는 풍경 속의 인물이 최적의 풍경 조망점을 제 시하고, 또 그(그림 속 인물)의 눈에 비친 풍경의 주관적인 왜곡도 반 영한다. 호크니 또한 관람객들이 그저 밖에서 풍경을 구경하는 것이 아니라, 궁극적으로는 그곳(그림 속 풍경)에 있다는 느낌을 전하고 싶 어서 아주 큰 그림을 그렸다. 가로세로 각 1미터 크기의 캔버스 쉰 개를 연결해서 만든 대형 작품이 전시장 벽 삼면에 설치되었다. 관 람객을 둘러싼 이 작품이, 그 유명한 호크니의 「큰 나무 연작」이다.

끊임없이 다양한 매체가 등장하고 있는 21세기에도 호크니는 '호모픽토르(Homo Pictor)'(그림 그리는 사람)의 정당성을 주장한다. 그는 '그림을 그리는 데' 있어서는 매체의 한계를 고려하지 않는다. 전통적인 유화나 종이 드로잉 작품 이외에도 사진 콜라주, 영상 작 업, 아이폰 드로잉 등 다양한 매체를 동시에 사용하면서 작업을 진 행해 왔다. 호크니가 추구하는 바는 사진과 다른 매체를 배척하면서 유화를 옹호하는 것이 아니다. 호크니의 절대 목표는 "우리가 세계 속에서 움직이고 세계를 응시하는 방식 그대로를 그린 그림"이다.

호크니는 오랜 미국 생활을 접고, 지금은 고향 근처인 브리들 링턴에서 작업을 하고 있다. 그는 영국 북부의 시골 마을의 풍경이 계절에 따라 변화하는 것을 화폭으로 옮기는 데 몰두하고 있다. 계 절에 따른 풍경의 변화는 한 장의 사진으로 보여 줄 수 있다. 그에 게 중요한 것은 매일매일 눈에 들어오는 자연의 미묘한 변화를 선 과 점, 얼룩, 붓 자국 등의 흔적으로 옮기는 작업이다. 바라보는 그 순간에 경험했던 설렘과 감흥까지 전하는 것이 그의 목표다. 화가의 눈에 포착된 경이로움이 어떤 것인지는 누구도 단언할 수 없다. 그

것은 화가마다 "세계 속에서 움직이고 세계를 응시하는 방식"이 다를 수 있기 때문이다. 그들의 오랫동안 바라보기, 그리고 열심히 바라보기는 세상의 경이로운 단면을 한 겹 더 열어젖힐 것이다. 우리 같은 구경꾼들은 그저 화가들의 오랜 노고를 탐닉하면서 살 뿐이니, 그들에게 감사할 따름이다.

앵그르, 「가토 가족의 데생」(1850)

학생 시절의 호크니는 앵그르의 드로잉을 보고 경탄을 금치 못
했다. 그는 앵그르의 드로잉들을 하나하나 모아서 전부 복사기로
확대한 후 선들을 상세히 검토했다. 드로잉의 선들은 단호하고
대담하며, 빠르게 그려졌다. 수정한 흔적도 없었다. 앵그르는 미
술사에서 데생이 가장 뛰어난 작가로 알려져 있다.

제프 쿤스의 빤짝이,
그리고 키치의 시대

가브리엘레 툴러, 『키치, 어떻게 이해할까?』(미술문화, 2007)
조중걸, 『키치, 우리들의 행복한 세계』(프로네시스, 2007)
이영일, 『키치로 현대미술론을 횡단하기』(경성대학교출판부, 2011)

『오이디푸스』가 막장 드라마를 넘어서 위대한 예술 작품이 된 이유

유명 작가 제프 쿤스가 《아트뉴스》에서 선정한 '105년 후에도 남을 작가 명단'에 들지 못해 논란이 된 적이 있다. 내 생각을 먼저 말하자면, 그는 미술사에는 남는다. 미술사를 잘 읽어 보라. 볼테라와 부게로라는 작가가 있다. 여러분도 그의 이름을 들어 보았는가? 볼테라는 미켈란젤로의 「최후의 심판」에서 누드로 그려진 인물들에게 옷을 입히는 작업을 했는데, 이 때문에 '팬티 화가'라는 별명으로 미술사에 남았다. 한편 당대의 인기 화가였던 부게로는, 같은 시대의 비인기 화가였던 마네의 「올랭피아」가 지닌 선구적 특징을 비교 설명하기 위해서만 이름이 거론된다. 그러니까 문제는 '어떻게 남을 것인가'라는 말이다. 제프 쿤스가 현대미술의 한 장을 연 위대한 작가로 남을지, 반짝 인기 작가로 기록될지는 아직 알 수 없다. 한 가지 분명한 것은 그의 이름은 '키치'와 연관된다는 점이다. 우리 시대에 매혹과 비판의 대상이 되는 것들의 이름, 키치 말이다.

　내가 알기로 『오이디푸스』는 그 외적인 줄거리만 보면 인류 최

고의 막장 드라마라고 해야 한다. "아버지를 죽이고 어머니와 결혼한다."라는 어이없는 신탁 때문에 오이디푸스는 친부모로부터 버림을 받는다. 그러나 훌륭한 젊은이로 성장한 오이디푸스는 사람을 해치는 스핑크스를 물리치고 영웅이 된다. 그러던 어느 날 혈기 왕성한 오이디푸스는 길가에서 우연히 만난 노인과 시비가 붙고, 끝내 그를 살해한다. 그가 바로 자기 아버지였다. 오이디푸스는 아무것도 모르는 채로 어머니와 결혼해서 두 아이를 낳는다. 요즘 표현대로 '패륜의 종결자'라고 말할 수밖에 없다.

이 막장 드라마가 위대한 그리스 비극의 가장 중요한 작품이 될 수 있었던 이유는 무엇인가? 만약 소포클레스가 오이디푸스와 어머니의 정사 장면 같은 야릇한 데만 호기심을 가지고 묘사했다면, 분명 그런 이야기는 우리에게 전해지지조차 않았을 것이다. 그건 그냥 엽기적인 패륜담이었을 것이다. 오이디푸스의 위대함은 모든 사건이 끝난 뒤에 시작된다. 천륜을 어기는 것은 오이디푸스에게 주어진 운명이었다. 한 개인으로서는 감당하기 힘든 가혹한 운명이었다. 위대함은 이런 가혹한 운명에 대처하는 오이디푸스의 자세에서 비롯된다.

그는 자신의 운명을 피할 수 없었고 운명에 패배한 것처럼 보인다. 그러나 그는 결국 한 인간으로서의 존엄성을 지켜 낸다. 그는 천륜을 저버린 죗값으로 자기 스스로 눈을 찔러 멀게 하고 방랑에 나선다. 그는 자신의 운명을 변명하지 않았고, 자신이 저지른 패륜에 대해서 스스로를 단호하게 단죄했다. 『이미지의 삶과 죽음』에서 레지스 드브레는 시각 중심의 그리스 문화에서 오이디푸스가 장님이 되었다는 점은, '반송장'이 되었다는 것을 의미한다고 설명한다.

오이디푸스의 도덕성이 그의 운명을 이긴 것이다. 이렇듯 인간성에 대한 숭고한 옹호가 이 드라마를 막장에서 구해 냈고, 통속 예술과 구분되는 고급 예술로 자리매김하게 만들었다.

　문제는 통속 예술 자체가 아니다. 통속 예술이 통속적이고 한때의 오락거리 노릇을 하다가 사라진다고 해서 그것을 비난할 이유는 없다. '왜? 통속 예술이니까!' 그리고 통속 예술에도 분명 그 나름의 필요성이 있는 것이니까. 그런데 내용은 통속에서 한 걸음도 벗어나지 못하면서 겉으로는 예술인 척하는 것이 등장했다. 그것이 바로 키치다. 키치는 통속 예술, 고급 예술 모두와 혈연관계를 맺고 있다. 키치의 고전적인 예는 '이발소 그림'이다. 편하고 어디서 본 듯하고, 상식적인 그림들이다. "명작의 원리가 아닌 기법만을, 심오한 내용 대신 분위기만을 모방한 것들"이다. 짝퉁이 명품의 명성에 기대듯, 키치는 원작의 아우라에 기댄다. 키치는 전문적인 감식안과 특별히 미감을 훈련하지 않아도 쉽게 이해할 수 있다는 점에서 통속 예술과 혈연관계에 있다. 그러나 문제는 키치가 통속 예술적 속성을 부정하고 고급 예술인 척하는 데서 발생한다.

　키치에 관한 답을 세 권의 책 속에서 찾아보자. 가브리엘레 툴러의 『키치, 어떻게 이해할까?』는 중립적인 입장에서 쓰인 간단한 개론서이고, 조중걸의 『키치, 우리들의 행복한 세계』는 키치를 향한 도덕적인 인문학자의 분노를 노골적으로 보여 주며, 이영일의 『키치로 현대미술론을 횡단하기』는 박사 논문에 기초한 다소간 딱딱하고 진지한 글이다.

키치, 예술이라는 이름의 아편

『키치, 어떻게 이해할까?』를 쓴 툴러는 일상생활에서 흔히 발견되는 키치적 취향이 예술의 영역으로까지 들어온 것을 '키치아트'라고 규정한다. 과거에는 분명히 키치를 싸구려라고 분노했지만, 이제는 그것이 싸구려이고 나쁜 취향인지 알면서도 즐기는 현상이 광범위하게 유포되어 있다. 움베르토 에코는 『추의 역사』에서 키치의 문제를 명확하게 다루었다. 그는 "결국 키치는 효과의 자극제로서 자신의 기능을 정당화하기 위해서 다른 경험들의 외면적 양상을 과시하는 작품, 그리고 기꺼이 스스로를 판매하는 작품이다."라고 결론짓는다.

수전 손택은 '캠프(camp)'라는 용어로 키치에 대한 지식층의 열광을 보여 준다. "캠프는 자신이 보고 있는 것이 키치임을 아는 사람이 겪는 키치의 경험"이다. 키치가 내용보다 '~인 척하는' 효과를 중시하는 것처럼, 캠프는 양식적 특성 자체보다는 그것을 알아보는 능력을 더 중요하게 여긴다. 예컨대 『내가 본 최악의 영화 10선』처럼 어느 정도의 지식과 세련됨으로 저속하거나 천박한 내용을 다룸으로써 쾌감을 느끼는 행위다. 이제 '캠프 취향으로서의 키치'는 지식인들이 취할 수 있는 인식의 한 형태가 되었다. 이것이 문화 전 영역에서 이루어진 '키치의 성공사'라고 툴러는 이야기한다. 키치의 성공사의 배후에는 이전 시대까지 상상할 수 없었던 대중문화의 막강한 성공이 자리하고 있다. "문화에서 댄디가 귀족주의에 대한 19세기적 대리물인 것처럼, 캠프는 현대의 댄디즘"이다. 그래서 툴러는 '키치아트'는 "성공한 팝아트의 변종"이며, 팝아트보다 "한 걸음 더 벼랑 끝으로 나아간 것"이라고 규정한다. 이를테면 제프 쿤스는

앤디 워홀이 멈춘 자리에서 출발해, 거의 끝장까지 밀고 나간 것이다. 워홀이 상품 사회의 미학을 발견했다면, 쿤스는 오로지 상품이 되는 예술에 헌신했다.

『키치, 우리들의 행복한 세계』의 저자 조중걸은 예술 작품의 인문학적인 가치를 크게 중시하는 입장에서 키치를 엄격하게 단죄한다. "키치는 고급 예술로 위장한 비천한 예술이다." 그것은 예술 작품이 갖춰야 할 진정한 "품격과 고귀함 대신 상투적인 고급스러움으로 무장한 예술"이다. 좋은 예술은 매튜 키이란이 『예술의 가치』에서 거듭 말했던 것처럼 "인간과 삶과 우주에 대해 진실하고 깊이 있는 통찰"을 보여 준다. 반면 키치는 달콤한 감상에 빠져서 현실의 부조리함에 눈을 감는 "예술이라는 이름의 아편"이다. 키치는 삶에 대한 건강한 비판과 극복 의지가 아닌, 죽음, 퇴폐, 허무에 대한 나른한 쾌락만을 몰고 다닌다. 그것은 고급 예술이라는 미명 아래 "모든 쓰레기를 황금으로 덧칠"함으로써 정상적인 불행을 병적인 행복으로 바꾼다. 그러므로 키치는 이중의 악덕을 가진다. "통속 예술 고유의 악덕, 그리고 기만이라는 악덕"이 그것이다.

조중걸은 키치의 기만적인 속성을 가장 위험한 것이라고 본다. 키치가 등장한 것은 근대 사회가 형성되어 가던 18세기 무렵이다. 근대 사회는 "한편에 노동을 통한 자아실현이 불가능하다는 운명과 다른 한편에는 자기표현을 요구하는 자아"를 탄생시켰다. 그리고 이 간극을 메우는 것이 소비 행위다. 저자는 이러한 소비적 삶이 키치의 토양이 된다고 지적한다. 키치는 세계에 맞서 능동적으로 대응하는 사람들의 예술이 아니다. 곤경에 빠진 사람을 구하고자 직접 행동하는 대신, 그런 사람들에 관한 뉴스를 보면서 눈물을 흘리

는 감상적인 태도에 만족하는 예술이다. 수전 손택의 글에서도 통렬히 비판된 바로 그 태도다. 대중매체가 전달하는 고통의 이미지를 바라보면서 아무런 행동을 하지 않고 연민을 느끼는 것, 그리고 자신이 연민을 느낀다는 점에서 썩 괜찮은 사람이고 생각하는 것이 바로 키치적인 행동이다.

그런 의미에서 키치는 절망의 토양에서 자라 나온 것이다. "키치는 절망과 부조리에 대해 답변 없는 우주 앞에서 느끼는 좌절감에 대한 오도된 마약이며 거짓된 위안이고 비참한 사탕발림"이다. 그런 의미에서 키치는 "정상적인 불행을 병적인 행복으로 바꾼 것"이라고 말한다. 그렇다면 키치적이지 않을 수 있는 방법은 무엇일까? 조중걸은 사탕발림에 현혹되지 말고, 진정한 삶을 다루는 예술에 반응하는 좋은 취향을 훈련해야 한다고 단호하게 말한다.

『키치로 현대미술론을 횡단하기』의 저자 이영일은 쿤스가 제작한 '실재 형광등 위에 실재 진공청소기를 붙인 작품' 등은 단순한 상품에 "작품이라는 아우라를 씌어서 고급 상품"으로 만들어 판매하는 것이라고 지적한다. 풍선 강아지, 풍선 꽃, 가짜 다이아몬드 반지 등과 같은 쿤스의 다른 작품들도 모두, '상품 포장지'처럼 매끈하고 반짝거리는 표면으로 우리를 유혹한다. 쾌적하고 유쾌하며 즐겁다. 또한 2~4미터에 이르는 이 작품들의 거대한 크기는, 쿤스가 '위대함'을 '거대함'으로 정량 대체했다는 점을 보여 준다.

내용적 위대함은 없지만 크기의 거대함은 위대한 작품들의 비일상성과 숭고함을 연상시키고, 그것들을 얕잡아 볼 수 없게 만든다. 이영일은 키치를 "예술과 자본이 하나로 합치되는 지점"이라고 정리한다. 제프 쿤스의 초기 상품 조각들을 보면, 이것들이 '어

떻게, 왜, 어느 순간에 작품이 될 수 있는지' 심각한 의문이 들 정도다. '제프 쿤스'라는 이름이 붙어 있지 않으면, 잊혔을 평범하고 안일한 아이디어로 가득 찬 작품들이다. 이런 작품들에 대해서 이영일은 "작품과 상품의 구분이 없어서 상품이 작품"이 되는 지점이라고 말한다. 또 이와 같은 현상은 "후기 자본주의 문화 상품 논리의 전형적인 징표인 동시에 현대미술의 역설이고 곤경"이라고 지적한다.

제프 쿤스의 '빤짝이'가 영원한 생명을 얻으려면

워홀은 반세기 전에 등장했다. 그때 워홀의 어법은 신선했고, 모두 생산적인 골머리를 앓았다. 좋은 예술 작품은 오래도록 두고두고 보게 만든다. 최초의 불편함과 낯섦이 연속적인 사유와 감상을 유발한다. 쿤스의 작품 앞에서는 얼마나 머물 수 있을까? "오! 제프 쿤스네, 근사하군." 관람자들도 키치적 감상을 하지 않을 수 없다. 관람객들은 작품의 내용과 형식에 기대어 자신의 감수성을 여는 것이 아니라, '제프 쿤스'라는 작가의 명성에 의지한다. "굉장히 유명한 작가야. 경매에서 엄청 비싸게 팔렸대. 치치올리나라는 포르노 배우 출신 국회의원하고 결혼도 했었잖아. 시끄러웠던 결혼만큼 이혼도 야단스러웠지, 아마?" 작품 자체에 대한 관심은 유실되고 선정적인 가십으로 가득 찬 '제프 쿤스'라는 유명 브랜드만 거론된다. 어쨌거나 대부분의 관람객은 가벼운 기분으로 돌아설 것이다. 조금 더 생각하면 상당히 불쾌해질 수 있는 바로 그 지점에서 생각은 멈춘다.
　세 명의 저자 모두, 키치가 우리 시대의 필연적 존재라는 점

에는 동의한다. 키치의 존재 이유는 바로 우리가 사는 나쁜 사회다. 키치는 후기 자본주의의 심화된 소외 현상과 예술 엘리트주의에 대한 반발의 일환이다. 키치는 위안을 찾는 대중의 마음속으로 깊이 파고든다. "사는 것도 피곤한데, 예술 작품마저 피곤한 것은 싫어." 이것이 키치아트 앞에 서 있는 우리들의 마음이다. 실제로 많은 논란에도 불구하고 (과거처럼 키치에 분노하지 않고) 이제는 이 저속한 취향을 즐기는 사람들이 늘어나고 있다. 대중문화의 세례를 받고 자란 젊은 세대의 경우에는 더욱 현저하다. 툴러가 말했던 '키치의 성공사'의 배경이다.

키치를 둘러싼 논문들이 국내외에서 한 해에도 여러 편씩 쏟아져 나오고 있다. 논의는 아직도 끝나지 않았다. 어쩌면 제프 쿤스는 간단하다, 명백한 키치(아트)이니까. 키치와 예술의 모호한 경계에 서 있는 다양한 작품의 존재가 더 중요한 문제다. 이해하기 쉬운 대중적 성격은 문제가 아니다. 더 많은 사람들의 마음속에 들어가고, 또 큰 감동을 준다면 더 바랄 것이 없다. 여전히 고민해야 할 것은 예술의 위치다. 제프 쿤스의 작품을 들여다보면, 썩 나쁘지 않은 작품도 있다. 어쩌면 제프 쿤스가 초래한 가장 키치적인 행위는, 그런 작품들(키치아트)을 고가에 구매함으로써 자신을 특별한 존재로 포장하는 컬렉터들의 심리일 것이다. 나는 진지한 예술 작품이 고가에 거래되는 것까지 반대하는 사람은 아니다. 오히려 인류의 문화 자원에 지출을 아끼지 않는 선의의 컬렉터들에게는 감사를 표하고 싶다. 그러나 걸핏하면 100억 원 넘게 팔리며 이슈가 되는 제프 쿤스의 작품 가격은 이해하기 힘들다. 그것은 유명해서 비싼 것이 아니라, 비싸서 유명한 것이 되고 있다. 예술의 형식이 대중화되는 것

을 두려워할 필요는 없다. 그러나 예술 정신이 상업주의에 물드는 일은 경계해야 할 것이다.

예일대 심리학과 교수 폴 블룸이 쓴 『우리는 왜 빠져드는가?』 (살림, 2011)는 우리에게 중요한 힌트를 준다. 그는 인간이 예술을 감상하고 즐기는 이유 중 하나는 "인류가 창의성을 존중할 줄 알기 때문"이며, 더불어 그것은 "진화적 적응 과정의 일부"라고 언급했다. 그것이 새로운 무기든, 새로운 농사법이든 그 무엇이든 창조적일수록 생존과 번식에 유리했으며, 이런 체험은 창의성의 숭상이라는 본능을 유전시킨다. 키치(아트)에 대한 질문도 여기서 다시 시작해 본다. 그 작품이 당대의 위안을 넘어 인류에게 창조적인 DNA를 유전시킬 수 있는가? 작가가 예술 작품 앞에서 진정 원하는 것이 비즈니스인가, 아니면 인류를 위한 휴머니즘적인 존재 방식의 탐구인가? 제프 쿤스가 넘어야 할 진정한 허들은 가격 기록의 갱신이 아니라, 바로 이러한 본원적인 질문들일 것이다.

제프 쿤스, 「부르주아 흉상: 제프와 일로나」(1991)

수전 손택은 '캠프(camp)'라는 용어로 키치에 대한 지식층의 열
광을 보여 준다. "캠프는 자신이 보고 있는 것이 키치임을 아는
사람이 겪는 키치의 경험"이다. 키치가 내용보다 '~인 척하는' 효
과를 중시하는 것처럼, 캠프는 양식적 특성 자체보다는 그것을
알아보는 능력을 더 중요하게 여긴다. "문화에서 댄디가 귀족주
의에 대한 19세기적 대리물인 것처럼, 캠프는 현대의 댄디즘"이
다. 그래서 툴러는 '키치아트'는 "성공한 팝아트의 변종"이며, 팝
아트보다 "한 걸음 더 벼랑 끝으로 나아간 것"이라고 규정한다.
이를테면 제프 쿤스는 앤디 워홀이 멈춘 자리에서 출발해, 거의
끝장까지 밀고 나간 것이다. 워홀이 상품 사회의 미학을 발견했
다면, 쿤스는 오로지 상품이 되는 예술에 헌신했다.

제프 쿤스, 「메이드 인 헤븐」(1989)

조중걸은 키치의 기만적인 속성을 가장 위험한 것이라고 본다. 키치가 등장한 것은 근대 사회가 형성되어 가던 18세기 무렵이다. 근대 사회는 "한편에 노동을 통한 자아실현이 불가능하다는 운명과 다른 한편에는 자기표현을 요구하는 자아"를 탄생시켰다. 그리고 이 간극을 메우는 것이 소비 행위다. 저자는 이러한 소비적 삶이 키치의 토양이 된다고 지적한다.

세상 만물의 색은 축복 중의 축복

에바 헬러, 『색의 유혹』(예담, 2002)

빅토리아 핀레이, 『컬러 여행』(아트북스, 2005)

필립 볼, 『브라이트 어스』(살림, 2013)

이재만, 『한국의 전통색』(일진사, 2011)

아름다운 색은 무한한 축복이다

세상 만물의 색은 우리에게 주어진 축복 중의 축복이다. 우리의 일상은 사물들이 가진 다양한 색으로 채워져 있다. 선천적인 시각장애인들도 (다른 감각을 통해) 형태는 인지할 수 있다. 그러나 색은 경험 자체이기 때문에, 직접 보지 못한 사람에게 설명해 주기 어렵다. 진홍빛으로 시작해서 회청색과 보라색을 넘어 마침내 검파랑으로 마무리되는 일몰의 아름다움을, 색을 한 번도 본 적이 없는 사람에게 어떻게 설명할 수 있겠는가? 아름다운 색은 우리에게 주어진 무한한 축복이다.

　색을 다루는 색채학은 신생 학문으로 디자인에서의 색 조합, 색채 치료 같은 실용 학문의 성격이 강하다. 색은 건축, 의복, 각종 디자인, 다이어트에 이르기까지 모든 영역에서 거론되기 때문에, 오히려 색채학에서 순수미술이 차지하는 비중은 크지 않다. 튜브에서 막 짜낸 물감이 아닌 바에야 색은 단독으로서가 아니라 사물의 질감, 형태 등과 결합된 채로 인식된다. 예컨대 '검은 밤, 하얀 뼈, 붉

은 피……'처럼 색에 대한 인식은 체험 대상과 밀접하게 연관되어 있다. 색과 결부된 관념은 고정된 것이 아니라 역사 문화적으로 변화해 왔다. 색에 대한 흥미로운 책으로는 에바 헬러의 『색의 유혹』과 빅토리아 핀레이의 『컬러 여행』을 들 수 있는데, 아쉽게도 이 책들은 전부 절판 상태로 현재 도서관에서만 읽을 수 있다.

심리학자이자 사회학자인 에버 헬러가 쓴 『색의 유혹』은 열세 가지 색을 기호도와 사회역사적 측면, 문화심리적 측면에서 다양하게 훑어보고 사전적으로 정리해 놓았다. 앞서 언급한 대로 색에 대한 관념은 시대와 문화권에 따라 다르게 나타난다. 이를테면 노랑은 중국에선 황제의 색으로 귀하게 여기지만, 서양에서는 시든 풀의 색, 즉 배신자의 색으로 여겨져서 선호되지 않는다. 저자가 조사한 통계에 따르면 전 세계인이 가장 선호하는 색은 파란색이다. 삼성 등 글로벌 기업의 대부분이 로고 색상으로 파란색을 채택하는 이유다.

색채의 계급학

파랑이라고 해서 다 같은 파랑이 아니다. 가장 고귀한 파랑은 성모 마리아의 옷을 그릴 때 사용하는 울트라마린(ultramarine)이다. 울트라마린은 본디 '바다 건너'라는 뜻으로, 색의 원료가 되는 청금석은 전량 중동에서 수입했다. 16세기 당시 유럽인들은 고귀한 광채를 내는 울트라마린을 얻기 위해 청금석을 황금보다 비싼 값에 사들였다.

17세기 네덜란드 화가 페르메이르의 「우유 따르는 하녀」는 내

가 아는 가장 아름다운 그림들 중 하나다. 하녀의 자세는 조각 같다는 느낌이 들 정도로 당당하며, 여신에 비견될 만한 우아함과 위엄을 지녔다. 우유를 따르는 단순한 행위조차 마치 묵언 수행처럼 진지하고 경건하기만 하다. 일상은 그렇듯 소중하고 위대하다. 이런 위대함은 페르메이르가 선택한 색채를 통해 더욱 고양된다. '색채의 계급학'은 하층민을 그리는 데 이런 귀한 재료를 권하지 않는다. 그러나 페르메이르는 '일용할 양식'을 준비하는 경건한 일상을 예찬하기 위해서 눈부신 울트라마린을 사용했고, 그림은 고전적 품위와 기품으로 가득하다.

악명 높은 페르메이르의 위작자인 반 메헤렌의 작품이 가짜로 판명된 것도 이 파란색 때문이었다. 반 메헤렌은 히틀러의 최측근이었던 괴링에게 국보급 네덜란드 회화를 판매한 혐의로 2차 세계대전 이후 재판에 회부된다. 이때 반 메헤렌은 자신이 괴링에게 판매한 그림은 진짜 페르메이르 작품이 아니라 자신이 직접 그린 위작이라고 주장하며 나치 협력 혐의를 부정했다. 조사 결과, 반 메헤렌이 사용한 파란색 안료에서 페르메이르 시대에는 존재하지 않았던 코발트블루가 발견됨으로써 결국 위작임이 증명되었다. 그런데 반 메헤렌이 괴링으로부터 받은 어마어마한 액수의 판매 대금도 전부 위조지폐로 판명되면서 거짓말쟁이들의 어리석은 거래가 만천하에 공개되었다.

울트라마린은 너무 비쌌기 때문에, 19세기 중엽 곧장 화학 염료로 대체된다. 파랑이 제왕의 자리에서 물러나 서민적인 분위기로 돌변한 것이다. '블루컬러'라는 명칭이 등장한 것도 값싼 파란색 안료가 보급되었기 때문이다. '쪽'이라는 식물에서 얻을 수 있는 인디

고블루는 영국의 식민지 무역에서 중요한 비중을 차지했다. 영국은 곡식을 심어야 할 땅에 쪽을 재배하도록 강요함으로써 식민지 지배에 항거하는 '인디고 봉기'를 불러일으키기도 했다. 흔한 색으로 여겨지며 잠시 시들했던 인디고블루가 다시 세상을 지배하게 된 것은 청바지의 대대적인 유행 덕분이다. 청바지는 남녀노소 가릴 것 없이, 거지와 백만장자, 대통령과 조폭…… 전 세계인 누구나 입는다. 저자는 "예수가 이 시대를 살았더라면 청바지를 입었을 것"이라고 말한다. 이 정도면 지금을 '인디고블루'의 시대라고 부를 만하다.

완벽한 색을 얻기 위한 긴 여정

에버 헬러가 색채에 대해서 문화심리학적으로 접근을 한다면, 『컬러 여행』의 저자 빅토리아 핀레이는 과거 장인들의 물감 상자에 담긴 색소의 원료를 찾아 긴 여행을 떠난다. 에바 헬러가 청금석의 산지로 막연히 언급한 중동은, 바로 탈레반 점령지였던 아프가니스탄의 분쟁 지역이었다. 핀레이는 위험을 무릅쓰고 세계 최고의 청금석 광산을 찾아가서 우리에게 생생한 현장을 보고한다. 청금석이 채취되고, 가공되어 유통되는 현장과 그 역사에 대해서 두루두루 이야기를 들려준다. 세계적으로 표준화된 화학 염료 사용이 일반화된 시대에 사는 우리에게는 낯선 이야기지만, 19세기 중반 무렵 화학 염료가 등장하기 전까지만 해도 인류는 가장 아름다운 색, 가장 완벽한 색을 얻기 위해 눈물겨운 노력을 했다. 고급 염료는 해상무역의 가장 중요한 품목 중 하나였으며, 국가간의 치열한 경쟁으로 이

어지기도 했다. 하나의 미술 작품이 결코 추상적인 '예술 정신'에 의해서만 만들어지는 것이 아님을 여실히 보여 주는 책이다. 다소 장황하기는 하지만 최근에 출간된 필립 볼의 『브라이트 어스』 역시 예술에서 물질적 측면으로서의 색채를 다룬 책이다.

아름다운 안료를 만드는 방법은 장인의 숨겨진 비법으로 지금은 전승되지 않는 것이 태반이다. 청자의 아름다운 빛깔을 내는 비법이 전승되지 않는 것처럼 말이다. 명장 스트라디바리가 바이올린에 바른 오렌지색 니스는 우아한 광택감을 부여할 뿐만 아니라, 현의 울림(소리)과도 관련이 있다고 여겨진다. 그러나 그 비법은 전수되지 못한 탓에, 영원한 신비로 남아 있다.

흡족한 색을 얻기 위한 화가들의 노력도 애처롭다. 흰색 배경 위에 흰색 옷을 입은 여인을 그린 제임스 휘슬러는 작품을 완성하고 몸져눕는다. 그가 원했던 완벽한 흰색에는 많은 납 성분이 들어 있어서 건강을 해쳤던 것이다. 넉넉하지 못한 형편 때문에 질 좋은 물감을 쓰지 못했던 고흐의 작품은 의외의 결과를 가져왔다. 1887년 파리에서 그린 자화상은 푸른색 바탕 위에 노란색과 붉은색 물감의 터치감이 살아 있는 그림으로, 고흐가 적극적으로 색채 대비를 연구하면서 완성한 작품이었다. 지금은 푸른색으로 보이는 색은 원래 보라색이었다고 한다. 분석 결과, 그가 쓴 물감에는 빛에 민감한 적색 염료가 포함되어 있어서 점차 변색된 것으로 밝혀졌다. 안료를 안정시키는 기술이 충분하지 못했던 탓이다. 고흐가 원했던 것이 무엇이었는지, 우리는 다만 상상할 수 있을 뿐이다.

세상에는 헤아릴 수 없이 많은 색이 있다. '색채 실어증(color anomia)'이라고 할 만큼 색을 표현하는 언어는 부족하다. 더구나 러

시아 아방가르드가 팍투라(фактýра)라는 개념으로 포착했던 것처럼, 색은 그 자체로 존재하는 것이 아니라 색이 사용된 사물의 질감에 따라 전혀 다른 느낌을 준다. 장미의 붉은색과 루비의 붉은색, 포도주의 붉은색, 비단의 붉은색은 전부 언어상으로는 동일하지만, 실제로는 저마다 다 다르다. 그래서 책의 도판, 혹은 여러 가지 형태의 복제물에서 가장 전달하기 어려운 것이 이런 미묘한 색감이다. 전시를 위해서 수많은 도록을 만들고, 미술 관련 서적을 출판하면서 매번 뜻대로 되지 않았던 것도 바로 생생한 색의 전달이었다. 이럴 때는 원본의 색감을 기억하고 있다는 것이 저주스러울 만큼 컬러 인쇄의 성능 부족을 절감한다. 컴퓨터 프로그램으로 아무리 교정을 봐도, 종이의 질에 따라서 늘 색이 달라지기 때문이다.

아름다운 우리 색

색은 빨강, 노랑, 파랑을 삼원색으로 한다. 흰색과 검은색은 무채색으로 분류된다. 요즘과 같은 색 체계의 기초를 만든 사람은 뉴턴이다. 1675년 뉴턴은 프리즘으로 빛을 분석하면서 색채 영역을 일곱 가지로 나누었다. 그런데 무지개는 정말 일곱 가지 색일까? 빨강, 주황, 노랑, 초록, 파랑, 남색, 보라로 나눈 뉴턴의 무지개 색 분류는 옳은 것일까? 정말 과학적이고 객관적인 분류일까? 에스키모들은 무지개를 다섯 가지 색으로 여긴다고 한다. 뉴턴은 '7'이라는 숫자에 집착했다. 일주일도 일곱 날이고, 음계도 일곱 단계다. 뉴턴은 빨강과 노랑 사이에 주황을, 파랑과 보라 사이에 남색을 끼워 넣음으

로써 일곱 가지 색 체계를 만들었다. 이런 애매한 색 분류 탓에 뉴턴 본인도 혼란에 빠졌지만, 결국 그는 세상과의 조화를 위하여 '7'이라는 숫자를 선택했다. 그러나 이런 방식의 색 분류는 무수히 많은 색들을 정리하려는 노력의 하나일 뿐이다. 동양에서는 음양오행 사상에 입각한 오방색(황, 청, 백, 적, 흑)이 색 체계를 구성하는 기본 관념이다.

이재만의 『한국의 전통색』에 따르면 우리나라는 오방색에 의한 정색과 간색, 잡색 등을 다양하게 사용해 왔다. 뚜렷한 사계절을 지닌 한국의 자연환경은 우리의 색채 감각에도 큰 영향을 미쳤다. 우리는 다양한 색에 대한 감식안이 발달한 민족이었다. 국립현대미술관의 『한국 전통표준색명 및 색상 제2차 시안』에 따라 정리된 색만 해도 무려 아흔 가지에 이른다. 아흔 가지 색의 이름만 들어도 황홀하다. 호박색, 추향색, 주홍색, 담주색, 선홍색, 연지색, 훈색, 분홍색, 진홍색, 흑홍색 등 붉은색 계열만 스물한 가지다. 또한 무채색인 흰색도 백색, 설백색, 지백색, 유백색, 소색으로 나누어 즐길 줄 아는 나라였다. 윤용이의 『우리 옛 도자기의 아름다움』에서 보았듯이 이것이 아름다운 백자를 만들 수 있었던 이유다.

여기에 나열된 색들의 미묘한 차이를 언어로 설명하는 일은 불가능하다. 예컨대 춘유록색과 연두색의 차이를 어떻게 말로 표현할 수 있겠는가? 비색의 아름다움을 알고자 하면, 청자를 보아야 한다. 그래서 이 책이 선택한 방법은, 각각의 색을 자연물, 만들어진 사물들과 연결시켜 제시하는 것이다. 한국의 자연환경과 복식, 규장 문화, 전통 공예 등 다양한 문화유산에서 찾아낸 이미지를 보여 줌으로써 색을 직접 체험할 수 있게 돕는다.

20세기를 지나오면서 우리에게는 새로운 색감이 생겨났다. 자동차의 번쩍이는 금속, 매끄러운 플라스틱, 작렬하는 인공조명, 컴퓨터 모니터가 발산하는 빛 등 현대적인 색감들이 등장했다. 24시간 생동하는 한국의 밤과 낮을 물들인 이 색채들은 질서가 아니라 무질서와 무작위의 원칙을 따른다. 튀고 싶어서 안달하는 도발적인 색채들의 전쟁이 매일매일 벌어지고 있다. 이런 현대적인 색감의 발전을 가장 잘 보여 주는 작가는 홍경택이다. 그는 우리 시대 최고의 컬러리스트다. 우리 미술은 홍경택을 통해서 1980년대의 무채색 중심 단색화, 즉 모노크롬의 지배로부터 완전히 벗어나게 되었다. 그는 현대적인 파스텔 톤의 캔디 컬러를 포함해서 다채로운 중간색들을 사용한다. 조상들이 물려준 탁월한 색채 감식안 DNA가 그에게도 유전된 것이다. 세련된 보색 대비, 난색과 한색의 재기 발랄한 배치는 색감의 고전적인 조화를 추구하는 것이 아니다. 그는 현대 플라스틱 문화의 노골적이고 뻔뻔스러운 색감을 십분 활용해서 시각적인 쾌락을 최고조로 끌어올린다. 홍경택의 작품은 짜릿한 색의 축복이다.

제임스 맥닐 휘슬러, 「흰색 교향곡 1: 하얀 옷을 입은 소녀,
조안나 히퍼넌」(1862)

흡족한 색을 얻기 위한 화가들의 노력도 애처롭다. 흰색 배경 위
에 흰색 옷을 입은 여인을 그린 제임스 휘슬러는 작품을 완성하
고 몸져눕는다. 그가 원했던 완벽한 흰색에는 많은 납 성분이 들
어 있어서 건강을 해쳤던 것이다.

5부

미술시장과 컬렉터

미술시장과 컬렉터

이번 부에서는 좁은 의미에서 예술 작품이 탄생하는 물질적 조건으로서의 후원과 시장에 관한 책들을 읽어 본다. 미술 작품의 후원 문제가 부각된 것은 당연히 근대의 여명기, 자본주의 성립 초기였다. 르네상스 시대부터 현재 신자유주의를 표방하는 자본의 세계화 시대에 이르기까지 예술 작품 후원과 미술시장은 어떻게 변화하게 되었는가를 다양한 책들을 통해서 살펴본다.

우리가 자본주의 사회에서 사는 한, 미술시장을 부정할 수 없다. 시장은 예술가의 존립에만 영향을 끼치는 것이 아니라 예술 작품의 창작에도 영향을 끼칠 수밖에 없다. 21세기에는 시장과 물질적인 조건을 초월한 예술이라는 낭만주의적인 관념은 들어설 자리가 없다. 이런 이야기를 하면 예술만은 순수하길 바라는 마음들이 얼마나 실망하게 될지 잘 안다. 그럼에도 불구하고 미술시장은 거부할 수 없는 존재가 되었다. 피할 수 없고, 즐길 수밖에 없는 처지라면 잘 알기라도 하자.

이은기의 『르네상스 미술과 후원자』와 팀 팍스의 『메디치 머니』는 우리에게 르네상스 시대의 예술품 후원에 관한 보다 현실적

인 모습을 전해 준다. 예술품에 대한 강력한 후원은 새로운 상인 계층의 등장, 문화적 주도권을 장악하려는 의지와 연관되어 있다. 더불어 명작을 탄생시킨 좋은 후원의 성격이 어떠한 것인지도 명확하게 보여 준다.

페기 구겐하임의 『페기 구겐하임 자서전』과 앤톤 길의 『페기 구겐하임』은 2차 세계대전 이후 현대 미술시장에서의 컬렉터의 긍정적인 모습을 보여 준다. 20세기 초반의 미술시장 형성과 관련해서는 1부의 '피카소, 그 성공과 실패'에서 다룬 마이클 C. 피츠제럴드의 『피카소 만들기: 모더니즘의 성공과 20세기 미술시장의 해부』를 참조하는 게 좋다.

심상용의 『시장미술의 탄생』과 도널드 톰슨의 『은밀한 갤러리』는 20세기 후반에 형성된 글로벌 아트마켓의 실체를 보여 주는 예리한 저작들이다. 특히 심상용의 '시장미술'은 상투적인 '미술시장'에 관한 논의가 아니다. 처음부터 시장을 겨냥해서 태어난 미술들이 어떻게 비상업적인 영역을 포함한 미술 생태계 전반을 재편하는가를 날카롭게 분석한 역작이다.

리타 해튼과 존 A. 워커의 『슈퍼 컬렉터 사치』는 이 글로벌 아트마켓을 쥐락펴락하는 슈퍼 리치 컬렉터의 대명사 찰스 사치에 관한 이야기다. 심상용과 도널드 톰슨의 책을 읽은 뒤에 읽으면, 마치 살아 있는 예시로서 생생하게 느껴질 것이다.

이충열의 『간송 전형필』과 이광표의 『명품의 탄생』은 또 다른 유형의 컬렉터를 보여 준다. 현대적 미술시장이 형성되기 이전, 진정으로 예술을 즐겼던 우리 옛 선조들의 풍류를 엿볼 수 있다. 더불어 위기의 시대에 민족 문화를 지키는 방책으로서 컬렉션이 갖는

위상에 대해 알려 준다. 컬렉션의 공적인 성격을 잘 보여 주는 훌륭한 예이자, 민족 공동체의 자랑거리가 된 사람들의 이야기이기도 하다. 별도의 후기가 필요 없는 좋은 책으로 마무리할 수 있어서 다행이라고 생각한다.

르네상스 시대의
미술 후원자들은 무엇을 원했나?

이은기, 『르네상스 미술과 후원자』(시공사, 2002)
팀 팍스, 『메디치 머니』(청림출판, 2008)

미술은 자기 미화 장치이자, 정치 선전 수단

바사리가 『르네상스 미술가 평전』(1550)에서 전하는 대로, 위대한 로렌초 메디치가 젊은 미켈란젤로의 재능을 먼저 알아보고, 그를 아껴 자신의 집에 기거하게 하면서 극진히 대접하고 귀족, 저명인사들과 함께 식탁에 앉도록 허락했다는 등 상상을 자극하는 이야기를 기대하고 집어 든 책이 바로 이은기의 『르네상스 미술과 후원자』였다. 그러나 책은 그따위 낭만적인 생각은 던져 버려야 한다고 말한다. 저자는 르네상스 시대에 예술 후원이 활발히 이루어지고, 그것을 바탕으로 화려하게 문예부흥이 일어난 것은 사실이지만, 아무런 대가도 바라지 않는 '선의의 후원' 따위는 없었다고 힘주어 말한다. 하기야 '이자 놀이'로 부를 축적한 깐깐한 은행가 집안에서 제아무리 예술가일지라도 무턱대고 돈을 퍼 주지는 않았을 것이다.

우리가 가지고 있는 '근사한' 르네상스 관념을 제공한 것은 1860년에 발간된 야콥 부르크하르트의 『이탈리아 르네상스 문화』다. 이 책은 '근대적 개성', '근대적 개인의 내면'을 중심으로 르네상

스 문화와 예술이 꽃피는 과정을 설명하였고, 상당히 오랫동안 권위를 인정받아 왔다. 그런데 최근 다양한 각도에서 이에 대한 새로운 논의가 진행되고 있다. 1970년대 중반 이후 신미술사학(New Art History)이 등장하면서 미술 작품을 '미와 작품성'을 기준으로 판단하는 형식주의적인 태도를 해체시키려는 새로운 움직임이 일어났다. 미술사는 정신분석학, 기호학, 철학, 사회학 등 다른 학문의 성과를 꾸준히 접목시키면서 다양한 방법론을 구사해 왔다.

그리고 물질문화론은 미술 작품에 대한 도발적인 시각을 제시했다. 이를테면 미술 작품은 영감에 가득 찬 예술적 천재의 '창조'가 아니며, 해당 사회의 경제적, 사회적 관계 속에서 생산되고 소비되는 대상일 뿐이라고 주장했다. 미술관의 흰 벽에 걸린 작품의 형식만을 문제 삼는 것은, 작품이 탄생한 본래의 배경과 사연으로부터 분리시키는 파편적인 방식이라고 비판했다. 이 이론은 작품의 원래 맥락, 즉 그것이 만들어지고 향유되는 문화적 생산과 소비의 과정 속에서 미술 작품을 파악하자는 것이다. 이로써 선구적으로 예술과 사회를 연관시켰던 마르크스주의의 단조로움과 경직성을 피할 수 있는 장점이 생긴다. 그러나 마르크스주의 이론들이 생산의 측면에 주목한 반면, 이 이론은 소비의 측면에 주로 관심을 가짐으로써 창작에 있어 예술가들의 주관적인 계기를 지나치게 간과하는 결과를 가져올 수 있으며 계급적인 이해관계를 희석시키는 한계를 갖는다.

저자의 관점도 이러한 맥락 속에 있다. 딱히 문화사 책이라고, 경제사 책이라고도 할 수 없는, 말 그대로 퓨전 글쓰기의 대표 격인 팀 팍스의 『메디치 머니』를 함께 읽으면 좀 더 입체적이고 구체적인 시각을 획득할 수 있다. 팀 팍스의 책은 메디치 가문의 사업, 권력,

인맥, 애정, 처세술과 예술 후원까지 두루 훑고 있다. 이 책은 현대적인 관점과 재기 발랄하고 흥미로운 문체로 즐거움을 준다.

신과 이윤을 위하여

르네상스가 태동할 당시 이탈리아에서는 중세 상업혁명이 성공적으로 이루어졌다. 동서 중개 무역과 은행업에 종사하는 신흥 상인 계층들의 부가 토지 소유를 기반으로 하는 세습 귀족의 부를 크게 능가했다. 역동적인 계층 이동과 그들을 뒷받침하던 사상은 문화, 예술을 풍요롭게 만드는 원동력이 되었다. 미술은 후원자 그룹의 사회에 대한 변명, 자기 미화의 장치이자 정치 선전의 수단이었으며, 다양한 사유들이 충돌하는 장이었다. 책은 메디치 가문에만 포커스를 두지 않고, 르네상스 시대에 이루어진 후원의 전반적인 양상, '이유가 분명한 후원'의 속사정과 양태들을 두루 살핀다. 이탈리아의 발달한 무역업과 은행업을 기초로 한 상인 계층, 서로 치열한 경쟁을 벌인 각 도시의 군주들, 신식 교양을 갖춘 인문주의적 교황들이 지배하는 로마 교황청이 이 책의 주인공들이다. 이들처럼 막강한 후원자들이 미술 창작에 적극적으로 개입한 것이 르네상스 시기의 중요한 특징이다.

　책은 '14~15세기 피렌체의 가족 예배실 벽화 읽기'로 시작된다. 르네상스 초기, 피렌체 거상들은 많은 수의 가족 예배실 벽화를 제작했다. '신과 이윤을 위하여'라는 문구는 무역, 은행업에 종사했던 피렌체 거상들의 입장을 잘 설명해 주는 문구다. 당시 기독교 윤

리에 따르면 '이윤 추구와 이자 소득'은 파문에 해당하는 죄였다. 이미 경제 활동의 범위는 토지 중심의 봉건제를 넘어서 초기 자본주의로 이행해 가고 있었지만, 관념의 세계는 여전히 중세에 머물러 있었다. 이 어긋난 하부구조와 상부구조가 맞물려 돌아갈 수 있도록 해 준 것이 바로 문화, 예술이었다. 이윤 추구의 죄를 씻기 위한 방법 중 하나가 '교회의 건립과 장식'을 위한 후원이었다.

후원은 죄를 씻어 줄 뿐 아니라 '자신의 묘를 교회에 안치'할 수 있는 특권적인 보상으로 되돌아왔다. 이렇게 해서 생기기 시작한 가족 예배실은 이제 후원 가문의 명성과 금액에 따라 위치가 정해졌다. 저자는 여러 가족 예배실에 그려진 벽화를 분석하면서 14세기에서 15세기로 넘어가는, 즉 "종교의 시대에서 국가와 개인의 시대로 옮겨 가는 변화의 모습"을 읽어 낼 수 있다고 한다. 이런 행위가 축적되면서 한때 죄책감을 덜어 내기 위해서 시작된 행동은 이제 "사업으로 번 돈을 자선 사업에 기부한다는 자부심"의 원천이 되었고, 이윤을 추구하고 재물을 쌓는 행위마저 차츰 선행으로 인식되어 갔다. 그렇게 문화, 예술은 변명이 아니라 더욱 적극적인 자기 옹호와 이미지 조성을 위한 수단으로 진화해 나갔다.

르네상스 시대는 많은 초상화를 남겼다. 저자는 미술사학자 피터 버크(Peter Burke)의 말을 인용하면서 당시의 초상화는 '자신을 드러내는 수단'이라고 지적한다. 이 시기의 초상화는 주인공의 실제 모습이라기보다는, 보여 주기 위한 일종의 '이미지'였다. "현대의 이미지메이킹을 당시에는 그림으로 대신"했었던 것이다.

1대 코시모 메디치(1389~1464)는 미술, 건축, 문인 등 다양한 분야의 문화 종사자들에 대한 후원을 아끼지 않았다. 단테, 페트라

미술시장과 컬렉터

르카 등 르네상스 시대의 인문주의자들은 고대 사상을 기독교 교리 내에서 포섭하는 지식의 융합을 주도했다. 평민 출신에다 기독교 교리와 부딪히지 않으면서 이자 사업 합리화를 모색하고 있던 메디치 가문이 '가치의 다양성'을 주장하는 문화 운동을 후원하는 것은 당연했다. 문맹률이 높았던 당시에는 글보다 미술이 더욱 효과적이었다. 화려하고 장대한 미술 작품은 메디치 가문의 미화된 이미지를 효과적으로 전달했다. 메디치 가문만큼 자신들의 정치 선전을 위해 미술을 잘 활용한 예는 없다. 21세기인 지금도 소수의 경제사학자들뿐만 아니라 많은 사람들의 입에서 그들의 이름이 회자되는 것은 미술과 문화의 덕이다. 메디치 가문의 사람들은 예술 속에서 영원한 삶을 누리고 있다.

미술로 자신들의 이미지를 만드는 데는 교황청도 빠지지 않는다. 교황청에 위치한 벨데베레 정원에는 「아폴로 디 벨데베레」, 「라오콘」, 「비너스 펠릭스」, 「헤라클레스와 안타이오스」, 「콤모두스」 등 유명한 고대의 조각상들이 즐비하다. 중세 교회에서라면 절대 허용되지 않았을 이교도 신상들이다. 이교도의 신상을 교황청에 끌어들인 이유는 "고대의 위용을 복원함으로써 로마를 다시 한 번 유럽 정치의 중심"에 놓으려는 교황청 주도의 '새로운 로마 정책' 중 일부였기 때문이다. 이것은 르네상스의 중심지가 피렌체에서 로마로 옮겨 오는 동력이 되기도 했다. 줄리오 2세, 레오 10세 같은 인문주의적 교황들이 등장하면서 바티칸은 지금의 모습처럼 라파엘로의 「아테네 학당」, 미켈란젤로의 「천지 창조」와 「최후의 만찬」 등 당대 최고 작가들의 작품으로 채워진 아름답고 세련된 문화 공간으로 바뀌어 갔다.

피렌체나 로마 같은 중심 문화권의 취향은 다른 중소 군주의

'과시욕'을 자극하여 '키치스러운' 수많은 모조품들을 만들어 내게끔 했다. 과시욕은 더 많은, 더 좋은, 더 큰 작품들에 대한 욕구로 드러났다. 당시 미술품은 "가문의 사회적인 지위를 상승시키고 정치력을 강화하기 위한" 수단이었다. 어쨌든 끊임없이 미술품 수요가 생겨났고, 작가들도 좋은 작품을 위해서 치열한 경쟁을 벌였다. 예술가들로서는 신바람이 날 만한 시절이었던 것이 확실하다

이런 식의 후원은 미술품의 생산 과정에 좋지 않은 영향을 미치기도 한다. 만토바 공작부인 이사벨라 데스테의 경우는 주문자의 과도한 욕망이 어떤 황당한 결과를 낳게 되는지 잘 보여 준다. 남아 있는 이사벨라의 편지를 보면 주문이 지나치게 구체적인데, "화가의 창의력이 얼마나 적용될 수 있었을까 싶을 정도"로 상세하다. 결과는 화가도, 주문자도, 누구도 만족시키지 못한 작품이 되었다. 그럼에도 불구하고 저자의 지적처럼 우리는 놀라운 현상에 직면하게 된다. 이렇게 깐깐하고 욕심 많은 후원자들의 요구 속에서도 우리가 지금 알고 있는 훌륭한 미술 작품들이 탄생했다. 한편 미술사에서는 주문자의 요구에 무조건 순응했던 작품들보다, 주문자의 요구와 불화했던 작품들이 더 강력한 영향력을 행사했다.

후원자의 요구와 예술가의 창의 사이에서

메디치 가문에서 예술품 후원을 가장 많이 한 사람은 1대 코시모의 방계 자손인 16세기의 코시모 1세(1519~1574)다. "그의 예술 후원은 17세기 절대왕정의 후원을 연상시킬 정도로 대대적이고 노골

적이었다." 1565년 12월 18일에 있었던 코시모 1세의 아들 프란체스코와 신성로마제국 카를 5세의 친척 조반나의 성대한 결혼식 준비를 위한 미술 이벤트를 보자. 이 결혼을 위한 어마어마한 환영식을 개최하는 데 당대 유명한 인문학자 보르기니가 계획을 세우고, 화가이자 저술가인 바사리가 실행을 감독했다. 기록에는 쉰한 명의 화가와 스물다섯 명의 조각가, 열다섯 곳의 목공소가 동원되었다고 전한다.

　이 결혼은 코시모 1세의 정치 역정에서 아주 중요한 대목이었다. 며느리 집안인 신성로마제국은 당시 프랑스를 제외한 전 유럽을 통치하던 최고의 강국이었다. 1494년 피렌체에서 쫓겨났던 메디치 가문은 코시모 1세를 통해 다시 토스카나 공국의 군주로 부활했다. 이 결혼은 외교 관계에서 안정적인 입지를 마련해 줄 든든한 보증수표인 신성로마제국의 며느리를 맞이하는 자리였다. 그러니 호화스럽고, 사치스러운 게 무슨 대수였겠는가!

　문제는 그곳에 간 사람들이 겪었을 시각적인 충격이다. 신부가 들어서는 입구부터 친퀘첸토의 방까지 열 개의 아치를 세우고, 승리의 기념주, 기마상, 분수도 배치했다. 연회장인 친퀘첸토의 방에는 코시모 1세의 무용담이 그려져 있고, 천장에는 아기 천사들에게 둘러싸인 여신으로부터 승리의 월계관을 받는 그의 모습이 묘사되어 있다. 바사리가 그린 이 작품의 제목은 대놓고 「코시모 1세의 신격화」다! 스탈린 시대 때나 가능할 법한 뻔뻔스러움이다. 천사들로도 부족해서 존경받는 정치가 아우구스투스, 정의와 힘을 상징하는 헤라클레스, 과단성 있는 지도자 모세 등 역사, 신화, 종교상의 위대한 인물들이 그림 속에 동원되어 코시모 1세를 찬양한다. 그는 메디치

가문의 일원 중에서 가장 왕성하게 미술품을 주문했지만, 진정한 후원의 의미보다는 자신의 정치적 이미지를 강화시키는 데 미술 이미지를 이용하고자 한 대표적인 인물이었다.

실제로 후원자의 비위를 맞추기 위해 제작된 것들은 그다지 훌륭한 작품이 되지 못했다. 우리는 바사리를 뛰어난 화가라기보다는 『르네상스 미술가 평전』의 저자로 기억한다. 현대의 어느 슈퍼리치 컬렉터는 일부러 부르주아들을 불쾌하게 만드는 작품들을 주로 수집한다고 말한다. 오랜 컬렉션 경험으로 이 슈퍼리치 컬렉터는 구매자의 취향에 아부하지 않는 작품, 어떠한 경우에도 예술가가 특유의 촉수로 인간적인 진실을 포착한 작품이 훗날 미술사적으로 높은 평가를 받게 된다는 것을 알기 때문에 하는 말이다.

어쩌면 예술 후원자로서 가장 적합한 태도를 가졌던 사람은 메디치 가문의 정초자 코시모 메디치였을지도 모른다. 매사 나서는 것을 싫어했던 그는 작품 속에서도 자신을 직접적으로 드러내는 일을 삼갔다. 그는 조토, 마사초, 브루넬레스키가 르네상스의 원근법 및 근대적인 회화 기법을 창안해 내도록, 천재성을 발휘할 수 있는 명석을 깔아 주었을 뿐이다. 예술 후원은 아마도 자식을 키우는 일과 비슷할 것이다. 세세한 잔소리나 규제보다 그저 능력을 펼칠 수 있는 조건을 마련해 주는 것이다. 그럴 때 아이들도, 문화도 새로운 꽃을 피우는 법이다. 어쩌면 이런 이야기가 후원자들에게는 돈만 대고 아무 소리 하지 말라는 섭섭한 당부로 들릴 수 있을 것이다. 그런데 바로 그 말이 맞는 말이다. 역사가 그렇게 말하고 있는데, 난들 어쩌겠는가?

조르조 바사리, 「코시모 1세의 신격화」(1563-1565)

바사리가 그린 이 작품의 제목은 대놓고 「코시모 1세의 신격화」
다! 스탈린 시대 때나 가능할 법한 뻔뻔스러움이다. 천사들로도
부족해서 존경받는 정치가 아우구스투스, 정의와 힘을 상징하는
헤라클레스, 과단성 있는 지도자 모세 등 역사, 신화, 종교상의
위대한 인물들이 그림 속에 동원되어 코시모 1세를 찬양한다. 그
는 메디치 가문의 일원 중에서 가장 왕성하게 미술품을 주문했
지만, 진정한 후원의 의미보다는 자신의 정치적 이미지를 강화시
키는 데 미술 이미지를 이용하고자 한 대표적인 인물이었다.

향락에서 예술 세계로!
현대 미술시장의 새벽을 열다

페기 구겐하임, 『페기 구겐하임 자서전』(민음인, 2009)
앤톤 길, 『페기 구겐하임』(한길아트, 2008)

페기 구겐하임, 베네치아에서 죽다

페기 구겐하임(1898~1979)은 열네 마리의 애완견 곁에 잠들어 있다. 베네치아 대운하에 면해 있는 아름다운 18세기 풍의 건물 '팔라초 베니에르 데이 레오니'에 마련된 조촐한 무덤. 그녀가, 혹은 그녀를 사랑했던 수많은 연인들은 지금 그녀 곁에 없다. 오직 마지막까지 그녀의 곁을 지켜 준 애완견들과 '사랑하는 아이들'만이 있을 뿐이다. '사랑하는 아이들', 그녀의 삶을 완성시켜 준 미술 작품들이다. 이 팔라초에서 페기는 생의 마지막 30년을 보냈고, 지금 이곳은 그녀의 컬렉션을 전시하는 페기 구겐하임 미술관이 되었다.

20세기 자본주의의 전일적 성숙과 더불어 미술계에는 상업적인 갤러리 시스템과 비상업적인 미술관 제도라는 양 축이 확립되었다. 동시에 갤러리스트, 평론가, 큐레이터 그리고 컬렉터라는 새로운 유형의 인물들이 등장하여 특정 미술 사조의 성립에 적지 않은 역할을 하는 의미 있는 조연을 맡았다. 21세기에는 거대 경매사, 다국적 갤러리, 슈퍼 컬렉터가 등장하여 한 시대의 특징적인 양태를 구

성했으며, 자본에 의한 미술 지배를 더욱 공고하게 만들었다. 이 중 '컬렉터'라는 말은 예술 후원자라는 의미의 패트런(patron)을 대체하며, 미술이 경제적 이득과 연관되어 있다는 뉘앙스를 교묘하게 흘리고 있다. 그러나 20세기 중반까지만 해도 그 말에는 패트런의 의미가 살아 있었고, 순진한 측면마저 있었다. 그들 가운데 대표적인 사람이 페기 구겐하임이다.

『페기 구겐하임 자서전』은 1960년에 처음 발간된 책으로 그동안 궁금했던 그녀의 남자들과 컬렉션에 얽힌 에피소드를 진술하게 들려주고, 앤톤 길이 쓴 그녀의 평전 『페기 구겐하임: 예술과 사랑과 외설의 경계에서』는 740여 쪽에 이르는 방대한 양으로 그녀의 삶을 다각도로 조명한다. 대중이 구겐하임재단의 기초를 마련한 솔로몬 구겐하임이 아닌 페기 구겐하임에 열광하는 것은, 그녀의 삶이 현대미술의 발전과 더 직접적으로 맞닿아 있기 때문이다. 그녀는 미국 현대미술을 만들어 내는 데 일조한 인물이며, 그녀가 살았던 시대의 문화적인 풍토를 대변하는 생생한 증언자이기도 하다.

구겐하임 미술관은 사설 미술관 중에서 가장 성공적인 운영을 해 온 곳으로 정평이 나 있다. 구겐하임 미술관은 뉴욕의 솔로몬 구겐하임, 베네치아의 페기 구겐하임, 스페인의 구겐하임 빌바오, 베를린의 도이치 구겐하임 등 여러 분원이 있다. 2017년에는 아랍에미리트에 사상 최대 규모를 자랑하는 구겐하임 아부다비를 개관할 예정이다. 모두 세계적인 명소로서 이름값을 톡톡히 하고 있다. 이중 페기 구겐하임의 컬렉션은 1976년 뉴욕의 솔로몬 R. 구겐하임재단에 귀속되었으며 현재에 이르고 있다.

이 결정이 내려지기 직전에 페기의 컬렉션은 영국 테이트 미

술관과 뉴욕 구겐하임 미술관 그리고 루브르, 이탈리아 토리노에서 성공적인 전시를 가지며 그 가치를 높였다. 페기의 컬렉션을 두고 영국의 테이트 모던과 베네치아 당국은 소장품 유치를 위해 피 말리는 신경전을 벌였지만, 결국 그녀의 컬렉션은 큰아버지 솔로몬 R. 구겐하임의 재단에 기증되었고 후손들에게는 단 한 점의 작품도 남기지 않았다. 오로지 페기는 자신의 컬렉션이 흩어지지 않고, 자기가 만든 그대로 남기를 강력하게 희망했기 때문이다. 컬렉션은 바로 컬렉터 자신임을, 페기 구겐하임은 잘 알고 있었다.

사실 페기 구겐하임의 컬렉션 전체 규모는 솔로몬 구겐하임의 컬렉션에 비할 바가 못 된다. 비록 규모는 작지만 "특정 학파의 단면을 최고 수준에서 제시"한다는 점에서, 페기의 컬렉션은 그 가치를 충분히 인정받고 있다. 초현실주의와 추상표현주의라는 현대미술에서 매우 중요한 두 개의 사조가 그녀와 밀접하게 연관되어 있다. 자서전에는 1942년 10월 20일 화랑 개관일 밤, 페기가 하얀 이브닝드레스를 입고 한쪽 귀에는 초현실주의자 이브 탕기가 만들어 준 귀고리를, 다른 쪽 귀에는 앨릭잰더 콜더가 만들어 준 귀고리를 하고 나타나는 장면이 잘 묘사되어 있다. 서로 다른 두 가지 귀고리는 "초현실주의와 추상미술 어느 한쪽으로도 기울지 않겠다는 (그녀 자신의) 의지를 보여 주기 위한 것이었다." 단적인 이런 에피소드를 통해서도 그녀가 당대 예술에 얼마나 깊숙이 연관되어 있었는지 짐작할 수 있다.

예술중독자 혹은 섹스중독자

페기가 본격적으로 컬렉션을 시작한 것은 마흔이 넘어서다. 젊은 시절의 페기는 미술품이 아니라 '남자' 컬렉션에 몰두했다. 그녀는 빅토리아 시대(19세기 말)의 고리타분한 분위기 속에서 태어나, 1920년대에 젊은 시절을 보낸 '재즈 시대'의 아이였다. 피츠제럴드가 『위대한 개츠비』에서 묘사했던 것처럼 1차 세계대전 이후 사람들은 경제적 번영과 상대적인 정신적 빈곤 속에서 섹스, 춤, 재즈 등 향락에 탐닉했다. 미국의 개척 세대들이 쌓은 부 덕분에 그 후손들은 유산만으로도 충분히 먹고살 수 있었다. 이들은 모두 문화로 충만한 유럽적 삶을 동경했다. 노동으로부터 자유로운 그들이 해야 할 유일한 일은 마치 '사랑'뿐인 듯했다. 상류 사회는 복잡한 결혼, 연애 관계로 얽히고설켰다. 타인의 사생활에 별로 관심이 없는 사람들이라면 책의 앞부분을 읽어 나가는 데 약간의 인내력이 필요할 것이다. 그녀는 뉴욕 상류층의 권태로운 삶을 버리고 새로운 문화에 빠져든다. 컬렉션은 제2의 창조 활동으로, 그들의 정신적 공허를 메우는 좋은 방법이었다.

　그녀의 삶은 신화로 시작된다. 아버지 벤저민 구겐하임은 타이태닉 호의 침몰과 함께 사망했다. 구겐하임의 여덟 형제 중 대학 교육을 받은 단 두 명의 아들, 바로 벤저민이 그중 한 사람이었다. 그는 잘생기고 지적인 호남이었으나 사업에는 무능했고 가정에는 불충실했다. 페기의 남자 컬렉션은 이런 부성 결핍에서 시작된다. 저자의 표현대로 그녀는 아버지를 갈구했으나 언제나 '아들' 같은 남자들만 얻었다. 그녀는 소위 나쁜 남자들만 골라서 세 번 결혼했고,

당연히 모두 나쁜 결말에 이르렀다.

그녀는 언제나 육체뿐 아니라 지적으로도 새로운 세계를 열어
줄 남자를 찾았다. 페기의 남자들은 그녀의 스승이기도 했다. 페기
의 '연인 리스트'에는 브란쿠시, 존 케이지, 사뮈얼 베케트처럼 당대
예술계와 문화계를 풍미하던 중요한 인사들이 많이 들어 있다. 자서
전에는 이 유명인들의 사적인 얼굴을 볼 수 있는 다양한 에피소드
가 실려 있다. 그녀는 자기 스스로 '예술중독자'라고 주장했지만, 사
람들은 그녀에게 '섹스중독자'라는 딱지를 하나 더 붙인다. 그녀는
예술과 사랑이라는 가장 흥미로운 카드 두 장을 전부 쥐고 있었다.

두 번의 결혼이 쓰라린 상처로 끝날 무렵인 1939년 말부터 그
녀는 컬렉션을 시작한다. 평생 친영파(親英派)였던 페기는 런던에서
'구겐하임 죈'이라는 화랑을 연다. 당시 미술계의 신이었던 뒤샹의
영향을 강하게 받으면서 그녀가 다룬 것은 모두 동시대 미술품이었
다. 그때까지만 해도 아직 동시대 미술 작품 시장이 형성되지 않아
서 작품들은 팔리지 않았다. 그녀가 맹렬하게 컬렉션에 몰두한 때
는 2차 세계대전 직전이었다. 유대인이었지만 그녀는 태연하게 파리
에 남아서 미술품을 사들였다. 전쟁이 끝나고 나서 미술계의 선두
에 서려는 욕심으로, 그녀는 아무도 작품을 안 사던 시기에 매우
싼값으로 '하루에 한 점씩' 작품을 매입했다.

세 번째 남편이었던 초현실주의 작가 막스 에른스트의 본격적인
영향으로, 초현실주의 작품들 또한 그녀 컬렉션의 중요한 일부가 됐
다. 칸딘스키, 클레, 피카비아, 후안 그리스, 마르쿠시, 들로네, 몬드리
안, 미로, 막스 에른스트, 데 키리코, 이브 탕기, 살바도르 달리, 르네
마그리트, 자코메티, 헨리 무어의 작품들이 속속 그녀의 품에 안겼다.

초현실주의와 추상표현주의를 후원하다

2차 세계대전이 본격적으로 발발하자 뉴욕으로 돌아온 그녀는 '금세기 화랑'의 문을 연다. 그녀가 뉴욕에 머물던 시기가 바로 그녀의 황금기다. 당시 대부분의 주요 화랑들은 유럽 작품을 파는 데여념이 없었으며 평생 경쟁 관계에 있던 솔로몬 구겐하임의 컬렉션은 칸딘스키를 필두로 한 비구상 미술에 전념하고 있었다. 이것과달리 그녀는 '미국 동시대 미술'에 전념한다. 그녀는 동시대 작가들과 함께 부대끼고 호흡했다. 책 전체에서 가장 멋진 부분 중 하나는, 1942년 이 화랑에서 열린 프레더릭 키슬러의 '화랑 인테리어'를 언급하는 대목이다. 이 전시는 초현실주의 작품들을 단순히 거는 데그치지 않고, 공간 자체를 초현실주의적인 유선형 공간으로 바꿨다.이 사건은 전시 기획의 역사에서 매우 중요한 위치를 차지한다. 화랑 주인 페기의 통찰과 모험심이 없었다면 불가능했을 시도다.

페기 구겐하임의 화랑이 낳은 스타는 바로 잭슨 폴록이다. 잭슨 폴록의 액션페인팅이 등장하게 된 것도 그녀 덕분이었다. 잭슨폴록뿐 아니라 빌럼 데 쿠닝, 로버트 마더웰, 마크 로스코, 클리포드 스틸 같은 미국 추상표현주의 대가들이 젊은 시절 그녀의 화랑에서 전시를 했다. 한편 페기는 화랑을 접고 다시 유럽으로 돌아간다. 적자 때문이었다. 현대 미술시장은 아직 열리지 않았다. 그녀는컬렉터였지, 수완 좋은 갤러리스트는 아니었다. 유럽으로 돌아온 그녀는 베네치아에 안착한다. 1948년 베네치아 비엔날레에 전시된 그녀의 컬렉션은 유럽에 미국미술을 소개하는 데 막대한 공헌을 한다. 이러저러한 이유로 미국미술은 그녀에게 큰 빚을 지고 있다.

미술시장과 컬렉터

페기는 현대미술에 대한 안목이 뛰어난 인물도 아니고 지적인 사람도 아니었다. 다만 훌륭한 멘토들의 조언을 경청할 줄 알았다. 미술사학자 허버트 리드, 뒤샹, 넬리 반 두스부르흐, 막스 에른스트, 퍼첼 같은 걸출한 조언자들이 그녀 곁에 있었다. 그녀는 자신이 이용당할지도 모른다는 강박관념에 시달리면서도 기꺼이 귀를 열었고, 과감하게 컬렉션을 꾸렸다. 페기는 돈에 관해서라면 철저하게 유대인 기질을 발휘했다. 웨이터의 팁 같은 푼돈에는 인색했지만, 기부와 후원에는 통이 컸다. 많은 작가들을 후원했는가 하면, 전 남편들의 생활비를 평생 대기도 하였다. 컬렉션의 규모가 커지고 유지비가 많이 들자, 상속받은 돈에 의존할 수밖에 없었던 '가난한 구겐하임' 페기는 자기 컬렉션을 위해서 낡은 부츠와 오래된 옷을 입고 다녔다. 그러나 그것을 부끄러워하지는 않았다.

컬렉션이 바로 컬렉터 자신이다

전쟁이 끝나고, 다시 사람들은 미술품 수집에 열을 올렸다. '후원'이라는 개념이 사라지고, 미술 작품은 경제적인 이득을 위한 거래품으로 전락하고 있었다. 자서전에서 그녀는 이러한 상황에 대해서 비판적으로 언급한다.

사람들은 확신이 없기 때문에 가장 비싼 것만 구입한다. 투자 목적으로 그림을 사니까 감상은커녕 창고에 넣어 두고 최종 가격을 알기 위해 매일 화랑에 전화를 걸어 대는 사람들도 있다. 마치 주식을 가장

유리한 시점에 팔려고 기다리는 것처럼 말이다. 내가 600달러에도 팔기 어려웠던 화가들의 작품이 이제는 1만 2000달러에 거래되고 있다.

이러한 상황은 21세기인 현재 훨씬 더 심해졌다. "18년 전 미국미술계에는 순수한 개척 정신이 있었다. 나는 그 운동을 지원했고 후회하지 않는다."라고 페기는 단호하게 말한다.

전후 그녀의 컬렉션 가치는 매우 높아졌고, 당시 시가로 3000억 원에 이르렀다. 그녀에게 컬렉션은 경제적인 이득을 위한 것이 아니라 자기 자신의 실존을 확인하고 증명하는 방법이었다. 이 책은 컬렉션의 참된 가치를 강조한다. 자서전에서 그녀는 컬렉터의 의미를 교과서적으로 보여 준다. "지금은 창작의 시대가 아니라 수집의 시대다. 우리에게는 우리가 가진 위대한 보물을 보존해 대중에게 보여 줄 의무가 있지 않은가."라는 그녀의 말처럼 21세기에 컬렉터의 역할은 더욱 커졌다.

"컬렉션은 바로 컬렉터 자신"이라는 사실을 페기 구겐하임은 잘 알고 있었다. 그녀의 말은 새겨 둘 만하다. 컬렉터라는 제2의 창작자로서의 삶이 그녀의 공허를 메워 줬고, 페기를 역사적으로 의미 있는 인물로 만들었다. 한 해 30여만 명이 넘는 관람객이 찾는 베네치아의 페기 구겐하임 미술관은 "온통 르네상스와 바로크 미술품으로 둘러싸인 그 도시에 전혀 다른 전통을 세워 나란히 어깨를 겨루게" 한다. 세계에서 가장 유서 깊은 비엔날레의 도시를 더욱 빛나게 하는 페기 구겐하임 미술관에서는 단순한 미술품만이 아니라 한 여인의 열정적인 삶도 함께 볼 수 있다.

페기 구겐하임(1898-1979)

그녀가 맹렬하게 컬렉션에 몰두한 때는 2차 세계대전 직전이었
다. 유대인이었지만 그녀는 태연하게 파리에 남아서 미술품을 사
들였다. 전쟁이 끝나고 나서 미술계의 선두에 서려는 욕심으로,
그녀는 아무도 작품을 안 사던 시기에 매우 싼값으로 '하루에
한 점씩' 작품을 매입했다. 세 번째 남편이었던 초현실주의 작가
막스 에른스트의 본격적인 영향으로, 초현실주의 작품들 또한
그녀 컬렉션의 중요한 일부가 됐다.

미술시장의 놀라운 비밀

심상용, 『시장미술의 탄생』(아트북스, 2010)

도널드 톰슨, 『은밀한 갤러리』(리더스북, 2010)

자코메티 조작단

1 2009년 5월~10월, 스위스 바젤 바이엘러 미술관, 조각가 알베르토 자코메티 대규모 회고전

2 2010년 2월 3일, 런던 소더비 경매에서 자코메티의 작품 「걷는 사람」이 당시 예술 작품 경매 사상 최고가인 6500만 1250파운드(수수료 포함, 약 1197억 원)에 판매

3 2010년 6월, 한 달간 가고시안 갤러리 런던 지점에서 대규모 자코메티 관련 전시

4 2010년 6월, 중순 스위스 바젤 아트페어에 다수의 자코메티 작품 출품 거래

다른 장소에서 비연속적으로 일어난 네 가지 일을 사건 일지 방식으로 정리해 본다. 자코메티에 대한 이 새삼스러운 조명이 의미하는 바가 무엇인지 알아차린 눈치 빠른 사람들도 있을 것이다.

이 모든 과정의 결과, 자코메티라는 이름이 더 많은 컬렉터의

소장품 목록에 포함됐으리라는 것은 의심의 여지가 없다. 더불어 최근 몇 년 동안 미술계에 떠돌던 구설수 하나도 조용히 사라졌다. 미국의 초대형 상업 화랑인 가고시안 갤러리가 자코메티 조각의 사후 에디션을 판매한다는 것에 대한 이야기가 쑥 들어가 버렸다. 청동 조각은 작품에 따라서 석 점에서 여덟 점까지 에디션을 만든다. 첫 번째 에디션 작품이 판매되면 수요에 맞춰 다음 에디션이 차례대로 제작되어 팔리는 것이 원칙이다. 그런데 자코메티(1901~1966) 생전에 발표된 몇몇 작품들은 이 에디션의 수를 채우지 못했다. 가고시안 갤러리는 이런 사실을 노리고 남겨진 청동 틀을 이용해 최근에 나머지 에디션을 찍어서 판매했다. 물론 자코메티 재단 주도 아래, 자코메티가 평소 이용하던 주물 공장을 통해서 만들었다고는 하지만, 유감스럽게도 이 사후 작품들은 자코메티의 의지와는 아무런 상관도 없는 것들이다. '작가의 허락을 받지 않은 판본을 작품으로 인정할 수 있는가?'라는 의문이 지속적으로 제기되면서, 가고시안 갤러리의 상업주의를 향한 비판의 목소리가 높아졌다. 그러나 최고가 갱신 이후에 이 구설수는 완전히 사라졌다. 자코메티는 '흥행 보증 수표'가 되었다. 사후 에디션이라도 자코메티면 좋은 거다.

이 사건을 다시 풀어 보면, 다음과 같은 내용을 읽을 수 있다.

1 미술관이라는 비상업적 장소에서의 전시를 통한 작가의 미술사적 검증
2 경매 최고가 기록으로 투자적 가치 확인
3 새로운 투자 상품의 선정과 거래 활성화 과정

즉, 자코메티 작품이 경매에서 사상 최고가를 기록하자, 이제 앞뒤 가릴 필요가 없어진 것이다. 오히려 생전 에디션보다 더 싼값에 구입할 수 있으니 경제적이라고 하지 않을 수 없다. 그런데 이 과정을 지켜보면서 마음이 편치 않다. 아무리 생각해도, '자코메티 작품 거래'에 고도의 마케팅이 개입하지 않았다고 부정할 만한 근거를 찾을 수 없기 때문이다.

심상용은 『시장미술의 탄생』에서 현대 미술시장의 구조를 날카롭게 꿰뚫어 보는 틀을 제시한다. 이 책은 도널드 톰슨의 『은밀한 갤러리』와 동일한 대상을 훨씬 더 세밀하게 바라보며, 최근 출판되는 미술시장 실무자들의 피상적인 체험기, 혹은 활자화된 소문과는 차원이 다른 체계적인 분석을 보여 준다. 그는 미술시장과는 거리가 먼 평론가이며 교수다. 게다가 현대 미술시장을 주도하는 미국과 영국이 아닌 프랑스에서 공부했다. 말하자면 저자는 미술시장에 대한 비판적인 거리를 충분히 확보할 수 있는 위치에 서 있다. 그가 제출한 미술시장 보고서는 가장 투명하게 '그곳'의 구조를 보여 준다.

시장미술의 탄생

사태가 지나치게 과장돼 있고 혼돈에 빠졌을 때, '네거티브 필름'의 위력이 가장 효과적으로 발휘되는 법이다. 책의 주제는 '미술시장(Art Market)'이 아니라, '시장미술(Market Art)'이다. 시장미술이란 "'과도하게 시장화된' 예술의 유형으로, 현대미술의 새로운 학명"이라고 저자는 풍자적으로 말한다. 저자는 시장미술의 등장을 설명하

기 위해서 미술시장뿐 아니라 미술을 둘러싼 여러 제도를 종합적으로 검토하고 그 상관 관계를 분석해 낸다. 저자는 시장미술의 등장이라는 미술사적 관점을 부각시킴으로써 오랫동안 잊고 있던 중요한 문제, 바로 예술의 본질이라는 근본적인 문제를 환기시킨다. 사람들은 미술시장을 거론하며 예술과 관련된 이야기를 하면서도, 정작 예술 자체에 관한 논의는 오랫동안 잊고 있었다. 저자는 이에 대해 '예술의 본질'이라는 확고한 준거점을 확보하고 논의를 펼쳐 나간다.

1990년대 전후 글로벌 아트마켓의 성장과 더불어 시작된 시장미술 시대는 "예술적 성취는 오차 없이 화폐 단위로 환산되고, 탁월성은 고가로 입증된다."라는 그릇된 신념의 지배를 받고 있다. 예술의 본질이 투자나 자금 운용 같은 경제적 사고방식과는 전혀 무관한 가치에 근거하고 있음에도 예술이 훌륭한 투자처로 각광을 받기 시작한 것이다. 더 나아가 시장의 원리는 미술의 전 영역을 지배하기 시작했다. "'돈 되는 작가' 중심으로 시장이 재편되는 것이 아니라, 시장이 '돈 되는 작가' 중심으로 미술의 장(場) 전체를 재편"하고 있다. 여기서 말하는 '미술의 장 전체'는 미술시장을 포함하여, 비상업적인 미술 공간인 미술관, 비엔날레, 평론 등 모든 미술 제도를 지칭하는 말이다. '돈 되는 작가', 즉 '시장미술'이 최고의 지배자로 등극하여 자본 위주로 미술 생태계 전체를 재구성하고 있다는 뜻이다. 돈 되는 작가가 유명한 작가로, 미술사적 가치가 있는 작가로 진화하는 과정이다.

불편하고 무시무시한 진실이다. 저자는 세계화 논리가 미술계에서도 그대로 통용된다고 지적한다. 또 저자는 세계화가 중심국의 부의 증대와 주변국의 빈곤을 촉진했듯, 서구를 기반으로 하는 글

로벌 아트마켓의 중심 세력이 강화되면 될수록 이 중심에서 소외된 시장과 미술계는 언제나 게토화의 위험에 노출될 수밖에 없다고 진단한다. 이 글로벌 아트마켓은 PPR그룹의 회장이자 크리스티 경매사의 최대 주주인 프랑수아 피노, 첼시 구단주인 러시아 부호 로만 아브라모비치, 영국의 찰스 사치 같은 슈퍼리치 컬렉터들, 각국 주요 지역에 체인점을 둔 기업형 화랑, 소더비와 크리스티로 대표되는 거대 경매 회사 등 강력한 재정 동원력을 가진 소수에 의해 움직이고 있다. 가격이 공개됨으로써 경매사는 공정성과 투명성을 확보하는 것처럼 보인다. 이 신뢰를 기초로 거대 경매사에서 행해지는 가격 결정은 미술시장을 통치하는 법이 됐다. 그런데 경매는 과연 공정한 것일까?

경매의 마술

미술시장이 본격적으로 달아오르던 2007년 10월, 런던 크리스티 이탈리안 세일에서 나는 놀라운 마법을 보았다. 추정가 30~40만 파운드의 루치오 폰타나 작품이 경매에 올랐다. 50만 파운드에 이르렀을 때 경합자는 두 명이 남았고, 경매사의 마술은 이때부터 시작됐다. 경매사의 손짓 하나, 말 한마디에 두 경합자는 마치 무언가에 홀린 듯이 패널을 번갈아 가면서 들었다. 한 단계씩 가격이 높아질 때마다 경매장 내 흥분은 고조돼 갔다. 경매사는 현명했다. 말하기 좋고, 기억하기 좋고, 기분도 좋은 100만 파운드(당시 환율로 20억 원)에서 경매의 종결을 유도했다. 자기 일도 아닌데 흥분하여 얼굴이 벌게진 사람들이 일제히 환호했다.

함께 박수를 치면서 내 머릿속에는 의문이 떠올랐다. 이 구매는 합리적인 것일까? 갤러리를 통해서라면 추정가 전후의 가격으로 살 수 있는데, 굳이 최고 추정가의 2.5배나 되는 돈을 더 주고 사는 까닭은 무엇일까? 반대로 경매에서는 썩 괜찮은 작품이 주인을 못 만나 유찰되기도 한다. 경매 회사가 (고객들에게) 신뢰를 얻는 것은 가격을 철저히 공개하기 때문인데, 정작 가격이 형성되는 과정이 불합리하다는 모순은 어떻게 설명해야 할까?

이러한 의문에 『은밀한 갤러리』의 저자 도널드 톰슨은 답한다. 돈이 문제가 되지 않는 부자에게는 "이 작품을 크리스티에서 100만 파운드에 샀다."라는 브랜드가 아주 중요하다고 말이다. 경매는 자신의 사회적 지위를 보여 주는 '포지션 상품'을 구매하고자 하는 열망과 그것을 기반으로 형성된 독특한 경제학이 통용되는 곳이다. 컬렉터이자 경제학자인 톰슨은 알쏭달쏭한 미술계에 뛰어들어 심도 있는 인터뷰를 진행한 뒤 이 책을 썼다. 미술품 거래의 실태와 뒷이야기, 구체적인 수치가 궁금한 사람들에게 톰슨의 책은 매우 유용하다.

저자의 지적대로 문제가 되는 것은 미술시장 자체가 아니라, 현대 미술시장이다. 1970년 이후 제작돼 시간의 검증을 거치지 않은 작품들이 초고가에 팔리는 현상이 그의 관심사다. 인상파 이전의 작품들은 공급되는 작품 수가 제한적이며, 이미 감당할 수 없을 정도로 고가에 이르러 수익을 내기 어렵다. 결국 구입 가능한 것은 동시대 미술품들인데, 이 시장은 불확실하고 위험하다. 미술 전문지나 크리스티, 소더비 경매 도록에 등장했던 작가 명단 중 절반은 10년 후 사라진다.

이런 불확실성 때문에 현대 미술시장에서는 '브랜드가 중요하게 작용'한다. 작품에서 찾을 수 없는 신뢰감을 경매 회사, 딜러, 미술관, 컬렉터들의 '브랜드'에서 찾는 것이다. 신진 작가들의 작품 거래는 갤러리의 명성에 의존한다. 유명 작가들의 작품인 경우에도 명성 높은 컬렉터, 이름난 미술관 전시 경력 등으로 '브랜드'가 붙어야 유수의 경매 회사를 통해 비싸게 팔린다. 슈퍼스타 작가, 슈퍼리치 컬렉터, 슈퍼파워 갤러리와 슈퍼 경매 회사가 작품을 만들어 내고, 슈퍼 미술관이 들러리를 서는 머니게임이 바로 현대미술의 현주소라고 책은 요약한다. "경매장의 망치 소리가 들려오는 순간, 그 가격은 작품의 실제 가치로 변하고 그 가치는 미술사에 오래 남을 하나의 기록이 된다." 결국 시장의 거래가 학문 영역까지 점령하게 되었다는 암울한 결론에 도달하게 된다.

미술시장의 블루피시

결국 현대미술을 움직이는 것은 슈퍼리치 컬렉터들이다. 이들은 문화 후원자로서 역할보다 성공적 투자가로서의 면모를 노골적으로 과시하며 미술품 유통에 직접 관여하기 시작했다. 이들 중 대표적인 인물이 구찌를 비롯해 생 로랑 등 명품 브랜드를 거느린 PPR그룹의 오너 프랑수아 피노다. 그는 1998년 5월 경매 회사 크리스티를 인수했다. 2007년 크리스티는 런던, 취리히, 베를린에 지점을 둔 다국적 갤러리 '혼치 오브 베니슨(Haunch of Venison)'을 인수하였고, 록펠러센터에 뉴욕 지점을 오픈하면서 아예 1차 시장에 진입했다.

2009년에 피노는 거액을 들여 베네치아의 '푼타 델라 도가나(Punta Della Dogana)'라는 현대미술관을 개관해 자신의 컬렉션 가치를 높였다. 이로써 피노는 컬렉터, 경매 회사, 갤러리, 미술관 등 미술품 유통의 모든 고리를 완벽하게 장악한 공룡이 된 것이다.

컬렉터 피노의 순수성이 의심받는 것은 그의 수중에 "매출을 높일 생각만 할 뿐 작가 세계를 발전시킬 궁리는 전혀 하지 않는 이 기적인 존재", 즉 경매 회사가 있기 때문이다. 돈벌이를 위한 유통 사업이 갤러리와 미술관이라는 구조를 통해 예술 생산에 직접적인 영향을 끼칠 수 있는 구조가 마련됐다는 사실은 우려할 만한 이야기다. 더불어 지금까지 미술시장 독점화와 관련해서 지속적으로 지적되던 취향의 편중 현상, 취향의 독점화 현상에 대한 우려 역시 점점 커지고 있다. 주식 시장에는 개미들이 있고, 미술시장에는 유명 컬렉터가 사는 작품을 따라서 구매하고자 하는 '블루피시들'이 있다. 톰슨은 책의 말미에 블루피시를 위한 충고를 몇 마디 하지만, 공룡들이 펼치는 '그들만의 리그'에서 개미 혹은 블루피시를 위한 완성된 매뉴얼은 아직 없는 것 같다.

미술의 진정한 기능 회복하기

『시장미술의 탄생』의 저자 심상용 역시 이 점에 대해서 심각한 우려를 표명한다. 저자는 1차 시장인 갤러리와 2차 시장인 경매 회사의 유착, 가격으로 이슈가 된 작가와 작품들을 대중매체가 무비판적으로 받아 적는 행위, 인기 스타에 버금가는 작가의 탄생, 비상업

적 기관인 미술관과 비엔날레의 지위 약화, 평론가와 미술사가의 발언권 축소, 주식과 부동산 같은 비예술 시장과의 직접적 연동성 역시 시장미술 시대의 특징으로 지적한다. 글로벌 아트마켓의 주역들, 즉 중앙집권화된 미술 권력은 미술품으로 막대한 수익 올리기를 실행해 보임으로써 미술시장을 확실한 투자처로 인식시키고 있다. 더불어 강력한 미디어 조작을 통해 수많은 추종자를 만들어 낸다. 탁월한 자기 복제 시스템을 통해서 시장미술이 번성할 수 있는 매트릭스를 촘촘히 짜고 있는 것이다.

아트페어와 경매 회사가 비상업적 형식을 효과적으로 동원하며 이제껏 작품의 가치를 검증해 온 미술관의 기능을 대신함으로써 결국 '고가의 작품 = 가치 있는 작품'이라는 등식을 대중에게 각인시킨다. 고가품을 구매하는 슈퍼리치 컬렉터의 취향 추종하기, 그들의 취향에 맞는 돈 되는 스타 작가 열망하기, 소수의 글로벌 아트페어 강화와 지역 미술시장의 붕괴 등 시장미술의 발전은 결국 창조성의 고갈과 예술의 몰락으로 이어질 뿐이라고 저자는 경고한다. 예술의 몰락을 초래한 작금의 현실 앞에서 대안을 찾으려는 저자의 고민은 점점 더 깊어진다. 저자는 시장의 자율성에서 답을 찾지 않는다. 불황에 빠진 미술시장을 구조조정해 봤자 결국 살아남는 것은 글로벌 아트마켓의 강자일 뿐이며, 이는 다양성을 생명으로 하는 예술계에 매우 적대적인 결과를 가져오리라고 우려한다.

시장 자체를 부정하지는 않지만, 그 대안은 시장 내부에 있지 않다. 시민적 양심의 회복, 미술의 공적 가치를 회복하는 일이 가장 본질적인 탈출구가 될 것이라고 저자는 말한다. 저자의 뜻을 새기기 위해 길게 인용해 본다.

미술이…… 진정으로 인류에게 필요한 것들, 곧 포용, 겸허, 양심, 감성, 감수성, 아름다움, 직관이라는 자질들의 출처가 되고자 나설 때, 시장은 그와 같은 시도에 잠재된 창조적 속성을 보존하고, 그 실제 주체인 작가들을 지지함으로써 결과적으로 그 혜택을 공유하는 간접적인 산업의 형태를 띠어야 한다.

어쩌면 이 책에서 제기하는 문제의 구체성에 비하면 저자가 제시하는 대안은 너무 포괄적이고 추상적으로 보일지도 모른다. 세상을 만드는 것은 현실주의자들이라 하겠지만, 사실 세상을 바꾸도록 강제하는 것은 이상주의자들이다. 비록 제도화의 힘은 더디고 약하겠지만, 결국 시장을 움직이는 모든 것이 사람의 일이니 사람들의 자성은 아무리 촉구해도 부족하지 않다. 고민하는 소수, 한 줌의 이상주의자는 다수의 광기에도 불구하고 세상을 부패로부터 구제하는 소금의 역할을 할 것임에 틀림없다.

아무래도 미술시장 오도의 가장 나쁜 예는 불행하게도 한국인 듯하다. 재산 은닉 수단으로 악용되고 비리로 얼룩진 미술품 컬렉션은, "컬렉션은 컬렉터 자신이다."라는 말을 되새겨 보면 그저 부끄러울 따름이다. 돈이 된다는 이유만으로 자국의 작가보다 국제시장에서 통용되는 외국 작품 위주로 컬렉션을 챙기는 것도 미술품 컬렉션의 문화적인 순기능을 무화시키는 행위다. 컬렉션이 공동체를 위한 애국적인 행위가 된 실례도 있다. 바로 간송 전형필을 비롯한 한국의 양심적인 컬렉터들이다. 이들에 대한 독서로 이 책 전체를 마무리하게 될 것이다.

알베르토 자코메티, 「광장」(1948-1949)

첫 번째 에디션 작품이 판매되면 수요에 맞춰 다음 에디션이 차례
대로 제작되어 팔리는 것이 원칙이다. 그런데 자코메티 생전에 발
표된 몇몇 작품들은 이 에디션의 수를 채우지 못했다. 가고시안
갤러리는 이런 사실을 노리고 남겨진 청동 틀을 이용해 최근에 나
머지 에디션을 찍어서 판매했다. '작가의 허락을 받지 않은 판본을
작품으로 인정할 수 있는가?'라는 의문이 지속적으로 제기되면서,
가고시안 갤러리의 상업주의를 향한 비판의 목소리가 높아졌다.
그러나 최고가 갱신 이후에 이 구설수는 완전히 사라졌다.

찰스 사치,
미술시장을 쥐락펴락하는
슈퍼 컬렉터

리타 해튼, 존 A. 워커, 『슈퍼 컬렉터 사치』(북치는마을, 2011)

"사치는 지갑으로 미술 작품을 인정했다. 그는 쇼핑중독자다."

21세기의 메디치, 예술가 제조자, 시장 제조자, 영국 미술사의 성공적인 발명가, 천박하고 욕심 많은 이기주의자, 대처(Margaret Thatcher) 추종자, 미술시장의 스벵갈리(svengali, 다른 사람의 마음을 조종하여 나쁜 짓을 하게 할 힘을 지니고 있는 사람)……

찰스 사치(Charles Saatchi, 1943~)에게 쏟아지는 말들이다. 그는 2002년 《아트리뷰》 선정 '미술계 파워 100인' 중 1위로 선정되었다. 동시에 쿠티엔 레츠가 2008년에 쓴 『영국을 망친 50명』 중에서는 7위로 뽑히기도 했다. 죄명은 전 국민의 미적 취향을 망친 '아트 딜러' (컬렉터가 아니라!)라는 것이었다. 미술시장에서는 영웅이지만, 문화 발전에서는 간웅(奸雄)이라는 말이다. 그는 컬렉터인가? 아트 딜러인가? 사치는 대답한다, "나는 미술중독자다."라고. 사치의 덕을 톡톡히 본 작가 데미안 허스트는 코웃음을 친다. "사치는 지갑으로 미술 작품을 인정했다. 그는 쇼핑중독자다."

사치의 컬렉션은 이미 1960년대부터 시작된 긴 역사를 가지고 있으며, PPR그룹의 회장이자 경매 업체 크리스티의 대주주인 프랑수아 피노와 더불어 대표적인 '슈퍼 컬렉터'다. 또 그는 '슈퍼 컬렉터'라는 20세기적인 현상을 만들어 낸 장본인이기도 하다. 이른바 '슈퍼 컬렉터'는 20세기 말 미술계에서 벌어진 '자본의 세계화' 양상과 함께 등장했다. 보통 '슈퍼 컬렉터'는 수백만 달러의 재산가로, 작품을 대량으로 구매하고, 미술관 등을 거느리면서 미술시장에서 막강한 영향력을 행사하는 존재들이다.

이들은 "취향, 열정…… 진정한 심미안을 지닌 구식 컬렉터들"과 구별되는 행동 유형을 보여 준다. "저렴하게 구입해서 비쌀 때 파는 것", "시장에 영향을 끼칠 수 있을 만큼 대량 구매하는 것"이 그들의 기본적인 행동 패턴이다. 단순한 논리 같지만, 사치의 행적을 보면 그런 '투기'가 그다지 단순한 문제가 아님을 알 수 있다. 이에 대해 어수룩한 열광이나 부러움, 혹은 배타적인 질시를 표할 게 아니라, 비로소 정당한 평가를 해 볼 시점이 되었다. 『슈퍼 컬렉터 사치』를 쓴 리타 해튼과 존 A. 워커는 매우 비판적인 태도로 슈퍼 컬렉터 현상과 그것을 둘러싼 현대미술의 한 단면을 적나라하게 보여 준다.

사치는 매우 유능한 카피라이터였으며, 성공적인 광고인이었다. 그의 회사 '사치 앤드 사치(Saatchi & Saatchi)'는 1978년부터 영국 보수당 광고를 시작으로 명실공히 '대처의 광고맨'으로서 성공 가도를 달리기 시작한다. 10년 후 그는 세계에서 가장 큰 광고주 백개 중 예순 개 이상을 차지한 세계적인 회사의 주인으로 성장한다. 뼛속까지 광고맨인 사치의 성향이 컬렉션 방식에도 영향을 미쳤다

고 저자들은 지적한다.

그의 구매 행위, 전시, 거래 상황 등은 언제나 뉴스에 보도되었고, 수많은 스캔들을 불러일으켰다. 스캔들이 생길수록, 그는 점점 더 유명해졌다. 더불어 그가 후원하는 예술가들까지도 명성이 높아졌고, 그의 자산 가치는 치솟았다. 비판적인 입장에서 사치의 행적을 추적한 저자들은, 그가 단순한 컬렉터가 아니라 탁월한 미술품 딜러라는 점을 보여 준다. 막강한 권력을 쥔 사치는 시장에 커다란 영향력을 행사해 왔다. 책은 다소간 장황하고 연대기적으로 사치를 설명하고 있는데, 그의 행동 특징들을 정리해 보면 다음과 같다.

미술품 컬렉터인가, 아트 딜러인가?

첫째, 그는 "미술 사조를 만든 최초의 컬렉터"다. 사치는 새로운 상품을 광고하듯 'yBa(young British artists)'라는 새로운 미술 사조를 론칭하여 마케팅에 성공했다. 사치는 자기선전용 책자 「My name is Charles Saatchi and I am an Artholic」에서 "오랜 컬렉션 경험 끝에 영국 미술에도 영국 음악처럼 비틀스나 롤링스톤스 같은 대표적인 미술이 필요하다고 느꼈다."라고 언급했다. 실제로 그는 영국을 대표하는 미술, 즉 'yBa'를 만들어 낸다. 1992년 그의 갤러리에서 개최된 '젊은 영국 미술'을 주제로 한 전시는 'yBa'라는 표현의 기원이 되었다.

이때 참석했던 데미안 허스트, 사라 루카스, 마크 퀸, 제니 사빌, 레이철 화이트리드 등은 yBa의 대표 작가로서 지금은 세계적인

작가로 성장했다. 사치는 이들 외에도 젊은 영국 작가들을 위한 여러 기획전을 꾸준히 진행했다. 젊은 작가들을 발탁하는 사치의 안목은 획기적이었고, 혁신적이었다. 사치는 미술계에서만 잔뼈가 굵은, 고루한 인물들로서는 도저히 생각해 낼 수 없는 놀라운 방식으로 신진 작가들을 홍보(promotion)했다. 그는 분명 성공적이고, 색다른 컬렉터였다.

둘째, 사치는 yBa를 만들기 전부터 이미 그 스스로 유명 브랜드가 되었다. 1988년 데미안 허스트가 주축이 되어 기획한 골드스미스 미술학교 졸업 전시(전시 제목은 '프리즈(Freeze)'였다.) 자리에 사치가 나타나면서부터 yBa의 역사는 시작되었다. 한편, 역사는 이렇게 기술된다. 그들의 작품이 훌륭해서 사치가 전시를 찾은 것이 아니라, 전시에 '사치'가 등장했기 때문에 그 작품들이 주목을 받기 시작했다고. 이미 그 당시에도 사치는 개인 갤러리를 가지고 공격적인 컬렉션을 하던 유명 인사였다. 사치 컬렉션은 유명한, 따라서 신뢰할 수 있는 브랜드로 인식되었다. 유명세가 곧 신뢰로 연결되는 현상 탓에, 예술 후원자의 친절한 손은 황금을 만드는 '미다스의 손'이 될 수 있었다.

셋째, 그는 미술품 판매로 막대한 이익을 취하는 아트 딜러로 의심을 받았다. 그는 누구보다도 현대미술의 유통 구조를 잘 알고 있었다. 그리고 그것을 이용해서 미술품 판매로 상당한 이득을 챙겼다. 미술품 컬렉터들은 당연히 돈을 벌어야 한다. 미술 작품을 사는 것이 손해라면 어느 누구도 미술품을 구매하지 않을 것이다. 경제적인 이득은 명예만큼이나 컬렉션을 지속시키는 동력이 될 수 있다.

사치가 비난을 받는 것은 작품 판매로 거액을 벌어서가 아니

다. 바로 시장을 왜곡, 조작했다는 혐의 때문이다. 그는 작가들이 유명해지기 전에 헐값의 작품을 대량 구매한다. 그렇다고 작품이 비싸질 때까지 가만히 기다리는 것은 아니다. 그는 시장에 적극 개입했다. 영세한 일반 딜러들은 감히 시도할 수 없는, 슈퍼 컬렉터만의 초강력 무기를 사용해서 소장품의 가격을 올렸다. 본인이 직접 갤러리를 운영하기도 했고, 컬렉터라는 비영리적인 명함으로 국공립 미술 기관에 작품을 기증하거나 대여해 주면서 다양한 방식으로 후원했다. 좋은 기관에 작품이 소장되거나 유명 전시회에 참여하게 되면 작가들의 인지도는 점점 높아진다. 이것은 사치가 소장한 작품과 작가들에게 멋진 이력을 만들어 주었고, 결과적으로 소장품의 가격은 계속 상승했다.

1998년 12월, 런던 크리스티에서 이루어진 대규모 사치 컬렉션 경매는 놀라운 성공을 거두었다. 이것은 1997년에 기획했던 '센세이션' 전시의 효과였다. 수없이 많은 논란을 일으킨 이 전시는 뉴욕과 베를린을 순회하며 사치 컬렉션의 가치를 높였다. 경제적인 성공의 대표적인 예는 데미안 허스트의 「상어」다. 1991년 5만 파운드에 구입한 데미안 허스트의 「상어」는, 2004년 625만 파운드(약 130억 원)에 팔렸다. 13년 사이에 620만 파운드라는 엄청난 수익을 창출해 낸 것이다.

사치의 판매는 미술시장에 늘 커다란 파장을 몰고 왔다. 사치가 이탈리아 작가 산드로 키아의 소장 작품 여섯 점을 일괄적으로 내다 팔자, 해당 작가의 가격이 폭락하기도 했다. 단 한 명의 컬렉터에 의해서 미술시장 전체가 출렁였던 것이다. 그래서 사치에게 작품 판매를 거부하는 일군의 작가들이 등장하기도 했다. 또 이제는 사

치 컬렉션에 귀속되는 일이 반드시 영광스러운 기회가 아니라는 인식도 퍼져 나가기 시작했다. 그래서 피터 블레이크 같은 작가들은 사치에게 작품을 판매하는 것을 단호하게 거부한다.

넷째, 사치는 yBa의 주요 작품들을 처분하고 마치 과거의 영광을 다시 한 번 반복하려는 듯이, 보다 젊은 작가들의 작품을 다량으로 끊임없이 사들였다. 아무래도 다량 구매를 하다 보니 종종 나쁜 작품들이 끼어든다. 이처럼 돈이 안 되는 '나쁜 작품들'은 어떻게 되었을까? 그는 수백 점의 작품을 공공 기관에 기증했다. 그의 기증은 의심을 받았고, 당연히 반응은 냉정했다. 저장과 운반, 보험에 따르는 비용을 절감하려고 2급 작품들만 기증했으면서 "대중의 칭송과 감사"를 받고 있다는 비난이 날아들었다. 그가 평생 소장하고 있다가 죽을 무렵에 기증했다면, 그 작품들은 한 컬렉터와 역사를 함께했다는 가치가 부여되었을 것이다. 사치가 비싼 값에 팔지 못하고 기증 리스트에만 포함시킨 작가들은 심각한 타격을 입었다. '돈 안 되는 작가'라는 낙인이 찍히는 과정이었다. 사치는 자신이 구입한 작품의 90퍼센트가 10년 안에 무가치한 폐품이 될 것이라고 인정했다.

돈이 취향을 만든다

결국 가장 큰 손해를 본 쪽은 평범한 관람객들이었다. 생존 작가들의 작품이 적게는 수억, 많게는 수백억 원 사이에서 거래되다 보니 일반 컬렉터들은 작품 소장을 꿈도 못 꾸게 되었다. 대부분 공공 보

조금으로 운영되는 국공립 미술 기관들 역시 이런 고가의 작품들을 구입할 수 없었다. 결국 한 나라를 대표하는 국공립 미술관에서 좋은 작가의 훌륭한 작품을 보기 어렵게 된 것이다. 전 세계적으로 사치를 따라 컬렉터가 된 사람도 많고, 여전히 그는 시장에서 지배력을 행사하고 있다. 최근 그의 행동을 보고 내릴 수 있는 결론은 '사치의 행동 방식은 참고하되, 그의 리스트만큼은 참조할 필요가 없다는 것'이다. 그가 어떤 작가를 또 어떻게 갈아 치울지 아무도 모르니까.

많은 사람들이 한 사람의 컬렉터에 의해서 한 나라의 미술이, 세계 미술시장이 좌지우지되는 것을 우려했다. 「돈이 취향을 만든다(MONEY CREATES TASTE)」라는 개념미술가 제니 홀저의 작품처럼 사치의 기호에 따라 미술시장이 지배되었다. 세계화라는 미명 아래 자신들의 고유한 미감과 취향을 잃어버리고, 좋지 않은 작품에 투자하는 우울한 일까지 생겼다. 무엇보다도 가장 우려스러운 일은 젊은 작가들의 작품을 투기 대상으로 삼음으로써, 그들을 바람직하지 못한 방향으로 이끈다는 점이다. 이를테면 시장의 지배력은 "일찌감치 시장의 달콤함을 맛본 학생들을 급진적이고 대안적인 형식 실험에 소극적이게 만들고, 결국은 미술에서 창조성을 증발시키는 무서운 결과"에 봉착하게 된다는 것이다.

기자 테인 피터슨의 말은 우리가 새겨들을 만하다.

미술의 세계화와 브랜드화는 피할 수 없는 것이기는 하다. 그러나 그럼에도 불구하고 불안한 요소를 가지고 있다. 나는 구식 이상주의자다. 그래서 예술가를 우리 사회를 관찰하고, 우리가 듣기 싫어도 어

쩔 수 없이 들어야 하는 것을 말해 주는 사람이라고 생각한다. 만약 현존하는 예술가가 전부 세계적인 브랜드가 된다면, 우리는 사회에서 중요한 무엇인가를 잃게 될 것이다.

이 대목에서 저자들은 컬렉션의 의미를 다시 한 번 되새긴다. 그들은 단호한 어조로 말한다.

자신의 이름을 붙인 미술관이나 재단을 설립함으로써 사람들은 불멸의 존재가 된다. 게티 미술관, 구겐하임 미술관, 세인즈버리 미술관처럼. 누구나 죽을 때는 빈손으로 갈 수밖에 없다는 사실을 잘 아는 부자들은, 자신의 미술관을 '국가에 기증'하라는 유언을 통해 공공 기부자로서 영원히 기억되기를 소망한다.

우리는 빠르게 나타났다가 금세 사라지는 광고업에 종사했던 사치가 오랜 생명력을 지닌 예술에 탐닉하는 이유를 이해할 수 있다. 저자들의 말대로, 사치 또한 그의 컬렉션과 갤러리를 공공에 헌납할 수도 있다. 물론 팔아 치울 수도 있고, 딸에게 남길 수도 있다.

문제는 '사치'라는 사람이 아니다. 진짜 문제는 그동안 미술품 컬렉션의 투자적인 측면이 지나치게 부각되었다는 것이다. 최근 뉴스에서 보이는 것처럼, 미술품이 불법 자금 조성의 도구로 악용되면서 한국의 컬렉션 문화는 직격탄을 맞게 되었다. 사치는 컬렉터가 아니라 아트 딜러라는 소리를 들을 정도로 컬렉션이 꽤 좋은 돈벌이 수단이라는 점을 보여 주었다. 그러나 이제는 컬렉션의 공익성에 대해 더 심각하게 생각할 때다. 사치만큼 떠들썩하게 유명하지는

않지만, 독일의 페터 루트비히나 이탈리아의 주세페 판자 디 비우모 백작처럼 존경받을 만한 컬렉터도 많다.

　돈의 힘은 세다. 돈, 그 자체는 도덕과 인간을 고려하지 않는다. 돈의 힘은 너무 강력하기 때문에, 거기에 귀를 달아 놓아야 한다. 돈은 공공선에 대해 이야기하는 철학이나 예술의 잔소리와 푸념을 끊임없이 들어야 한다. 잔혹한 돈의 힘을 길들이기 위한 유일한 처방은 철학과 예술, 인문학이다. 이것이 내가 아는 상식이다. 결국 비난을 받는 대상은 컬렉터 사치가 아니라, 아트 딜러 사치다. 우리 모두가 사치에게 여전히 바라는 것은, 그가 선한 이름으로 미술사에 남는 것이다.

예술가의 손에서,
컬렉터의 손에서,
예술은 두 번 태어난다

이충렬, 『간송 전형필』(김영사, 2010)
이광표, 『명품의 탄생』(산처럼, 2009)

컬렉션의 진정한 의미와 아름다움

19세기는 작가의 시대, 20세기는 평론가의 시대, 21세기는 컬렉터의 시대라고 한다. 2007~2008년 한국미술 호황기에 주식, 부동산 시장과 미술계의 차이를 변별하지 못하는 세력이 대거 미술시장으로 유입되었다. 거기다가 한국에서는 미술시장에 대한 노이지 마케팅(noisy marketing)이 반복해서 이루어졌다. 몇 년 전 세간을 들썩이게 만든 릭턴스타인의 '「행복한 눈물」 사건' 역시 우리의 관념을 여러 가지 차원에서 바꿔 놓았다. 릭턴스타인의 만화 같은 그림이 무려 97억 원이나 한다는 점, 그리고 몇 년 뒤에 가격이 서너 배로 상승했다는 사실을 모든 매체가 앞다투어 다뤘다. 대대적으로 홍보가 된 셈이었다. 그리고 우리 같은 서민들만 몰랐지, 미술품은 재산 축재의 용이한 방법으로 이미 활용되고 있었다.

　『명품의 탄생』의 저자 이광표는 "문화재와 미술품을 투자와 투기의 대상으로만 보려는" 세태를 우려하며, "컬렉션의 진정한 의미와 아름다움을 소개"하려는 의도에서 책을 집필했다고 밝힌다.

적당한 시기에 제기된 타당한 문제 설정이다. 시장의 주요한 축을 이루는 컬렉터들의 순기능을 회복하는 일이 한국미술계를 위한 가장 시급한 과제다. 한국미술 컬렉터의 역사를 규명하는 이광표의 『명품의 탄생』과 간송미술관 창립자의 일대기를 다룬 이충렬의 『간송 전형필』은 이런 점에서 시사하는 바가 크다.

"예술 작품은 두 번 태어난다."라고 『명품의 탄생』은 말한다. "한 번은 예술가의 손에서, 또 한 번은 그것을 느끼고 향유하는 사람, 즉 감상자나 컬렉터에 의해 다시 태어난다."라는 말이다. 이 책은 고미술을 중심으로 17세기부터 현대에 이르기까지 문화 패트런으로서 활동해 온 건전한 컬렉터들의 이야기를 전해 준다.

15세기 최고의 명작인 안견의 「몽유도원도」는 그 후원자이던 안평대군이 없었으면 존재하지 않았을 것이다. 안견의 그림을 사랑한 안평대군은 서른여섯 점의 작품을 소장한 애호가 중의 애호가였다. 예술품에 조예가 깊었던 안평대군은 단순한 구매자가 아니라 "진정한 감상자이자 비평가"로서 조언도 아끼지 않았다. 그러던 어느 날, 안견이 안평대군의 꿈 이야기를 듣고 이것을 그림으로 그린 것이 「몽유도원도」다. 명작의 탄생 배후를 보면, 화가와 후원자로서의 컬렉터가 서로 취향과 정신세계를 깊이 공유하고 있는 모습을 어렵지 않게 찾을 수 있다.

위기의 시대에 문화재를 지켜 낸 영웅적인 컬렉터들

이광표의 책은 조선의 르네상스인 18~19세기 컬렉션 문화를 다양

미술시장과 컬렉터

하게 보여 준다. 특히 18세기 지식인들 사이에 유행하던 서책 수집 붐은 '상상을 초월할 정도'로 뜨거웠다. 본격적으로 중국의 문호가 개방되고, 동시에 지식욕과 과시욕이 끓어오르면서 생긴 현상이다. 저자는 상고당 김광수, 이병연, 김광국 등 당시 문화계를 주도하던 컬렉터들의 이야기를 다양한 각도에서 풀어 나간다.

상고당 김광수는 겸재 정선, 관아재 조영석, 현재 심사정과 같은 당대 최고의 화가들과 교우하면서 작품을 주문하고 소장했다. 이조판서의 아들로 태어났지만, 재산을 모두 털어 컬렉션을 꾸리다 보니 말년에는 궁핍해졌다. 주변 사람들에게 이해 받지 못했지만, 그의 자부심만큼은 대단해서 김광수는 "내가 문화를 선양하여 태평 시대를 수놓음으로써 300년 조선 풍속을 바꾸어 놓은 일은 먼 훗날 알아주는 자가 나타날 수도 있을 것"이라는 말까지 남겼다.

이처럼 문화재나 미술품을 "직접 소유하면서 감상하고 싶은 낭만적인 독점욕, 그 작품을 내가 소장하고 있다는 호사가적인 명예욕"도 컬렉터에게 작용하는 중요한 심리이지만, 컬렉션은 결코 개인적인 차원의 문제가 아니라고 이광표는 주장한다. 한 시대의 수집 문화는 나아가 한 시대의 미술관, 그 시대의 문화적 특징으로 자리 잡게 된다는 것을 보여 준다.

한편 위기의 시대에 문화재를 지켜 낸 컬렉터들의 헌신적이고 영웅적인 일대기는 자못 감동적이다. 일제 강점기 때 일본인의 손에 넘어갔던 추사 김정희의 「세한도」를 찾아오는 이야기는 보고 있으면 가슴이 뭉클해진다. 서예가 손재형은 추사의 그림이 일본인의 손에 넘어갔다는 이야기를 듣고 태평양전쟁이 한창인 1944년, 거금을 들고 직접 도일한다. 물어물어 일본인 소장자를 찾아간 그는 작품을

되팔라고 간청하길 사십여 일 만에 「세한도」를 손에 넣는다. 그의 정성에 일본인 소장자가 감동하여 돌려준 것이다. 하마터면 전쟁의 포화 속에서 사라질 뻔한 우리 유산을 구해 낸 것이다. 추사의 「세한도」가 갖는 의미를 생각할수록 손재형의 영웅적인 행위는 길이길이 칭송받아야 할 것이다.

간송 전형필, 문화보국(文化保國)을 실천하다

『명품의 탄생』이 통사론적으로 컬렉터와 컬렉션의 역사를 개괄한다면, 『간송 전형필』은 한 컬렉터의 일대기를 좀 더 밀착해서 다루고 있다. 전형적인 영웅담의 구조로 쓰인 『간송 전형필』은 빠르고 쉽게 읽히며, 적절한 순간에 감동을 조율해 낸다. 간송이 문화재를 집중적으로 수장하던 1930~1940년대는 일제의 수탈이 최고조에 이른 시기다. 당시 고려시대 고분 2000여 기가 도굴되고, 고려청자 1000여 점이 일본으로 밀반출되었다. 상황이 이러하니, 나머지 문화재의 현황도 미루어 짐작할 수 있다. 이것은 어디까지나 공식적인 자료일 뿐이고, 통계로 파악되지 않는 무수한 문화재가 더 있었을 것으로 추측된다. '문화보국(文化保國)'이라는 오세창의 말이 실천 강령으로 뜨겁게 다가올 수밖에 없던 시점이었다. 오세창과 그의 부친인 오경석에 관한 이야기는 이광표의 책에서도 잘 다루어지고 있다.

간송은 "자신의 취향보다는 그것이 이 땅에 꼭 남아야 할지 아니면 포기해도 좋을지를 먼저 생각했다. 그래서 숙고는 하지만 장고는 하지 않았고, 그 때문에 보존할 가치가 있는 문화유산이 나타

낮을 때 놓친 적이 거의 없다."라고 책은 평한다. 간송의 컬렉션 과정을 살펴보면 시사하는 바가 크다. 컬렉션의 시작과 과정에 좋은 사람들이 함께하고 있다. 화가 고희동, 역사소설가 월탄 박종화, 평생의 스승 위창 오세창, 한림서점의 백두용, 그리고 작품 수집의 손과 발이 되어 준 이순황과 순보 기조가 그의 곁에 있었다. 좋은 사람들과의 인연은 좋은 작품과의 인연으로 연결됐다.

특히 삼일만세운동의 민족 대표 중 한 사람인 오세창은 이미 대수장가였으며, 당대 '최고의 감식안'으로 알려져 있었다. 오세창은 『근역화휘』, 『근역서휘』, 『근역서화징』 등 자신이 집필한 서화에 관한 책을 간송에게 전해 주었고, 초창기 간송은 이런 학습을 통해 유명 작가의 작품뿐 아니라 시기별로 중요한 작품을 수집했다. 또한 간송은 작품을 가지고 오는 거간꾼들을 홀대하지 않기로 유명했는데, 스스로 좋은 인연을 원만하게 유지할 수 있는 인품을 갖추고 있었다.

이 책에는 "군계(群鷄)가 일학(一鶴)을 당하지 못한다."라는 문장이 나온다. "그저 그런 골동품이 아무리 많아도 명품 한 점을 당하지 못하고, 명품을 한 점 소장하고 있으면 다른 골동품들도 덩달아 인정받게 된다는 것"이다. 그러나 저마다 아름다움을 뽐내는 수많은 작품들 중에서 '일학'을 고르기가 어디 쉽겠는가? 재력뿐 아니라 '안목과 열정'이라는 항목이 컬렉터의 필수 요건이 되는 이유다. 안목과 열정도 없으면서 무턱대고 컬렉션을 챙기는 것은, '쓸모없는 물건'에 막대한 재산을 낭비하는 일에 지나지 않는다.

늘그막에 자신이 수집한 도자기를 보며 즐거워하는 전형필의 소탈한 모습은 진정한 컬렉터의 얼굴을 보여 주는 사진이다. 그것은 바로 미술품 컬렉터의 마음이다. 작품을 소장한다는 것은 단순한

물욕 충족, 남에게 과시하기 위한 호사 취미가 아니다. 아무리 돈이 많아도 진정 사랑하지 않으면 할 수 없는 일이 미술품 컬렉션이다. 사랑하지 않으면, 감식안도 생기지 않는다. 컬렉션의 기준이 '돈이 되느냐 안 되느냐'가 되면 제대로 된 감식안을 얻을 수 없다. 사랑으로 이해하고, 깊이 통찰해야만 얻어지는 것이 감식안이다.

사랑으로 이해하고 깊이 통찰해야만 얻어지는 감식안

이 책에는 컬렉터들의 마음을 알 수 있는 일화가 나온다. 김용진이 간송에게 단원의 「모구양자」와 「황묘농접」을 넘겨주면서 이런 말을 한다. "내가 늘그막에 벗 삼아 보려고 자네에게 넘겨주지 않은 단원의 그림일세." '늘그막에 벗 삼아 보려고' 간직한 작품! 작품은 친구나 부부만큼 깊은 인연으로 찾아오는 법이다. (컬렉션)해 보지 못한 사람은 절대 알 수 없는 기쁨을 주는 것이 바로 미술품 컬렉션이다. 나 혼자만 소유할 수 있고, 이리 보아도 예쁘고 저리 보아도 멋진 단 하나의 존재가 바로 작품이다. 그것은 평생을 함께할 친구를 얻는 일이다. 이처럼 미술품에 대한 애정을 갖지 않으면 컬렉션은 이루어지지 않는다. 단기 차액을 노리고 '문화재와 미술품을 투자와 투기의 대상으로만 보는 사람들'이 낭패를 겪는 이유는, 작품과 친구가 되지 못한 탓이다. 또 큰돈이 되길 바라며 작품을 사자마자 창고에 넣어 두는 어리석은 행위를 하기 때문이다.

간송이 유산으로 받은 전답을 팔아 가며 구입한 작품가는 어마어마한 액수다. 「청자상감운학문매병」은 지금 돈으로 60억 원, 혜

원의 「혜원전신첩」은 90억 원, 영국인 개스비로부터 청자 스물두 점을 일괄 구입하면서는 1200억 원을 지불한다. 국가도 못 할 일을 개인이 해낸 것이다. 그의 소장품 중에는 앞서 언급한 「청자상감운학문매병」(국보 제68호), 『훈민정음』(국보 제70호), 『도국정운』(국보 제71호) 등 이후 국보로 지정된 문화재들이 다수 포함되어 있다. 간송 전형필이 아니었으면, 우리 곁에 남아 있지 못했을 소중한 유산들이다.

다시 이광표의 『명품의 탄생』 후반부로 돌아가 보자. 컬렉션의 공적인 성격을 잘 이해했던 컬렉터들의 이야기가 실려 있다. 지금 말한 간송미술관의 전형필, 호암미술관의 이병철, 호림미술관의 윤장섭, 화정박물관의 한광호 등 평생 공들여 모은 작품을 누구나 볼 수 있도록 미술관을 건립하여서 대중에게 공개하였다. 또 박병래, 이홍근, 이회림, 김용두, 이병창, 송성문은 평생을 모아 온 작품들을 아낌없이 공공 미술관에 기증했다. 가격으로 환산하면 어마어마한 금액이다. 그들이 모으고자 했던 것은 결코 값나가는 물건만이 아니었다. 이 책에서 말하는 것처럼 "우리 문화재와 거기에 담긴 정신을 지켜 내기"위한 행동이었다. 이들의 공통점들은 모두 민족 공동체에 대한 생각이 절실했다는 점이다.

일제 강점기의 문화 침탈을 경험하면서 민족 공동체에게 문화가 얼마나 소중한지를 잘 알고 있었다. 이런 공익에 대한 헌신이 없었다면, 개인 컬렉터들이 그토록 힘든 길을 가지 않았을 것이다. 그들 덕분에 박물관과 미술관에서 우리 작품들을 감상할 수 있게 되었고, 그것을 밑거름으로 문화적 발전을 이루었다. 한 사람의 꿈이 모든 사람의 꿈으로 전환되는 위대한 순간을 함께 체험하는 영광을 누리게 된 것이다.

그들의 컬렉션은 애국적인 행동이었다. 우리가 나라를 위해 헌신한 애국자들을 칭송하는 것처럼, 이런 위대한 컬렉터들에게도 찬사를 아끼지 말아야 할 것이다. 더불어 그들의 숭고한 뜻을 기념하는 일 또한 잊어서는 안 된다. 이들은 미술품 컬렉션의 한 방향을 분명히 보여 준다. 예술 작품은 공동체 속에서 태어난다. 그리고 개인이 아니라 공동체의 사랑 속에서 더 빛날 권리가 있다. 작품의 컬렉션은 작가들의 생존을 보장해 주고 지속적인 창작이 가능하도록 돕는다. 이런 행위들이 축적되면서 사회 전체적인 문화 역량도 강화되는 것이다. 컬렉션은 개인과 공동체가 함께 기뻐하고 격려해야 하는 일이다. 그것을 사적인 재산 축적의 도구로 악용해서는 안 되며, 부자들의 사치스러운 돈 놀음이라고 비난해서도 안 된다. 이제까지 살펴본 훌륭한 컬렉터들이, 우리들에게 컬렉션의 진정한 가치를 일러 주고 있지 않은가.

간송 전형필(1906-1962)

늘그막에 자신이 수집한 도자기를 보며 즐거워하는 전형필의 소탈한 모습은 진정한 컬렉터의 얼굴을 보여 주는 사진이다. 그것은 바로 미술품 컬렉터의 마음이다. 작품을 소장한다는 것은 단순한 물욕 충족, 남에게 과시하기 위한 호사 취미가 아니다. 아무리 돈이 많아도 진정 사랑하지 않으면 할 수 없는 일이 미술품 컬렉션이다. 사랑하지 않으면, 감식안도 생기지 않는다. 컬렉션의 기준이 '돈이 되느냐 안 되느냐'가 되면 제대로 된 감식안을 얻을 수 없다. 사랑으로 이해하고, 깊이 통찰해야만 얻어지는 것이 감식안이다.

에필로그

홍경택(1968~)은 한국을 대표하는 화가다. 「연필」 시리즈, 「펑케스
트라」 시리즈, 「서재」 시리즈 등 21세기 한국미술에서 가장 중요한
그림을 그려 왔다. 그의 작품들은 한동안 팝아트적인 맥락에서 읽
혀 왔으나 그의 작품이 가지고 있는 에너지는 이런 규정을 넘어선
다. 홍경택은 "현란한 색채와 흑백, 패턴(추상)과 리얼리즘, 성스러움
과 속됨, 오케스트라와 펑크, 폐쇄와 분출, 고급문화와 대중문화, 회
화와 디자인 등 여러 대립항들"이 공존하는 독특한 화면을 구성해
낸다. 표지의 바탕이 된 작품 「NYC 1519」에 대한 작가의 이야기를
그의 육성으로 들어 보자. 2012년 이 작품이 처음 선보였던 'The
Art of Painting' 전시를 위한 인터뷰에서 홍경택 화가가 직접 한
말이다.

"그동안 제 그림은 평면성에 기초한 그림들이었잖아요. 그러면서 잠
시 잃어버렸던 것들, 그러니까 깊이나 어둡고 내밀한 분위기, 동굴 같
은 느낌을 좀 가져 보고 싶어서 서점이라는 공간을 선택하게 되었어

요. 이 작품은 2010년 두산갤러리에서 후원한 '뉴욕레지던시프로그램' 당시 제가 들렀던 어퍼웨스트사이드(upper westside)의 어느 중고 서점을 그린 거예요. 뉴욕에는 고풍스러운 서점이 많지만 이곳은 좀 더 특별하게 느껴졌어요. 2층으로 된 크지 않은 서점이었는데 느낌이 아주 좋았어요. 그래서 사진으로 기록해 두었다가 작품화하게 되었죠. 두 작품이 하나의 세트인데, 하나는 서점 내부를 향하고, 다른 하나는 바깥을 향하고 있죠. 이 공간은 내부이기도 하고 외부이기도 한 공간이에요.

지금이 21세기라고 해도 굉장히 다양한 차원의 사람들이 살아가고 있거든요. 어떤 사람들은 19세기를 살고 있고, 저처럼 아직 20세기에 사는 사람도 있고, 21세기를 사는 최첨단의 사람들도 있죠. 그런데 모든 형상에는 중심이 존재한다고 생각해요. 저는 어떤 힘의 원천, 힘의 장소, 그런 고유한 영역으로서의 서재를 표현해 보았어요. 거기는 회화와 음악, 그리고 책들로 가득 채워져 있죠. 마치 현대인들이 잃어버린 동굴 같은 곳에 예술의 정수들이 채워져 있는 거죠. 그래서 되도록 음악과 미술에 조금이라도 관심 있는 사람들이라면 알아차릴 법한 그런 것들로 대부분 채워 봤어요. 기존의 작업들을 쭉 진행해 오면서 여전히 할 것은 많지만 좀 되돌아보는 시간이 필요했어요. 그러다 보니까 먼 과거까지 간 것 같아요.

실제 서재 공간에 붙여 놓은 그림들은 제가 임의로 선택한 것이죠. 현대미술이 잃어버린 미술의 아름다움을 간직한 작품들을 주로 골라 보았어요. 저는 현대 작가들도 좋아하지만, 레오나르도 다빈치도 굉장히 좋아해요. 그래서 「모나리자」를 중심으로 장식적이면서도 퇴폐적인 바니타스 정물화와 전통 미술사에서는 좀 벗어났지만 유니

크한 작품들을 가지고 이 공간을 좀 만들어 봤어요. 작품들 중에는 작가 미상인 경우도 있는데, 워낙 그림이 특이하니까 아직까지도 많이 인용되고 살아남은 거겠죠. 과연 21세기 현대인들이 예술 작품이나 테크놀로지로 충만한 기기들을 만들 때 오직 미래만 바라보고 그 것들을 만드는 것일까요? 결국 과거에서 많은 걸 끌어다 쓰거든요. 전 그렇다고 생각해요. 아마 이 서점에 있는 것들을 정보화한다면 PC 한 대면 충분할 정도의 분량밖에 안 될 수도 있지만, 그 아우라 만큼은 아직 기계가 감당할 수 있는 영역이 아닌 것 같아요."

이 작품은 얼핏 보면 오래된 사물의 색채인 갈색이 주조를 이루고 있어서 그의 이전 작품과 상당히 달라 보이지만, 그 핵심만은 지극히 홍경택답다. 폐쇄적인 공간과 책의 축적된 형태, 고전 명화에 대한 사실주의적인 해석과 영지버섯과 부엉이 같은 상징의 인용 등 여러 대립항이 공존하는 전형적인 '홍경택의 화면'이다. 이 인터뷰의 말미에서 홍경택은 "유한한 존재인 인간에게 영원함을 현혹하는 예술은 일종의 생명 연장 장치"라고 말한다. 매우 중요한 통찰이다. 근대 사회의 입구에서 누구보다도 근대 사회의 속성을 재빠르게 들여다보았던 보들레르는 '순간적인 것', '덧없는 것', '우연적인 것'이 근대적 삶의 특징이라고 천명했다. 21세기에는 여기에 가속기가 붙은 것 같다. 우리의 삶은 더 순간적이고, 더 덧없고, 더 우연적으로 변해 가고 있다. 장차 그것이 어떤 예술이 될지 모르지만, 예술은 과거와 미래를 이어 가면서 현재의 우리에 대해 지속적으로 이야기해 주고, 의미도 부여해 줄 것이다.

이제 정답을 발표한다.

1 암브로시우스 보스샤르트, 「튤립, 장미, 백색과 분홍색의 카네이
션, 물망초, 은방울꽃, 그리고 다른 꽃들이 함께 꽂힌 화병」(1619)

2 앤디 워홀, 「마릴린 먼로」(1963)

3 프란시스코 데 수르바란, 「성 프란시스코」(1660)

4 시노야마 기신, 「성 세바스티아누스로 분한 미시마 유키오」(1966)

5 퐁텐블로파 화가(미상), 「가브리엘 데스트레와 그녀의 동생」(1595년경)

6 레오나르도 다빈치, 「모나리자」(1517)

7 홍경택, 「Monologue」(2012, 일부)

8 로버트 메이플소프, 「Ken Moody」(1983)

9 작가 미상, 「유니콘」(14세기경)

10 암브로시우스 보스샤르트, 「플라스크에 꽂힌 튤립, 장미, 블루벨,
수선화, 물망초, 은방울꽃, 시클라멘과 애벌레, 잠자리, 그리고 나비」
(17세기경)

11 앙리 마티스, 「푸른 누드 II」(1952)

12 빈센트 반 고흐, 「아를의 여인」(1888)

12점 만점에 몇 점을 얻으셨는지? 『위대한 미술책』에 수록된
책을 다 읽기도 전에 알 수도 있지만, 다 읽고도 맞히기 어려운 작
품들도 있다. 괜히 무지하다고 자책할 필요도 없고, 그렇다고 『위대
한 미술책』에 소개된 책들에 어떤 문제가 있는 것도 아니다. 다만
풍부한 현실에 비해 이론이 적기 때문이다. 당연히 책은 한정적이고
미술 작품은 무한하다. 이것은 그 반대의 경우보다 더 행복한 일이

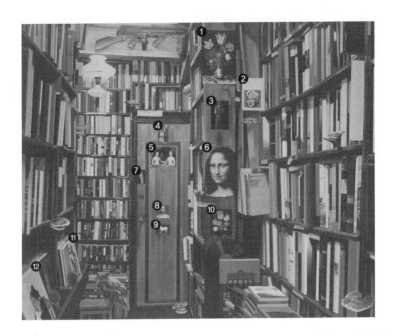

다. 때로 번성하고 때로 쇠퇴하기도 하면서, 살아 있는 내내 무한히 변화하는 게 삶이니까. 그래서 삶은 아름답고 좋은 것이다. 혹시 많은 수의 작품을 맞혔다면, 자신에게 칭찬하는 일을 절대 잊지 말기를 바란다. 정말 우리는 가끔, 썩, 괜찮은 사람들이다.

위대한

————————

미술책

1판 1쇄 펴냄 2014년 5월 14일
1판 8쇄 펴냄 2021년 4월 9일

지은이 이진숙
발행인 박근섭·박상준
편집인 양희정
펴낸곳 ㈜민음사

출판등록 1966. 5. 19. 제16-490호
주소 서울특별시 강남구 도산대로1길 62(신사동)
 강남출판문화센터 5층 (우편번호 06027)
대표전화 02-515-2000 | 팩시밀리 02-515-2007
홈페이지 www.minumsa.com

© 이진숙, 2014. Printed in Seoul, Korea

ISBN 978-89-374-8889-4 (03600)